U0015347

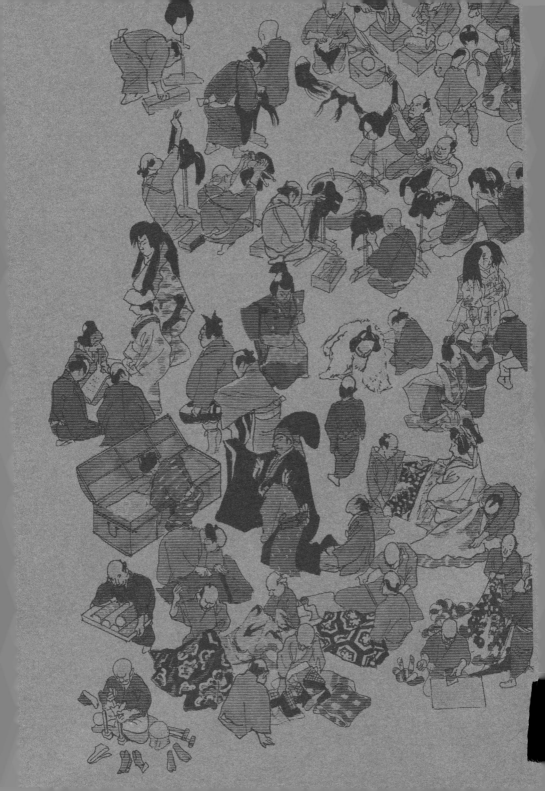

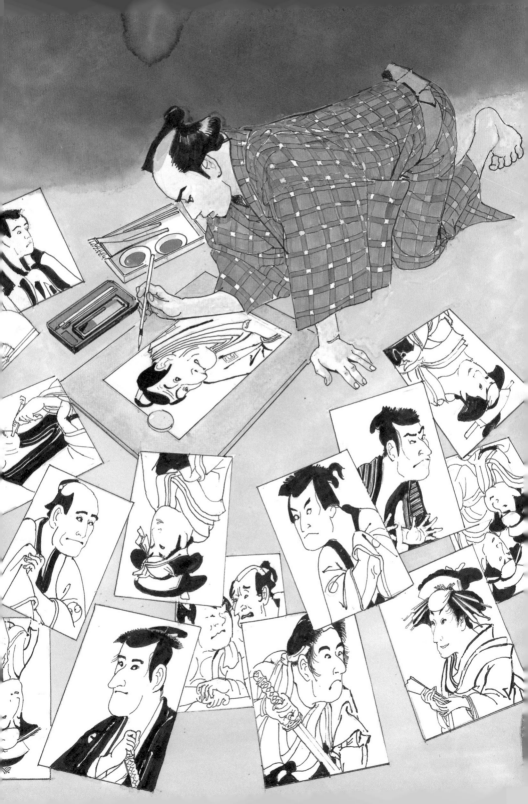

鼻紙寫樂

はながみしゃらく

一之關 圭 [著]

● 陳幼雯 · 翻譯
● 蕭涵珍 · 審訂

鼻紙寫樂

目次

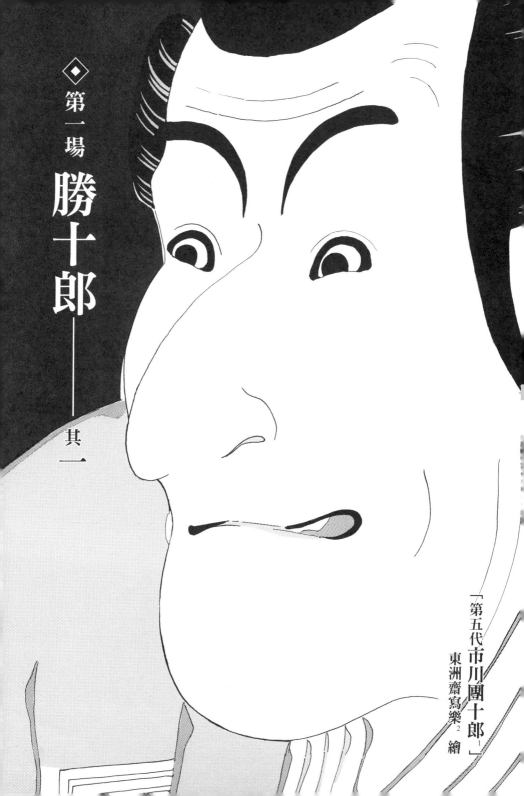

第一場　勝十郎

其一

「第五代市川團十郎」
東洲齋寫樂[2] 繪

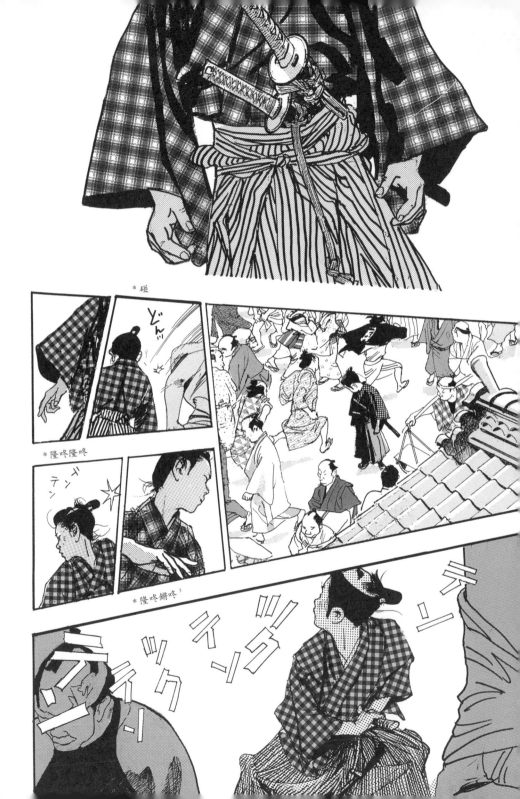

＊砰

どんッ

＊隆咚隆咚

テンテン

＊隆咚鏘咚[3]

テン

ツツツク

テーン

ツイタタ

ツクツク

ツイーン

テーン

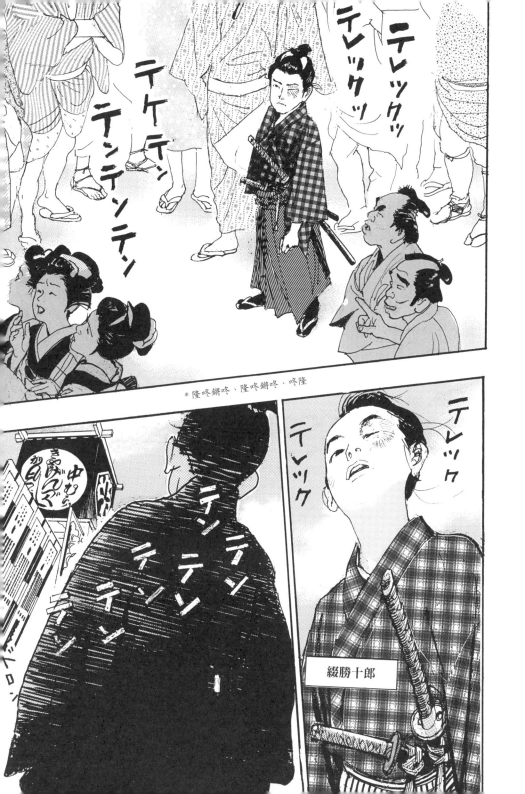

＊隆咚鏘咚、隆咚鏘咚、咚隆

綴勝十郎

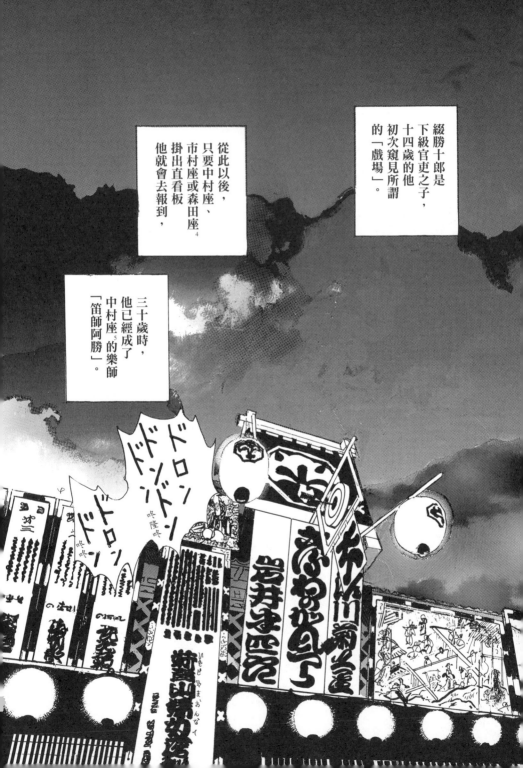

綴勝十郎是下級官吏之子，十四歲的他初次窺見所謂的「戲場」。

從此以後，只要中村座、市村座或森田座[4]掛出直看板，他就會去報到，

三十歲時，他已經成了中村座[5]的樂師「笛師阿勝」。

天明三年（一七八三）中村座——

*咚隆咚隆

吾等翩翩起舞吧。

是，可是這般跳？

非也，應稍微如此。

*隆咚鏘咚

可是這般跳？

非也，應稍微如此這般。

綴勝十郎

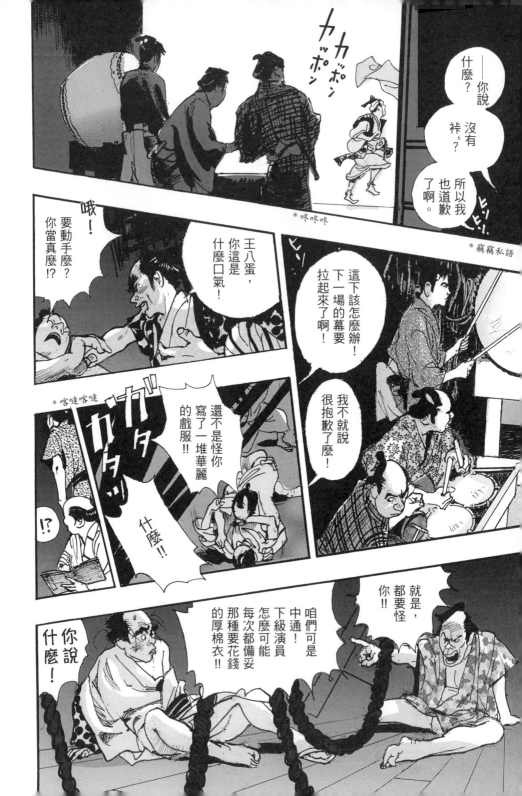

戲服怎麼了？

他們在吵什麼？

你、你們……

我的意思是如果你是作者就多動動腦啊!!

什麼？你玩骰子玩到把錢花光，現在沒戲服!?

王八蛋～!!

你想讓表演開天窗麼!?

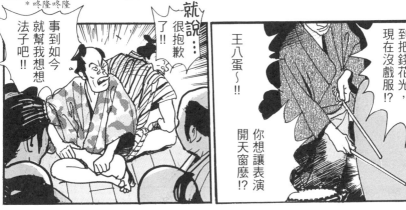

＊咚隆咚隆

事到如今就幫我想想法子吧!!

很抱歉了!!

就說……了!!

＊隆咚鏘咚

清早的戲場只有「稻荷町」與「中通」這種下級演員上台演出，

這對狂言作者與樂師來說，也是個重要的磨練機會。

テレツ、テクツ、ティン

沒時間了。

怎麼辦？

7

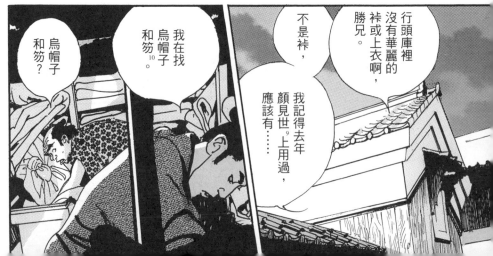

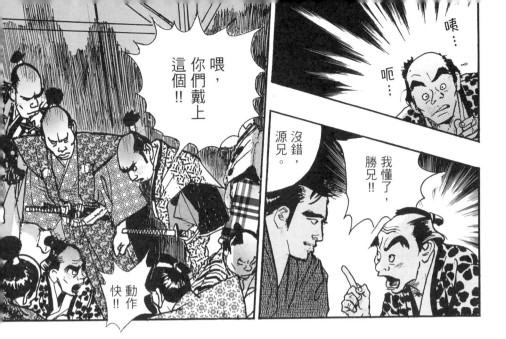

唭…

呃…

沒錯，源兄。

我懂了，勝兄!!

喂，你們戴上這個!!

快!!

動作

這是什麼？

唭？我也要？

聽好了，「序開」要結束了。

我要敲拍子木[11]了。

唸白只改一句，其他都照舊，行麼？

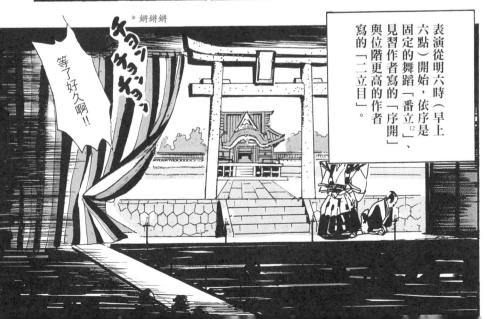

*鏘鏘鏘

等了好久啊!!

表演從明六時（早上六點）開始，依序是固定的舞蹈「番立」、見習作者寫的「序開」[12]與位階更高的作者寫的「二立目」。

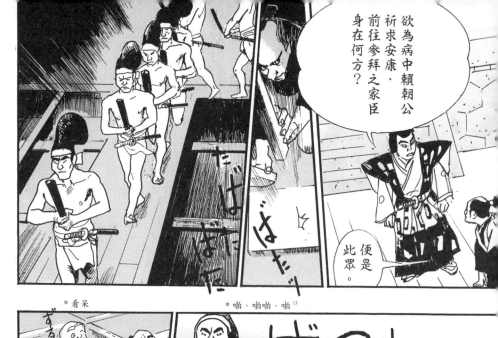

欲為病中賴朝公祈求安康、前往參拜之家臣身在何方？

便是此眾。

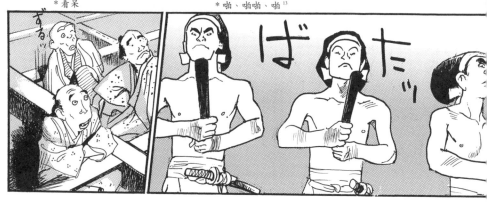

*看呆

*啪、啪啪、啪[13]

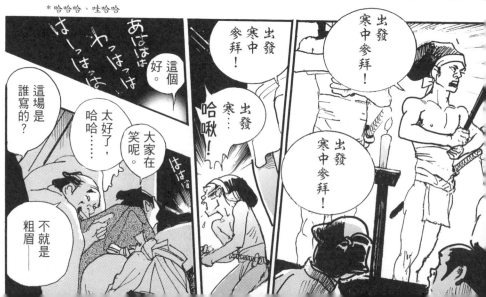

*哈哈哈、哇哈哈

出發寒中參拜！

出發寒中參拜！

出發寒中參拜！

出發寒中參拜！

出發寒中參拜！

出發寒……哈啾！

出發寒中參拜！

這個好。

太好了，哈哈……

大家在笑呢。

這場是誰寫的？

不就是——粗眉

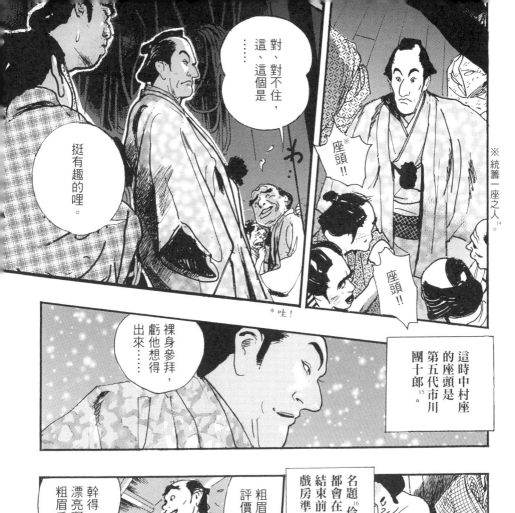

……對、對不住，這、這個是

挺有趣的哩。

座頭※!!

座頭!!

※統籌一座之人。[14]

*哇!

裸身參拜，虧他想得出來……

這時中村座的座頭是第五代市川團十郎[15]。

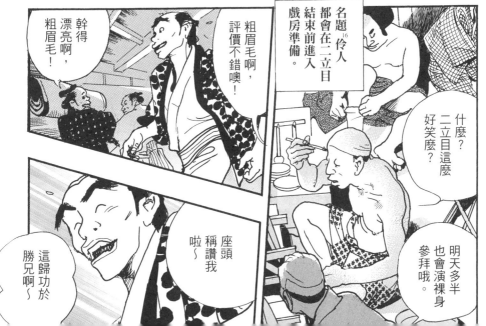

名題[16]伶人都會在二立目結束前進入戲房準備。

粗眉毛啊，評價不錯噢！

幹得漂亮啊，粗眉毛！

什麼？二立目這麼好笑麼？

明天多半也會演裸身參拜哦。

座頭稱讚我啦～

這歸功於勝兄啊～

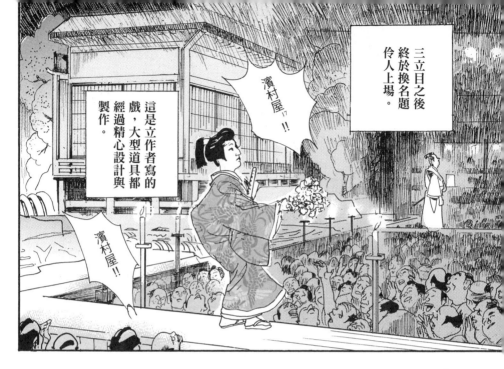

三立目之後
終於換名題
伶人上場。

濱村屋[17]!!

這是立作者寫的戲，大型道具都經過精心設計與製作。

濱村屋!!

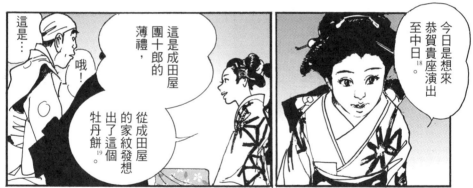

今日是想來恭賀貴座演出至中日[18]。

這是成田屋團十郎的薄禮，

從成田屋的家紋發想出了這個牡丹餅[19]。

哦！

這是…

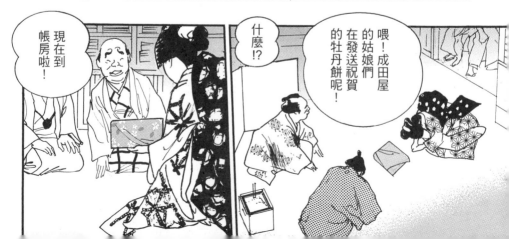

現在到帳房啦！

喂！成田屋的姑娘們在發送祝賀的牡丹餅呢！

什麼!?

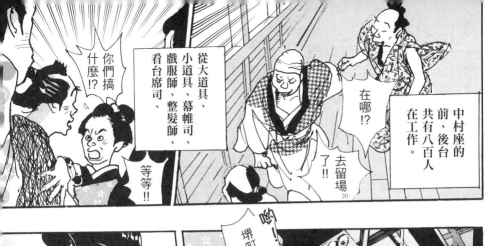

你們搞什麼!?

從大道具、小道具、幕帷司、戲服師、整髮師、看台席司、等等!!

在哪!?

中村座的前、後台共有八百人在工作。

去留場[20]了!!

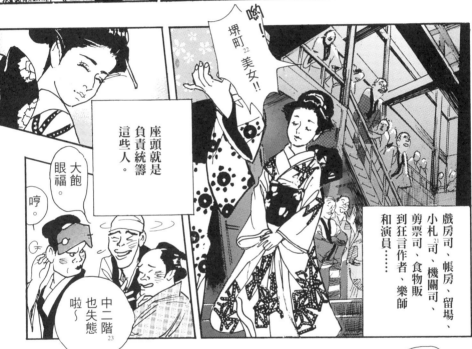

喲!!

堺町[22] 美女!!

座頭就是負責統籌這些人。

大飽眼福。

哼。

中二階[23]也失態啦～

戲房司、帳房、留場、小札[21]司、機關司、剪票司、食物販到狂言作者、樂師和演員……

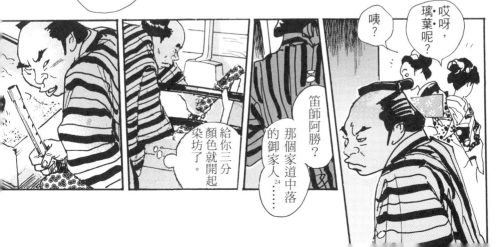

哎呀，璃葉呢？

咦？

給你三分顏色就開起染坊了。

那個家道中落[24]的御家人……

笛師阿勝？

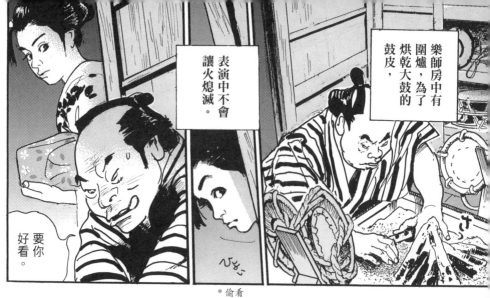

樂師房中有圍爐，為了烘乾大鼓的鼓皮，

表演中不會讓火熄滅。

要你好看。

*偷看

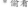

勝兄，你拿到牡丹餅了麼？

沒有，我還得上場。

哦⋯⋯？

*喀噠喀噠

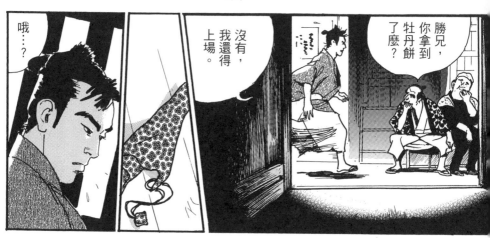

怎麼了？

我下一場要用的笛子⋯⋯

能管※麼？

真是怪了。

是這個吧？

是篠笛。

※ 吹笛師有能管和篠笛兩種笛子。

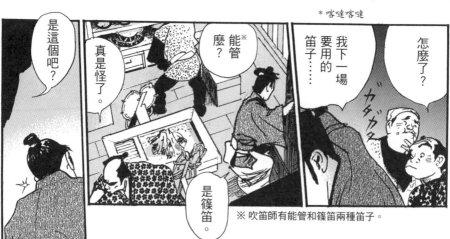

唔。

灰燼裡!?

在圍爐的灰燼裡哦。

她是誰？

我立刻就取出來了，所幸笛身沒裂，不過你對眼紅的中通還是提防著點吧。

那些混蛋！可惡～!!

成田屋家的姑娘啊。

雙彈？

雙彈中的妹妹。

唔，勘平不是在山崎街道上誤認定九郎為豬，而開了鐵砲麼？

定九郎驚險閃過，見豬奔馳而去，此時其脊椎猛受一重擊，雙彈穿過其肋骨。

※ 出自《假名手本忠臣藏》第五段。

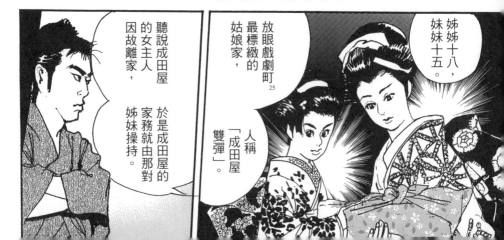

聽說成田屋的女主人因故離家，於是成田屋的家務就由那對姊妹操持。

放眼戲劇町最標緻的姑娘家，人稱「成田屋雙彈」。

姊姊十八，妹妹十五。

25

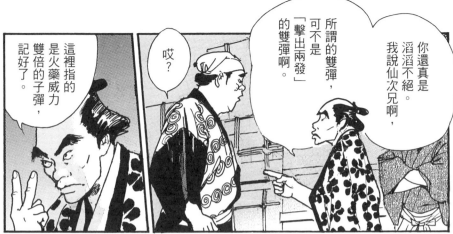

這裡指的
是火藥威力
雙倍的子彈，
記好了。

所謂的雙彈，
可不是
「擊出兩發」
的雙彈啊。

哎？

你還真是
滔滔不絕。
我說仙次兄啊，

不是五枚目，
是四枚目！

＊咚隆咚隆

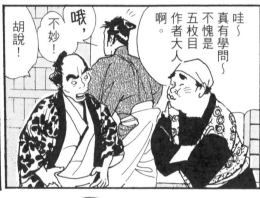

胡說！

不妙！

哦，

哇～
真有學問～
不愧是
五枚目
作者大人
啊。

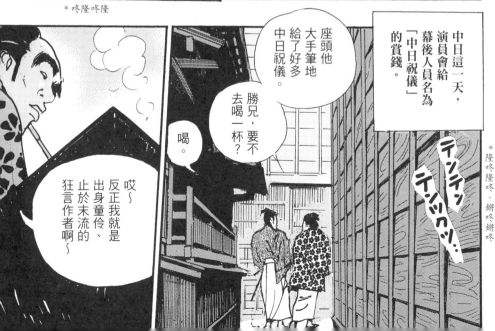

中日這一天，
演員會給
幕後人員名為
「中日祝儀」
的賞錢。

座頭他
大手筆地
給了好多
中日祝儀。

勝兄，要不
去喝一杯？

喝。

哎～
反正我就是
出身童伶、
止於未流的
狂言作者啊～

＊隆咚隆咚、鏘咚鏘咚

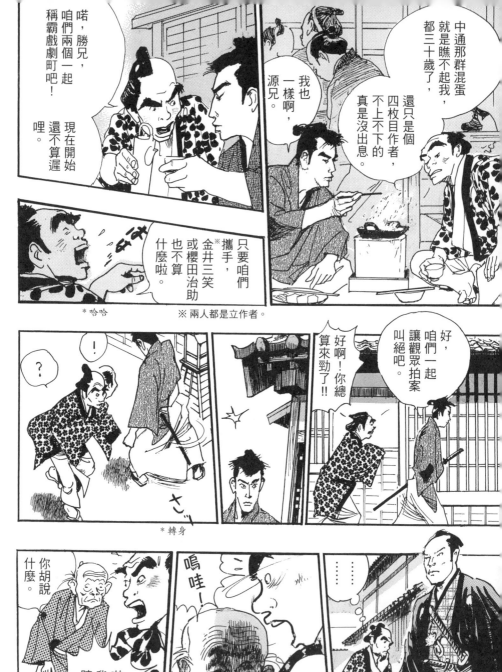

中通那群混蛋就是瞧不起我，都三十歲了，還只是個四枚目作者，不上不下的，真是沒出息。

我也一樣啊，源兄。

唔，勝兄，咱們兩個一起稱霸戲劇町吧！現在開始還不算遲哩。

只要咱們攜手，金井三笑※或櫻田治助也不算什麼啦。

※兩人都是立作者。　＊哈哈

好，咱們一起讓觀眾拍案叫絕吧。

好啊！你總算來勁了！！

＊轉身

你胡說什麼。

嚇死了，我還以為是陳年幽靈！！

嗚哇！

勝十郎少爺……

*咤

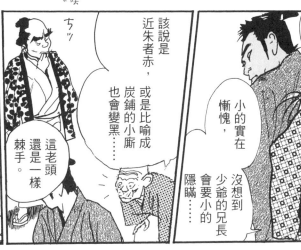

勝十郎
少爺，

小的實在
慚愧，

沒想到
少爺的兄長
會要小的
隱瞞……

該說是
近朱者赤，
或是比喻成
炭鋪的小廝
也會變黑……

ちッ

這老頭
還是一樣
棘手。

勝十郎少爺，
夫人過世了。

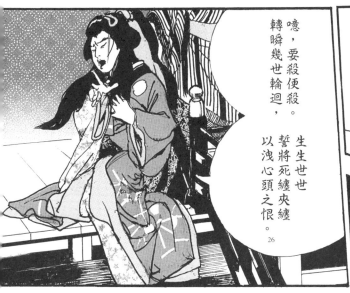

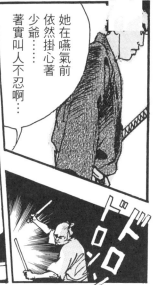

她在嚥氣前
依然掛心著
少爺……
著實叫人不忍啊…

噫，要殺便殺
轉瞬幾世輪迴，
生生世世
誓將死纏夾纏
以洩心頭之恨。

26

*咚隆咚隆

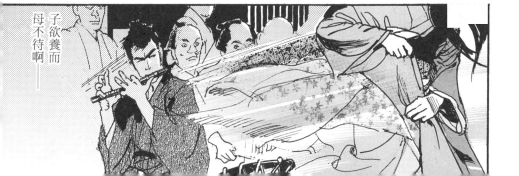

子欲養而
母不待啊——

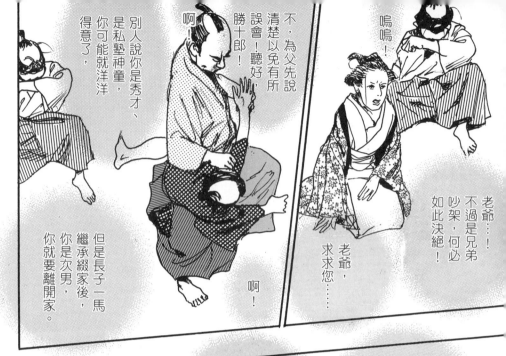

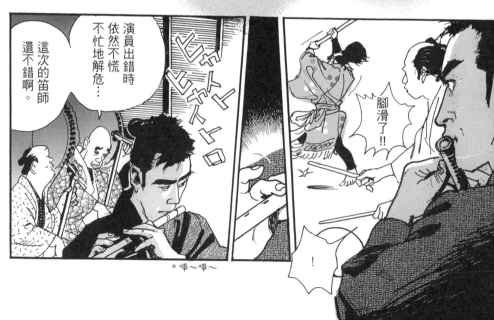

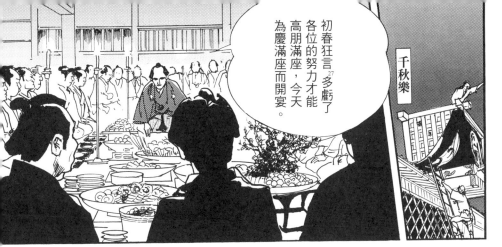

初春狂言[27]多虧了各位的努力才能高朋滿座，今天為慶滿座而開宴。

千秋樂

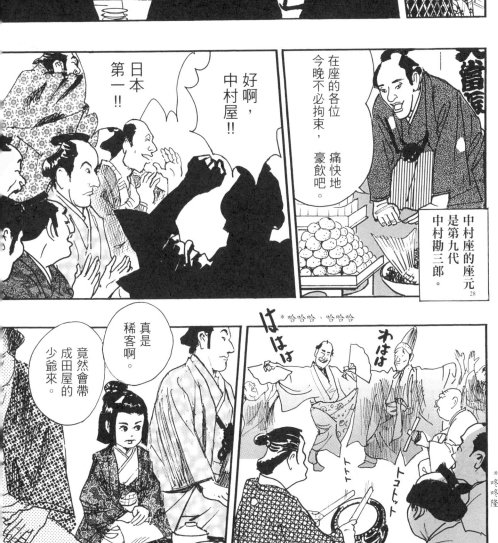

在座的各位今晚不必拘束，痛快地豪飲吧。

中村座的座元是第九代中村勘三郎。[28]

好啊，中村屋!!

日本第一!!

＊哈哈哈、哈哈哈

真是稀客啊。

竟然會帶成田屋的少爺來。

＊咚咚隆

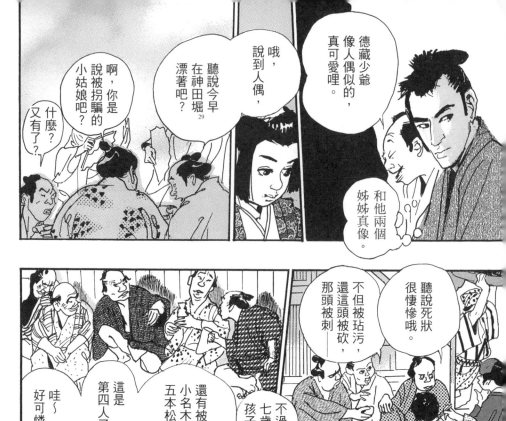

哦，說到人偶，德藏少爺像人偶似的，真可愛哩。

聽說今早在神田堀[29]漂著吧？

啊，你是說被拐騙的小姑娘吧？

什麼？又有了？

和他兩個姊姊真像。

聽說死狀很悽慘哦。

不但被玷污，還這頭被砍，那頭被刺——

不過六、七歲的孩子啊～

還有被埋在小名木川的五本松的麼？

這是第四人了？

哇～好可憐呀～

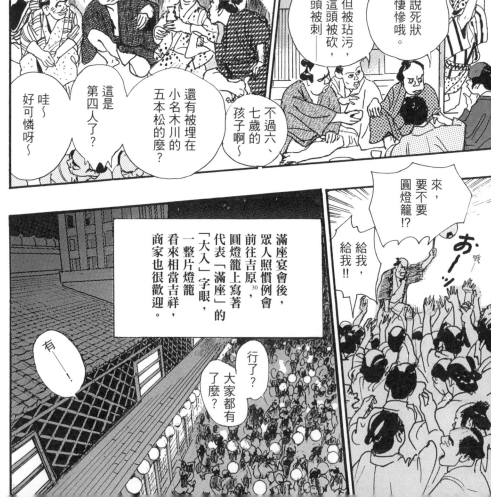

滿座宴會後，眾人照慣例會前往吉原[30]，圓燈籠上寫著代表「滿座」的「大入」字眼，一整片燈籠看來相當吉祥，商家也很歡迎。

來，要不要圓燈籠!?

給我，給我!!

哦——ッ

行了？大家都有了麼？

有——！

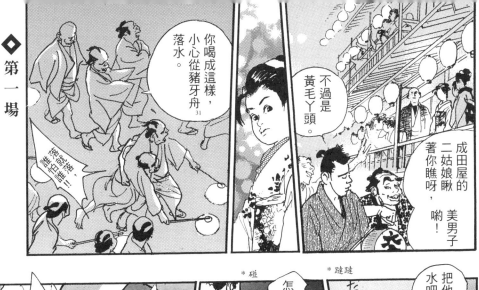

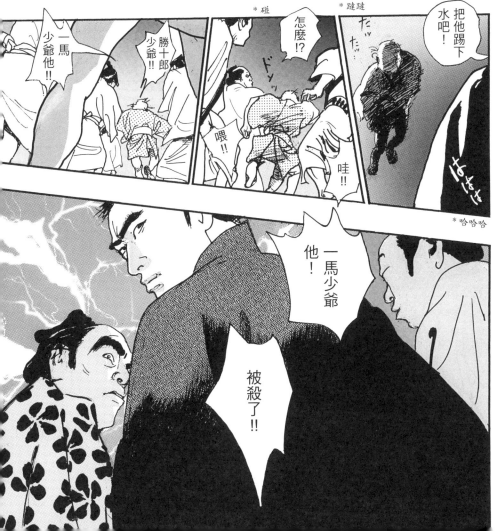

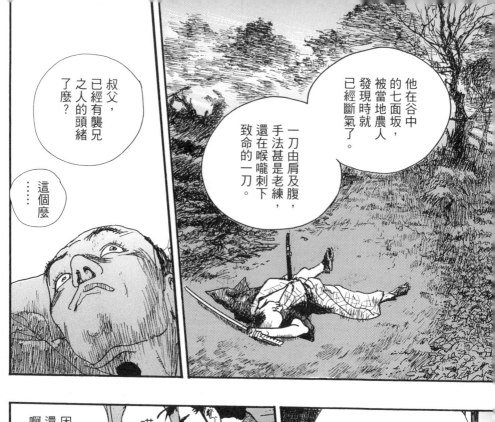

他在谷中的七面坂，被當地農人發現時就已經斷氣了。

一刀由肩及腹，手法甚是老練，還在喉嚨刺下致命的一刀。

叔父，已經有襲兄之人的頭緒了麼？

……這個麼

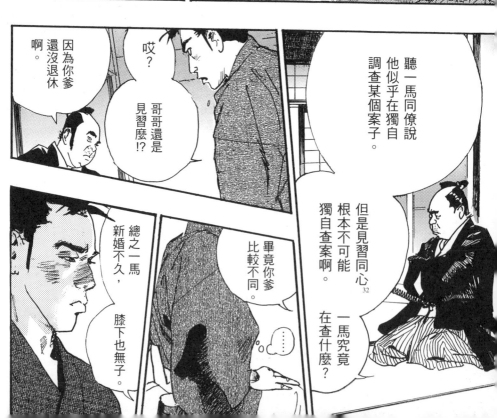

聽一馬同僚說他似乎在獨自調查某個案子。

但是見習同心根本不可能獨自查案啊。一馬究竟在查什麼？

畢竟你爹比較不同。

總之一馬新婚不久，膝下也無子。

因為你爹還沒退休啊。

哎？哥哥還是見習麼!?

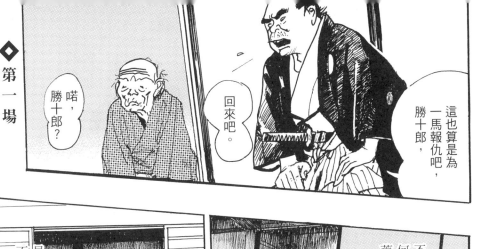

這也算是為一馬報仇吧，勝十郎，

回來吧。

唔，勝十郎？

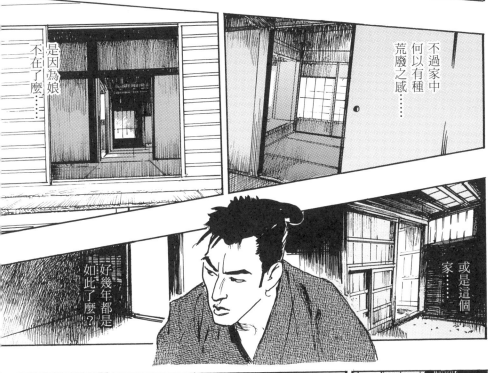

不過家中何以有種荒廢之感……

是因為娘不在了麼……

或是這個家……

好幾年都是如此了麼？

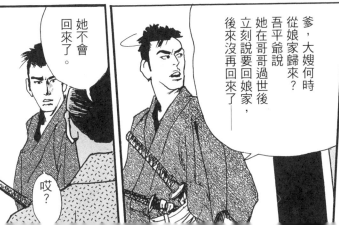

爹，大嫂何時從娘家歸來？吾平爺爺說她在哥哥過世後立刻說要回娘家，後來沒再回來了——

她不會回來了。

哎？

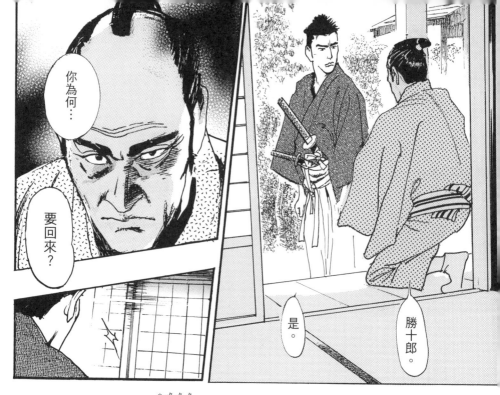

你為何⋯

要回來？

勝十郎。

是。

＊咚咚咚

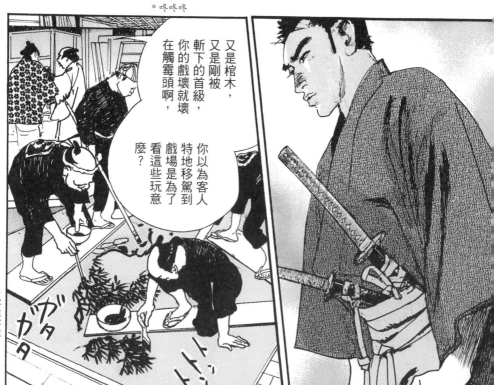

又是棺木，又是剛被斬下的首級，你的戲壞就壞在觸霉頭啊，你以為客人特地移駕到戲場是為了看這些玩意麼？

＊喀噠喀噠

ガタ
ガタ

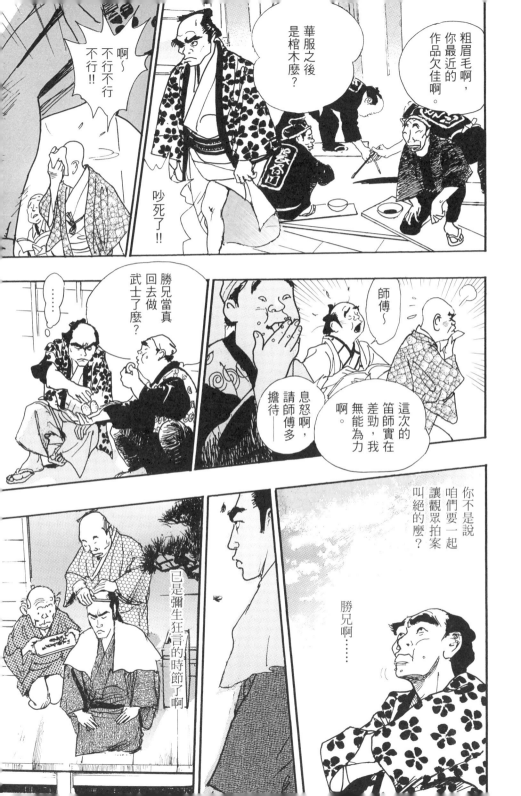

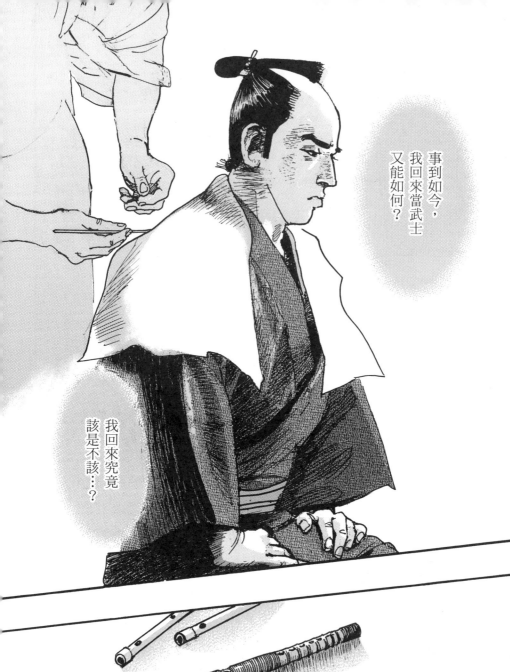

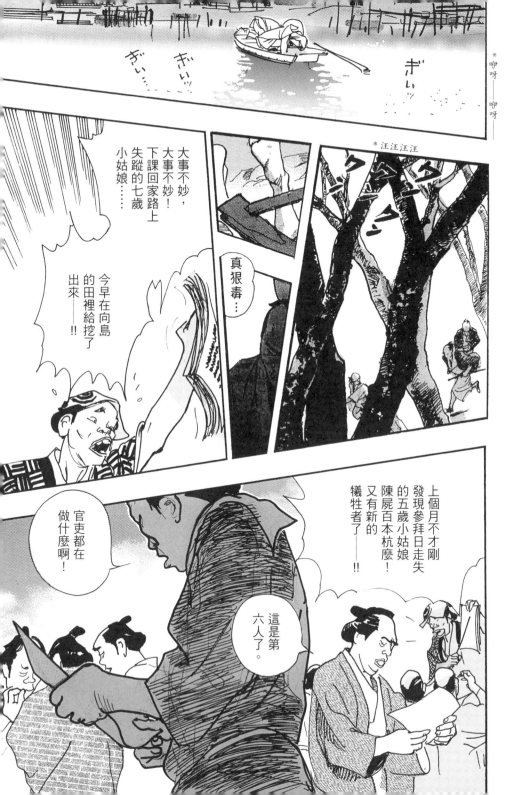

＊咿呀──咿呀──

ぎぃッ

ぎぃッ……

＊汪汪汪汪

クヮ クヮ クヮ

真狠毒…

大事不妙，
大事不妙！
下課回家路上
失蹤的七歲
小姑娘……

今早在向島
的田裡給挖了
出來──！！

官吏都在
做什麼啊！

這是第
六人了。

上個月不才剛
發現參拜日走失
的五歲小姑娘
陳屍百本杭麼！
又有新的
犧牲者了──！！

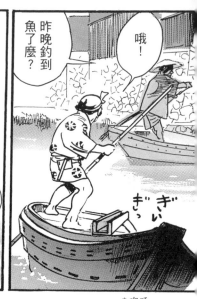

昨晚釣到
魚了麼?

哦!

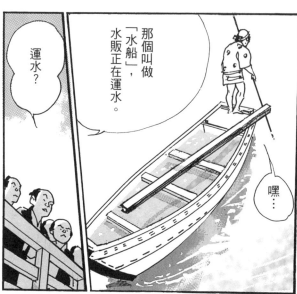

運水?

那個叫做
「水船」,
水販正在運水。

嘿…

本所、深川、向島這一帶挖到的井水水差,又受大川[33]阻礙,上水道也通不過來,因此飲用水得向水販買。

這就叫技術啊～

竟釣了這麼多啊?

緒方大人,那些水是打哪運來的?

是上水道排出的水,神田上水道在錢瓶橋排出,玉川上水道則在一石橋排出[34]。

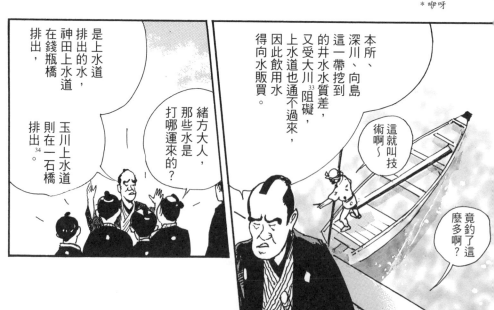

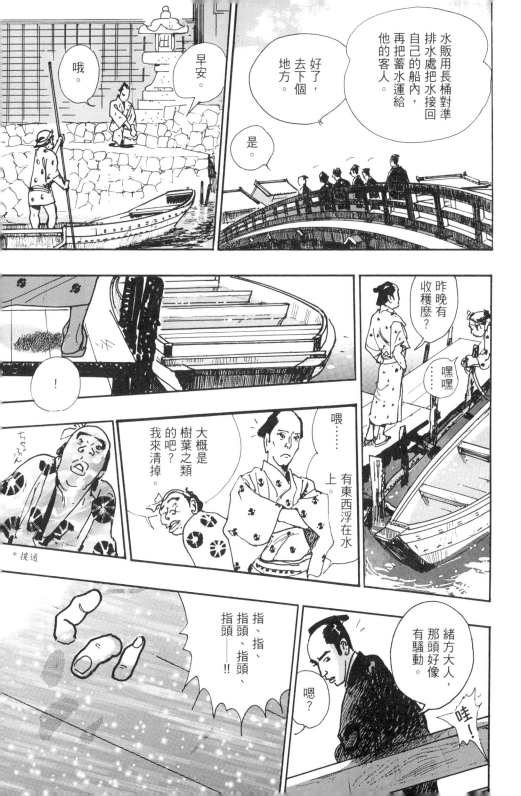

是食指、中指和小指啊？

應該是今早在官倉前方河上浮起的第七個孩子的。

敗類，絕不饒你！

不要錯放任何蛛絲馬跡！

那位是？

他是附近餐館「萬德」的廚子，名叫袈裟次。

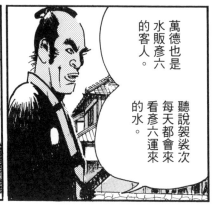

萬德也是水販彥六的客人。

聽說袈裟次每天都會來看彥六運來的水。

這些人？

是？

是，下官奉本所見迴[35]的與力──緒方大人之命在街上巡邏。

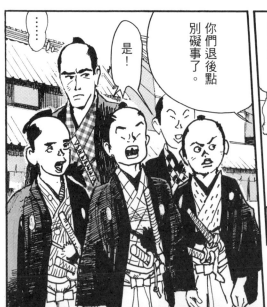

發現指頭時他們碰巧在場。

見習同心啊？

你們退後點別礙事了。

是！

……

冤枉，小的冤枉！！

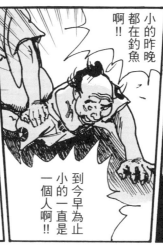

小的昨晚都在釣魚啊！！

到今早為止小的一直是一個人啊！！

饒命啊！！

冤枉啊！！

嘖。

他把屍體丟出船時落下了手指麼？

埋屍與浮屍的地點各不相同，但若是用船運倒不無可能。

田宮大人。

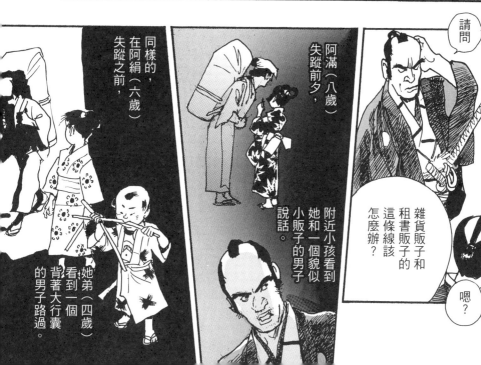

請問

雜貨販子和租書販子的這條線該怎麼辦？

嗯？

嗯？

阿滿（八歲）失蹤前夕，附近小孩看到她和一個貌似小販子的男子說話。

同樣的，在阿絹（六歲）失蹤之前，她弟（四歲）看到一個背著大行囊的男子路過。

這個背著大行囊的男子，應該是目前僅有的線索。

嗯，已經著手徹查全江戶的雜貨和租書書販子，可是沒有發現可疑男子。

不過，三井，這些都是黃口小兒的證詞啊。

田宮大人。

怎麼？

嫌犯殺害棄屍之女童有七，至今未曾留下任何線索或蛛絲馬跡，他可會把這種東西忘在船底？

是！

但說無妨。

見習的不得無禮！！

我等方才也瞧見了，

從一石橋橫渡大川，在抵達客人所在的仙台堀川前，彥六得穿越幾座橋。

既然水船沒有屋頂或遮蔽物的話──

原來如此，從橋上丟進去麼……為什麼要這樣做？

為了模糊偵查焦點，

運氣若好還能陷害水販為兇吧？

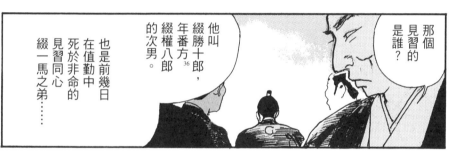

那個見習的是誰？

他叫綴勝十郎，年番方[36]綴權八郎的次男。

也是前幾日在值勤中死於非命的見習同心綴一馬之弟……

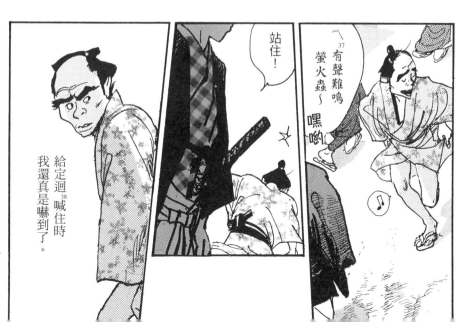

〜有聲難鳴[37]螢火蟲〜——嘿喲～

站住！

給定迴[38]喊住時我還真是嚇到了。

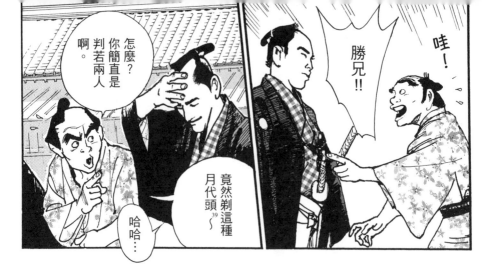

※廁所。

※奉行所。

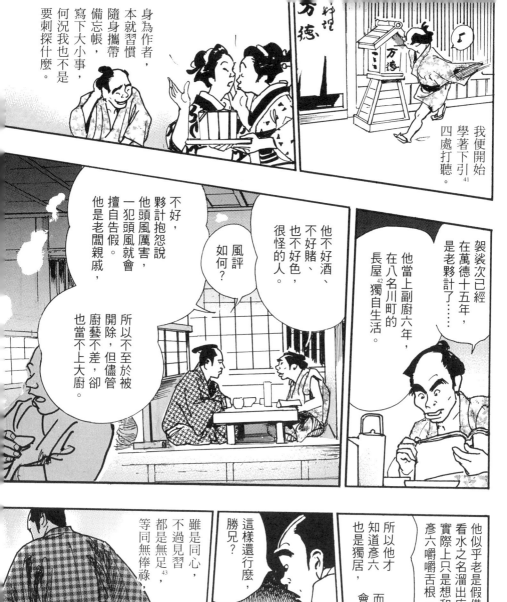

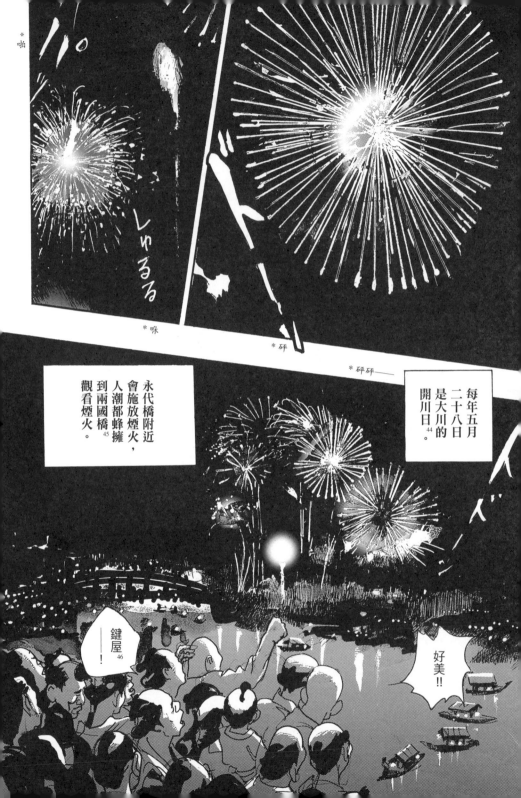

*啪

しゅるる

*咻

*砰

*砰砰——

永代橋附近
會施放煙火，
人潮都蜂擁
到兩國橋
觀看煙火。[45]

每年五月
二十八日
是大川的
開川日。[44]

鍵屋[46]
——！

好美!!

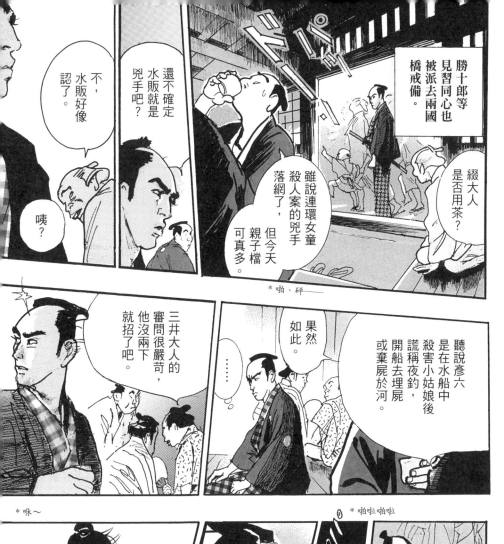

勝十郎等見習同心也被派去兩國橋戒備。

綴大人是否用茶？

雖說連環女童殺人案的兇手落網了，但今天親子檔可真多。

兇手吧？

還不確定水販就是

水販好像認了。

不，

咦？

*啪、砰——

聽說彥六是在水船中殺害小姑娘後謊稱夜釣，開船去埋屍或棄屍於河。

果然如此。

……

三井大人的審問很嚴苛，他沒兩下就招了吧。

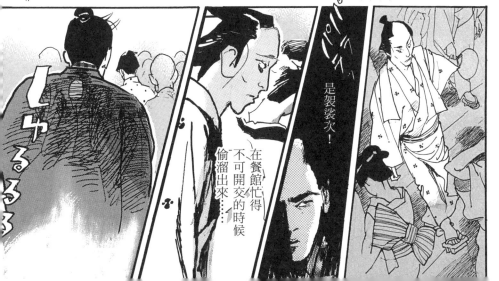

是袈裟次！

在餐館忙得不可開交的時候偷溜出來……

*咻～

*啪啦啪啦

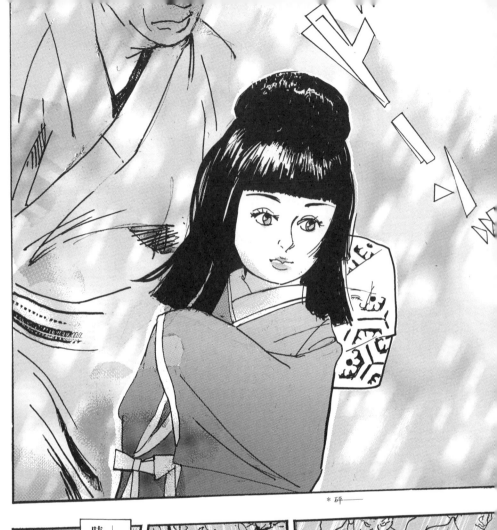

*砰——

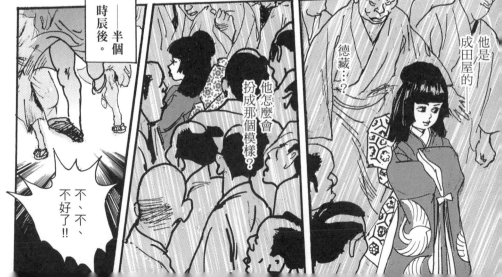

——半個時辰後。

不、不、不好了!!

他怎麼會扮成那個模樣?

他是成田屋的——

德藏……?

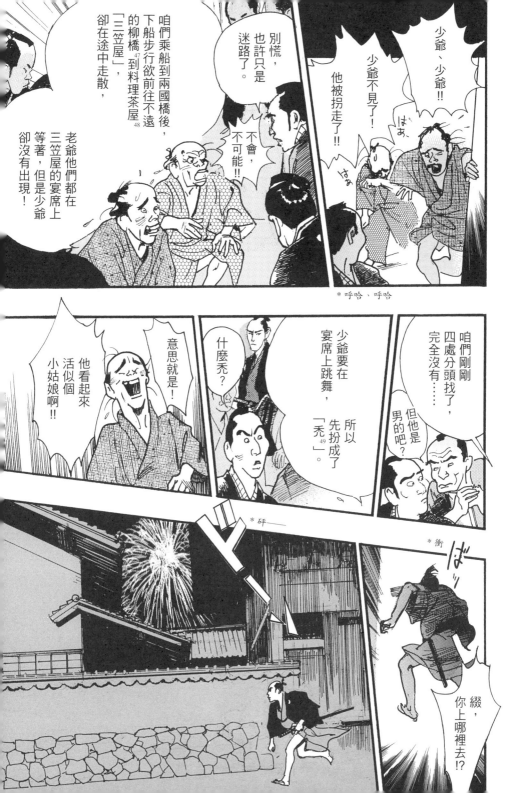

少爺、少爺‼

少爺不見了！

他被拐走了‼

はぁ

はぁ

*呼哈、呼哈

別慌，也許只是迷路了。

不會，不可能‼

咱們乘船到兩國橋後，下船步行欲前往不遠的柳橋[47]到料理茶屋「三笠屋」[48]，卻在途中走散，老爺他們都在三笠屋的宴席上等著，但是少爺卻沒有出現！

咱們剛剛四處分頭找了，完全沒有……

但他是男的吧？

少爺要在宴席上跳舞，所以先扮成了「禿」[49]。

什麼禿？

意思就是！

他看起來活似個小姑娘啊‼

*碎——

*衝

ばッ

綴，你上哪裡去⁉

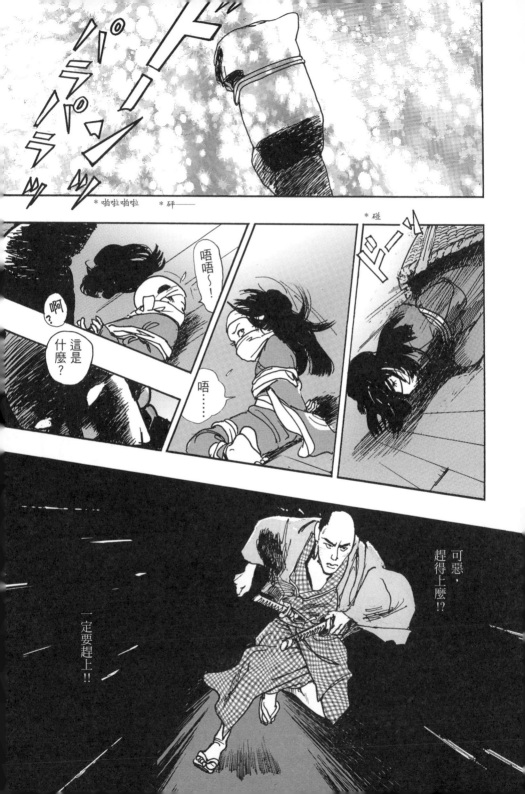

*啪啦啪啦　*砰——　*碰

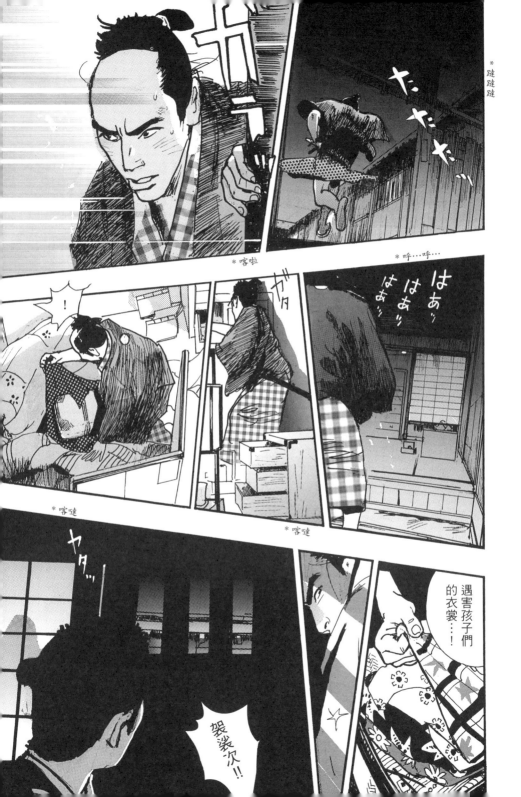

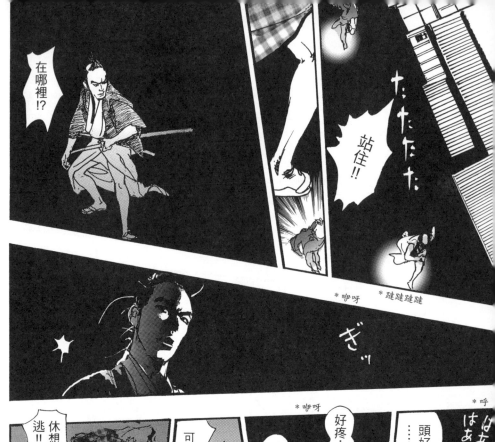

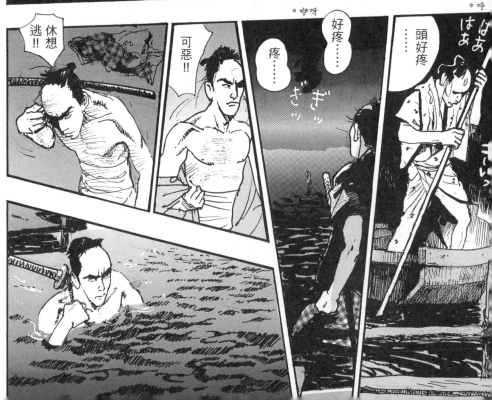

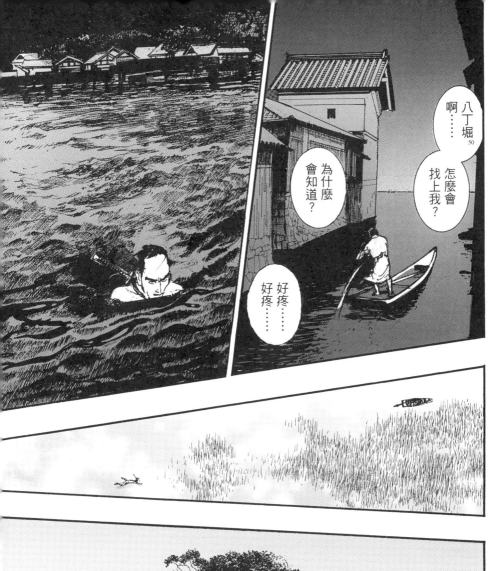

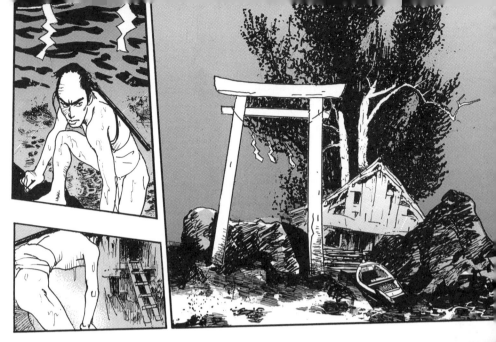

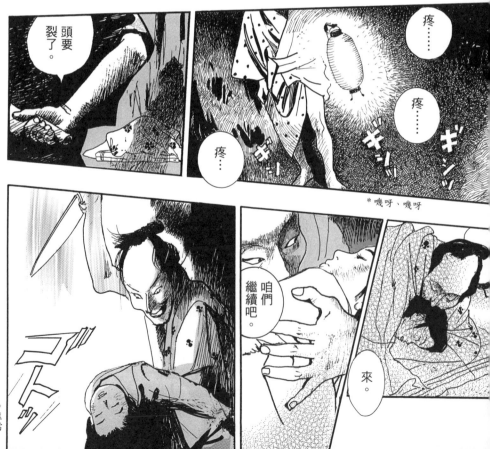

頭要
裂了。

疼……

疼……

疼…

ギシッ

ギシッ

ギシッ

*嘰呀、嘰呀

咱們
繼續吧。

來。

ゴトッ

*唑嚙

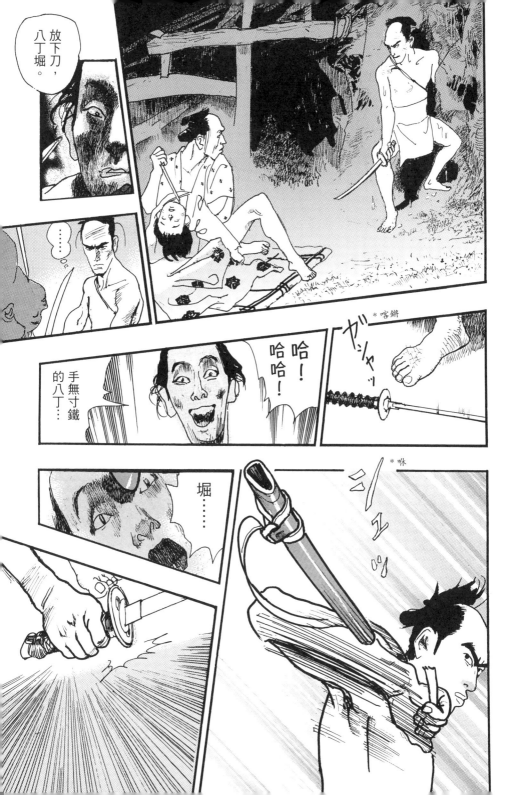

放下刀，八丁堀。

……

哈！哈哈！

*喀鏘
ガシャッ

手無寸鐵的八丁……

堀……

*咻

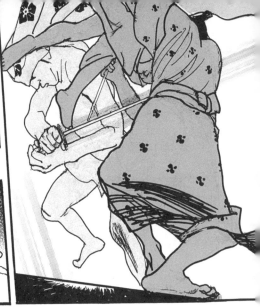

啊

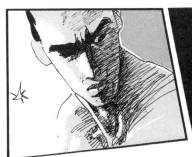

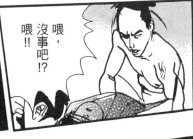

喂,
沒事吧!?
喂!!

* 咚鏘咚鏘

〜歸吾子,
還吾子,
吾子吾子
速速回。

少爺
回〜來!

51

ト
ン
チ
ン
リ

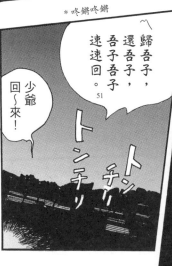

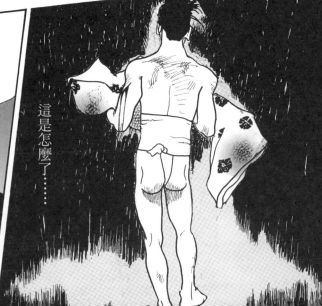

這是怎麼了……

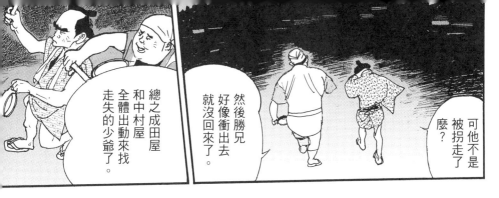

總之成田屋和中村屋全體出動來找走失的少爺了。

然後勝兄好像衝出去就沒回來了。

可他不是被拐走了麼？

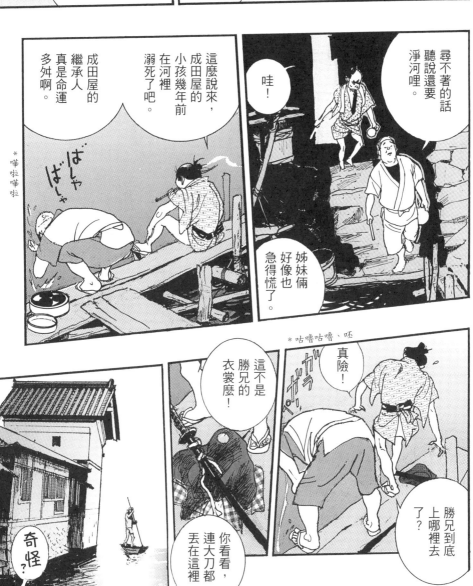

這麼說來，成田屋的小孩幾年前在河裡溺死了吧。

成田屋的繼承人真是命運多舛啊。

* 嘩啦嘩啦

尋不著的話聽說還要淨河哩。

哇！

姊妹倆好像也急得慌了。

真險！

* 咕嚕咕嚕、呸

這不是勝兄的衣裳麼！

你看看，連大刀都丟在這裡。

勝兄到底上哪裡去了？

奇怪？

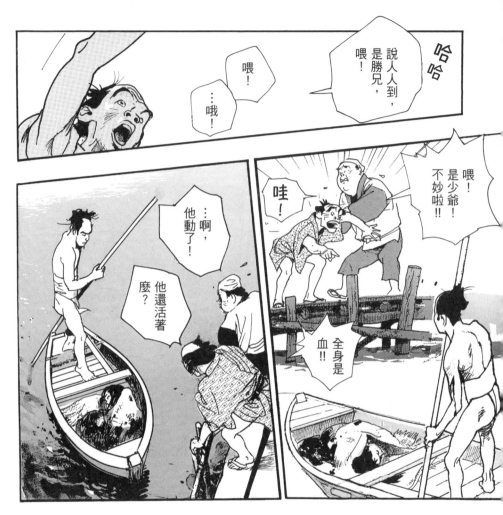

哈哈

說人人到，是勝兄，喂！

喂！

…哦！

喂！是少爺！不妙啦!!

哇！

全身是血!!

…啊，他動了！

他還活著麼？

這得快去找大夫啊。

兇手果然是袈裟次麼？

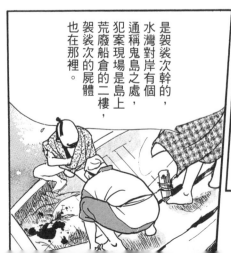

是袈裟次幹的，水灣對岸有個通稱鬼島之處，犯案現場是島上荒廢船倉的二樓，袈裟次的屍體也在那裡。

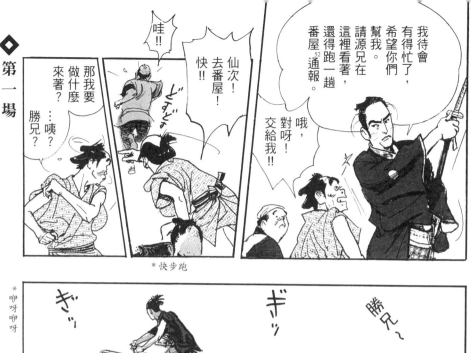

我待會有得忙了，希望你們幫我。請源兄在這裡看著，還得到番屋[52]通報。

哦，對呀！交給我!!

哇!!

仙次！去番屋！快!!

那我要做什麼來著？…咦？勝兄？

*快步跑

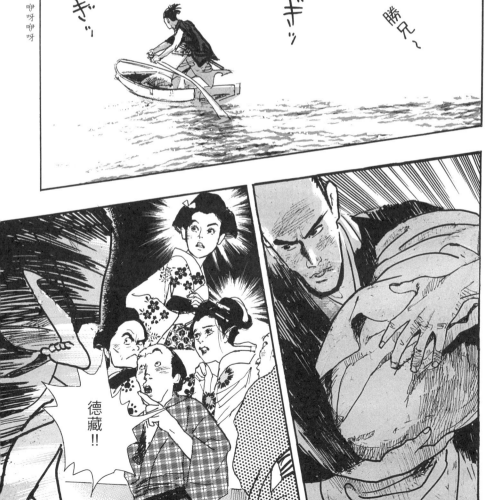

*咿呀咿呀

勝兄～

ギッ

ギッ

德藏!!

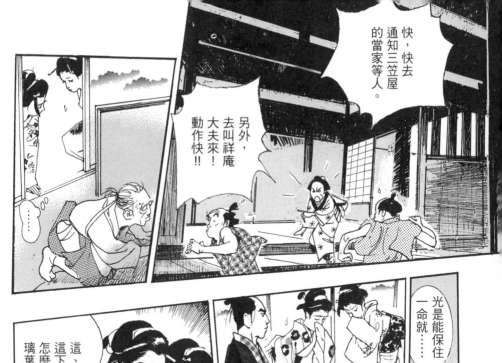

快，快去通知三笠屋的當家等人。

另外，去叫祥庵大夫來！動作快!!

這、這下怎麼辦！怎麼辦！璃葉!?

話說回來，我有件事想請教。

我也得詢問當家。

光是能保住一命就……

這裡交給我，姊姊顧德藏。

我就說不要緊了。

但…

德藏會得救吧？

…嗯。

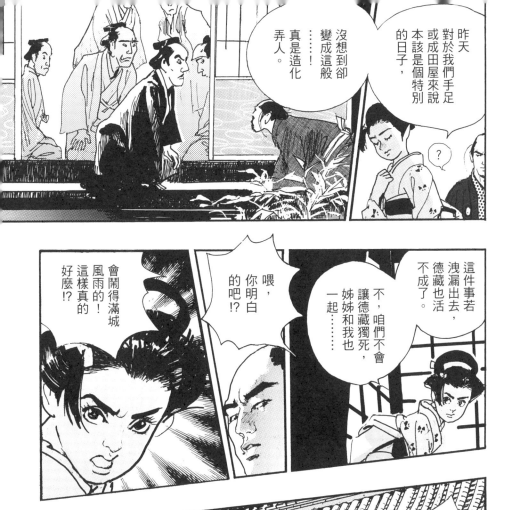

昨天對於我們手足或成田屋來說，本該是個特別的日子，

沒想到卻變成這般……！變成這般弄人。真是造化弄人。

這件事若洩漏出去，德藏也活不成了。

不，咱們不會讓德藏獨死，姊姊和我也一起……

喂，你明白的吧!?

會鬧得滿城風雨的！這樣真的好麼!?

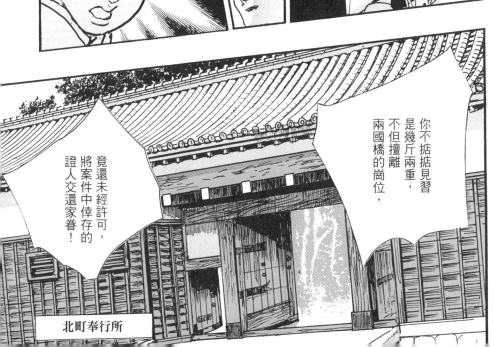

你不掂掂見習是幾斤兩重，不但擅離兩國橋的崗位，

竟還未經許可，將案件中倖存的證人交還家眷！

北町奉行所

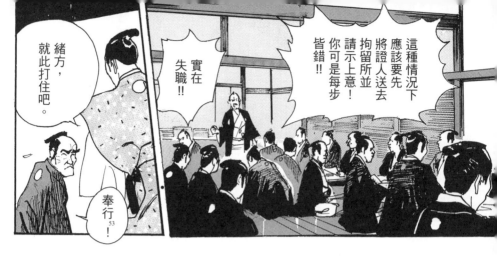

這種情況下應該要先將證人送去拘留所並請示上意！你可是每步皆錯!!

實在失職!!

緒方，就此打住吧。

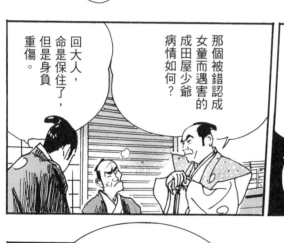

那個被錯認成女童而遇害的成田屋少爺病情如何？

回大人，命是保住了，但是身負重傷。

無論如何，揪出兇手可是大功一件，做得很好。

是！

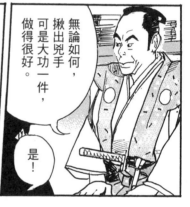

聽說他的那話兒被切掉了？

是！

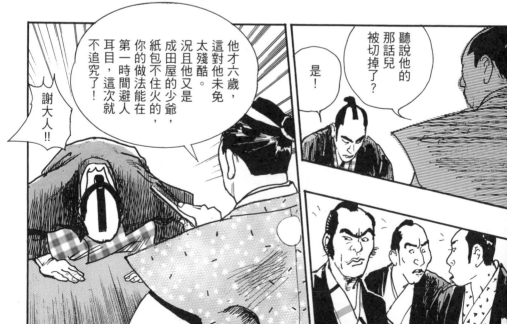

他才六歲，這對他未免太殘酷。況且他又是成田屋的少爺，紙包不住火的，你的做法能在第一時間避人耳目，這次就不追究了！

謝大人!!

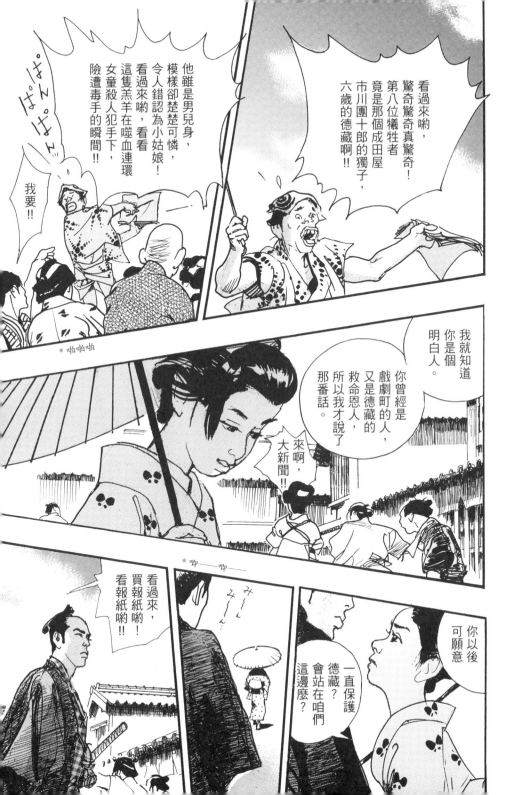

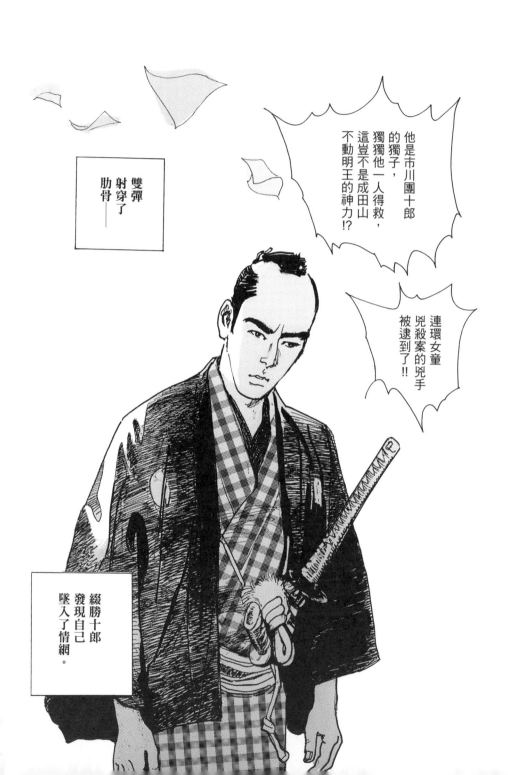

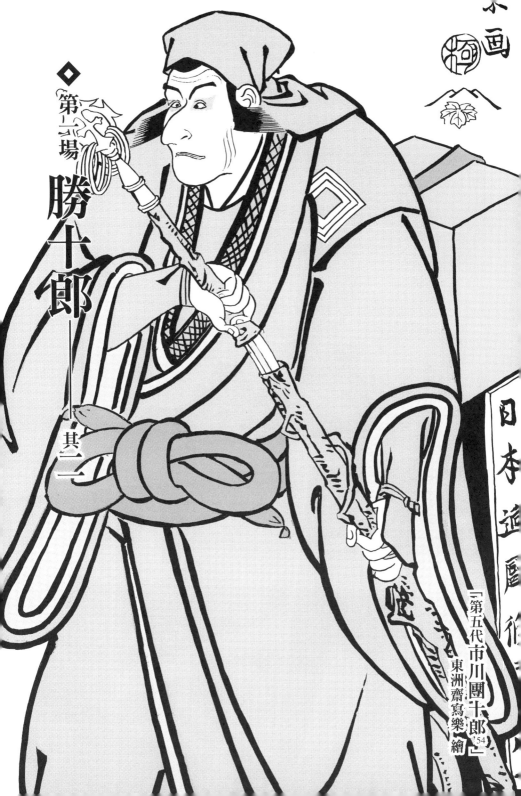

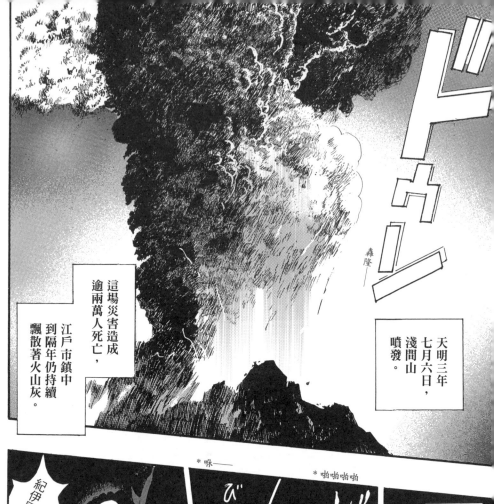

轟隆——

這場災害造成逾兩萬人死亡，江戶市鎮中到隔年仍持續飄散著火山灰。

天明三年七月六日，淺間山噴發。

*咻——

*啪啪啪啪

び——ッ

ばたッ ばたッ ばた

*衝出

ばっ

天明四年（一七八四）一月三十日——

ドゥッドゥ

紀伊國屋！！

紀伊國屋！！

八大龍王、恆河之魚聽令！安德帝御駕出巡55！

※〈大物浦〉中在海上消失的知盛竟破鯨魚肚而出，手上還抱著安德帝啊。

小海老56的安德帝也如預期精彩，

鯨魚肚實在妙哉。

※《義經千本櫻》第二段的劇情。

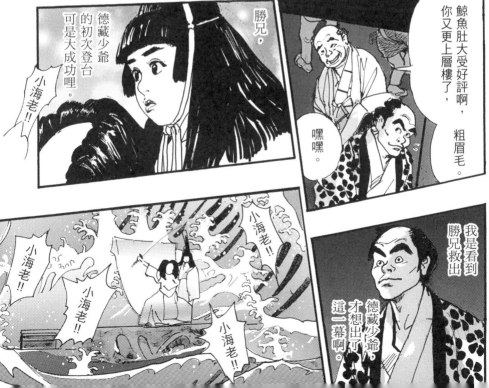

鯨魚肚大受好評啊，你又更上層樓了，粗眉毛。

嘿嘿。

勝兄。

德藏少爺的初次登台可是大成功哩。

小海老！！

我是看到勝兄救出德藏少爺，才想出了這一幕啊。

小海老！！

小海老！！

小海老！！

小海老！！

小海老！！

*哇—

*哇——

ドロドロドロッ

*咚隆咚隆

ジドロ ドロ!

*咚隆咚隆

這和說好的不一樣啊，座元。

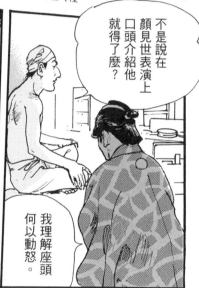

但是去年秋天的大火同時燒毀了中村座和市村座，無法舉辦顏見世表演。

因此初春表演就成了顏見世表演。

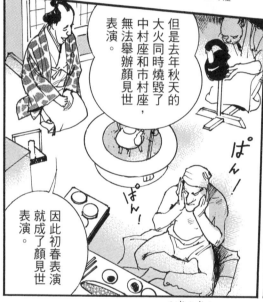

*啪！啪！

不是說在顏見世表演上口頭介紹他就得了麼？

我理解座頭何以動怒。

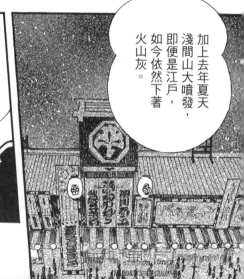

加上去年夏天淺間山大噴發，即便是江戶，如今依然下著火山灰。

中村座座元 中村勘三郎

產米的地方也因為天候不佳爆發嚴重饑荒，米價上漲、民心惶惶，理應無暇看什麼戲的，

但是謝天謝地戲劇町依然是連日高朋滿座。

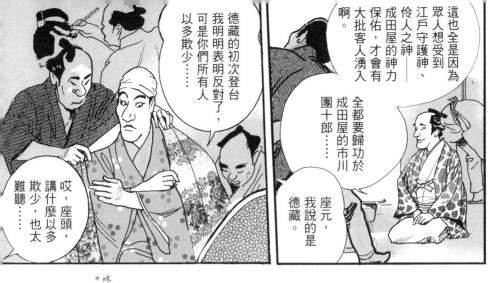

這也全是因為眾人想受到江戶守護神、伶人之神——成田屋的神力保佑，才會有大批客人湧入啊。

全都要歸功於成田屋的市川團十郎……

座元，我說的是德藏。

德藏的初次登台我明明表明反對了，可是你們明明所有人以多欺少……

哎，座頭，講什麼以多欺少，也太難聽……

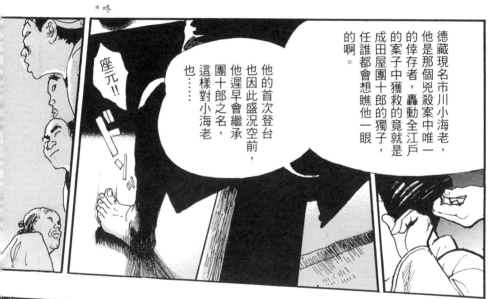

*咚

座元‼

德藏現名市川小海老，他是那個兇殺案中唯一的倖存者，轟動全江戶的案子中獲救的竟就是成田屋團十郎的獨子，任誰都會想瞧他一眼的啊。

他的首次登台也因此盛況空前，他遲早會繼承團十郎之名，這樣對小海老也……

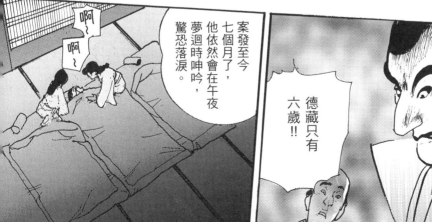

德藏只有六歲‼

案發至今七個月了，他依然會在午夜夢迴時呻吟，驚恐落淚。

啊～

啊～

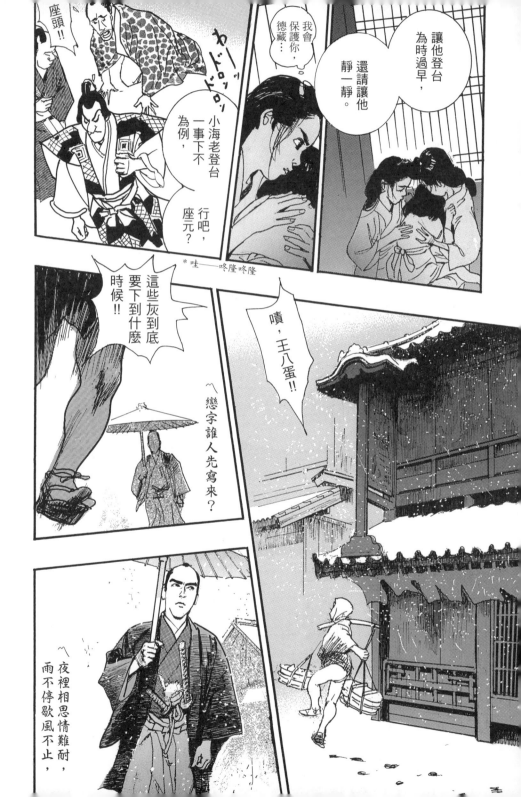

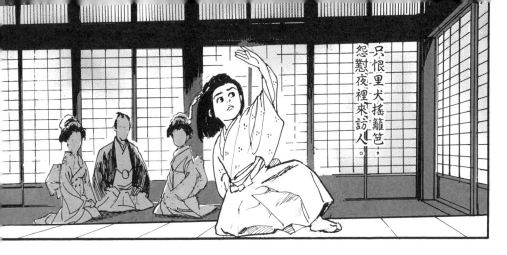

只恨里犬搖籠笆，怨懟夜裡來訪人。

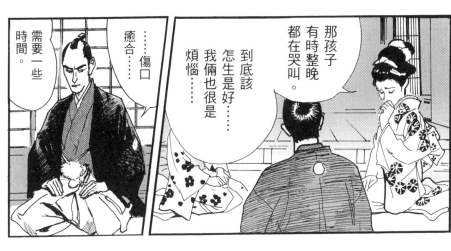

那孩子
有時整晚
都在哭叫。

到底該
怎生是好……
我倆也很是
煩惱。

……傷口……
癒合……

需要一些
時間。

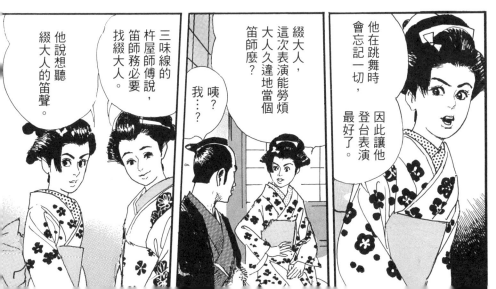

他在跳舞時
會忘記一切，
因此讓他
登台表演，
最好了。

綴大人，
這次表演能
大人久違地當個
笛師麼？

咦？
我……？

三味線的
杵屋師傅說，
笛師務必要
找綴大人。

他說想聽
綴大人的笛聲。

璃葉！

就算從小廝做起，到了這把年紀也該踩到夥計頭上管事了吧？

綴大人還是見習啊⁉

綴勝十郎是北町奉行所的同心。

雖是見習，但還是番所的同心。

多謝好意，但我不能答應。

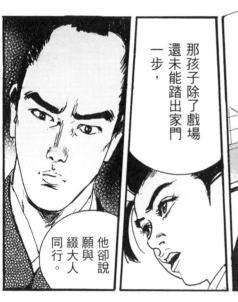

那孩子除了戲場還未能踏出家門一步，

他卻說願與綴大人同行。

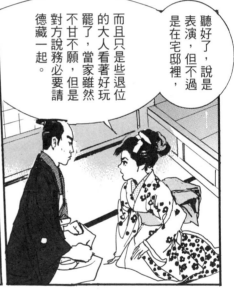

聽好了，說是表演，但不過是在宅邸裡，

而且只是些退位的大人看著好玩罷了，當家雖然不甘不願，但是對方說務必要請德藏一起。

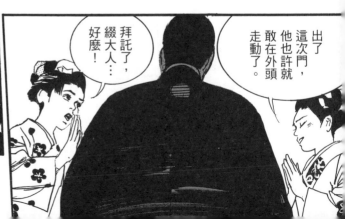

拜託了，綴大人……好麼！

出了這次門，他也許就敢在外頭走動了。

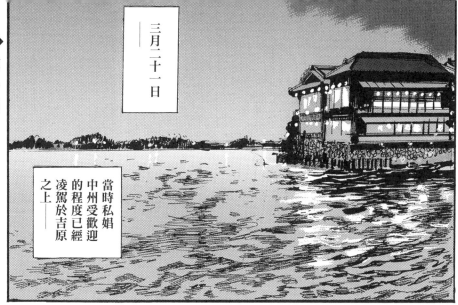

三月二十一日

當時私娼
中州受歡迎
的程度已經
凌駕於吉原
之上——

第
一
場

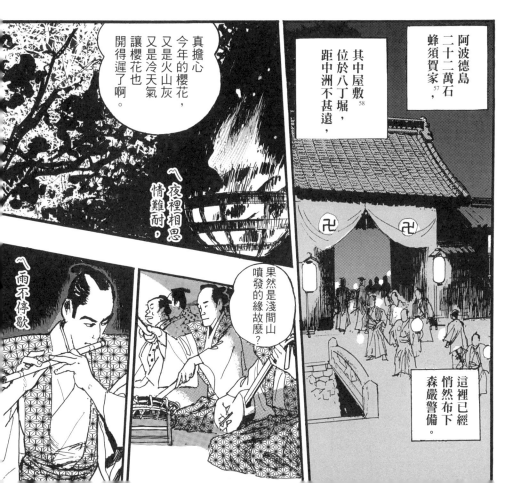

真擔心
今年的櫻花，
又是火山灰
又是冷天氣
讓櫻花也
開得遲了啊。

阿波德島
二十二萬石
蜂須賀家，

其中屋敷
位於八丁堀
距中洲不甚遠，

這裡已經
悄然布下
森嚴警備。

果然是淺間山
噴發的緣故麼？

〜夜裡相思
情難耐，

〜雨不停歇，

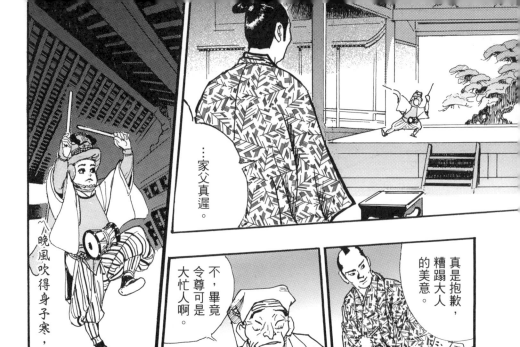

…家父真遲。

〜晚風吹得身子寒，

不，畢竟令尊可是大忙人啊。

真是抱歉，糟蹋大人的美意。

〜只恨里犬搖籬笆…

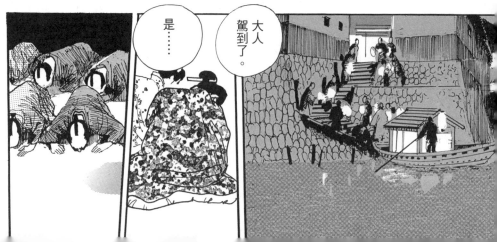

是……

大人駕到了。

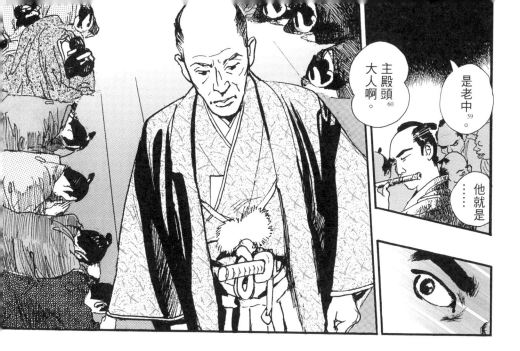

是老中[59]。

主殿頭[60]大人啊。

……他就是

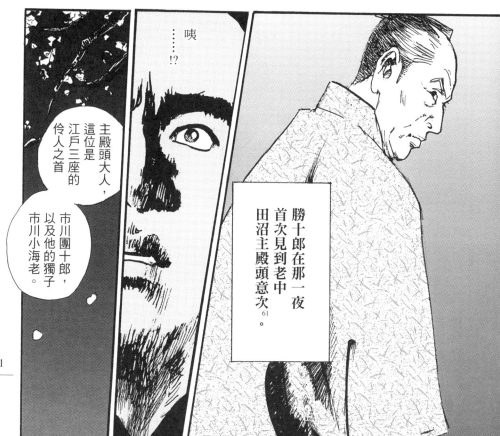

……咦
……!?

主殿頭大人，這位是江戶三座的伶人之首──市川團十郎，以及他的獨子市川小海老。

勝十郎在那一夜首次見到老中田沼主殿頭意次[61]。

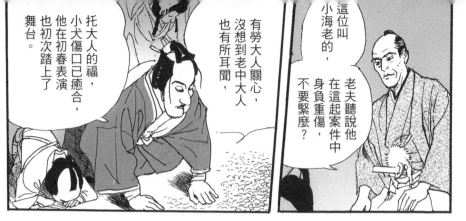

這位叫小海老的，老夫聽說他在這起案件中身負重傷，不要緊麼？

有勞大人關心，沒想到老中大人也有所耳聞，托大人的福，小犬傷口已癒合，他在初春表演也初次踏上了舞台。

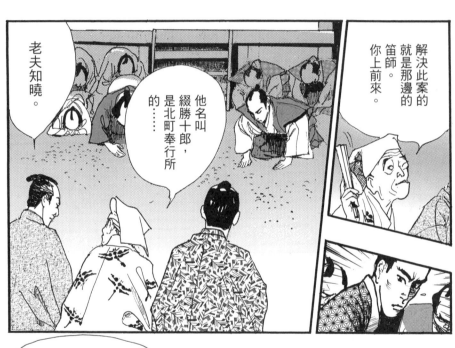

解決此案的就是那邊的笛師。你上前來。

老夫知曉。

他名叫綴勝十郎，是北町奉行所的……

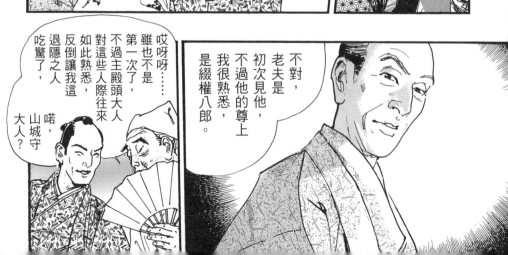

不對，老夫是初次見他，不過他的尊上我很熟悉，是綴權八郎。

哎呀呀……雖也不是第一次了，不過對這些主殿頭大人如此熟悉，這些人際往來反倒讓我這退隱之人吃驚了，唔，山城守大人？

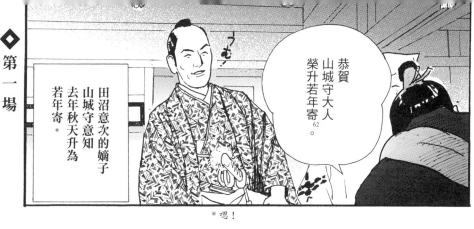
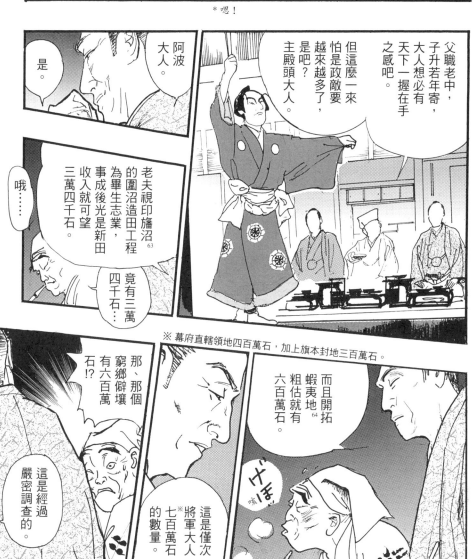

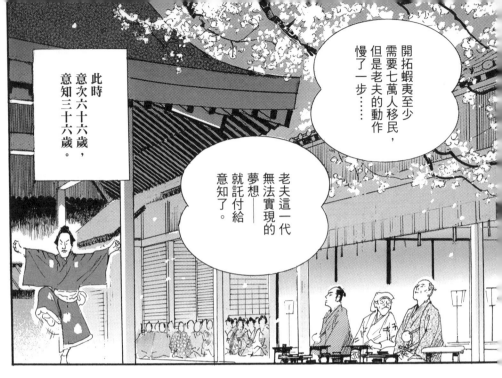

此時意次六十六歲，意知三十六歲。

開拓蝦夷至少需要七萬人移民，但是老夫的動作慢了一步⋯⋯

老夫這一代無法實現的夢想——就託付給意知了。

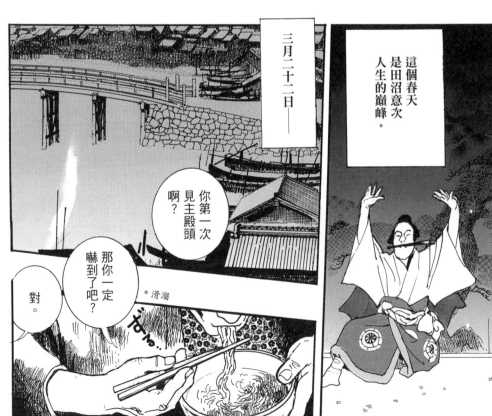

這個春天是田沼意次人生的巔峰。

三月二十二日——

你第一次見主殿頭啊？

那你一定嚇到了吧？

對。

*滑溜

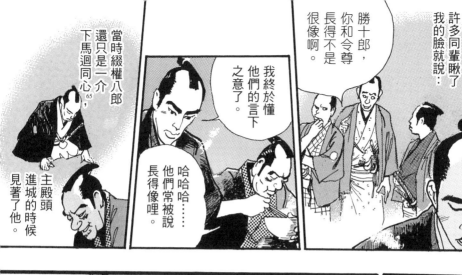

這一年，許多同輩瞅了我的臉就說：

勝十郎，你和令尊長得不是很像啊。

我終於懂他們的言下之意了。

哈哈哈……他們常被說長得像哩。

當時綴權八郎65還只是一介下馬迴同心，主殿頭進城的時候見著了他。

就連主殿頭也甚是詫異。

他因此獲准進出主殿頭宅邸，這故事在番所裡頗有名的。

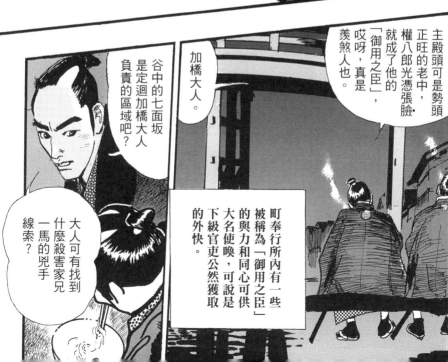

主殿頭可是勢頭正旺的老中，權八郎光憑張臉就成了他的「御用之臣」，哎呀，真是羨煞人也。

加橋大人。

谷中的七面坂是定迴加橋大人負責的區域吧？

大人可有找到什麼殺害家兄一馬的兇手線索？

町奉行所內有一些被稱為「御用之臣」的與力和同心可供大名使喚，可說是下級官吏公然獲取的外快。

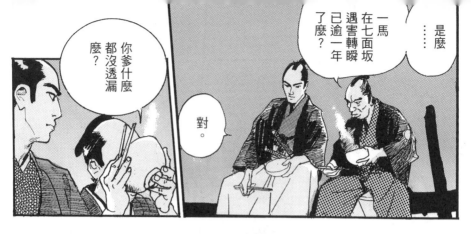

……是麼

一馬在七面坂遇害轉瞬已逾一年了麼？

對。

你爹什麼都沒透漏麼？

家父……家父什麼都沒告訴我。

應該說咱們也沒怎麼打到照面。

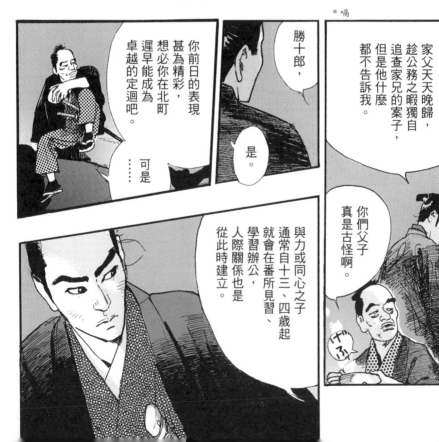

＊嗝

家父天天晚歸，趁公務之暇獨自追查家兄的案子，但是他什麼都不告訴我。

你們父子真是古怪啊。

勝十郎，

是。

你前日的表現甚為精彩，想必你在北町遲早能成為卓越的定迴吧。……可是

與力或同心之子通常自十三、四歲起就會在番所見習、學習辦公，人際關係也是從此時建立。

76

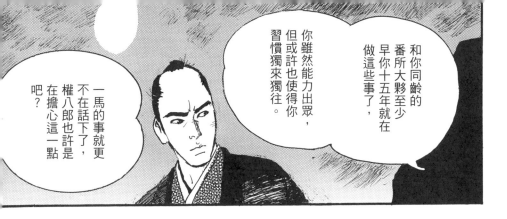

和你同齡的番所大夥至少早你十五年就在做這些事了，

你雖然能力出眾，但或許也使得你習慣獨來獨往。

一馬的事就更不在話下了，權八郎也許是在擔心這一點吧？

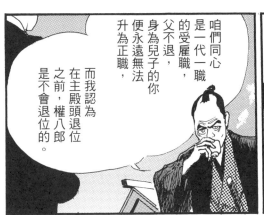

咱們同心是一代一職的受雇職，父不退，身為兒子的你便永遠無法升為正職，

而我認為在主殿頭退位之前，權八郎是不會退位的。

還有啊，權八郎很崇敬主殿頭。

我吃飽了。

是。

……

*躂躂躂

三月二十三日

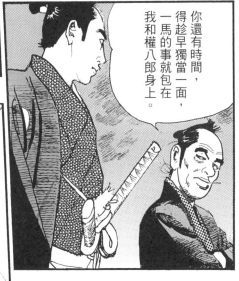

你還有時間，得趁早獨當一面，一馬的事就包在我和權八郎身上。

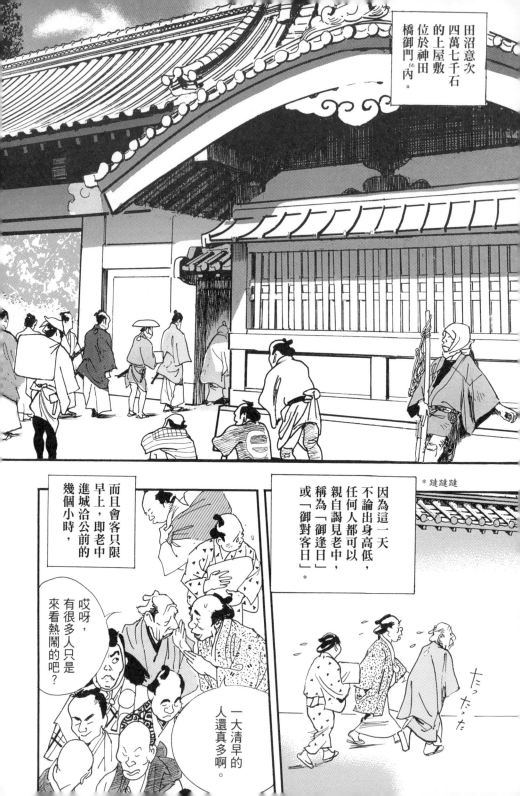

田沼意次四萬七千石的上屋敷位於神田橋御門[66]內。

* 躂躂躂

因為這一天不論出身高低，任何人都可以親自謁見老中，稱為「御逢日」或「御對客日」。

一大清早的人還真多啊。

而且會客只限早上，即老中進城洽公前的幾個小時，

哎呀，有很多人只是來看熱鬧的吧？

たったた

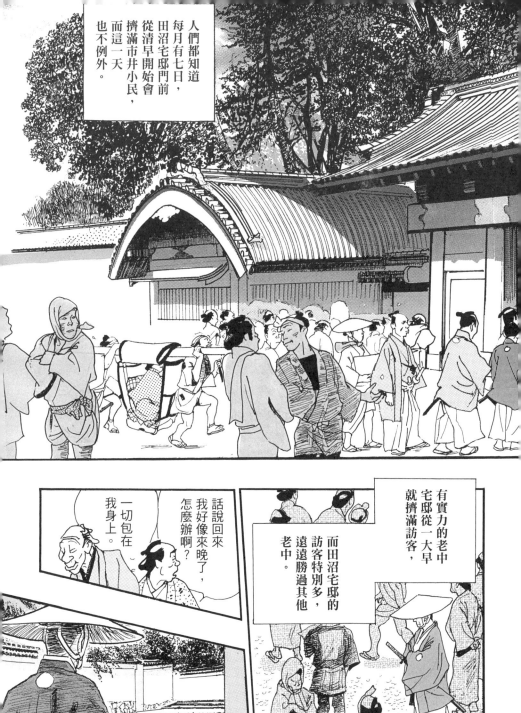

人們都知道，每月有七日，田沼宅邸門前從清早開始會擠滿市井小民，而這一天也不例外。

有實力的老中宅邸從一大早就擠滿訪客，

而田沼宅邸的訪客特別多，遠遠勝過其他老中。

話說回來我好像來晚了，怎麼辦啊？

一切包在我身上。

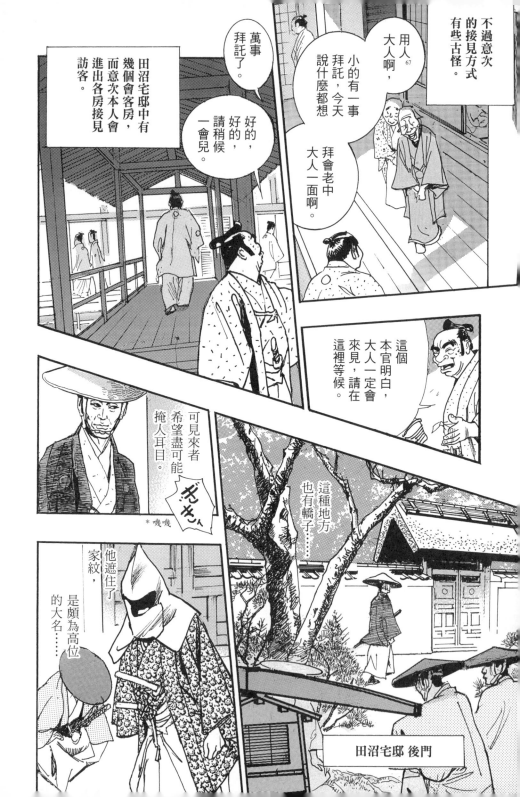

不過意次的接見方式有些古怪。

用人大人啊，[67] 小的有一事拜託，今天說什麼都想拜會老中大人一面啊。

萬事拜託了。

好的，好的，請稍候一會兒。

田沼宅邸中有幾個會客房，而意次本人會進出各房接見訪客。

這個本官明白，大人一定會來見，請在這裡等候。

可見來者希望盡可能掩人耳目。

他遮住了家紋，是頗為高位的大名……

這種地方也有轎子……

*嘰嘰

田沼宅邸 後門

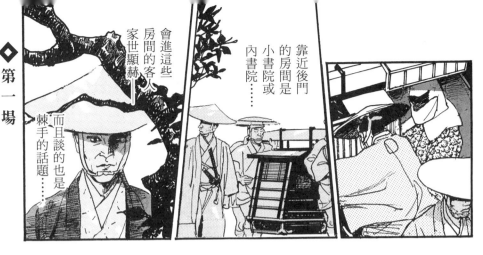

而且談的也是棘手的話題⋯⋯

會進這些房間的客人家世顯赫⋯⋯

靠近後門的房間是小書院或內書院⋯⋯

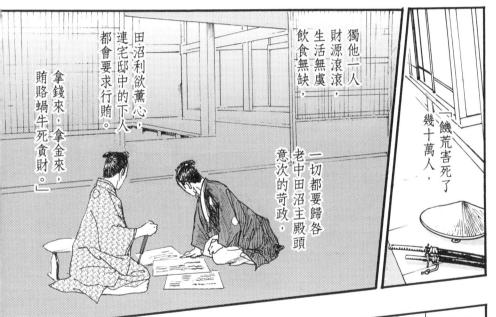

「饑荒害死了幾十萬人，

獨他一人財源滾滾，生活無虞飲食無缺，

一切都要歸咎老中田沼主殿頭意次的苛政，

田沼利欲薰心，連宅邸中的下人都會要求行賄。

拿錢來，拿金來，賄賂蝸牛死貪財。」

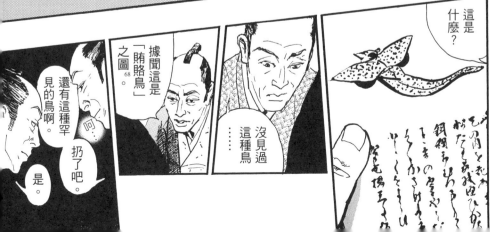

這是什麼？

沒見過這種鳥

據聞這是「賄賂鳥」之圖。

68

還有這種罕見的鳥啊。

呵、

扔了吧。

是。

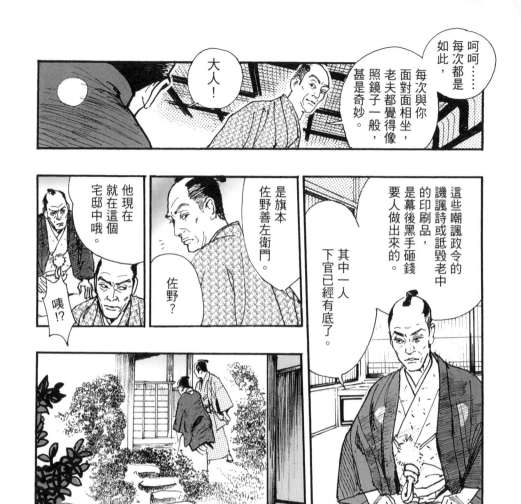

呵呵……每次都是如此，

每次都與你面對面相坐，老夫都覺得像照鏡子一般，甚是奇妙。

大人！

這些嘲諷政令的譏諷詩或詆毀老中的印刷品，是幕後黑手砸錢要人做出來的。

其中一人下官已經有底了。

是旗本佐野善左衛門。

佐野？

他現在就在這個宅邸中哦。

咦!?

就是他。

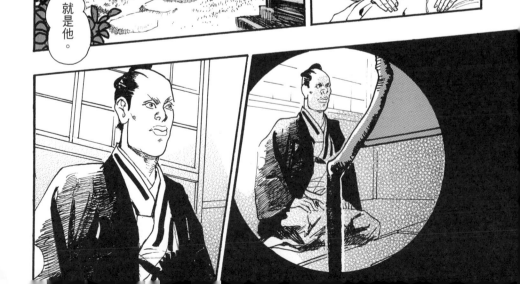

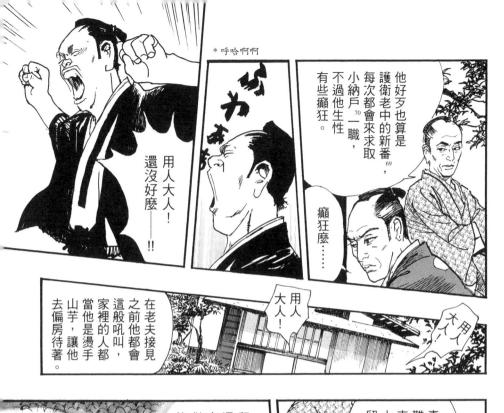

* 呼哈啊啊

他好歹也算是護衛老中的新番[69]，每次都會來求取小納戶[70]一職，不過他生性有些癲狂。

癲狂麼……

用人大人！還沒好麼——！！

用人大人！

用人大人！

在老夫接見之前他都會這般吼叫，當他是燙手山芋，讓他去偏房待著。家裡的人都會去偏房待著。

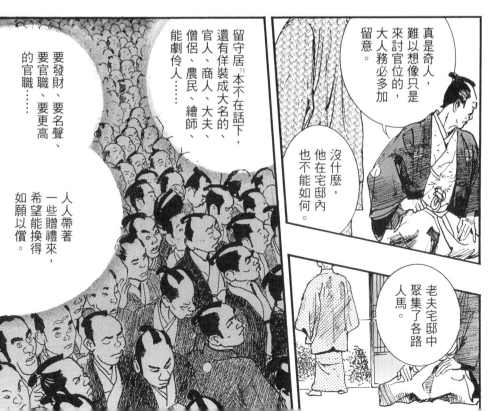

真是奇人，難以想像只是來討官位的大人務必多加留意。

沒什麼，他在宅邸內也不能如何。

老夫宅邸中聚集了各路人馬。

留守居[71]本不在話下，還有佯裝成大名的、官人、商人、大夫、僧侶、農民、繪師、能劇伶人……

人人帶著一些贈禮來，希望能換得如願以償。

要發財、要名聲、要官職、要更高的官職……

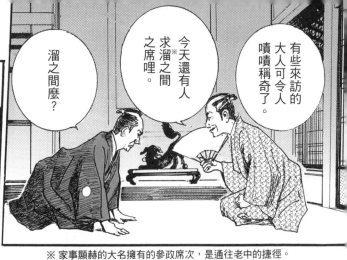

有些來訪的大人可令人嘖嘖稱奇了。

今天還有人求溜之間之席哩。※

溜之間麼？

嗯…

就在這房裡，那位大人…

…還真有意思……

※ 家事顯赫的大名擁有的參政席次，是通往老中的捷徑。

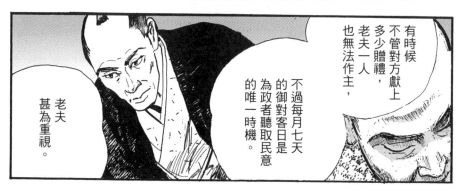

有時候不管對方獻上多少贈禮，老夫一人也無法作主，

不過每月七天的御對客日是為政者聽取民意的唯一時機。

老夫甚為重視。

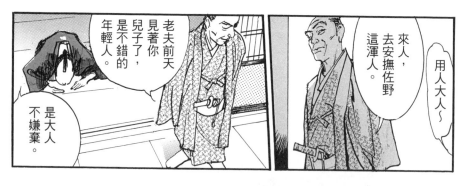

用人大人～

來人，去安撫佐野這渾人。

老夫前天見著你兒子了，是不錯的年輕人。

是大人不嫌棄。

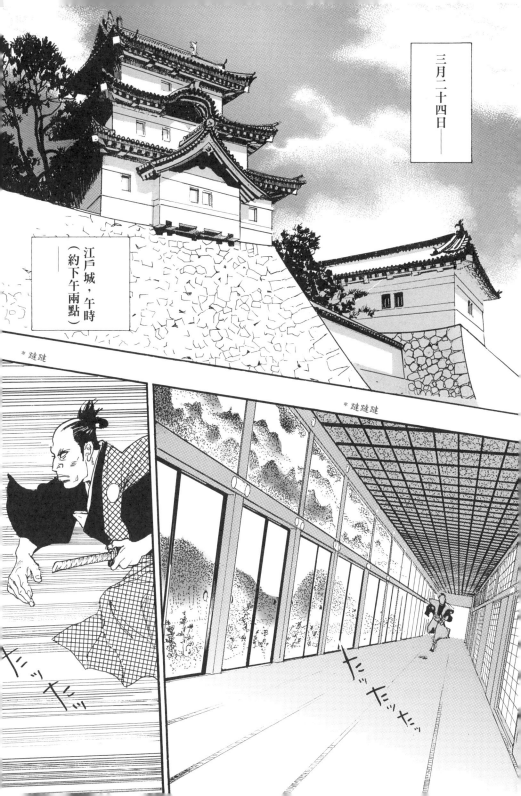

三月二十四日——

江戸城，午時
（約下午兩點）

* 蹱蹱

* 蹱蹱蹱

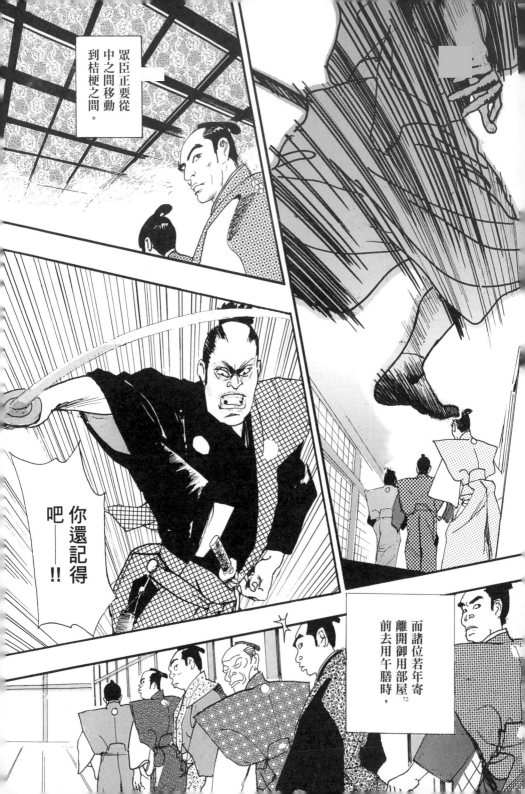

眾臣正要從中之間移動到桔梗之間。

你還記得吧——！！

而諸位若年寄離開御用部屋前去用午膳時，

72

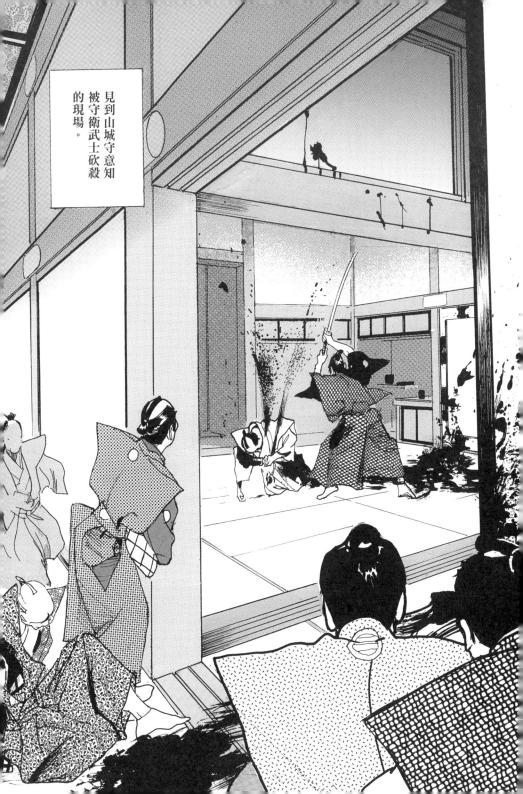

見到山城守意知被守衛武士砍殺的現場。

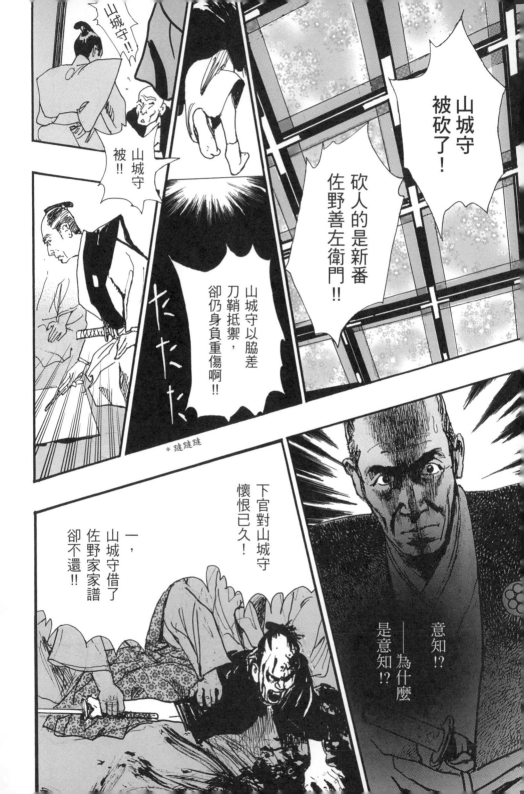

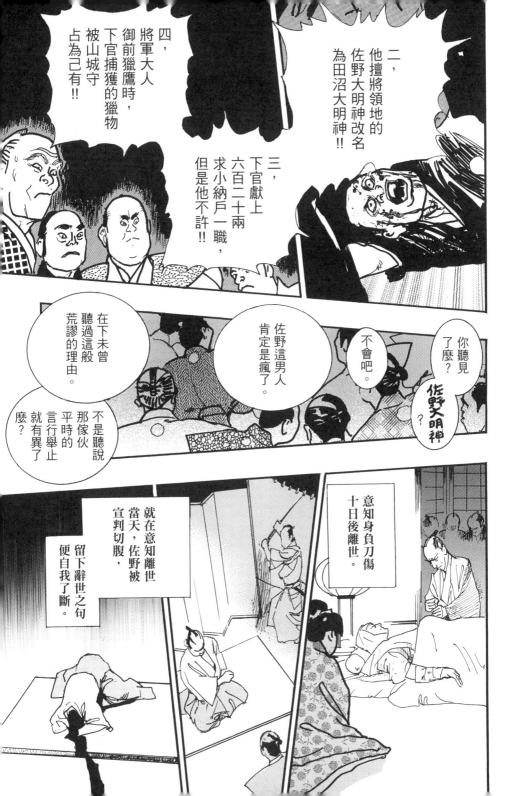

二，他擅將領地的佐野大明神改名為田沼大明神！！

四，將軍大人御前獵鷹時，下官捕獲的獵物被山城守占為己有！！

三，下官獻上六百二十兩求小納戶一職，但是他不許！！

在下未曾聽過這般荒謬的理由。

佐野這男人肯定是瘋了。

不會吧。

你聽見了麼？

佐野大明神

不是聽說那傢伙平時的言行舉止就有異了麼？

意知身負刀傷十日後離世。

就在意知離世當天，佐野被宣判切腹，留下辭世之句便自我了斷。

意次自意知受刀傷後，便不再進城，足不出戶。

這天之後田沼宅邸的大門就緊緊闔上了，要為意知服喪三十天

*嘰嘰嘰

喂，米價下跌啦!!

但是政局急轉直下，

佐野善左衛門的謀反並沒有告終。

米變便宜啦!!

米價下跌…?

「第五代 市川團十郎」

東洲齋寫樂 繪

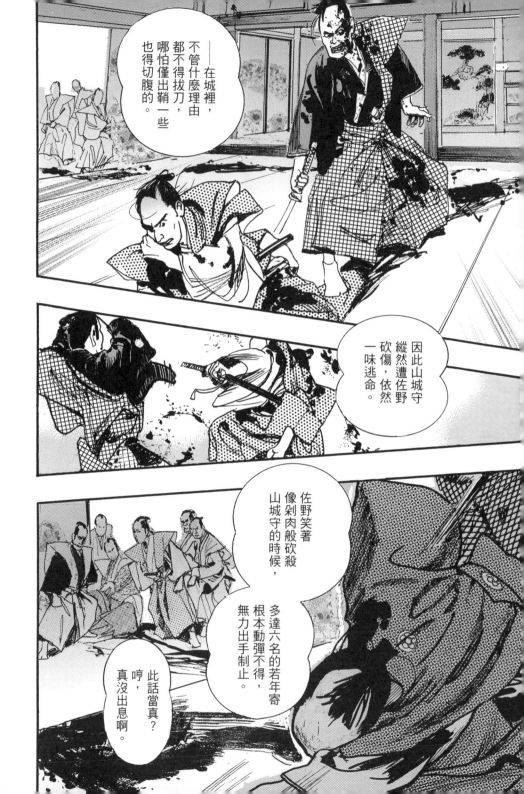

——在城裡，不管什麼理由都不得拔刀，哪怕僅出鞘一些也得切腹的。

因此山城守縱然遭佐野砍傷，依然一味逃命。

佐野笑著像剁肉般砍殺山城守的時候，

多達六名的若年寄根本動彈不得，無力出手制止。

此話當真？哼，真沒出息啊。

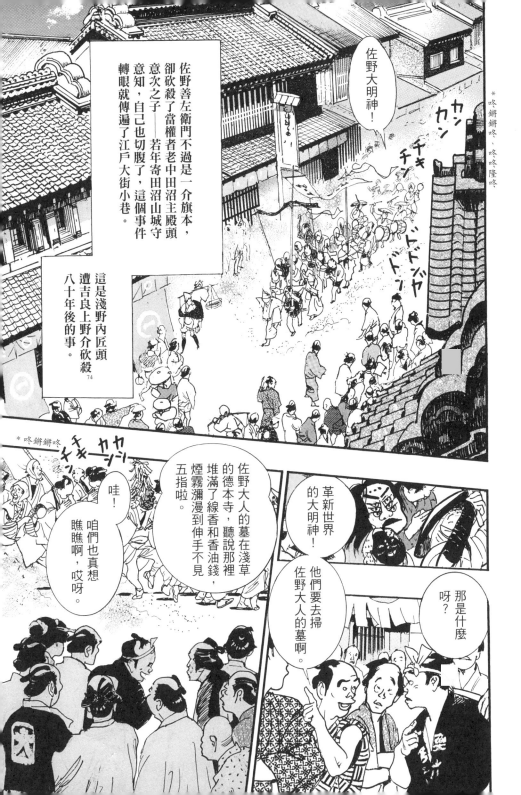

佐野大明神！

佐野善左衛門不過是一介旗本，
卻砍殺了當權者老中田沼主殿頭
意次之子──若年寄田沼山城守
意知，自己也切腹了，這個事件
轉眼就傳遍了江戶大街小巷。

這是淺野內匠頭
遭吉良上野介砍殺
八十年後的事。

74

＊咚鏘鏘咚

哇！
咱們也真想
瞧瞧啊，哎呀。

佐野大人的墓在淺草
的德本寺，聽說那裡
堆滿了線香和香油錢，
煙霧瀰漫到伸手不見
五指啦。

革新世界
的大明神！

他們要去掃
佐野大人的墓啊。

那是什麼
呀？

〜意知意知
不倒翁，
倒下又爬起，
善左砍他刀，
刀自肩口下，
刀從袖襬收，
鮮血嘩啦流〜

北町奉行所內
同心辦公間

這是殿裡發生
的刀傷案啊，
案情細節卻在
一天內傳遍了
大街小巷。

不覺得
事有蹊蹺
麼？

嘎？

現下流行的
戲謔歌啊。

加橋大人，
那是什麼歌啊？

……

真不
舒服啊。

萬事具備，
連歌都流行起來
了……

只有一天，
隔天就漲
回來了。

大人不是說佐野
和山城守死的那天
米價猛地下跌了？

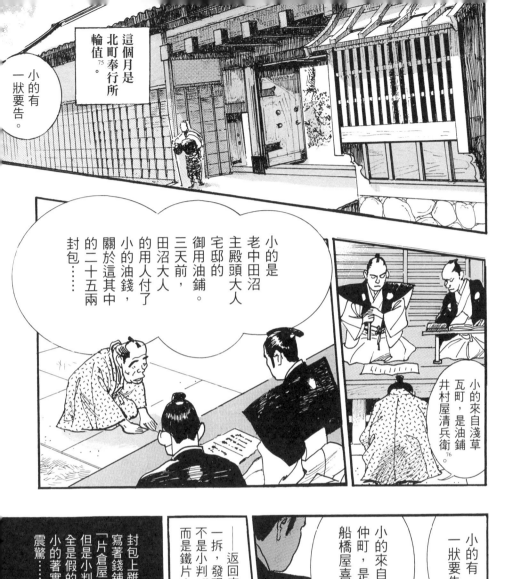

這個月是北町奉行所輪值[75]。

小的有一狀要告。

小的是老中田沼主殿頭大人宅邸的御用油鋪。

三天前，田沼大人的用人付了小的油錢，關於這其中的二十五兩封包……

小的來自淺草瓦町，是油鋪井村屋清兵衛[76]。

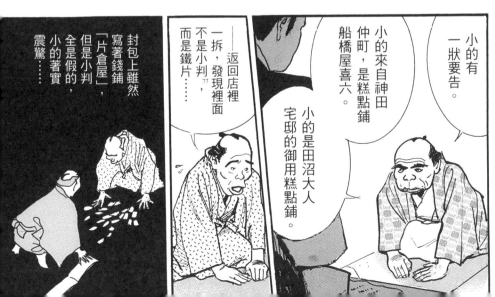

小的有一狀要告。

小的來自神田仲町，是糕點鋪船橋屋喜六。

小的是田沼大人宅邸的御用糕點鋪。

——返回店裡一拆，發現裡面不是小判[77]而是鐵片……

封包上雖然寫著錢鋪「片倉屋」，但是小判全是假的，小的著實震驚……

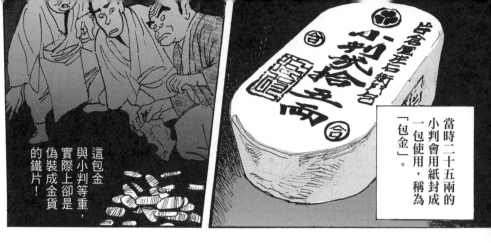

當時二十五兩的小判會用紙封成一包使用，稱為「包金」。

這包金與小判等重，實際上卻是偽裝成金貨的鐵片！

除了規定小判封包要由錢鋪經手，更詳細規範封包後要寫上店家名並畫押。

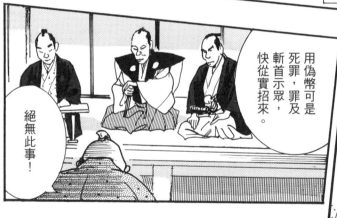

革新！

革新！

用偽幣可是死罪，罪及斬首示眾，快從實招來。

絕無此事！

錢鋪
片倉屋庄右衛門！

是。

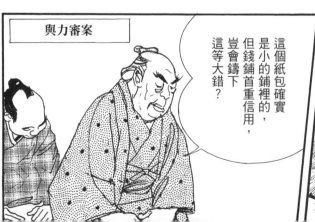

與力審案

這個紙包確實是小的鋪裡的，但錢鋪首重信用，豈會鑄下這等大錯？

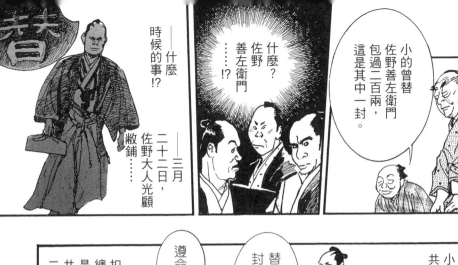

——什麼時候的事!?

什麼？佐野？善左衛門……!?

小的曾替佐野善左衛門包過二百兩，這是其中一封。

——三月二十二日，佐野大人光顧敝鋪……

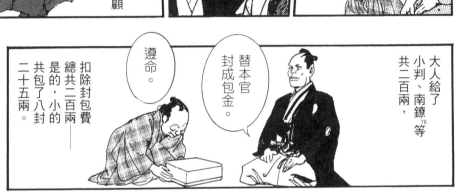

遵命。

替本官封成包金。

大人給了小判、南鐐[78]等共二百兩，扣除封包費總共二百兩——是的，小的共包了八封二十五兩。

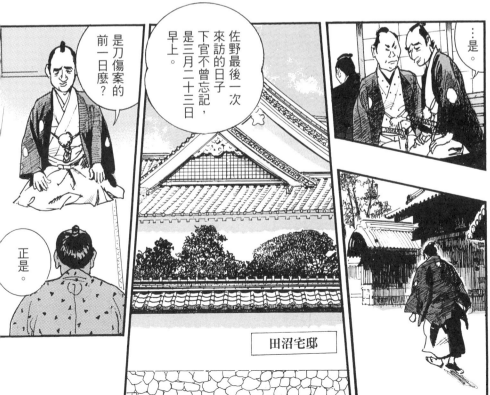

…是。

是刀傷案的前一日麼？

正是。

佐野最後一次來訪的日子下官不曾忘記，是三月二十三日早上。

田沼宅邸

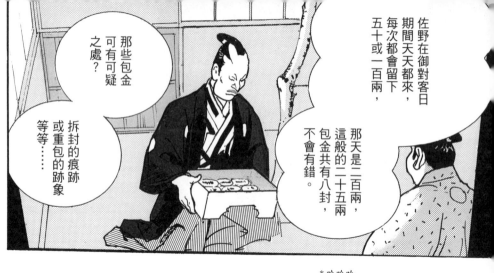

佐野在御對客日期間天天都來，每次都會留下五十或一百兩，

那天是二百兩，這般的二十五兩包金共有八封，不會有錯。

那些包金可有可疑之處？

拆封的痕跡或重包的跡象等等……

＊哈哈哈

下官瞄到了片倉屋之名和畫押……

哈哈哈！不過家裡進得多出得也多……

金庫還剩下兩封片倉屋之名的包金。

來拆封吧。

哦！這、這是!?

這兩封果然非小判，而是二十一個鐵片。

小判這玩意就是要多少有多少，況且用起來實在也不甚需要費心。

佐野就是看準了這一點。

倘若偽幣從主殿頭宅邸流入市中鬧了開來，主殿頭可要顏面掃地，他得負起身為老中的責任。

北町奉行
曲淵甲斐守

嫡子山城守
被佐野砍傷後
在鬼門關前徘徊，
然而主殿頭隔天
依然進了城，

他向將軍大人
致歉後，還想
繼續處理公務。

御三家的一人，
水戶的德川治保侯
見了起疑，

便叫上大老
井伊掃部頭——

79

——大老…

如是說：

堂堂主殿頭
被御三家
這麼說了，
也只得放棄。

生產一事
尚有七日內
禁入城之理
——同理，

同住一宅之嫡子
既身負重傷，
主殿頭亦為浴血
之身，進城於理
不合！

又過了九天，
山城守離世後
他要開始服
三十天的喪，

當上老中十二年來，
主殿頭未曾在御用部屋
缺席這麼長的時間，
御用部屋的諸位老中
肯定忙得人仰馬翻……

本官著實
感覺背後
有什麼
巨大的
力量……

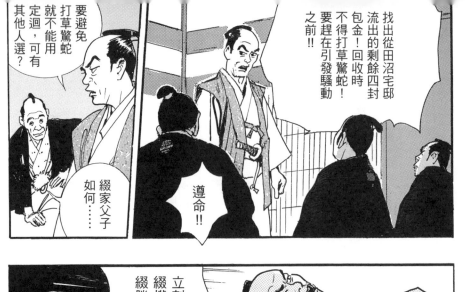

要避免打草驚蛇，就不能用定迴，可有其他人選？

綴家父子如何……

找出從田沼宅邸流出的剩餘四封包金！回收時不得打草驚蛇！要趕在引發騷動之前！！

遵命！！

立刻傳綴權八郎和綴勝十郎！！

是！！

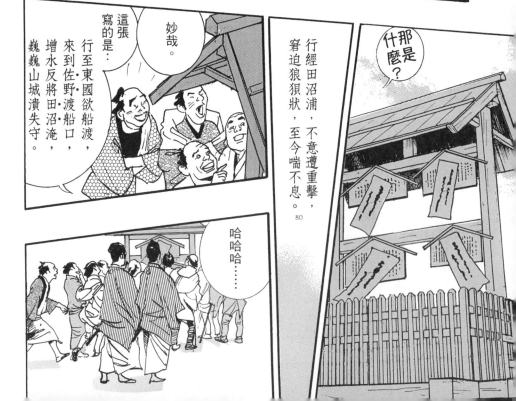

那是什麼？

行經田沼浦，不意遭重擊，窘迫狼狽狀，至今喘不息。

妙哉。

這張寫的是……

行至東國欲船渡，來到佐野渡船口，增水反將田沼淹，巍巍山城潰失守。

哈哈哈……

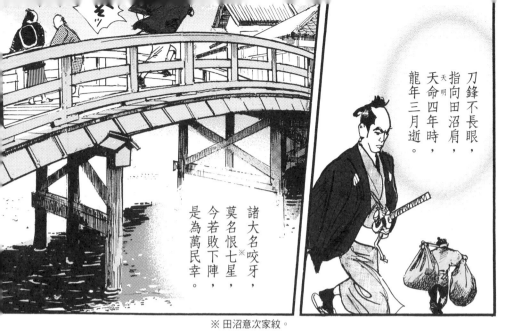

刀鋒不長眼，指向田沼肩，天明（天明）四年時，龍年三月逝。

諸大名咬牙，莫名恨七星※，今若敗下陣，是為萬民幸。

※ 田沼意次家紋。

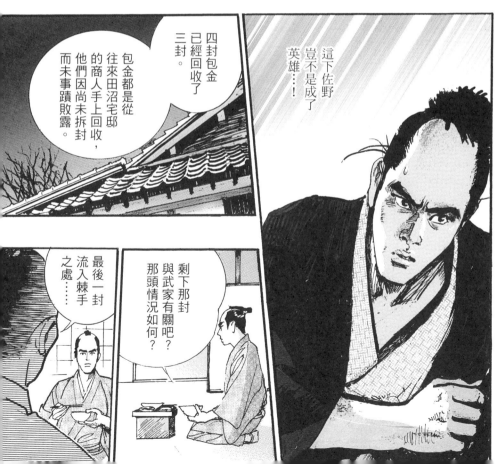

這下佐野豈不是成了英雄……！

四封包金已經回收了三封。

包金都是從往來田沼宅邸的商人手上回收，他們因尚未拆封而未事蹟敗露。

剩下那封與武家有關吧？那頭情況如何？

最後一封流入棘手之處……

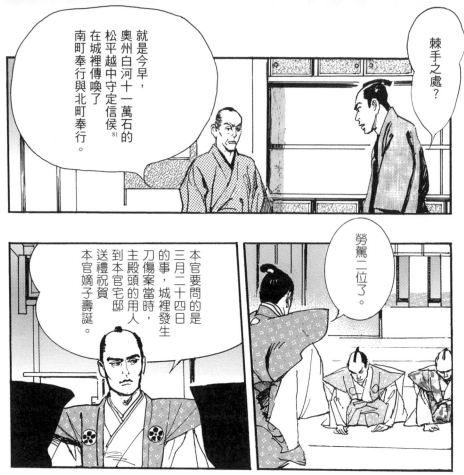

棘手之處？

就是今早，
奧州白河十一萬石的
松平越中守定信侯[81]
在城裡傳喚了
南町奉行與北町奉行。

勞駕二位了。

本官要問的是三月二十四日
的事，城裡發生
刀傷案當時，
主殿頭的用人
到本官宅邸
送禮祝賀
本官嫡子壽誕。

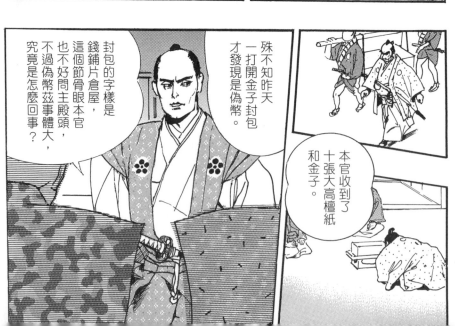

本官收到了
十張大高檀紙
和金子。

殊不知昨天
一打開金子封包
才發現是偽幣。

封包的字樣是
錢鋪片倉屋，
這個節骨眼本官
也不好問主殿頭本官，
不過偽幣茲事體大，
究竟是怎麼回事？

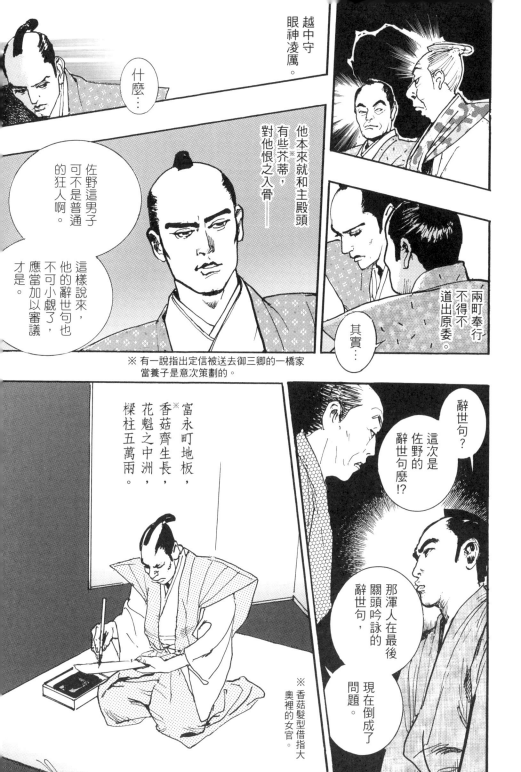

越中守眼神凌厲。

什麼⋯⋯

他本來就和主殿頭有些※芥蒂，對他恨之入骨——

佐野這男子可不是普通的狂人啊。

這樣說來，他的辭世句也不可小覷了，應當加以審議才是。

※ 有一說指出定信被送去御三卿的一橋家當養子是意次策劃的。

兩町奉行不得不道出原委。

其實⋯⋯

辭世句？

這次是佐野的辭世句麼!?

那渾人在最後關頭吟詠的辭世句，現在倒成了問題。

富永町地板，香菇齊生長，花魁之中洲，樑柱五萬兩。

※ 香菇髮型借指大奧裡的女官。

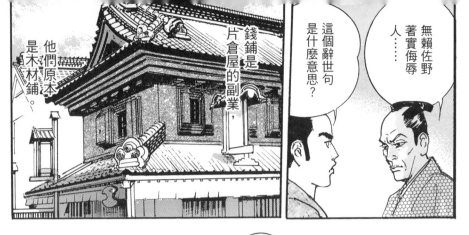

這個辭世句是什麼意思？

無賴佐野著實侮辱人……

錢鋪是片倉屋的副業，他們原本是木材鋪。

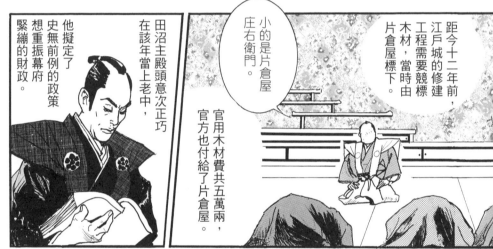

距今十二年前，江戶城的修建工程需要競標木材，當時由片倉屋標下。

小的是片倉屋庄右衛門。

官用木材費共五萬兩，官方也付給了片倉屋。

田沼主殿頭意次正巧在該年當上老中，他擬定了史無前例的政策，想重振幕府緊繃的財政。

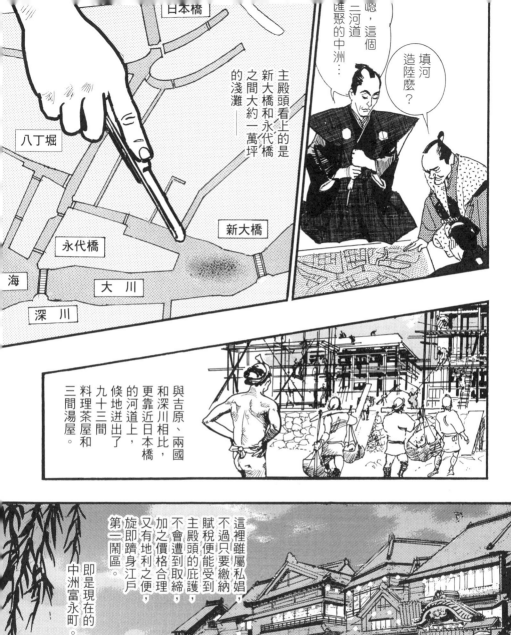

填河造陸麼？

嗯，這個二河道匯聚的中洲…

日本橋

主殿頭看上的是新大橋和永代橋之間大約一萬坪的淺灘——

八丁堀

永代橋

海

深川

大川

新大橋

與吉原、兩國和深川相比，更靠近日本橋的河道上，候地迸出了九十三間料理茶屋和三間湯屋。

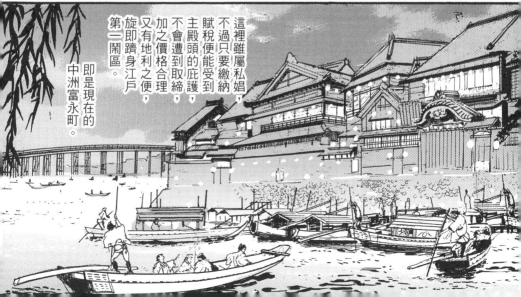

這裡雖屬私娼不過只要繳納賦稅便能受到主殿頭的庇護，不會遭到取締，加之價格合理又有地利之便，旋即躋身江戶第二鬧區。

即是現在的中洲富永町。

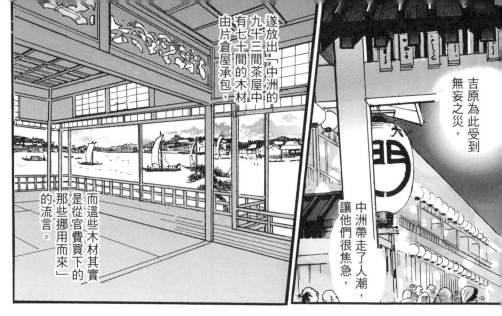

吉原為此受到無妄之災，

中洲帶走了人潮，讓他們很焦急，

遂放出「中洲的九十三間茶屋中有七十間的木材由片倉屋承包，而這些木材其實是從官費買下的，那些挪用而來」的流言。

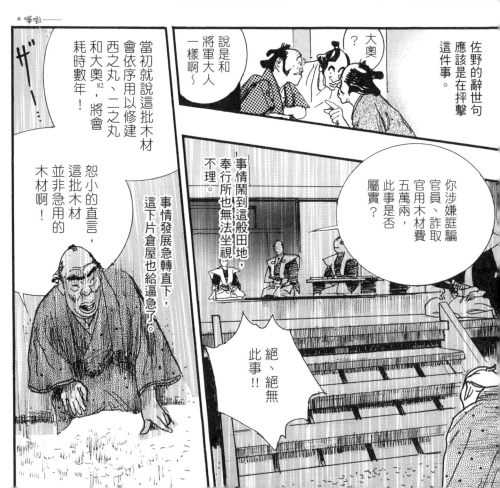

當初就說這批木材會依序用以修建西之丸、二之丸和大奧[82]，將會耗時數年！

說是和將軍大人一樣啊～

大奧？

佐野的辭世句應該是在抨擊這件事。

事情鬧到這般田地，奉行所也無法坐視不理。

你涉嫌誆騙官員、詐取官用木材費五萬兩，此事是否屬實？

事情發展急轉直下，這下片倉屋也給逼急了。

恕小的直言，這批木材並非急用的木材啊！

絕、絕無此事！！

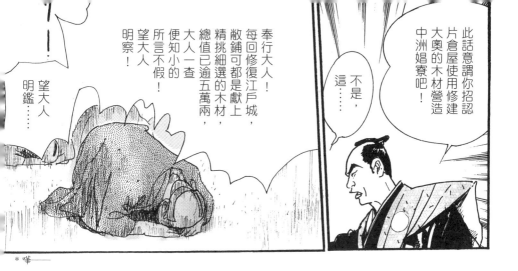

此話意謂你招認片倉屋使用修建大奧的木材營造中洲娼寮吧！

不是，這……

奉行大人！每回修復江戶城，敝鋪可都是獻上精挑細選的木材，總值已逾五萬兩，大人一查便知小的所言不假！望大人明察！

望大人明鑑……

*嘩——

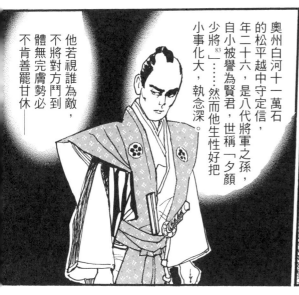

片倉屋是商人，他的辯詞聽來於理並無不合。

但越中守不做此想吧。

奧州白河十一萬石的松平越中守定信，年二十六，是八代將軍之孫，自小被譽為賢君，世稱「夕顏少將[83]」……然而他生性好把小事化大，執念深。

他若視誰為敵，不將對方鬥到體無完膚勢必不肯善罷甘休——

越中守並非針對片倉屋。

咦？

總之有個棘手的對手出現了。

南町奉行大人、北町奉行大人，越中守召見。

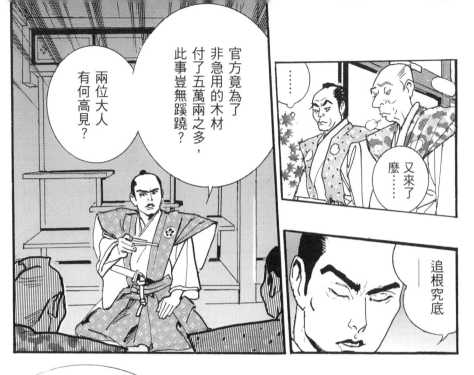

官方竟為了非急用的木材付了五萬兩之多，此事豈無蹊蹺？

兩位大人有何高見？

又來了麼……

……

——追根究底

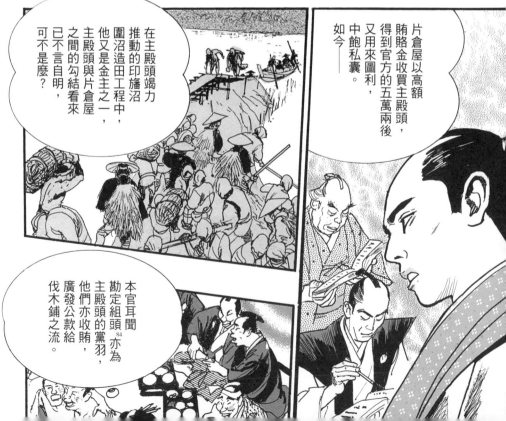

片倉屋以高額賄賂金收買主殿頭，得到官方收購的五萬兩後又用來圖利，中飽私囊。

如今——

在主殿頭竭力推動的印旛沼圍沼造田工程中，他又是金主之一，主殿頭與片倉屋之間的勾結看來已不言自明，可不是麼？

本官耳聞勘定組頭亦為主殿頭的黨羽，他們亦收賄，廣發公款給伐木鋪之流。

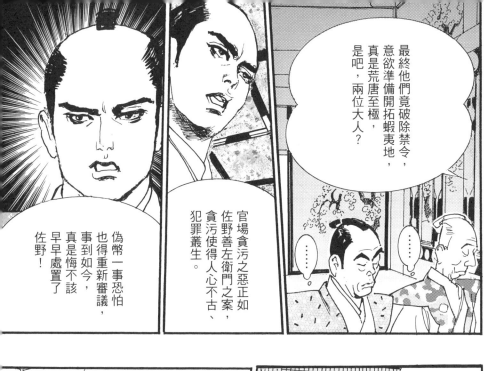

最終他們竟破除禁令，意欲準備開拓蝦夷地，真是荒唐至極，是吧，兩位大人？

官場貪污之惡正如佐野善左衛門之案，貪污使得人心不古、犯罪叢生。

偽幣一事恐怕也得重新審議，事到如今，真是悔不該，早早處置了佐野！

……

……

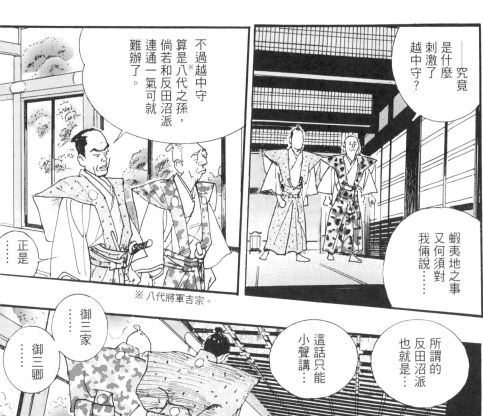

——究竟是什麼刺激了越中守？

蝦夷地之事又何須對我倆說……

不過越中守算是八代之孫，倘若和反田沼派連通一氣可就難辦了。

※八代將軍吉宗。

正是

……

所謂的反田沼派也就是……

這話只能小聲講…

御三家

御三卿

……

……

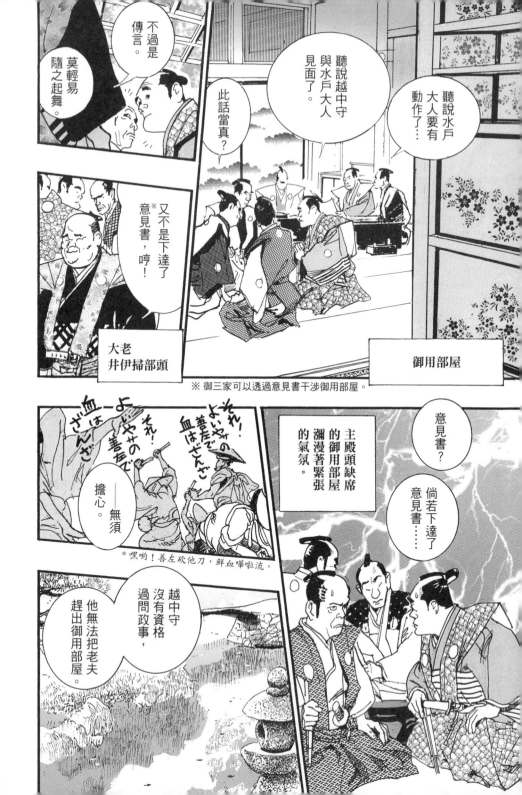

老夫服完喪便會進城採取應對對策，騷動就會平息了。

是。

有些事老夫非做不可。

雖然大人這麼說，但是大人沒有食慾，臉色也欠佳。

綴大人，這種東西傳遍了全市⋯⋯！

※七個「心」代表田沼家紋「七曜星」。

意知大人挨刀的死狀成了這般⋯⋯！實在慘無人道！

大人的神情從未這般沉痛過。

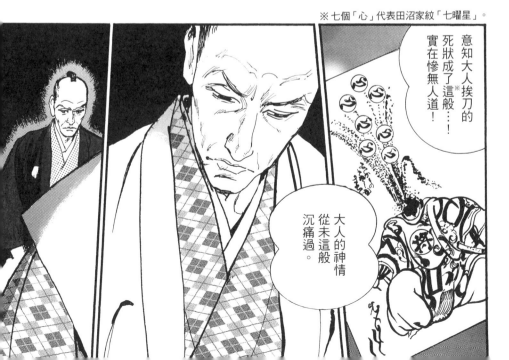

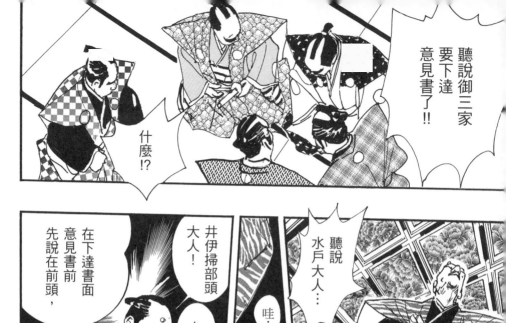

聽說御三家要下達意見書了!!

什麼!?

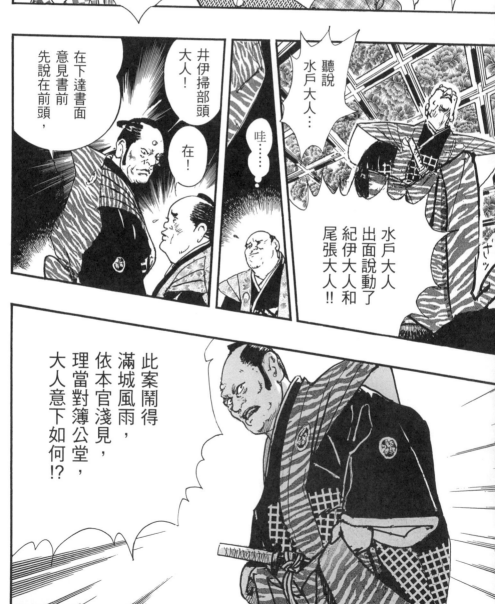

聽說水戶大人…

水戶大人出面說動了紀伊大人和尾張大人!!

哇……

井伊掃部頭大人！

在！

在下達書面意見書前先說在前頭，

此案鬧得滿城風雨，依本官淺見，理當對簿公堂，大人意下如何!?

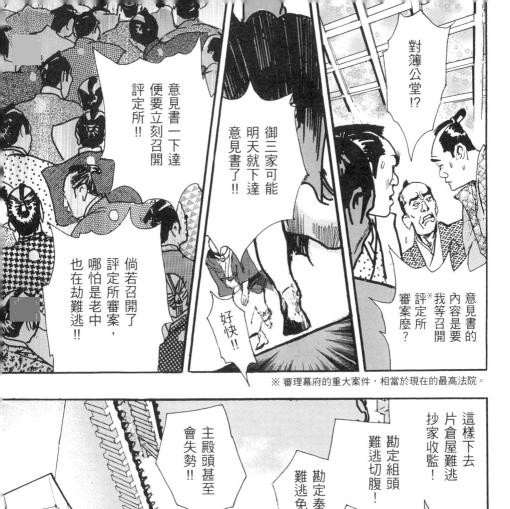

對簿公堂!?

意見書的內容是要我等召開※評定所審案麼?

御三家可能明天就下達意見書了!!

意見書一下達便要立刻召開評定所!!

倘若召開了評定所審案,哪怕是老中也在劫難逃!!

好快!!

※ 審理幕府的重大案件,相當於現在的最高法院。

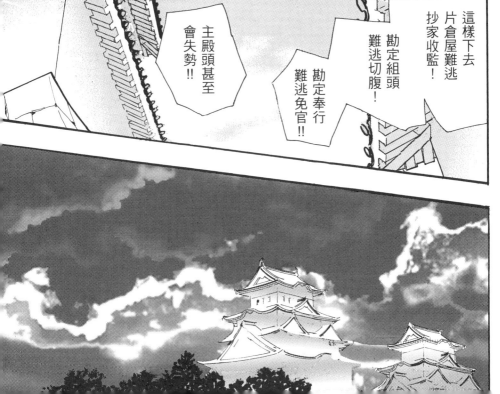

這樣下去片倉屋難逃抄家收監!

勘定組頭難逃切腹!

勘定奉行難逃免官!!

主殿頭甚至會失勢!!

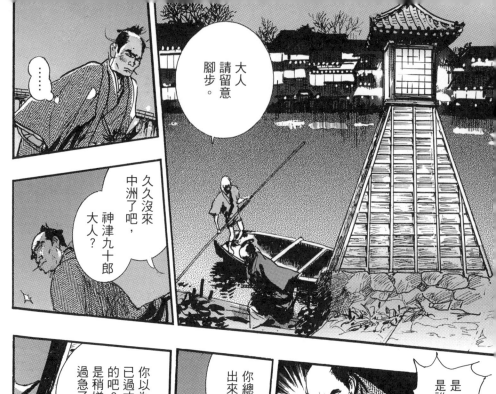

大人請留意腳步。

．．．．．．

久久沒來中洲了吧，神津九十郎大人？

你以為鋒頭已經過才出來的吧？但還是稍嫌操之過急了。

你是誰!?

你總算出來了。

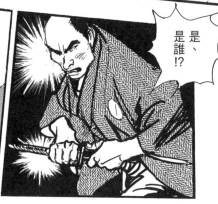

是、是誰!?

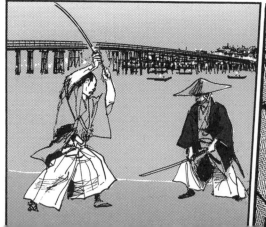

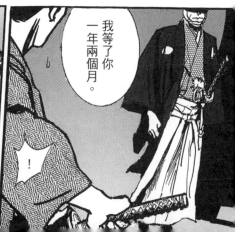

我等了你一年兩個月。

！

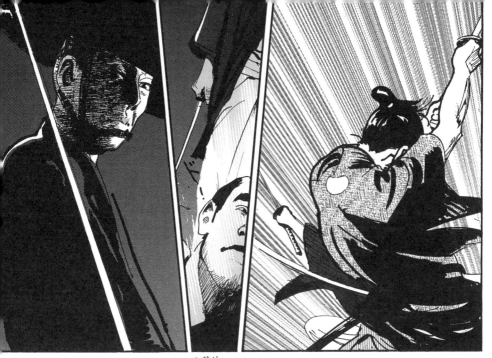

＊落地

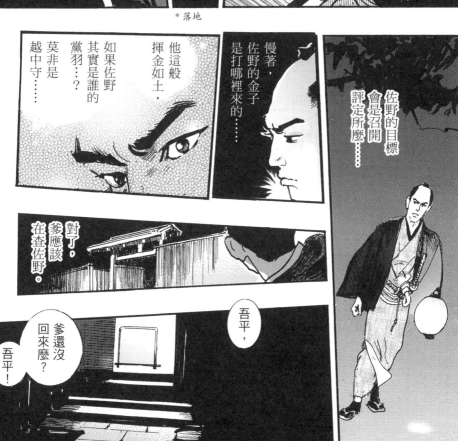

他這般
揮金如土，

如果佐野
其實是誰的
黨羽…？

莫非是
越中守……

慢著，
佐野的金子
是打哪裡來的……

佐野的目標
會是召開
評定所應……

對了，
爹應該
在查佐野。

吾平，

爹還沒
回來麼？

吾平！

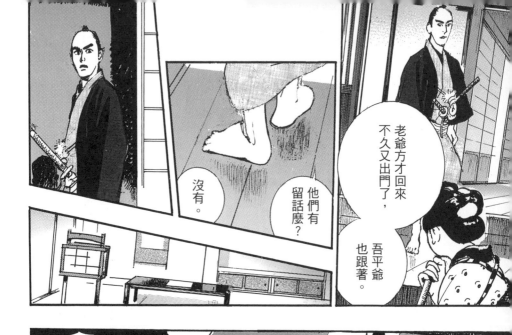

老爺方才回來不久又出門了，吾平爺也跟著。

他們有留話麼？

沒有。

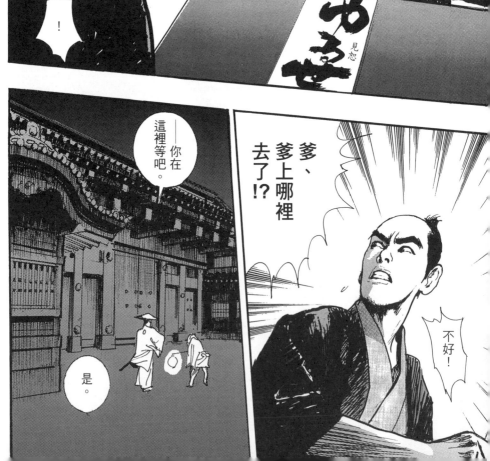

見恕

——你在這裡等吧。

是。

爹、爹上哪裡去了!?

不好！

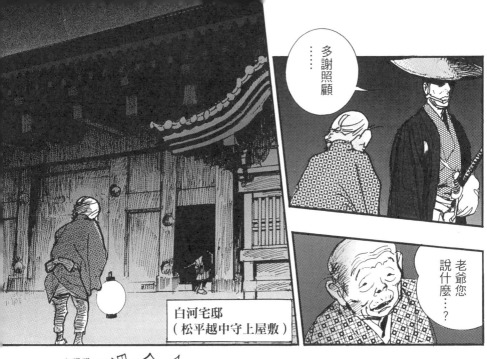

……多謝照顧

老爺您說什麼……?

白河宅邸
（松平越中守上屋敷）

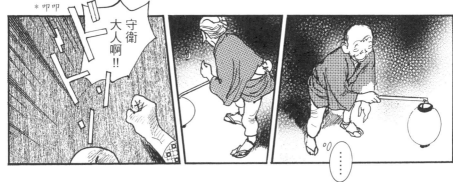

守衛大人啊!!

＊叩叩
ドドド

……

來人!!

叩叩!

來人啊!!

ドドン

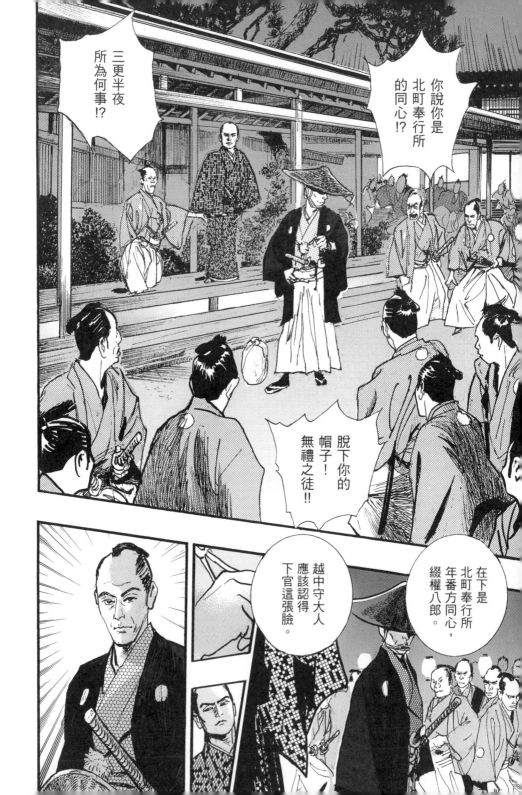

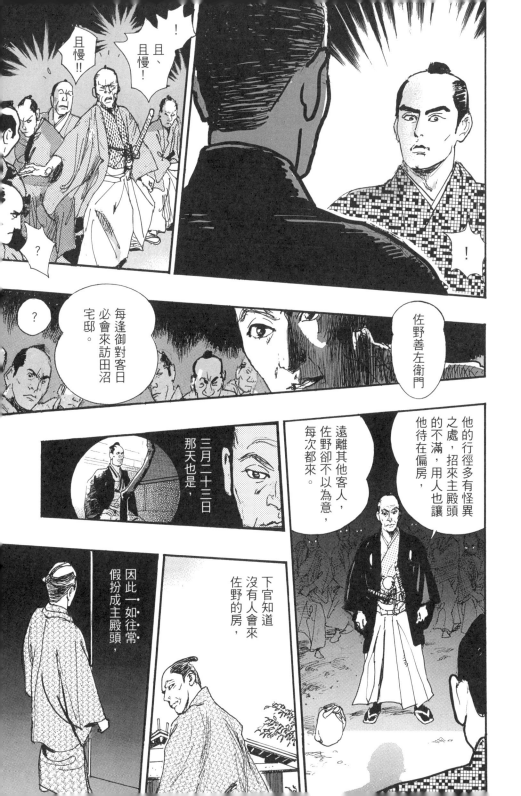

！

且、
且慢！！

且、
且慢！

？

？

每逢御對客日
必會來訪田沼
宅邸。

佐野善左衛門

！

他的行徑多有怪異
之處，招來主殿頭
的不滿，用人也讓
他待在偏房，

遠離其他客人，
佐野卻不以為意，
每次都來。

三月二十三日
那天也是，

下官知道
沒有人會來
佐野的房，

因此一如往常，
假扮成主殿頭，

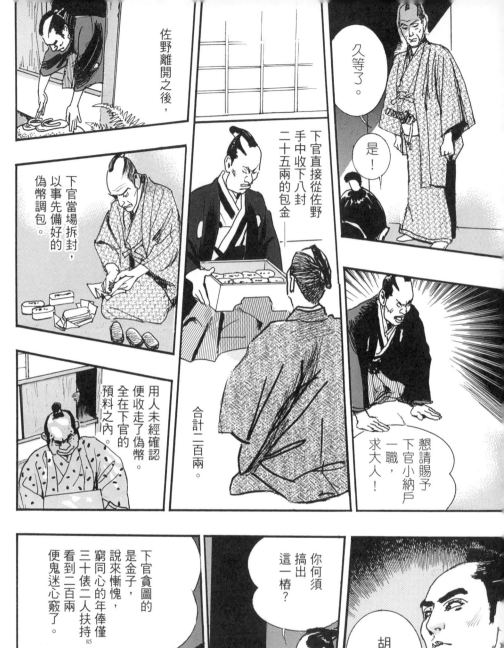

久等了。

是！

懇請賜予下官小納戶一職，求大人！

佐野離開之後，

下官當場拆封，以事先準備好的偽幣調包。

用人未經確認便收走了下官的預料之內。

下官直接從佐野手中收下八封二十五兩的包金——

合計二百兩。

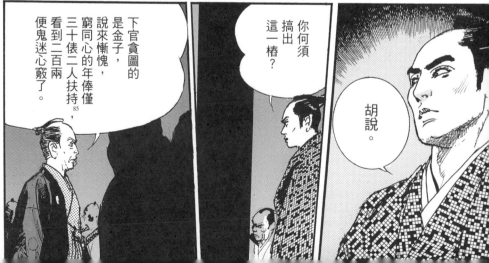

你何須搞出這一椿？

胡說。

下官貪圖的是金子，說來慚愧，窮同心的年俸僅三十俵二人扶持[85]，看到二百兩便鬼迷心竅了。

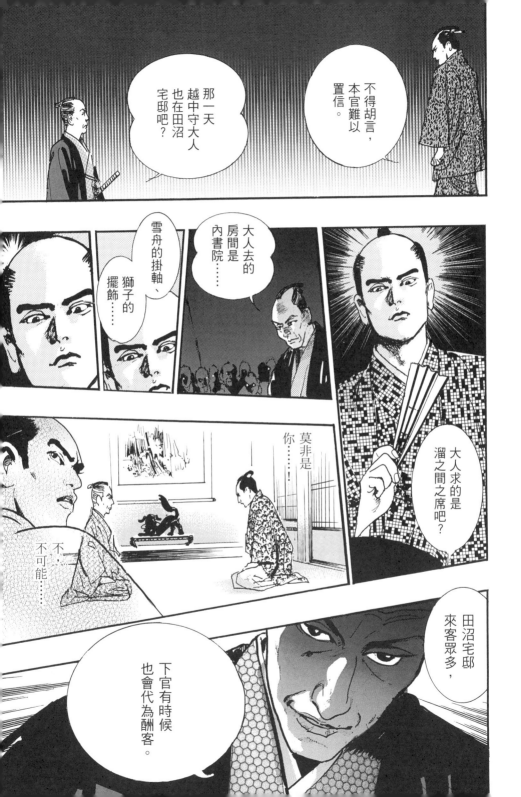

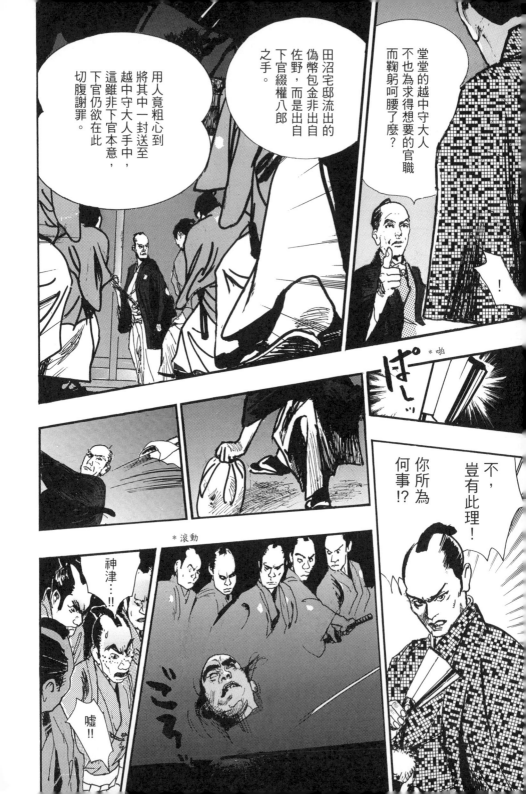

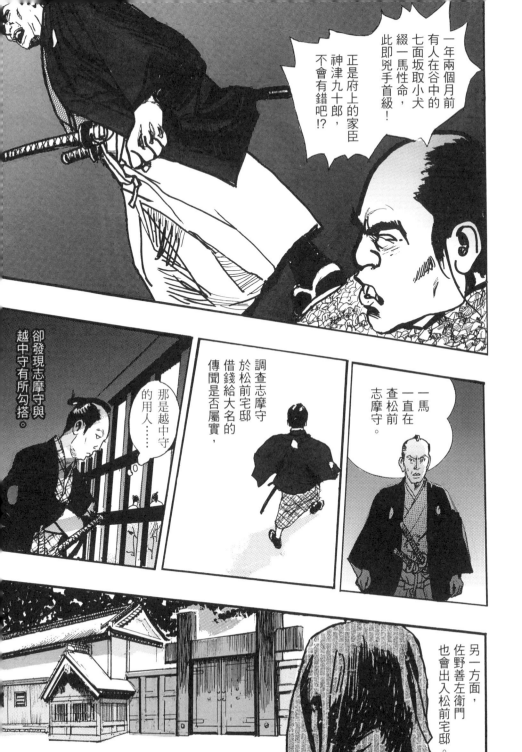

一年兩個月前有人在谷中的七面坂取小犬綴一馬性命，此即兇手首級，不會有錯吧！？

正是府上的家臣神津九十郎，

一馬一直在查松前志摩守。

調查志摩守於松前宅邸借錢給大名的傳聞是否屬實，

那是越中守的用人……

卻發現志摩守與越中守有所勾搭。

另一方面，佐野善左衛門也會出入松前宅邸。

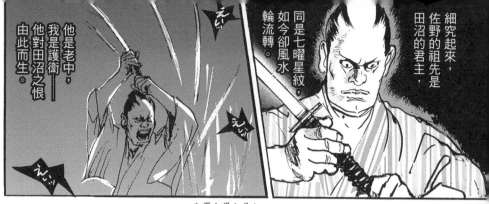

*嘿！嘿！喝！

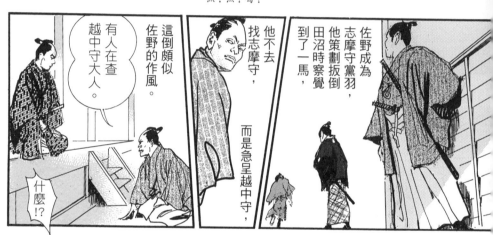

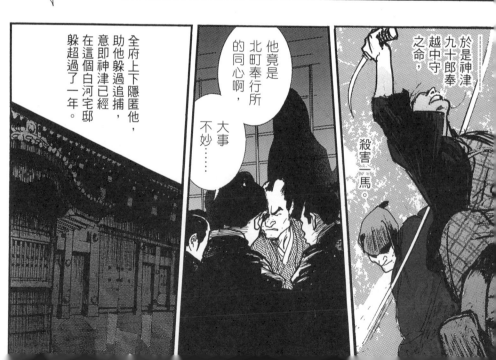

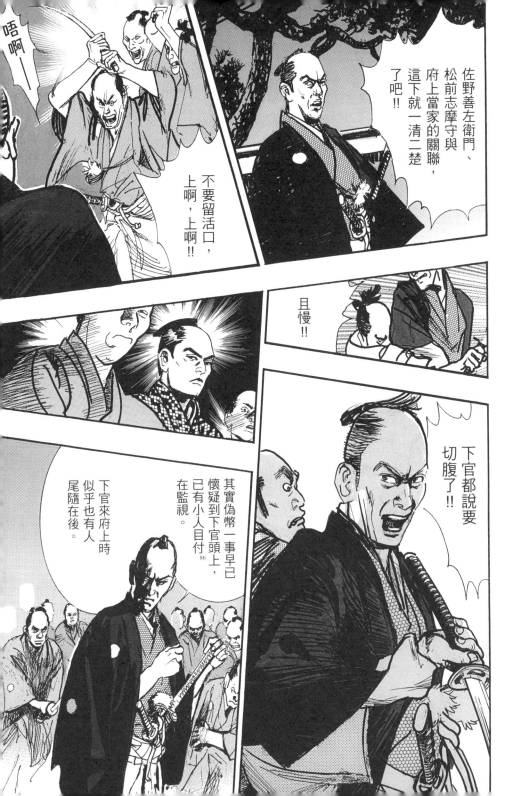

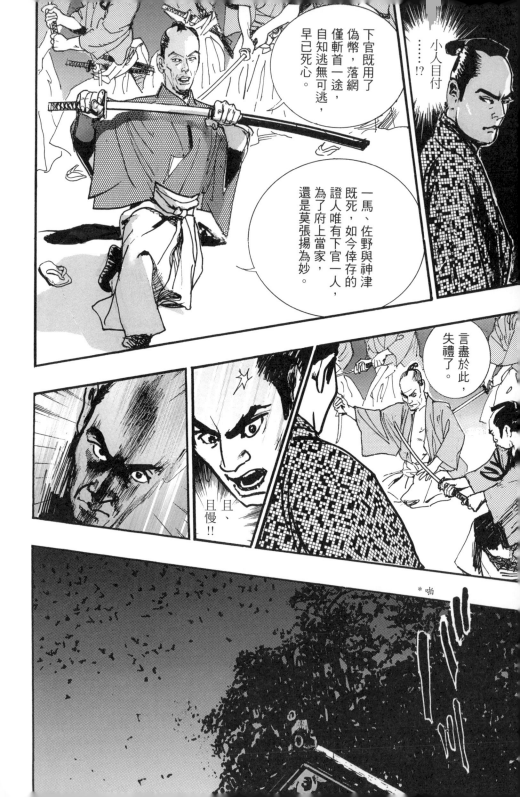

……!?小人目付

下官既用了偽幣，落網僅斬首一途，自知逃無可逃，早已死心。

一馬、佐野與神津既死，如今倖存的證人唯有下官一人，為了府上當家，還是莫張揚為妙。

言盡於此，失禮了。

且、且慢！！

*啪

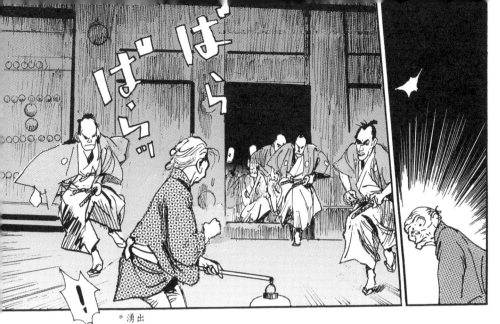

＊湧出

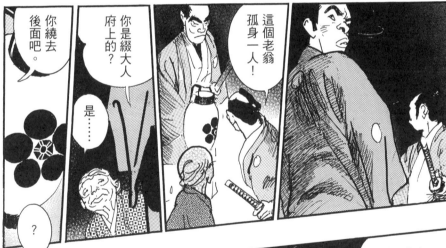

你繞去後面吧。

你是綴大人府上的？

是……

？

這個老翁孤身一人！

綴大人方才已經切腹了。

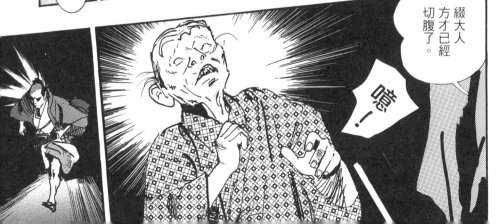

嗄！

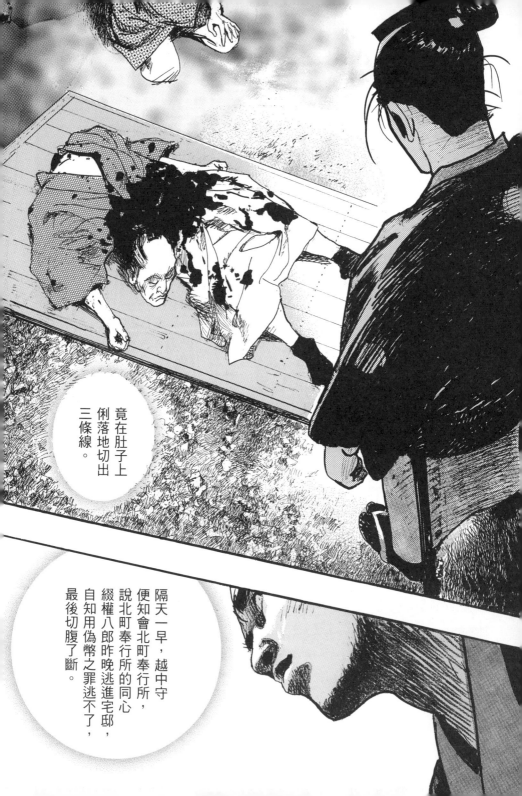

竟在肚子上俐落地切出三條線。

隔天一早，越中守便知會北町奉行所，說北町奉行所的同心綴權八郎昨晚逃進宅邸，自知用偽幣之罪逃不了，最後切腹了斷。

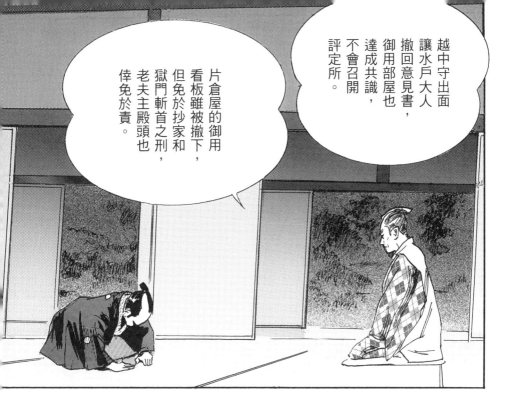

越中守出面讓水戶大人撤回意見書，御用部屋也達成共識，不會召開評定所。

片倉屋的御用看板雖被撤下，但免於抄家和獄門斬首之刑，老夫主殿頭也倖免於責。

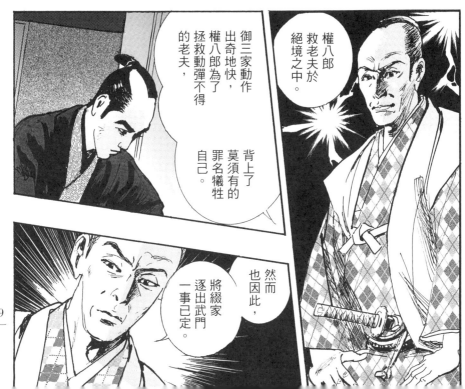

權八郎救老夫於絕境之中。

御三家動作出奇地快，權八郎為了拯救動彈不得的老夫，背上了莫須有的罪名犧牲自己。

然而也因此，將綴家逐出武門一事已定。

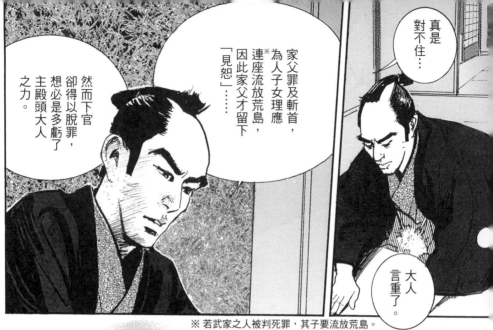

真是對不住……

家父罪及斬首，為人子女理應連座流放荒島，因此家父才留下「見恕」……

然而下官卻得以脫罪，想必是多虧了主殿頭大人之力。

大人言重了。

※若武家之人被判死罪，其子要流放荒島。

不是老夫流放或死罪之刑責全權聽從將軍大人指示。

這次的騷動，將軍大人早已有耳聞。

綴權八郎值得讚許。

——將軍大人私下這麼說道。

拜謝！

松前藩著實特殊……

蝦夷地全是他們的領地，不過因該地寸草不生，石數算是零，參勤交代也獲五年一次的優待。

然而他們其實很有錢。

130

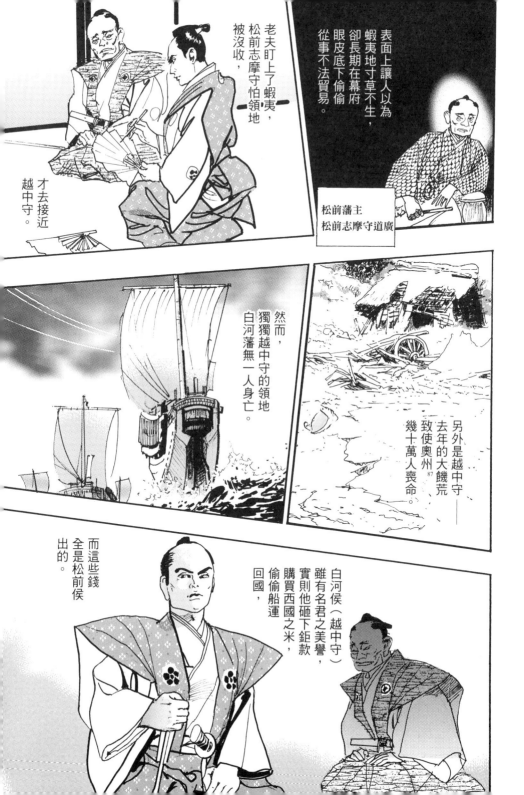

表面上讓人以為蝦夷地寸草不生，卻長期在幕府眼皮底下偷偷從事不法貿易。

松前藩主
松前志摩守道廣

老夫盯上了蝦夷，松前志摩守怕領地被沒收，才去接近越中守。

然而，獨獨越中守的領地白河藩無一人身亡。

另外是越中守——去年的大饑荒致使奧州幾十萬人喪命。

而這些錢全是松前侯出的。

白河侯（越中守）雖有名君之美譽，實則他砸下鉅款，購買西國之米，偷偷船運回國，

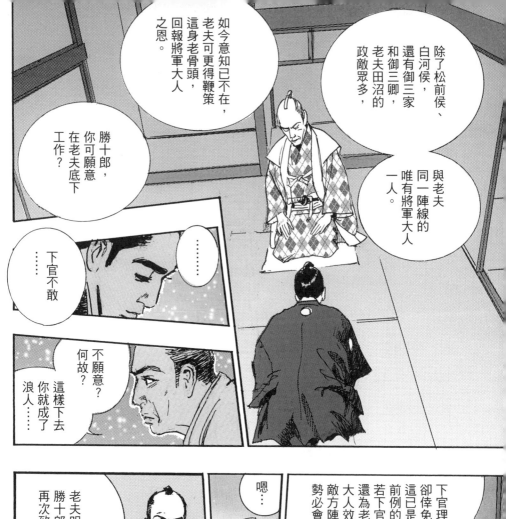

除了松前侯、白河侯，還有御三家和御三卿，老夫田沼的政敵眾多，

與老夫同一陣線的唯有將軍大人一人。

如今意知已不在，老夫可更得鞭策這身老骨頭，回報將軍大人之恩。

勝十郎，你可願意在老夫底下工作？

……

……

下官不敢

不願意？何故？這樣下去你就成了浪人……

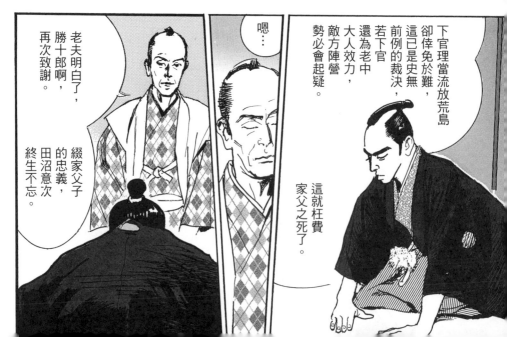

老夫明白了，勝十郎啊，再次致謝。

綴家父子的忠義，田沼意次終生不忘。

嗯…

下官理當流放荒島卻倖免於難，這已是史無前例的裁決，若下官還為老中大人效力，敵方陣營勢必會起疑。

這就枉費家父之死了。

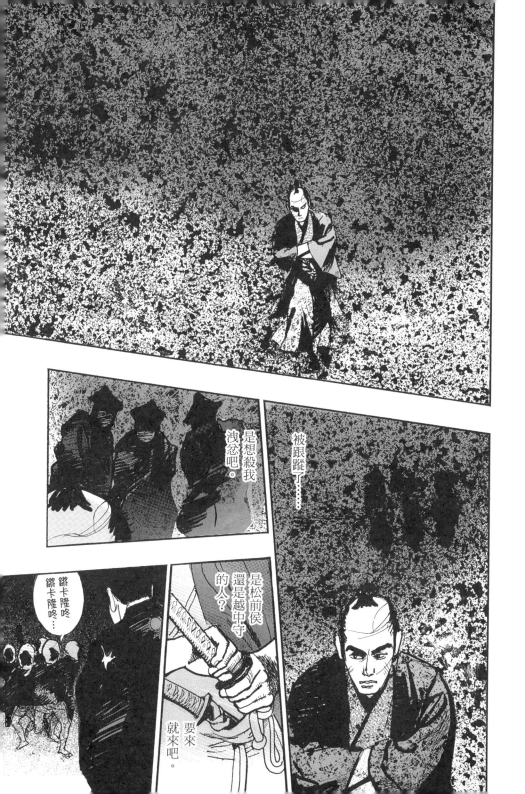

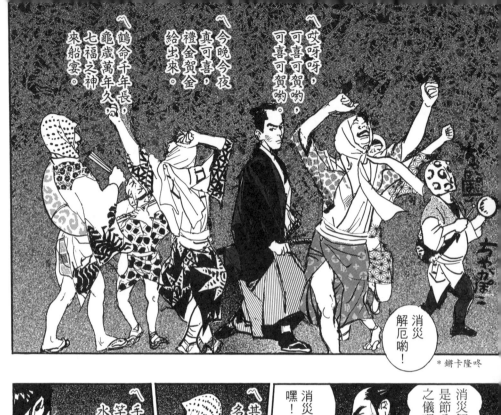

＾哎呀呀，可喜可賀喲。
可喜可賀喲。

＾今晚今夜
禮金賀金
給出來。

＾鶴命千年長
龜歲萬年久，
七福之神
來船宴。

消災
解厄喲！

*鏘卡隆咚

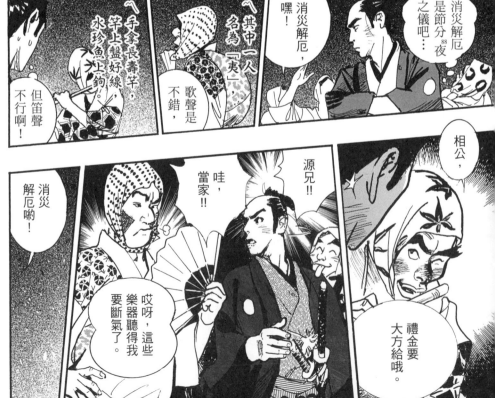

消災解厄
是之儀吧…

消災解厄，
嘿！

其中一人
名為「夷」，

歌聲是
不錯，

手拿長壽竿，
竿上盤好線，
水珍魚上鉤。

但笛聲
不行啊！

源兄!!

哇，
當家!!

相公，

禮金要
大方給哦。

消災
解厄喲！

哎呀，這些
樂器聽得我
要斷氣了。

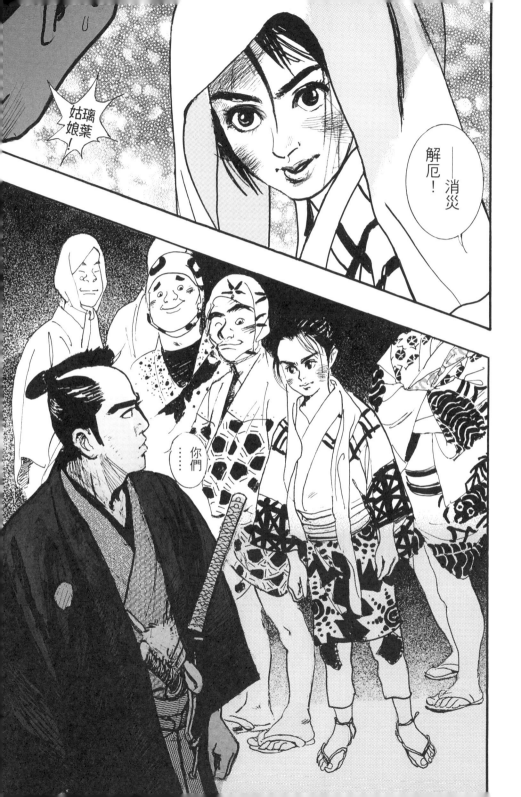

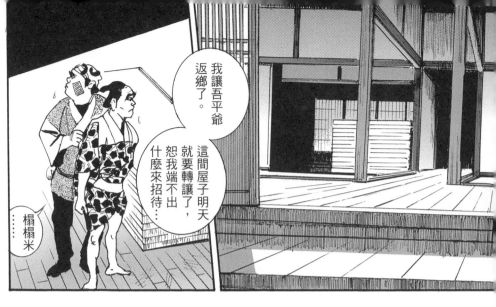

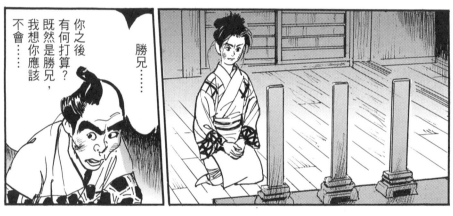

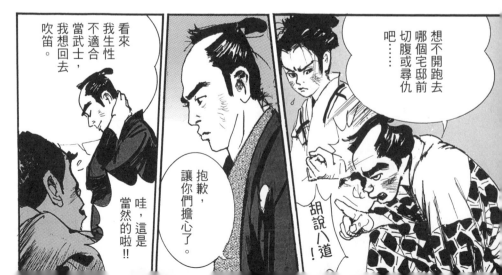

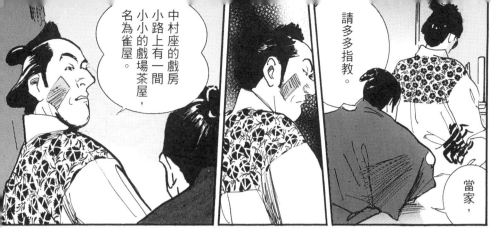

中村座的戲房小路上有一間小小的戲場茶屋，名為雀屋。

請多多指教。

當家，

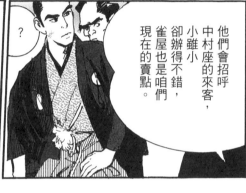

綴大人，你可願意與璃葉結為連理，成為雀屋之主？

？

他們會招呼中村座的來客，小雖小卻辦得不錯，雀屋也是咱們現在的賣點。

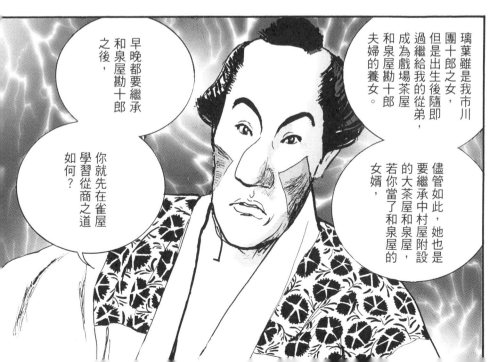

璃葉雖是我市川團十郎之女，但是出生後隨即過繼給我的從弟，成為戲場茶屋和泉屋勘十郎夫婦的養女。

儘管如此，她也是要繼承中村屋附設的大茶屋和泉屋，若你當了和泉屋的女婿，

早晚都要繼承和泉屋勘十郎之後，

你就先在雀屋學習從商之道如何？

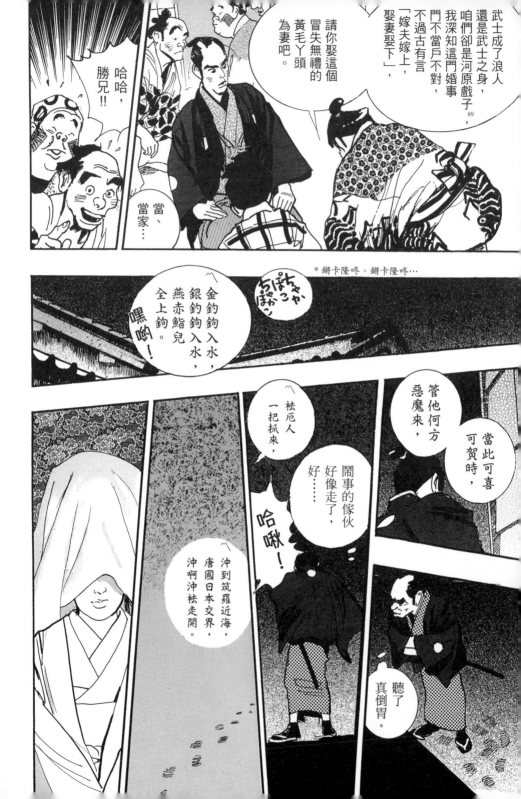

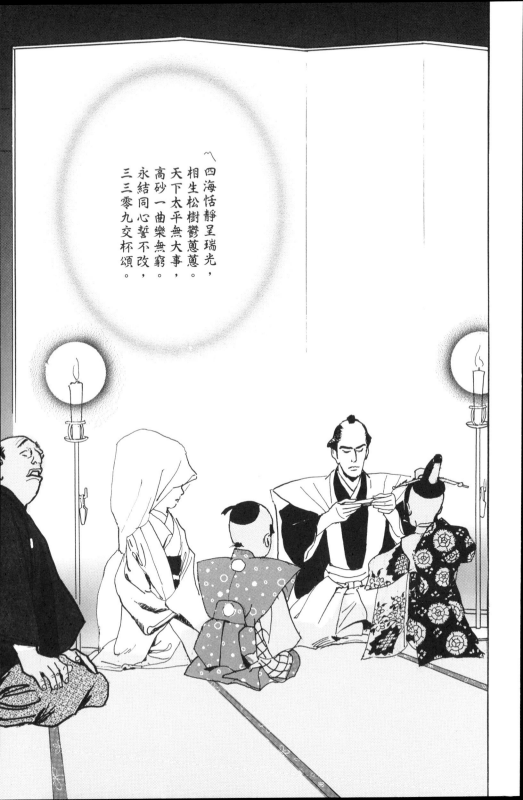

〣四海恬靜呈瑞光，
相生松樹鬱蔥蔥。
天下太平無大事，
高砂一曲樂無窮
永結同心誓不改，
三三零九交杯頌。

爹為主殿頭的夢想賭命。

我也來賭一把吧，以後妳的夢就是我的夢。

嗯？

咦？

參考資料：藤澤周平《報復》、江上照彥《惡名的理論》（中央公論新社）、佐藤雅美《隼小僧異聞》（講談社）。

又有譏諷詩了麼!?

植栽一盆花，梅或櫻不曉，
誰人煽動之，令佐野下刀。

我有一盆栽，水澆梅盆松下※，
如此煽動之，令佐野刀下。

※ 梅盆是松平定信的家紋。

那首和歌不是四方山人寫的麼？

這個流言傳遍大街小巷囉。

不是我，不要胡說……

少裝了。

大田南畝（四方山人）

中洲回歸於海，消失無蹤。

定信更執意要抹除意次的痕跡……

寬政改革於焉展開。

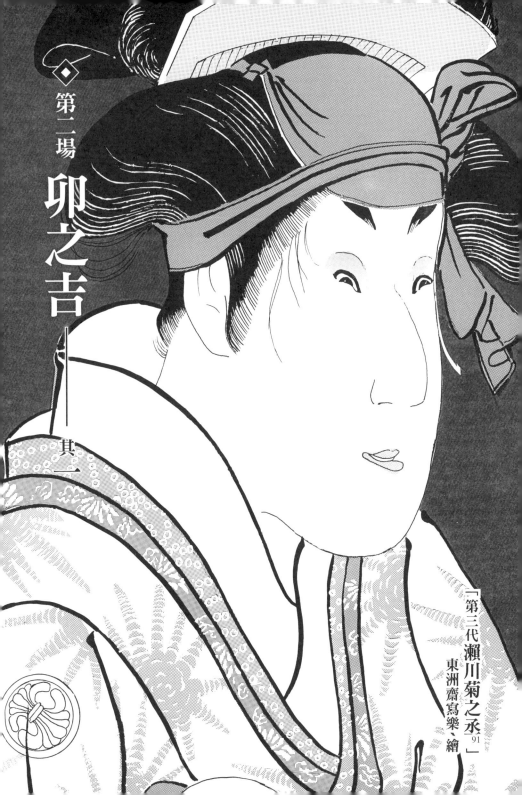

第二場
卯之吉

其一

「第三代瀨川菊之丞[91]」
東洲齋寫樂、繪

聽好了，千千松，你得耐住性子幹活啊。

獨居的大伯收養我半年左右⋯⋯

到你這個年紀的人，都會做好獨力餬口維生的打算。

你是土包子，也沒啥特長，好就好在你吃苦耐勞。

你爹若還在世也會這樣說的。

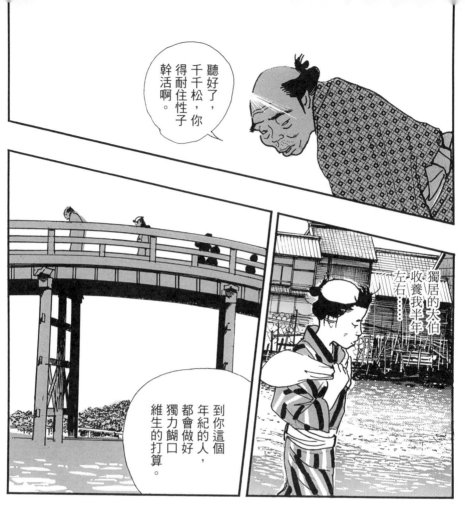

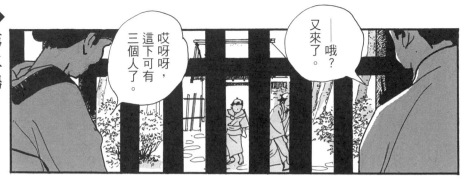

哎呀呀，這下可有三個人了。

——哦？又來了。

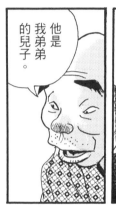

他是我弟弟的兒子。

放心，交給我。

這可好了，不需要三個人啊。

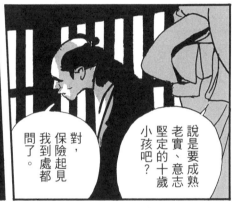

對，保險起見我到處都問了。

說是要成熟老實、意志堅定的十歲小孩吧？

不知該說是他命很硬麼，總之只有他得救。

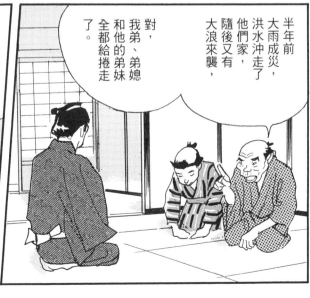

對，我弟、弟媳和他的弟妹全都給捲走了。

半年前大雨成災，洪水沖走了他們家，隨後又有大浪來襲，

他在行德的海邊長大，身子可是很結實的。

十三。

幾歲？

千千松。

你叫什麼？

你什麼？

聽好了，要忍耐。你休假時我會買好鹿子餅[93]等你來。

是中村座太夫元[92]底下管事的介紹你來的吧。

是，我是中村座的食物販。

——沒錯，人的命運，實在難說得緊。

——好吧，難為你們遠道而來了，不過上面的意思是只想要收一個人。

這兩、三天我將視你們幹活的情況來決定人選，最後會請其中兩人回家，請見諒了。

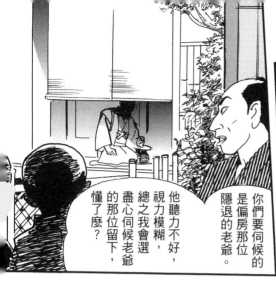

你們要伺候的是偏房那位隱退的老爺。

他聽力不好，視力模糊，總之我會選盡心伺候老爺的那位留下，懂了麼？

我很驚訝竟還有兩個人和我一樣。

我是富市，打芳町的色子宿※來。

他叫阿助，是炭鋪的五男。

嘿嘿。

我們立刻就成了好朋友……

※ 男娼、童妓，許多伶人都是出身童妓。

你昨晚很吵耶。

*吱喳

咦？

幹嘛突然亂叫啊？

我們都沒得睡了。

……抱歉。

因為我又做了常做的那個夢。

147

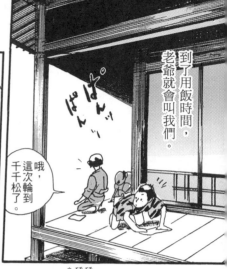

到了用飯時間，老爺就會叫我們。

哦，這次輪到千千松了。

*砰砰

他叫我去買涼粉，但涼粉是什麼？

他說了什麼？

你連涼粉都不知道？

他說了什麼？

咦？

什麼？這次是海苔蕎麥麵？一把年紀胃口可真好啊。

海苔麵要上哪裡買啊？

蕎麥麵店啊，你真的很土哩。

每次輪到我時我都要仰賴他們的幫助。

我知道哦。

要怎麼寫啊？

寫？

怎麼寫？

這樣。

對了，千千松這個名字好怪哦。

是麼？

你、你再寫一次!!

148

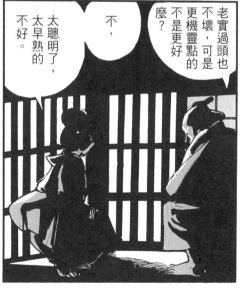

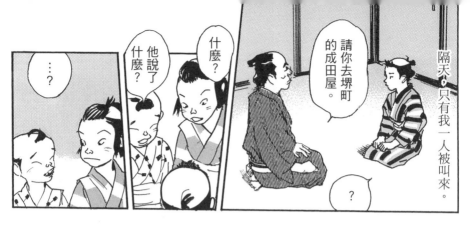

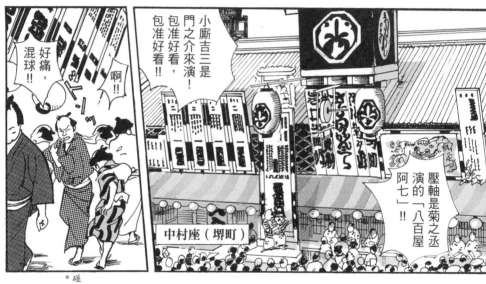

中村座（堺町）

＊碰

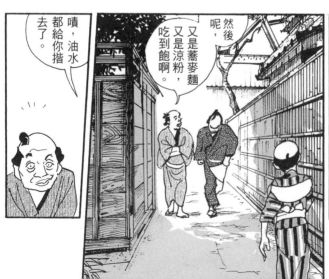

隔天‧只有我一人被叫來。

請你去堺町的成田屋。

？

什麼？
他說了什麼？

什麼？
什麼？

…？

小廝吉三是門之介來演！包准好看，包准好看！！

壓軸是菊之丞演的「八百屋阿七」！！

啊！！

好痛，混球！！

草包！！

然後呢，又是蕎麥麵又是涼粉，吃到飽啊。

嘖，油水都給你揩去了。

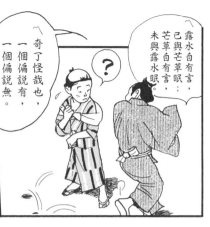

◆

第二場

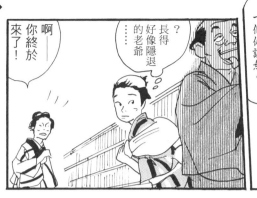

「露水有言，已與芒草有眠…；芒草自有言，未與露水眠。」

「奇了怪哉也，一個偏說有，一個偏說無。」

「長得好像隱退的老爺……？」

「啊，你終於來了！」

「你來得有點慢啊？」

「今天很忙的。」

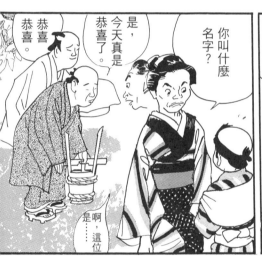

「你叫什麼名字？」

「是，今天真是恭喜了。」

「恭喜。」

「恭喜恭喜。」

「是啊，……這位」

「——所以你叫什麼來著？」

「罷了，你從今天起就叫卯之吉，知道了麼？」

「?」

「你現在去那邊用午飯，阿鍋，幫這孩子準備，」

「是。」

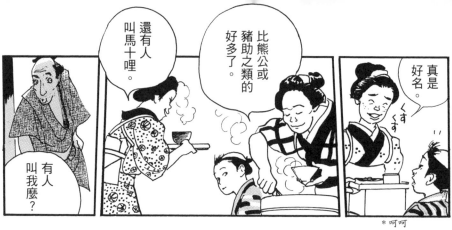

比熊公或豬助之類的好多了。

還有人叫馬十哩。

有人叫我麼？

真是好名。

くす
くす

*呵呵

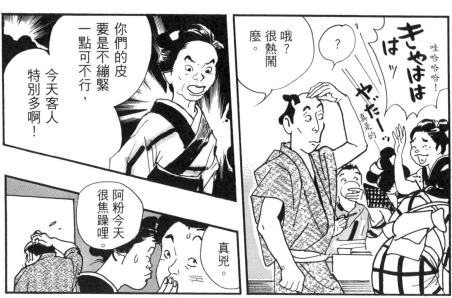

你們的皮要是不繃緊一點可不行，今天客人特別多啊！

阿粉今天很焦躁哩。

真兇。

哦？很熱鬧麼。

哇哈哈哈！

きゃはは
はッ

ヤだー！
真是的

？

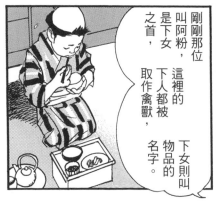

剛剛那位叫阿粉，是下女下人之首，這裡的下女下人都被取作禽獸，下女則叫物品的名字。

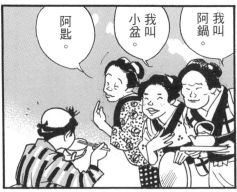

我叫阿鍋。

我叫小盆。

阿匙。

152

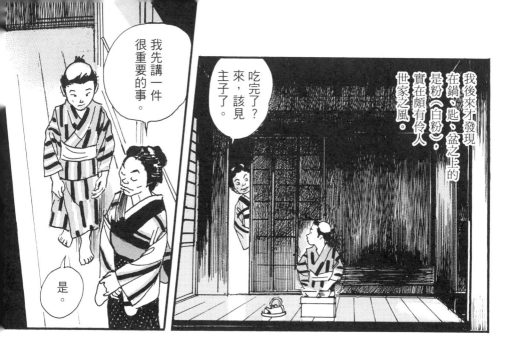

我後來才發現在鍋、匙、盆之上的是粉（白粉）。實在頗有伶人世家之風。

吃完了？來，該見主子了。

我先講一件很重要的事。

是。

從今天起你就是咱們家裡的一分子了，家裡的事你可不能拿去外面嚼舌根。

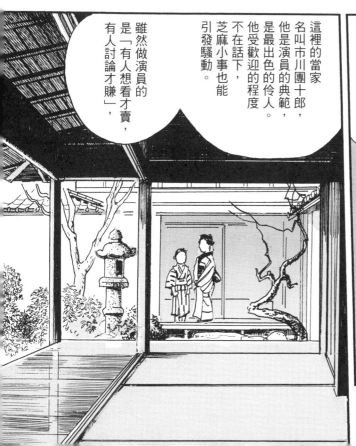

這裡的當家名叫市川團十郎，他是演員的典範，是最出色的伶人。他受歡迎的程度不在話下，芝麻小事也能引發騷動。

雖然做演員的是「有人想看才賣，有人討論才賺」，

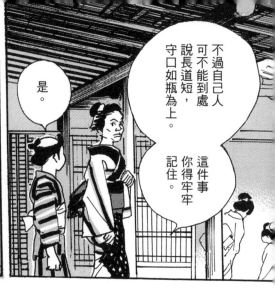

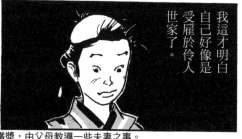

※意指把牙齒塗黑。以前規定新娘在婚禮前要塗鐵漿，由父母教導一些夫妻之事。

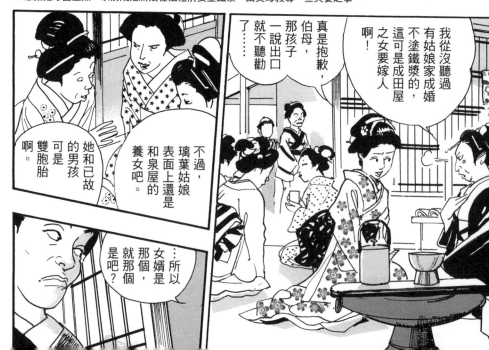

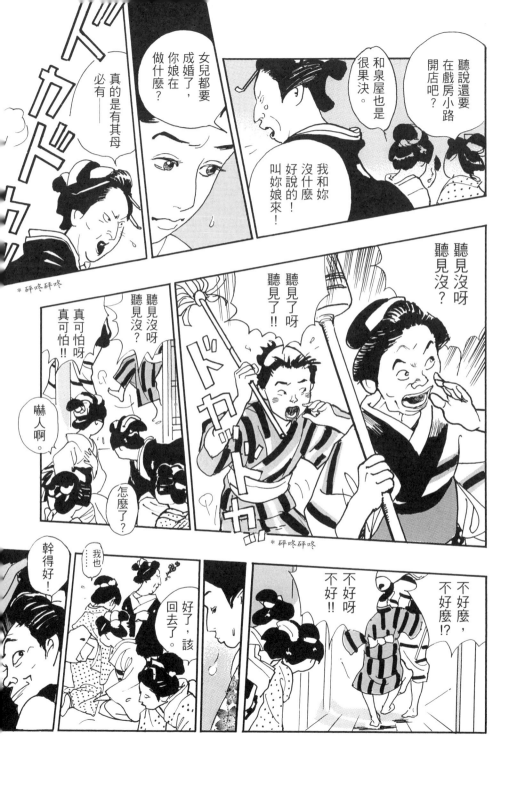

＊砰咚砰咚

＊砰咚砰咚

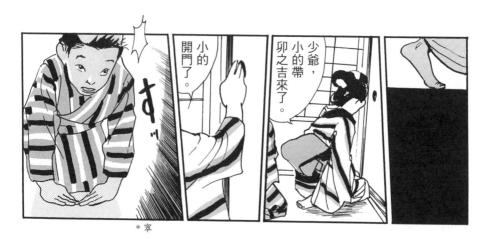

*窘

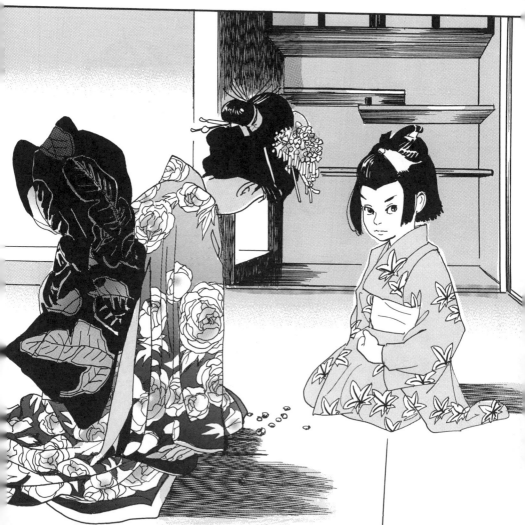

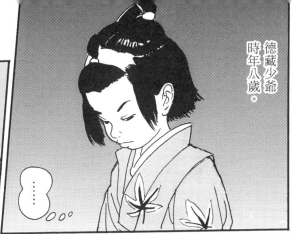

德藏少爺
時年八歲。

◆
第二場

好漂亮的小孩，
讓我不禁看得出神。

過來。

你會玩
細螺麼？

※ 彈貝殼的遊戲。

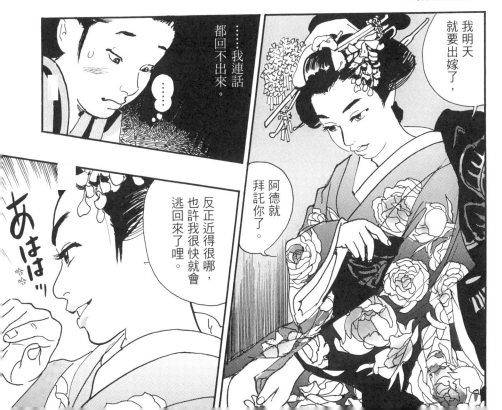

我明天
就要出嫁了，

阿德就
拜託你了。

……我連話
都回不出來。

反正近得很哪，
也許我很快就會
逃回來了哩。

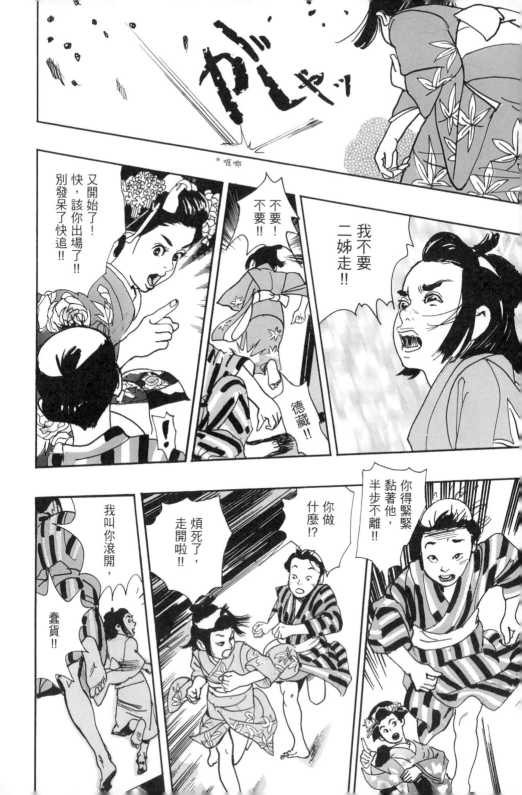

* 哐啷

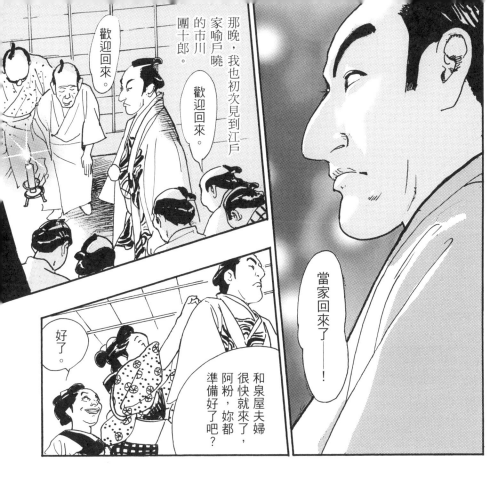

歡迎回來。

那晚，我也初次見到江戶家喻戶曉的市川團十郎。

歡迎回來。

當家回來了──！

好了。

和泉屋夫婦很快就來了，阿粉，妳都準備好了吧？

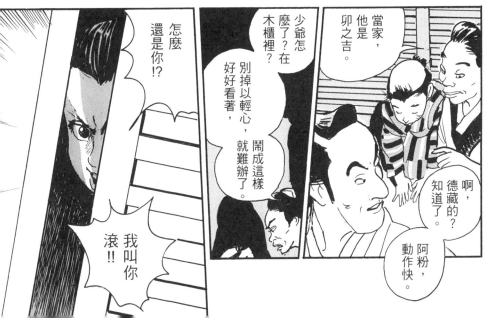

當家，他是卯之吉。

少爺怎麼了？在木櫃裡？

別掉以輕心，好好看著，鬧成這樣就難辦了。

怎麼還是你!?

我叫你滾!!

啊，德藏的？知道了。阿粉，動作快。

＊呵呵…哈哈哈…

璃葉姑娘恭喜。

當家，恭喜。

ほほ…

我已經沒法可想了。

蠢貨！！

呆子！！

這下究竟該如何是好？

＊咚咚

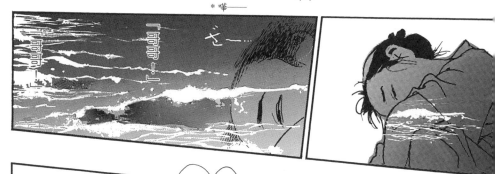

＊嘩——

『哥哥——！』

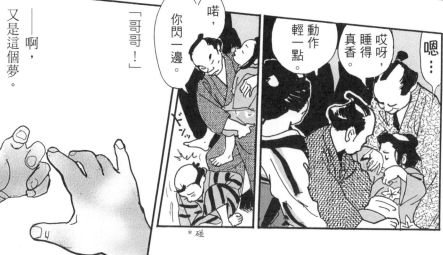

——啊，又是這個夢。

「哥哥！」

喏，你閃一邊。

哎呀，睡得真香。

動作輕一點。

嗯…

＊碰

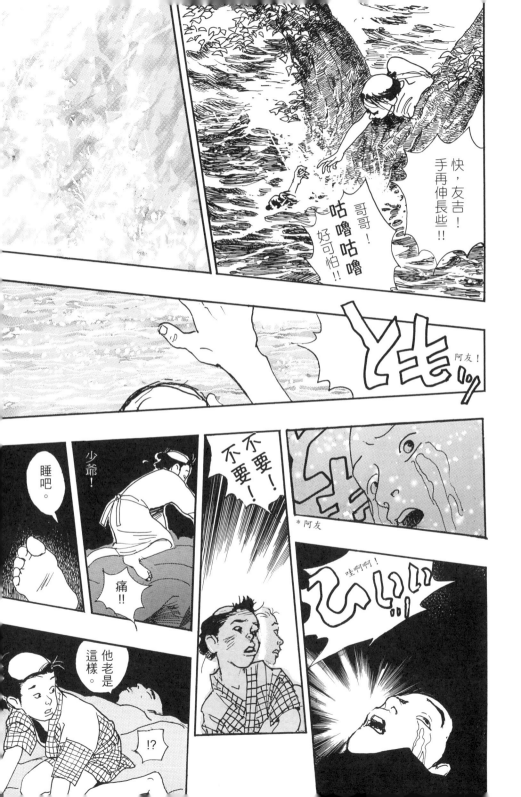

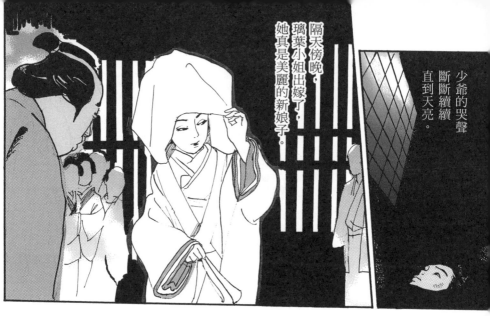

少爺的哭聲斷斷續續直到天亮。

隔天傍晚，璃葉小姐出嫁了，她真是美麗的新娘子。

跳舞的足袋？少爺的啊？

就在那裡吧，哪個都行。

卯之！動作快！

少爺的生活起居有玖珠大小姐和阿粉照顧，

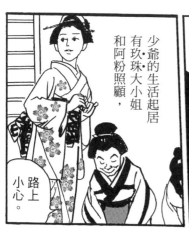

路上小心。

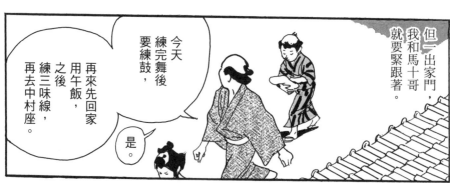

但一出家門，我和馬十哥就要緊跟著。

今天練完舞後要練鼓，之後練三味線，再去中村座。

再來先回家用午飯，

是。

162

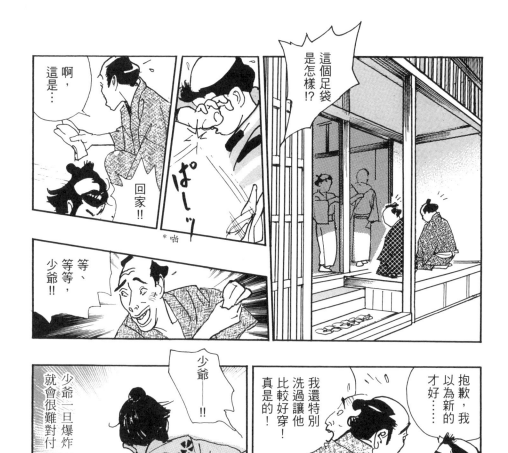

這個足袋是怎樣!?

啊，這是⋯

回家!!

ぱしッ
*啪

等、等等，少爺!!

少爺一旦爆炸，就會很難對付，

少爺──!!

抱歉，我以為是新的才好⋯⋯

我還特別洗過讓他比較好穿！少爺！真是的！

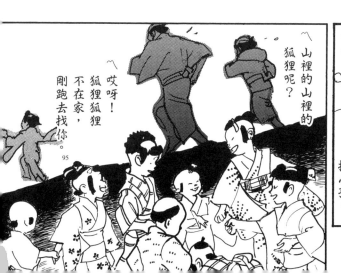

〽山裡的山裡的狐狸呢？

哎呀！狐狸狐狸狐狸不在家，剛跑去找你。

95

他不會和同年齡的小孩玩，也不會玩小孩子玩的遊戲。

抓小孩呀 抓小孩。

94

千千松！

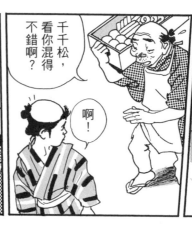

千千松，看你混得不錯啊？

啊！

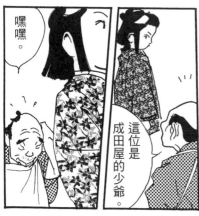

嘿嘿。

這位是成田屋的少爺。

卯之的本名叫千千松麼？

你要好好幹活啊……

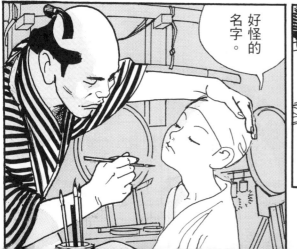

好怪的名字。

…是。

第二場

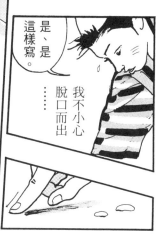

是、是
這樣寫。

我不小心
脫口而出
……

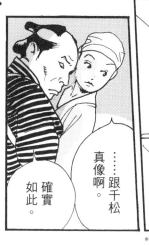

——就這樣寫出來了。

……跟千松
真像啊。

確實
如此。

*千千松

是
《先代萩》，
我是
鶴千代，
你是
千松，
這樣很好。

你是
《先代萩》
呢。

哈哈，真是
《先代萩》嗎。

確實。

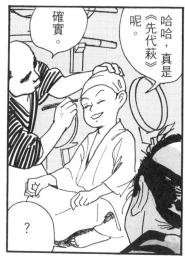

?

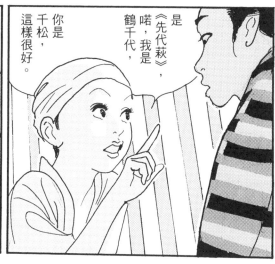

直到下一場表演
《伽羅先代萩》，
我才明白少爺
的意思。

卯之，
你可以在
幕後看
哦。

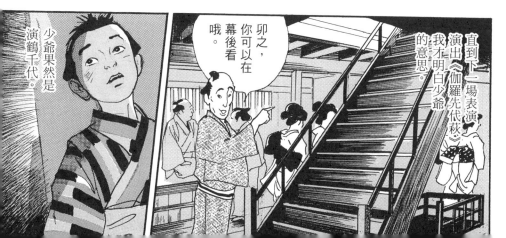

少爺果然是
演鶴千代。

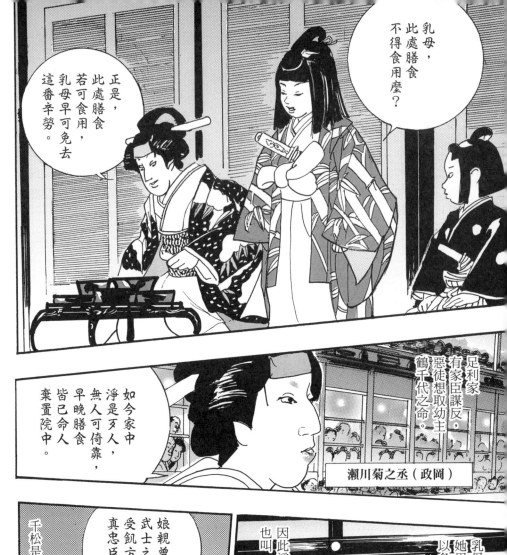

乳母，此處膳食不得食用麼？

正是，此處膳食若可食用，乳母早可免去這番辛勞。

是，此處膳食若可食用，乳母早可免去這番辛勞。

如今家中淨是歹人，無人可倚靠，早晚膳食皆已命人棄置院中。

足利家有家臣謀反，惡徒想取幼主鶴千代之命。

瀨川菊之丞（政岡）

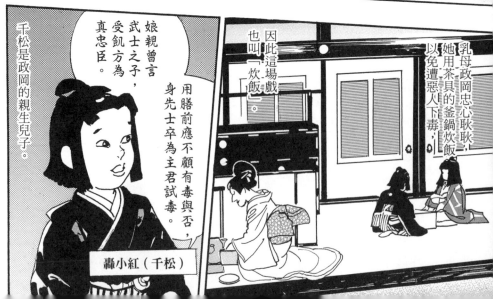

娘親曾言武士之子，受飢方為真忠臣。用膳前應不顧有毒與否，身先士卒為主君試毒。

千松是政岡的親生兒子。

乳母政岡忠心耿耿，她用茶具的釜鍋炊飯以免遭惡人下毒；因此這場戲也叫「炊飯」。

轟小紅（千松）

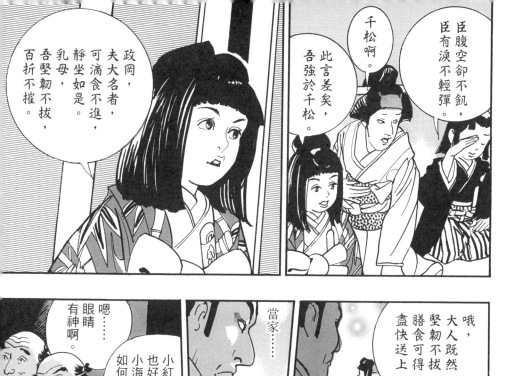

政岡，夫大名者，可滴食不進，靜坐如是。乳母，吾堅韌不拔，百折不撓。

千松啊，吾強於千松。

千松啊。

臣腹空卻不飢，臣有淚不輕彈。

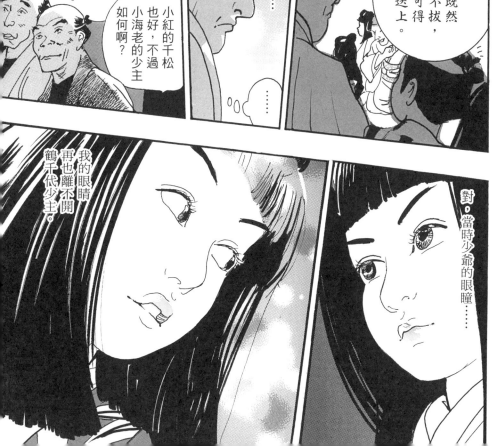

哦，大人既然堅韌不拔，膳食可得盡快送上。

當家……

……

小紅的千松也好，不過小海老的少主如何啊？

嗯……眼睛有神啊。

對。當時少爺的眼瞳……

我的眼睛再也離不開鶴千代少主。

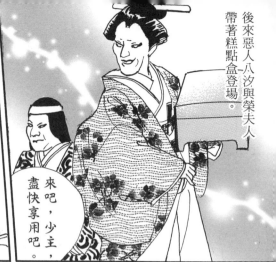

後來惡人八汐與榮夫人
帶著糕點盒登場。

來吧，少主，
盡快享用吧。

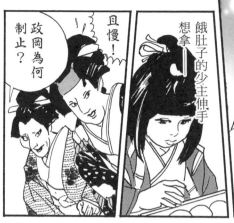

餓肚子的少主伸手
想拿。

且慢！

政岡為何
制止？

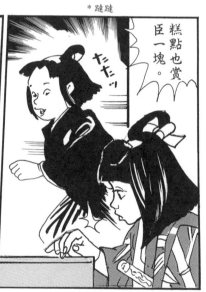

糕點也賞
臣一塊。

*�

*蹣蹣

住手！

*啪啪

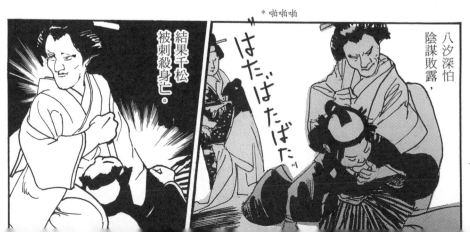

八汐深怕
陰謀敗露，

結果千松
被刺殺身亡。

*啪啪啪

168

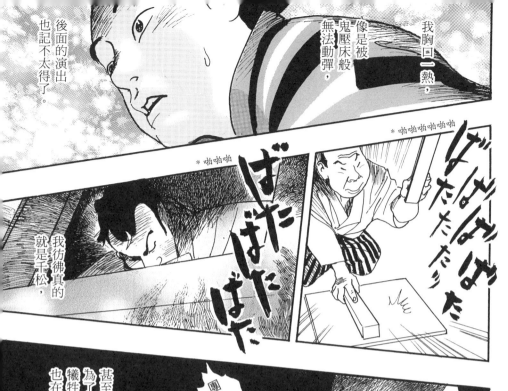

我胸口一熱，像是被鬼壓床般無法動彈，後面的演出也記不太得了。

* 啪啪啪啪啪啪

* 啪啪啪

我彷彿真的就是千松，

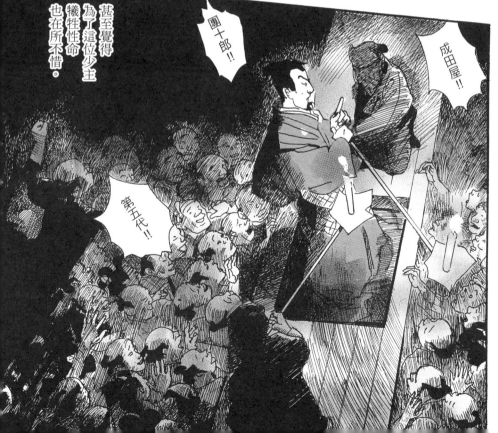

成田屋！！

團十郎！！

第五代！！

甚至覺得為了這位少主犧牲性命也在所不惜。

聽好，這裡是狐狸之子，假想自己是哦，來。

即便你鶴千代演得好，也不得妄自尊大。來，再一次。

講話真是難聽。

不管那下巴八汐講我什麼，我都不會吭聲。對吧，千松？

下巴八汐？

只有下巴像八汐。

ぷっ

少爺總算對我敞開心門了。

*噗

少爺又留下牛蒡了。

什麼都要吃啊──

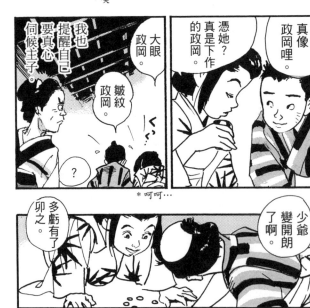

真像政岡哩。

憑她？真是下作的政岡。

大眼政岡。

皺紋政岡。

我也提醒自己要真心伺候主子。

？

*呵呵…

少爺變開朗了啊。

多虧有了卯之。

然而那一天馬十哥腹瀉，只有我和少爺獨自出門。

少爺，咱們快走吧。

是小販。

有泡泡。

＊唧唧

少爺，會遲到的。

吵死了，卯之。

可是要快點去練習……

卯之！

＊哇——

＊啪

這麼想去你就自己去！！

啊！！

喏，快去把扇套撿回來吧！！

少了它就去不成了！！

171

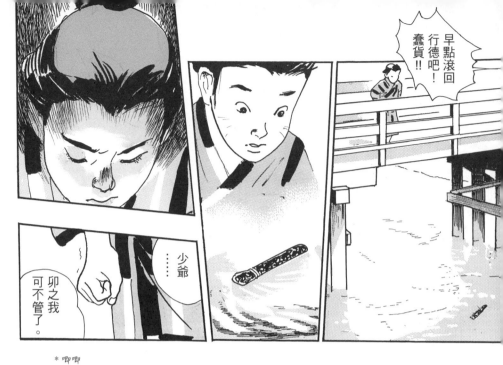

早點滾回行德吧！蠢貨！！

……

少爺

卯之我可不管了。

* 唧唧

我心中一直按捺著的什麼東西爆發了。

我滿腦子火，也不知道打哪裡上哪裡去了。

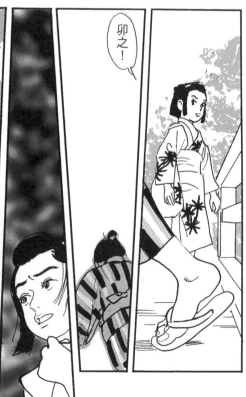

卯之！

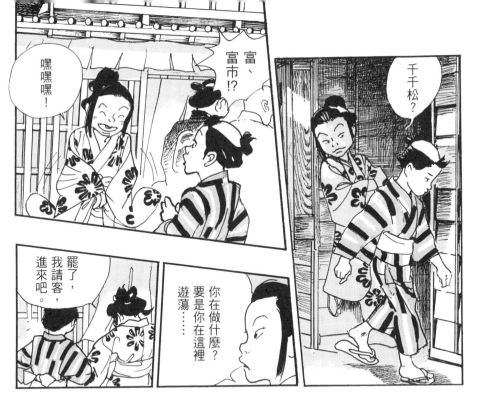

嘿嘿嘿！

富、富市!?

千千松？

罷了，我請客，進來吧。

你在做什麼？要是你在這裡遊蕩……

後來我回到色子宿，沒多久就出來賣了，現在還算小有名氣哦。聽說阿助也去當誰家的小廝了。

歡迎光臨。

……

比起給成田屋僱用真是好多了啊，我知道哦，那個少爺應該讓你吃了不少苦吧？

對了，聽說那少爺……

不能人事，真的麼？

173

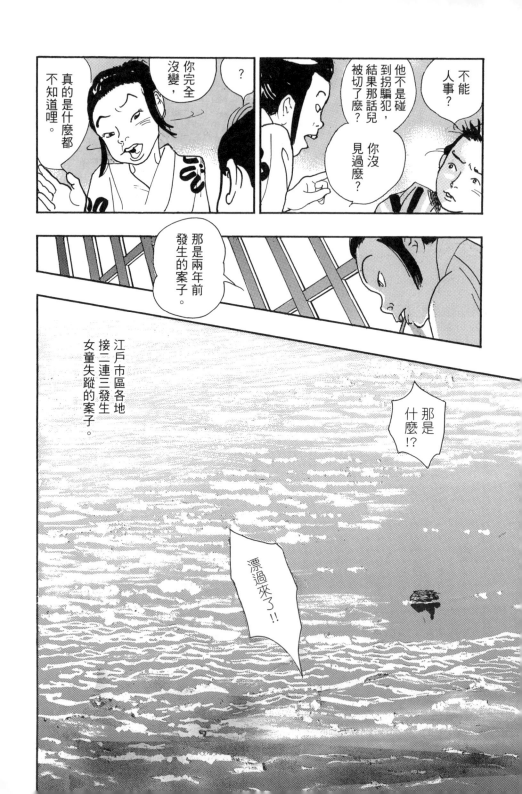

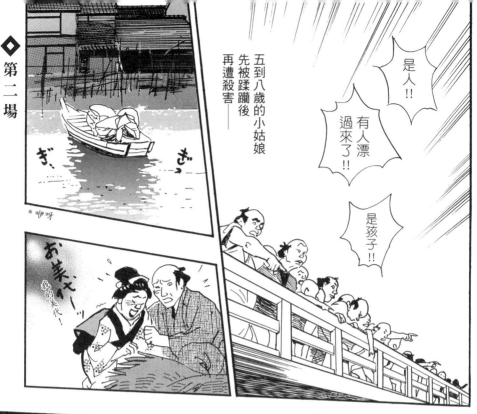

◆ 第二場

五到八歲的小姑娘
先被蹂躪後
再遭殺害——

是人!!

有人漂過來了!!

是孩子!!

*咿呀

お菜ぇ——ッ！

我的菜代！

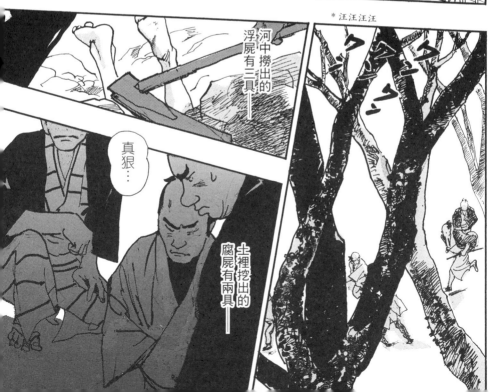

*汪汪汪汪

河中撈出的浮屍有三具——

真狠…

土裡挖出的腐屍有兩具——

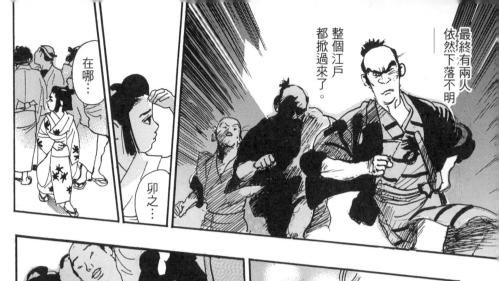

最終有兩人
依然下落不明
——
整個江戶
都掀過來了。

在哪…

卯之…

當時第八個被盯上的
就是成田屋的少爺哦。

聽說他那時
因為某些緣故
扮成了禿。

被誤認作
小姑娘。

他在人群中
與下人走散，
就被抓走了。

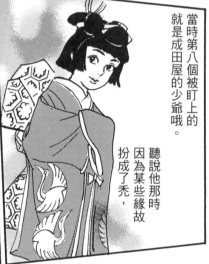

在千鈞一髮之際、
有個盯上犯人、
伺機而動的
八丁堀同心
闖了進去

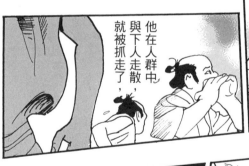

但在同心趕到
之前——

畜生!!

畜生!!

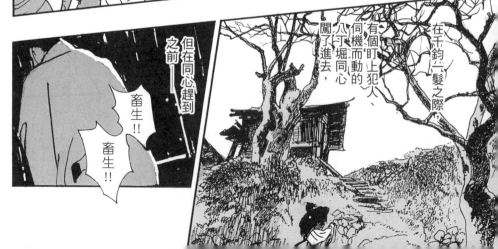

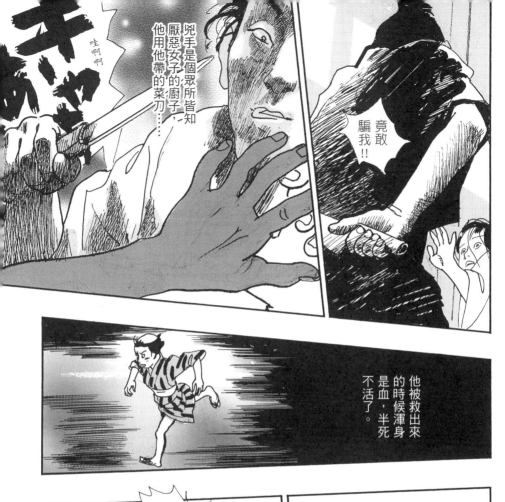

哇啊啊

凶手是個眾所皆知厭惡女子的廚子，他用他帶的菜刀⋯⋯

竟敢騙我！！

他被救出來的時候渾身是血，半死不活了。

讓開！滾！

那邊的讓開！！

講話沒大沒小的童妓啊。

我不是童妓！！

過來⋯

說謊不乖哦。

真不錯，我喜歡這種的。

*咻

180

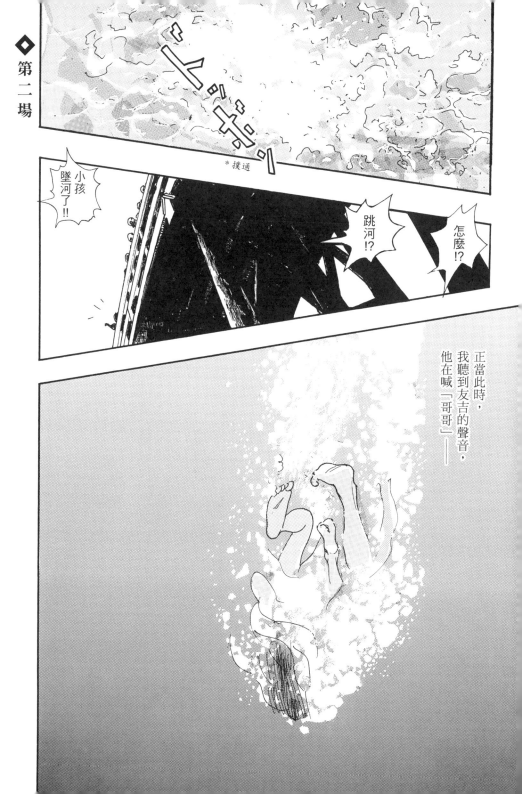

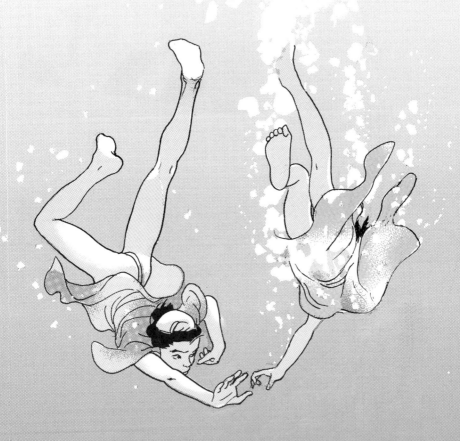

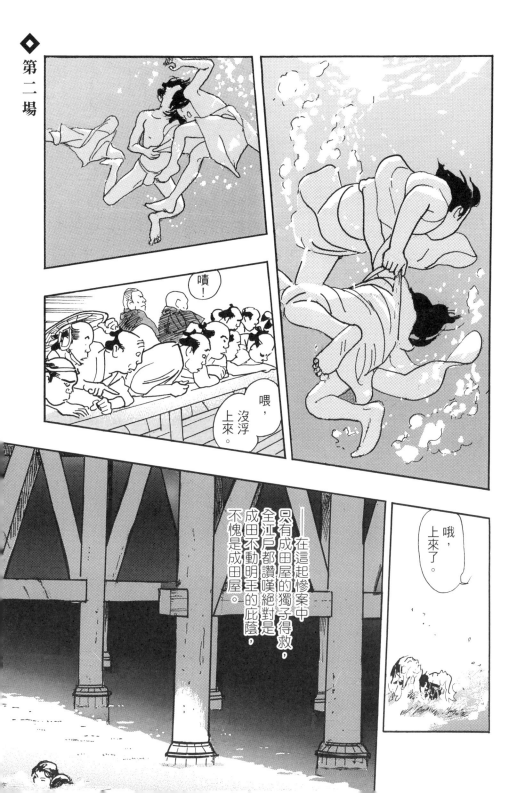

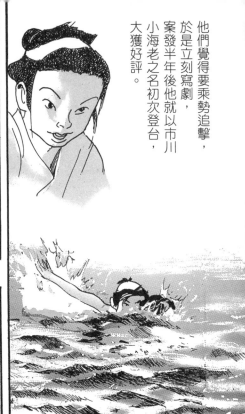

他們覺得要乘勢追擊，於是立刻寫劇，案發半年後他就以市川小海老之名初次登台，大獲好評。

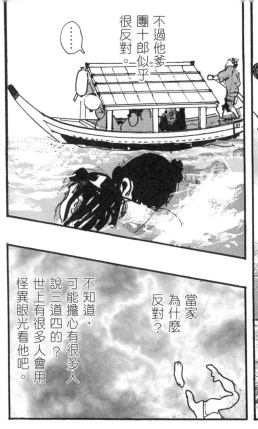

不過他爹團十郎似乎很反對。

．．．．．．

當家為什麼反對？

不知道，可能擔心有很多人說三道四的？世上有很多人會用怪異眼光看他吧。

而且成田屋以前也有個男孩，甚至登台表演過，後來卻死了。

人人都提心吊膽地擔心這類事情再發生。

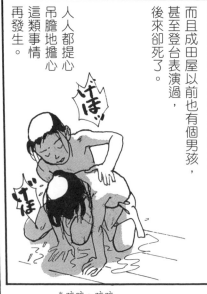

而且聽說那個小海老很難伺候，很任性吧？

太好了，我可不想待在那種地方。你就好好努力吧。

*咳咳、咳咳

＊唧唧唧

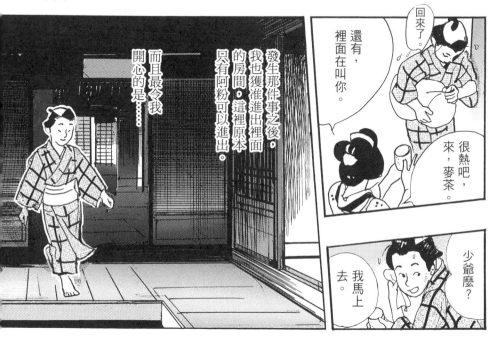

回來了。

還有，裡面在叫你。

很熱吧，來，麥茶。

少爺麼？

我馬上去。

發生那件事之後，我也獲准進出裡面的房間。這裡原本只有阿粉可以進出。

而且最令我開心的是……

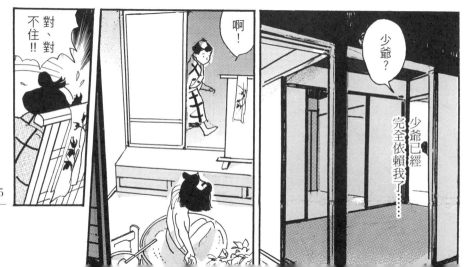

少爺？

少爺已經完全依賴我了……

啊！

對、對不住!!

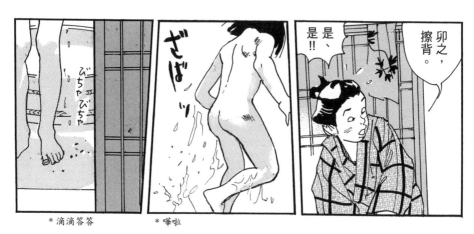

*滴滴答答　　　*嘩啦

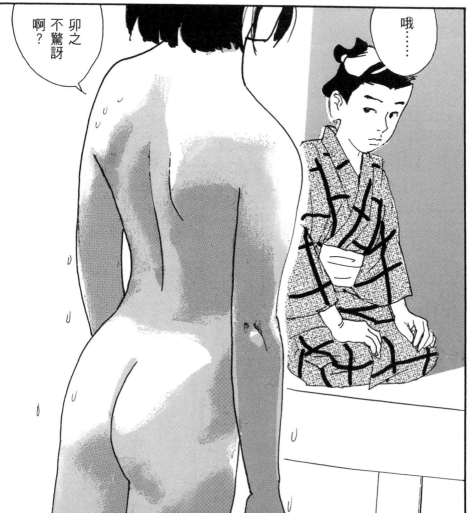

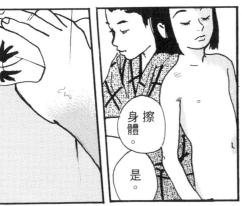

第二場

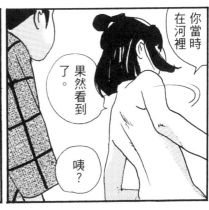

你當時在河裡

果然看到了。

咦?

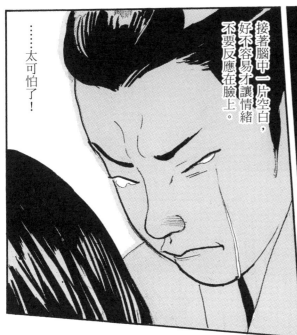

擦身體。

是。

……太可怕了!

接著腦中一片空白，好不容易才讓情緒不要反應在臉上。

我一開始看還不太知道自己看到的是什麼。

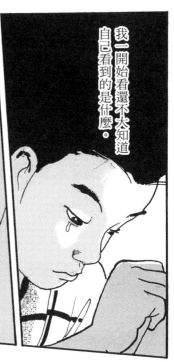

當時我決定要盡其一生保護少爺……

我感覺自己全身都在打顫。

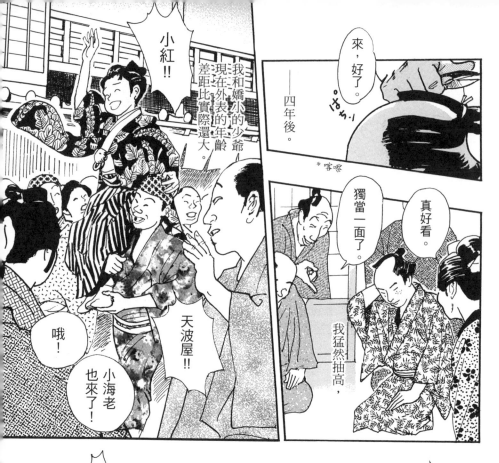

來，好了。

——四年後。

真好看。

獨當一面了。

我猛然抽高，

小紅!!

我和嬌小的少爺現在外表的年齡差距比實際還大。

天波屋!!

哦!

小海老也來了!

好可愛!!

我下定決心要保護少爺，趁空就學識字之後，也學會了許多禮節和儀式。

童伶入戲房時依慣例會架在別人肩膀上，不過少爺會如大人般走進去。

小海老!!

成田屋!!

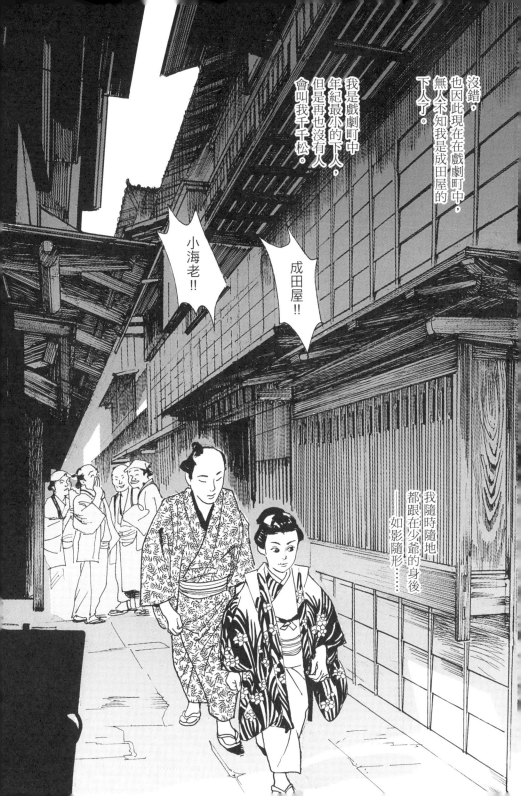

東洲齋寫樂画梅

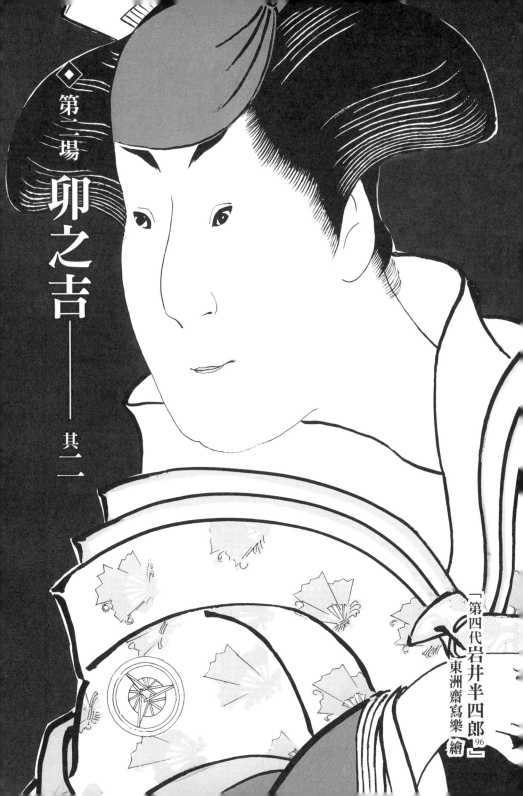

第二場

卯之吉——

其二

「第四代岩井半四郎」東洲齋寫樂 繪 [96]

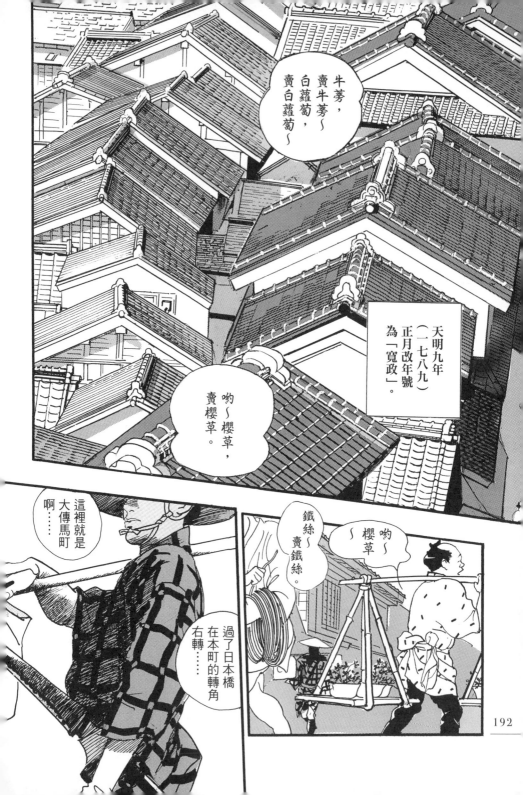

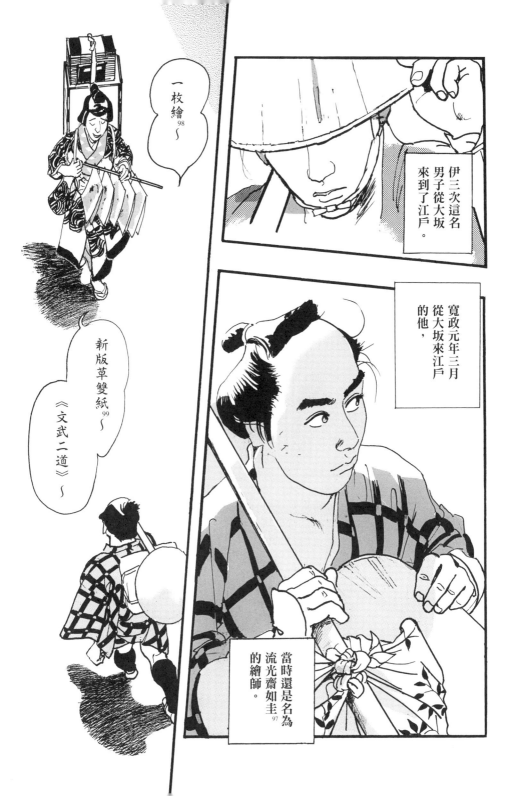

伊三次這名男子從大坂來到了江戶。

寬政元年三月從大坂來江戶的他，

當時還是名為流光齋如圭⁹⁷的繪師。

一枚繪⁹⁸～

新版草雙紙⁹⁹～

《文武二道》～

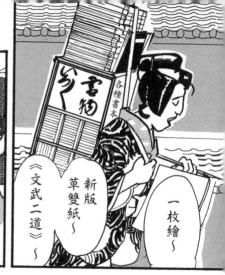

一枚繪～

《文武二道》～

新版草雙紙～

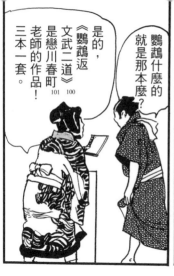

是的，《鸚鵡返文武二道》是戀川春町老師的作品！三本一套。

鸚鵡什麼的就是那本麼？

我要青本。

好的。

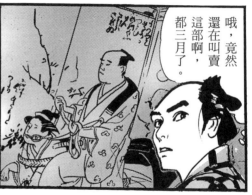

哦，竟然還在叫賣這部啊，都三月了。

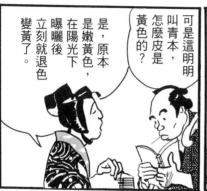

可是這明明叫青本，怎麼皮是黃色的？

是，原本是嫩黃色，在陽光下曝曬後立刻就退色變黃了。

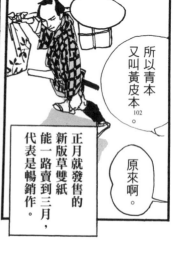

所以青本又叫黃皮本。

原來啊。

正月就發售的新版草雙紙能一路賣到三月，代表是暢銷作。

喂，還沒麼？

還沒麼？

194

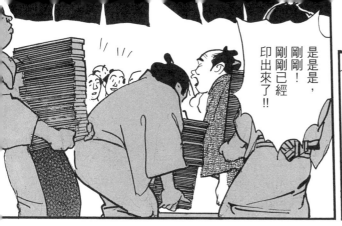

快一點啊。

我從剛剛就在等了啊！

是是是，剛剛！剛剛已經印出來了！！

啊，別推啊！

快一點！！

疼！！

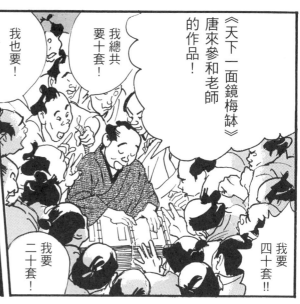

《天下一面鏡梅缽》唐來參和老師的作品！

我也要！

我總共要十套！

我要二十套！

我要四十套！！

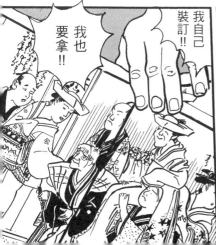

我也要拿！！

我自己裝訂！！

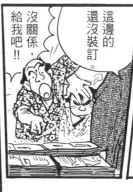

沒關係，給我吧！！

這邊的還沒裝訂。

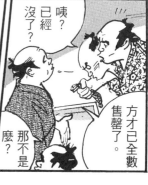

咦？已經沒了？那不是方才已全數售罄了麼？

耕書堂蔦屋
104
……

是零售鋪或
租書鋪麼……

您忘了
袋子了!!

袋子
103
!!

哦,我要。

這是封面和
裝訂線!

我也要。

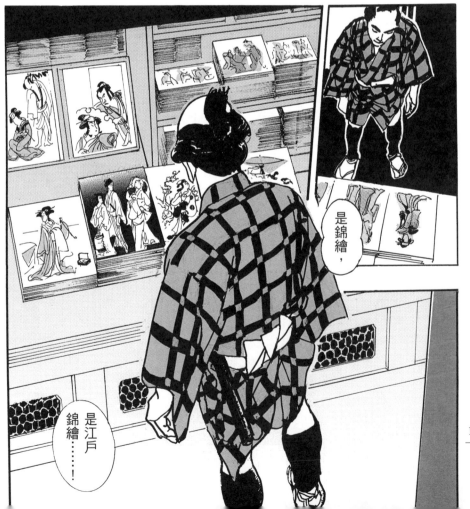

是江戶
錦繪……!

是錦繪,

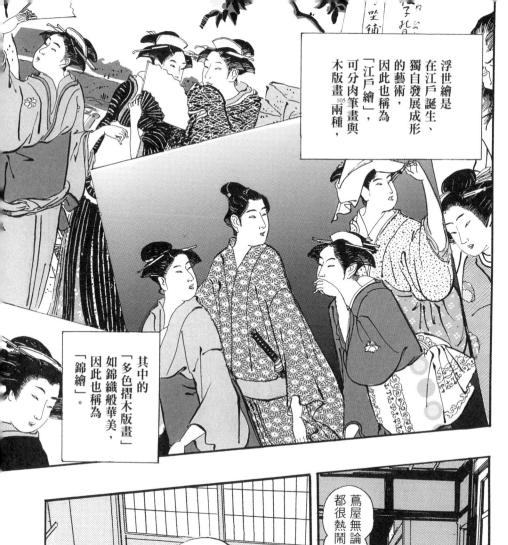

浮世繪是在江戶誕生、獨自發展成形的藝術，因此也稱為「江戶繪」，可分肉筆畫與木版畫[105]兩種，

其中的「多色摺木版畫」如錦織般華美，因此也稱為「錦繪」。

蔦屋無論何時都很熱鬧哩。

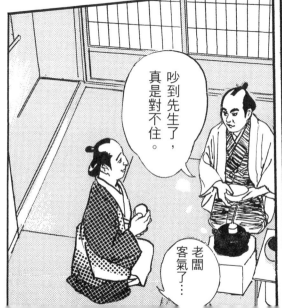

吵到先生了，真是對不住。

老闆客氣了……

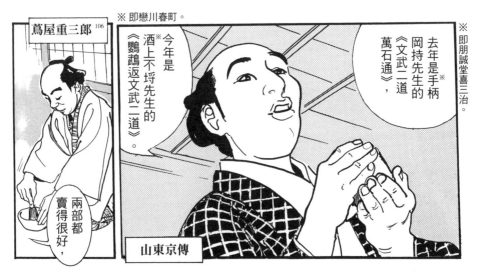

※ 即戀川春町。

蔦屋重三郎 106

※ 即朋誠堂喜三治。

今年是※酒上不埒先生的《鸚鵡返文武二道》。

去年是手柄岡持先生的《文武二道萬石通》，

兩部都賣得很好，

山東京傳

聽說超過一萬套吧。

託先生的福似乎如此，目前正在賣參和老師的《天下一面鏡梅缽》，這套可能會再多銷出一些。

這樣算是一萬兩、三千套吧……不得了。

現在盛傳蔦屋年賺三千兩，看來所言不假。

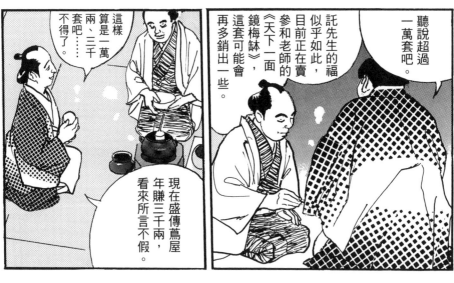

無論再熱銷，黃皮本就是一本十文的小生意。

而且要是被人說在針砭時政，

就會接二連三被斷版，意謂著斷版前必得一決勝負。

斷版還算好的…

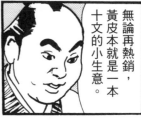

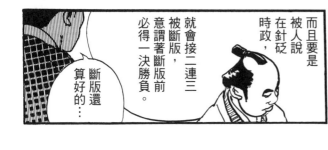

198

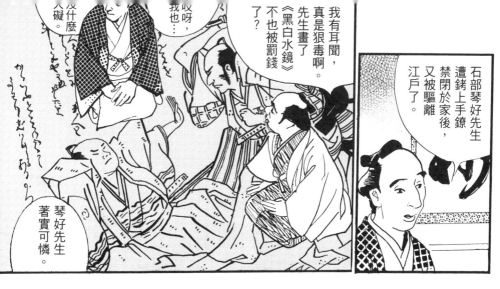

石部琴好先生遭銬上手鐐禁閉於家後，又被驅離江戶了。

我有耳聞，真是狠毒啊。先生畫了《黑白水鏡》不也被罰錢了？

琴好先生著實可憐。

收呀，我也…

什麼入礙。

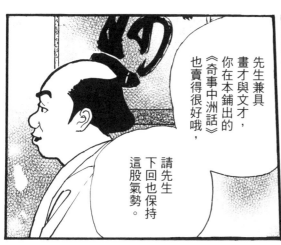

這種事若發生在我身上，我可無法悶不吭聲。

罰了又出，出了又罰……

先生兼具畫才與文才，你在本鋪出的《奇事中洲話》也賣得很好哦。

請先生下回也保持這股氣勢。

路上小心…

咦！？哪裡！？

是山東京傳。

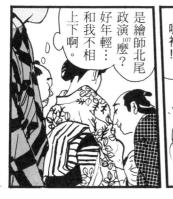

是繪師北尾政演？好年輕…和我不相上下啊。

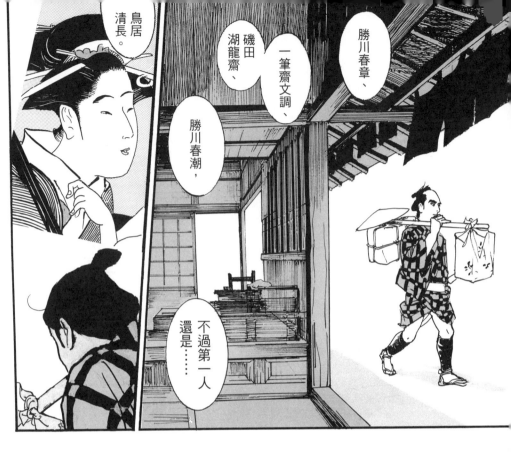

鳥居清長。

勝川春章、

一筆齋文調、

磯田湖龍齋、

勝川春潮，

不過第一人還是……

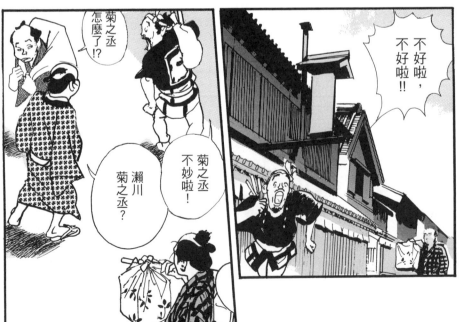

不好啦，不好啦!!

菊之丞不妙啦!

瀨川菊之丞?

菊之丞怎麼了!?

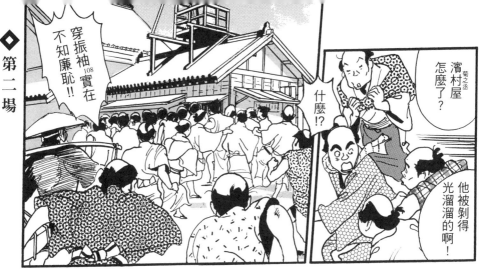

穿振袖[108]實在不知廉恥!!

濱村屋怎麼了?

什麼!?

他被剃得光溜溜的啊!

菊之丞

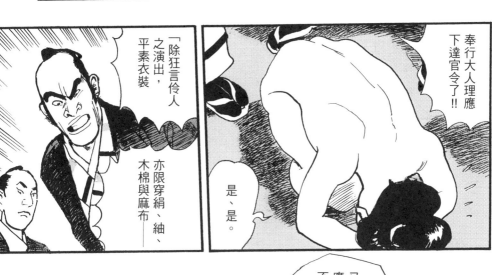

奉行大人理應下達官令了!!

是、是。

「除狂言伶人之演出，平素衣裝亦限穿絹、紬、木棉與麻布──

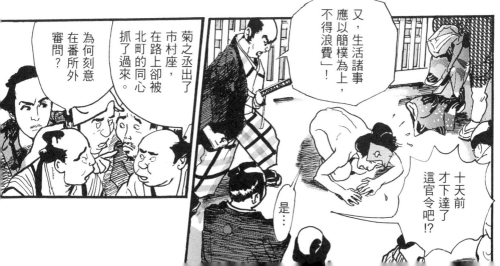

又，生活諸事應以簡樸為上，不得浪費」!

是…

菊之丞出了市村座，在路上卻被北町的同心抓了過來。

為何刻意在番所外審問?

十天前才下達了這官令吧!?

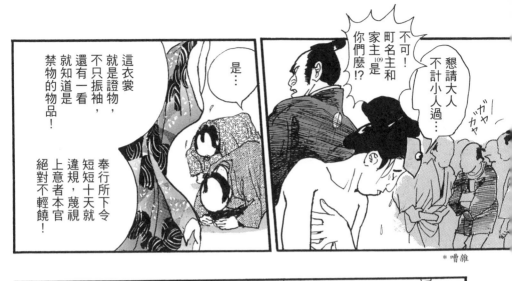

這衣裳就是證物，不只振袖，還有一看就知道是禁物的物品！

奉行所下令，短短十天就違規，蔑視上意者本官絕對不輕饒！

是…

不可！町名主和家主[109]是你們麼!?

懇請大人不計小人過…

* 嘈雜

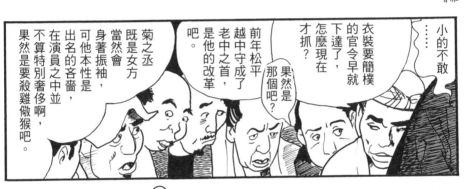

菊之丞既是女方當然會身著振袖，可他本性是出名的奢靡，在演員之中並不算特別奢侈啊，果然是要殺雞儆猴吧。

前年松平越中守成了老中之首，是他的改革吧。

果然是那個吧？

衣裝要簡樸的官令早就下達了，怎麼現在才抓？

…小的不敢

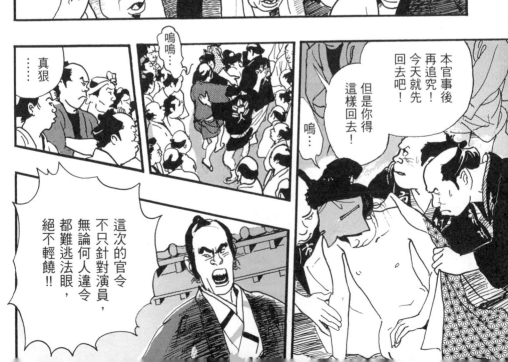

本官事後再追究！今天就先回去吧！

但是你得這樣回去！

嗚…

真狠

……

嗚嗚……

這次的官令不只針對演員，無論何人違令都難逃法眼，絕不輕饒!!

上頭是認真的！記牢了！

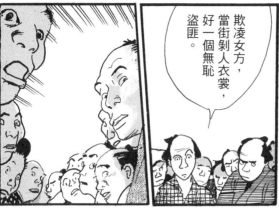

欺凌女方，當街剝人衣裳，好一個無恥盜匪。

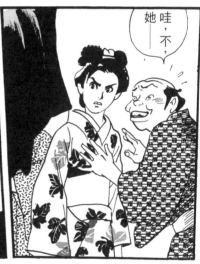

哇，不，她——

這娘們…妳穿的這身不錯麼。

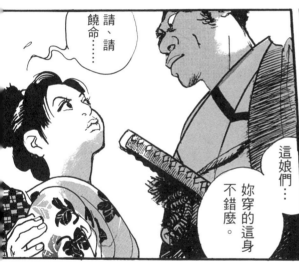

請、請饒命……

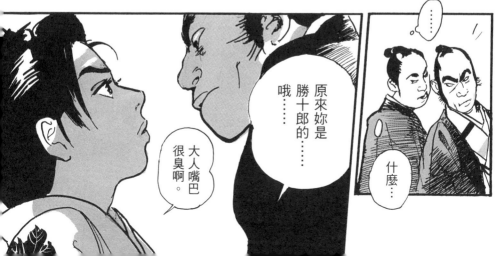

大人嘴巴很臭啊。

原來妳是勝十郎的……哦……

什麼…

……

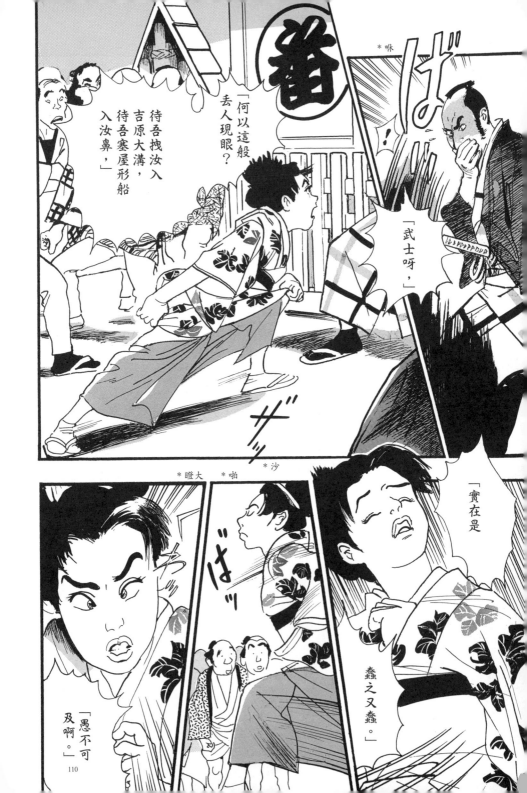

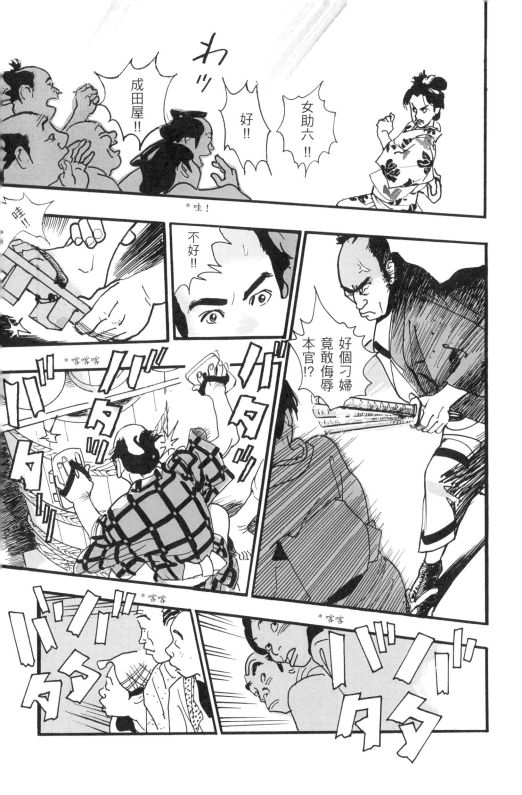

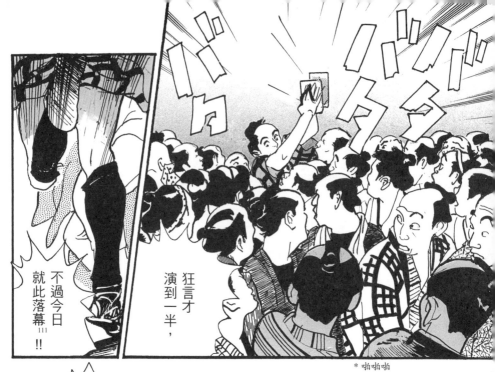

不過今日就此落幕[111]！！

狂言才演到一半，

＊啪啪啪

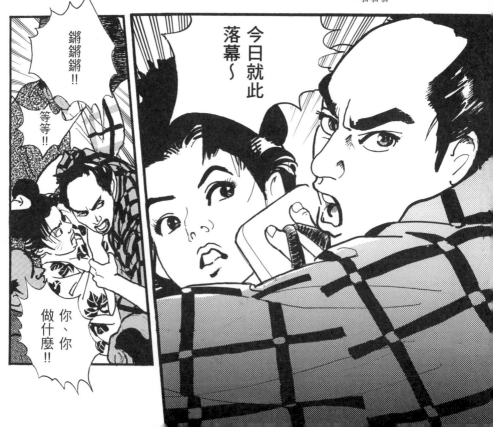

今日就此落幕～

鏘鏘鏘！！

等等！！

你、你做什麼！！

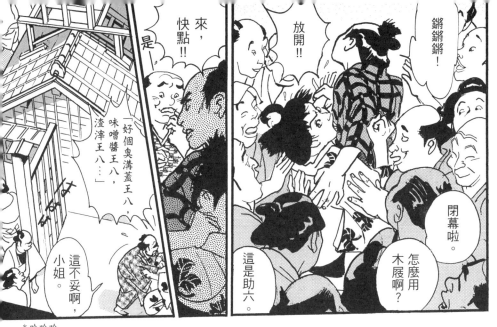

※哈哈哈

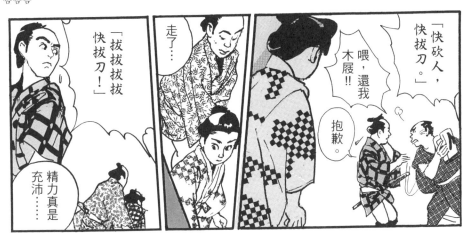

馬喰町的書鋪，
永壽堂西村屋——

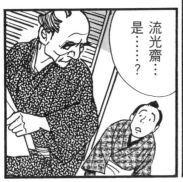

流光齋…
是……？

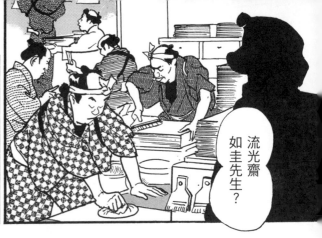

流光齋
如圭先生？

哦！
是繪師！

勞駕先生，
我是西村屋與八，
想必您長途跋涉
也累了吧。

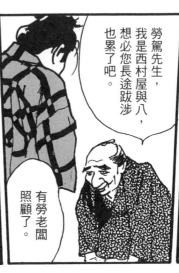

有勞老闆
照顧了。

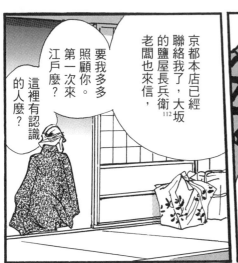

京都本店已經
聯絡我了，大坂
的鹽屋長兵衛[112]
老闆也來信，

要我多多
照顧你。

第一次來
江戶麼？

這裡有認識
的人麼？

沒有認識的人，
不過我剛剛見到了
北尾政演先生。

哦哦，
北尾政演先生……
山東京傳，
是在蔦屋
吧？

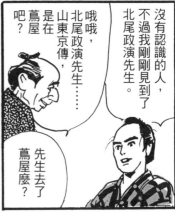

先生去了
蔦屋麼？

啊，
不……

我懂我懂，
蔦屋最近和
那群狂歌師
形影不離。

蔦屋重三郎…

哎，他和
本鋪有很多
過節──

208

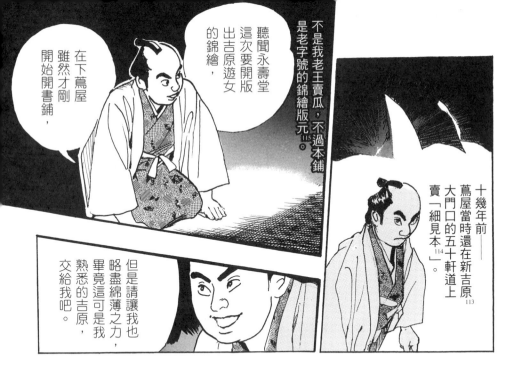

十幾年前——
蔦屋當時還在新吉原
大門口的五十軒道上
賣「細見本」。[114]

113

不是我老王賣瓜，不過本鋪
是老字號的錦繪版元。[115]

聽聞永壽堂
這次要開版
出吉原遊女
的錦繪，

在下蔦屋
雖然才剛
開始開書鋪，

但是請讓我也
略盡綿薄之力，
畢竟這可是我
熟悉的吉原，
交給我吧。

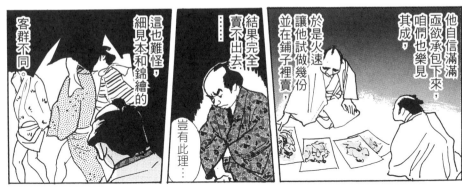

他自信滿滿
亟欲承包下來，
咱們也樂見
其成，

於是火速
讓他試做幾份，
並在鋪子裡賣，

結果完全
賣不出去
豈有此理…

這也難怪，
細見本和錦繪的
客群不同。

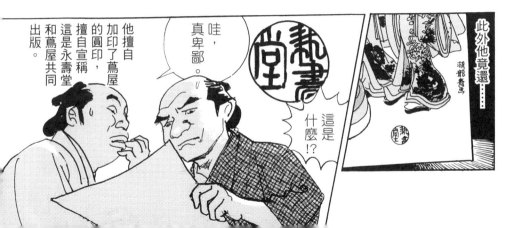

此外他竟還……

湖龍齋畫

這是
什麼!?

哇，
真卑鄙。

耕書堂

他擅自
加印了蔦屋
的圓印，
擅自宣稱
這是永壽堂
和蔦屋共同
出版。

蔦屋的狂歌繪本大賣，六年前就進軍通油町，他終於也買到了錦繪草紙鋪的版權，立刻打算要開版

116

沒有…只是覺得雙方個性很不合…

怎麼？

我狠狠地訓了他一頓，從此禁止他出入。

怎麼了？這是怎麼回事！？永壽堂老闆！咱們都已經準備就緒了！

等等!!

我立刻判定「不會錯，這是為一雪昔日恥辱的奇襲」，蔦屋老闆，這可不行，不行啊！

…啊。

其實他並未處理完加盟程序最終的一些細節。

是百張連啊……來勢洶洶。

而且他一出手就預告要出吉原遊女的畫像「大繪錦摺百張連」。

「正月二日開賣，繪師是北尾政演」。

當時本鋪有位畫黃皮本插畫的北川豐章。

真是敗給這本的了，也不知該說是振作得很快……

這東西原本是吉原那頭新春要發放的，這下可讓他顏面盡失。他本來想擊潰本鋪的〈雛形若葉初模樣〉，結果卻一敗塗地。

但蔦屋還是不屈不撓。

*哈哈哈…

本鋪的錦繪幾乎都會請託浮世繪界的巨擘鳥居清長。

這個年輕繪師沒什麼機會，一直鬱鬱寡歡。

此時重三郎巧妙地籠絡了他，

讓他住進自己家，食衣住行全包辦，

讓他不斷畫新作…

……
他就是
喜多川
歌麿。

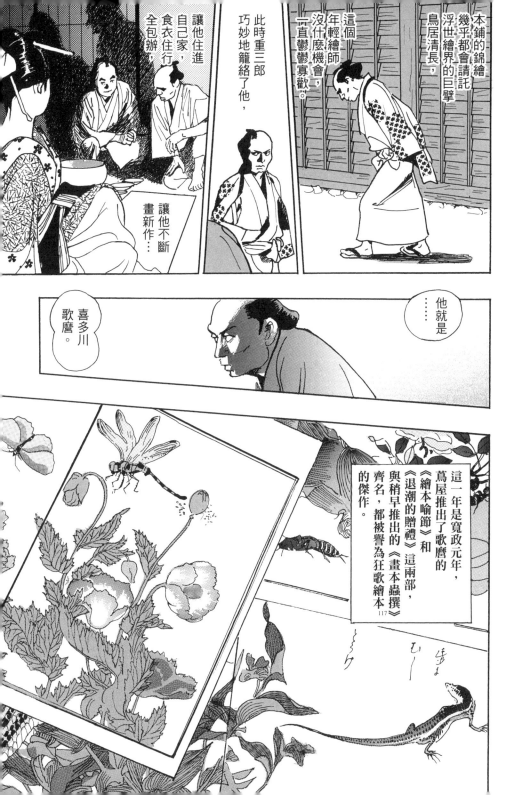

這一年是寬政元年，蔦屋推出了歌麿的《繪本喻節》和《退潮的贈禮》這兩部，與稍早推出的《畫本蟲撰》齊名，都被譽為狂歌繪本的傑作。

117

給先生看個好東西。

不過歌麿還是遠遠不及清長啊。

這個繪師叫歌川豐國，他才二十歲，值得期待。

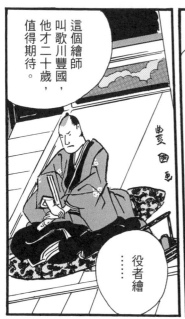

……

役者繪

對，繪師是春章，

雖可說是女繪，

但實為伶人畫像——※

即是役者繪。

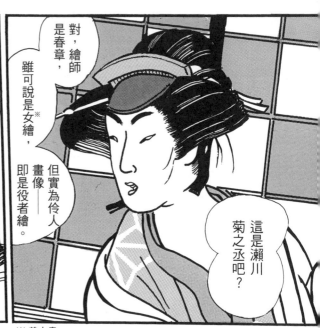

這是瀨川菊之丞吧？

※美人畫。

……上方並無伶人的一枚繪 118 根本連錦繪都沒有。

二十歲……

比我小六歲，好年輕……

212

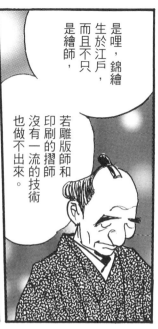

是哩，錦繪
生於江戶，
而且不只
是繪師，

若雕版師和
印刷的摺師
沒有一流的技術
也做不出來。

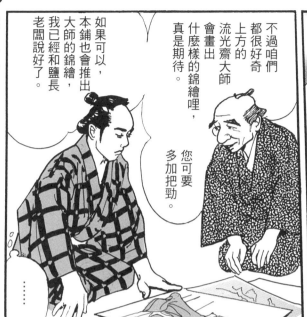

如果可以，
本鋪也會推出
大師的錦繪，
我已經和鹽長
老闆說好了。

不過咱們
都很好奇
上方的
流光齋大師
會畫出
什麼樣的錦繪哩，
真是期待。

您可要
多加把勁。

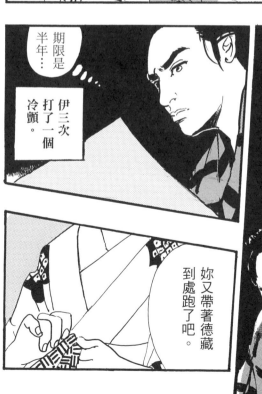

期限是
半年⋯

伊三次
打了一個
冷顫。

妳又帶著德藏
到處跑了吧。

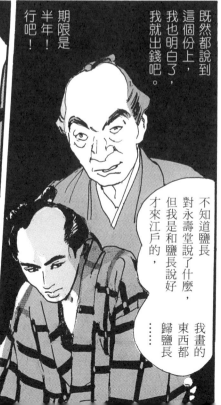

期限是
半年！
行吧！

既然都說到
這個份上，
我也明白了，
我就出錢吧。

不知道鹽長
對永壽堂說了什麼，
但我是和鹽長說好
才來江戶的，
我畫的
東西都
歸鹽長
⋯⋯

總之沒事
不就好了麼？

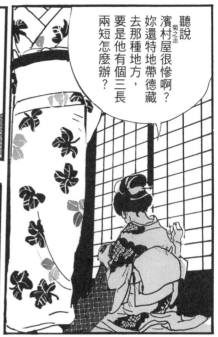

聽說
濱村屋很慘啊？
妳還特地帶德藏
去那種地方，
要是他有個三長
兩短怎麼辦？

菊之丞

嘖，臭卯之
告什麼狀……

沒事？
妳不是
和同心
槓上了麼！

不說他了，
妳嘴巴
可以放
乾淨點麼？

德藏
由我顧。

我像是
有兩個
弟弟似的。

我只是
想讓他
散散心。

德藏又哭了……
老娘可急死啦。

哎……
真是的，
真希望我是
男兒身……

214

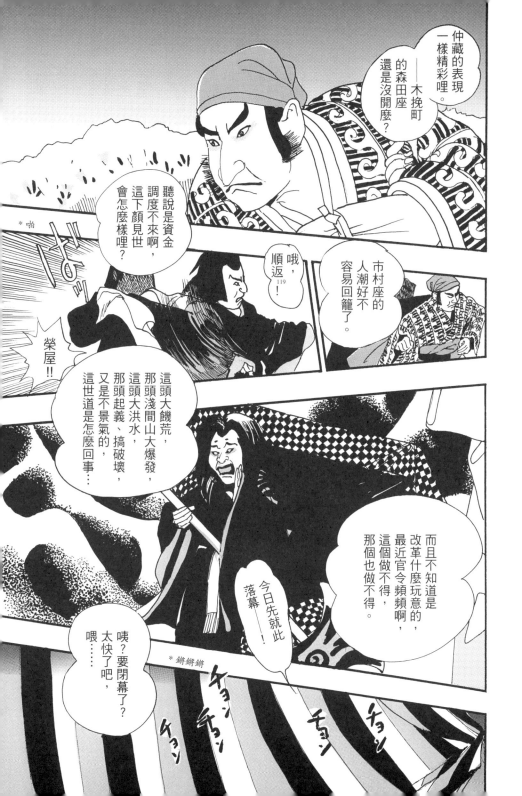

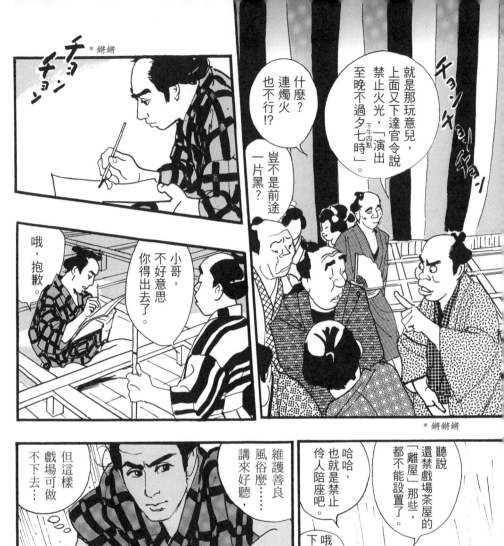

*鏘鏘

就是那玩意兒，上面又下達官令說禁止火光，「演出下午四點至晚不過夕七時」。

什麼？連燭火也不行!?

豈不是前途一片黑？

哦，抱歉。

小哥，不好意思你得出去了。

*鏘鏘鏘

聽說還禁戲場裡茶屋的「離屋」那些，都不能設置了。

哈哈，也就是伶人陪座吧。

哦，下雨了。

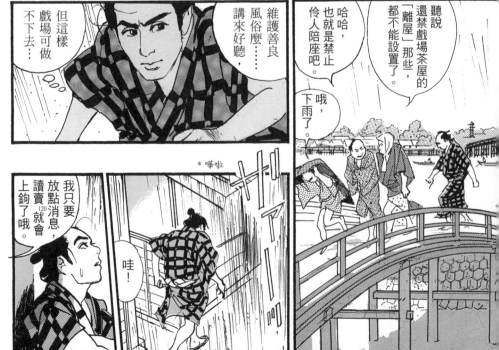

維護善良風俗麼……講來好聽，

但這樣戲場可做不下去…

我只要放點消息，讀賣就會上鉤了哦。

哇！

*嘩啦

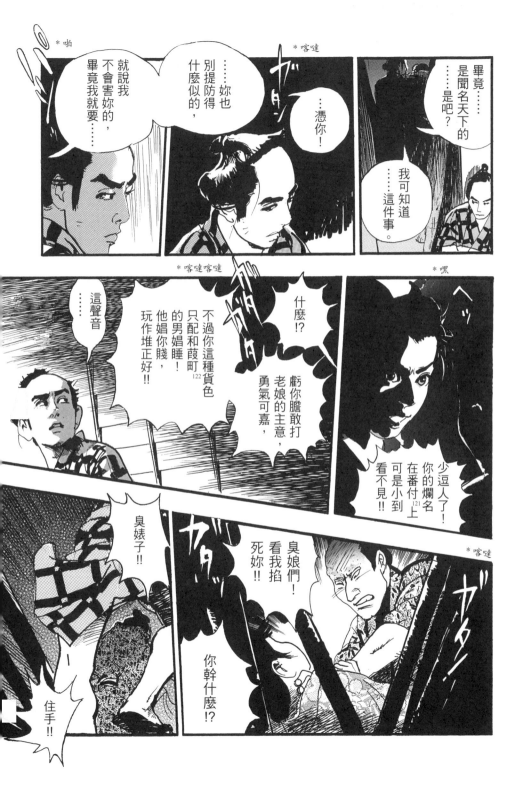

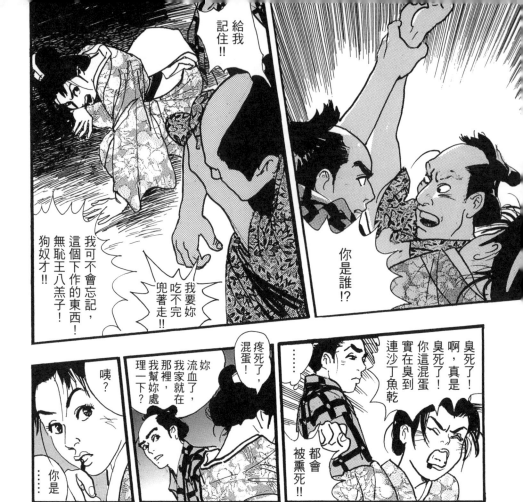

你是誰!?

給我記住!!

我可不會忘記，這個下作的東西！無恥王八羔子！狗奴才!!

我要妳吃不完兜著走!!

臭死了！啊，真是臭死了！你這混蛋實在臭到連沙丁魚乾都會被熏死!!

疼死了！混蛋！

妳流血了，我家就在那裡，我幫妳處理一下？

咦？

……你是

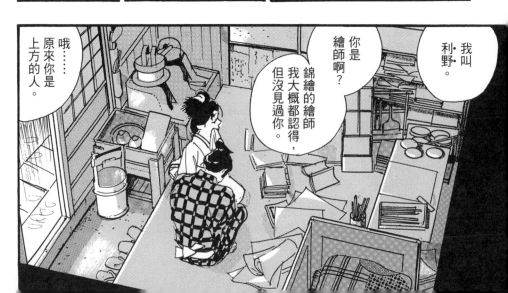

我叫利野。

你是繪師啊？錦繪的繪師我大概都認得，但沒見過你。

哦……原來你是上方的人。





◆ 第二場

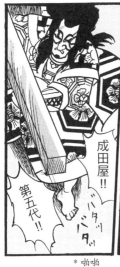

成田屋!!
第五代!!

チョ
ノ
ー
ン！

* 啪啪　* 鏘——

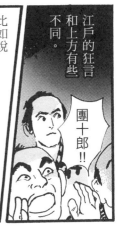

江戶的狂言
和上方有些
不同。

團十郎!!

比如說
「荒事」
就是江戶獨特的
演出——

從初代團十郎
代代傳承，
這過程中
又揉雜了
御※靈信仰。

※ 人們擔心年紀輕輕死於非命者作祟，於是供奉他們的靈為神。

不僅臉上
的隈取，
還有不同
之處…

抱歉，
借過。

抱歉。

找到了，
伊三哥！

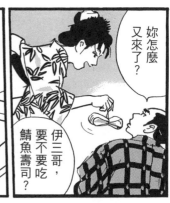

妳怎麼又來了？

伊三哥，要不要吃鯖魚壽司？

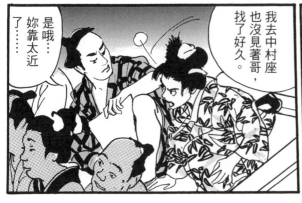

我去中村座也沒見著哥，找了好久。

是哦…妳靠太近了…

哦…伊三哥的畫真古怪。

不像麼？

我沒見過這種半四郎。

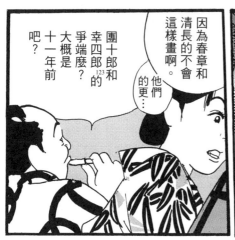

因為春章和清長的不會這樣畫啊。

他們的更…

團十郎和幸四郎[123]的爭端麼？大概是十一年前吧？

那時幸四郎一手策劃，想讓自己的兒子高麗藏繼承團十郎[124]。

什麼？由高麗藏繼承？

團十郎[第五代]無後麼？

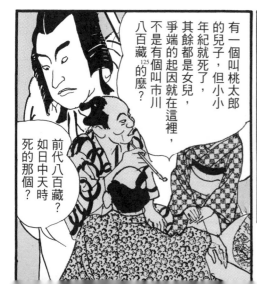

有一個叫桃太郎的兒子，但小小年紀就死了，其餘都是女兒，爭端的起因就在這裡，不是有個叫市川八百藏[125]的麼？

前代八百藏？如日中天時死的那個？

220

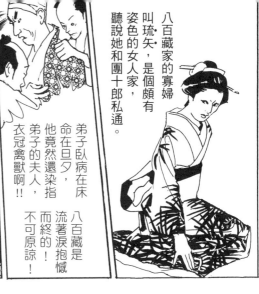
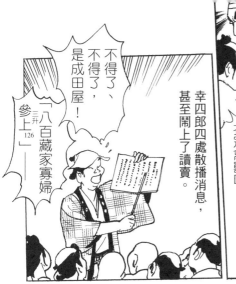
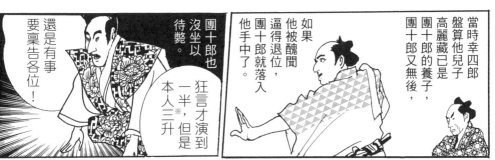
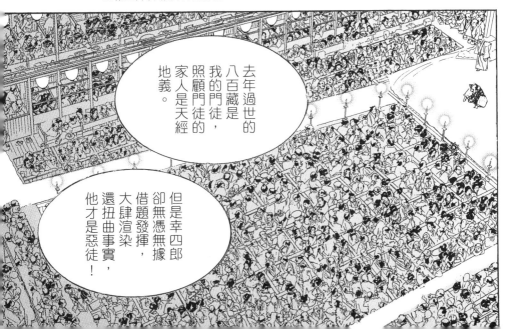

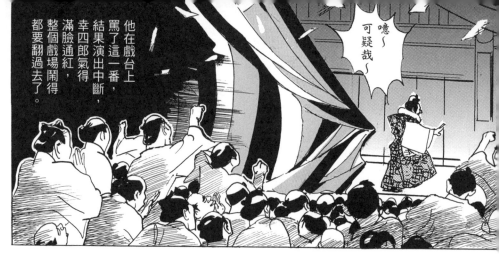

他在戲台上罵了這一番，結果演出中斷，幸四郎氣得滿臉通紅，整個戲場鬧得都要翻過去了。

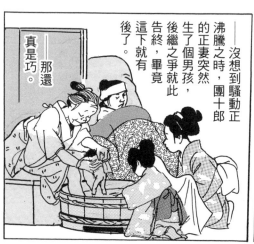

——那還真是巧。

——沒想到騷動正沸騰之時，團十郎的正妻突然生了個男孩，後繼之爭就此告終，畢竟這下就有後了。

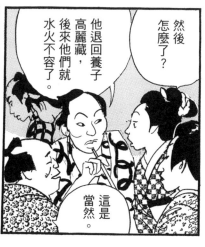

他退回養子高麗藏，後來他們就水火不容了。

然後怎麼了？

這是當然。

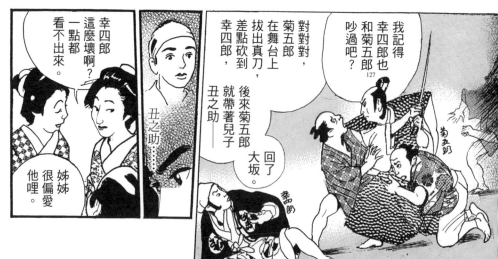

幸四郎這麼壞啊？一點都看不出來。

丑之助……

姊姊很偏愛他哩。

對對對，菊五郎在舞台上拔出真刀，差點砍到幸四郎，後來菊五郎就帶著兒子——回了大坂。

我記得幸四郎也和菊五郎吵過吧？

127

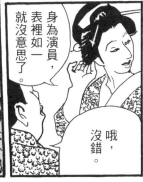

身為演員，表裡如一就沒意思了。

哦，沒錯。

——怎麼了？突然這麼靜？

——沒什麼。

我知道後續。

後續？

菊五郎的後續，菊五郎和幸四郎起衝突之後，回到大坂，過了四年……

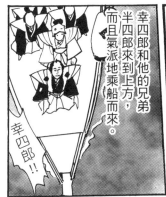

幸四郎和他的兄弟半四郎來到上方，而且氣派地乘船而來。

幸四郎！！

都四年了，大坂人真會記仇。

哈哈哈！

同情菊五郎的大坂觀眾從橋上丟他瓦片和碎石，聽說還有人潑了屎尿。

滾！！

滾！！

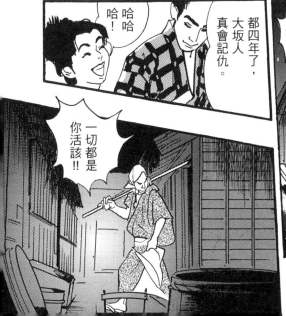

一切都是你活該！！

盡情吃屎吧!!

他是從伊三哥家出來的! 那傢伙!!

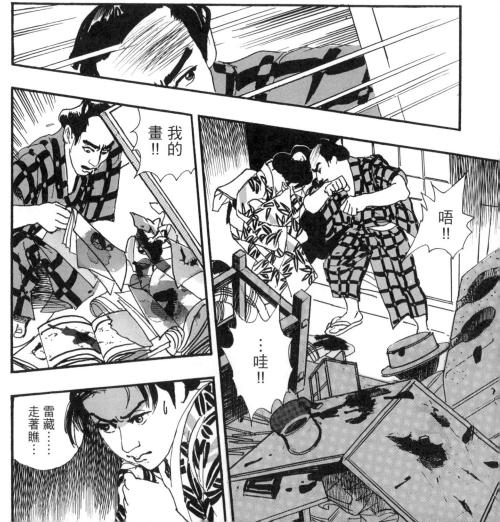

我的畫!!

唔!!

...哇!!

雷藏......走著瞧......

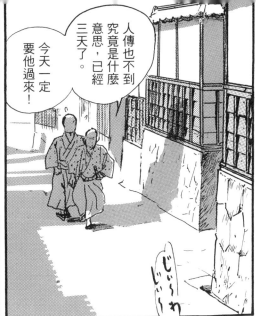

人傳也不到今天一定要他過來！究竟是什麼意思，已經三天了。

在下這般苦口婆心，他卻還埋頭在寫戲作這種玩意！害在下也被怪罪了！

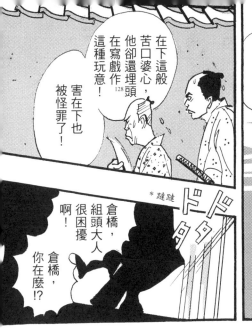

*躂躂

ドドタタ

倉橋，組頭大人很困擾啊！倉橋，你在麼！？

128

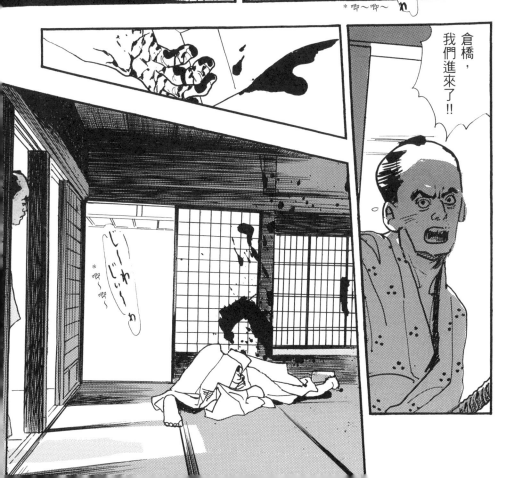

倉橋，我們進來了！！

*唧～唧～

じぃ～わ
じぃ～わ

*唧～唧～

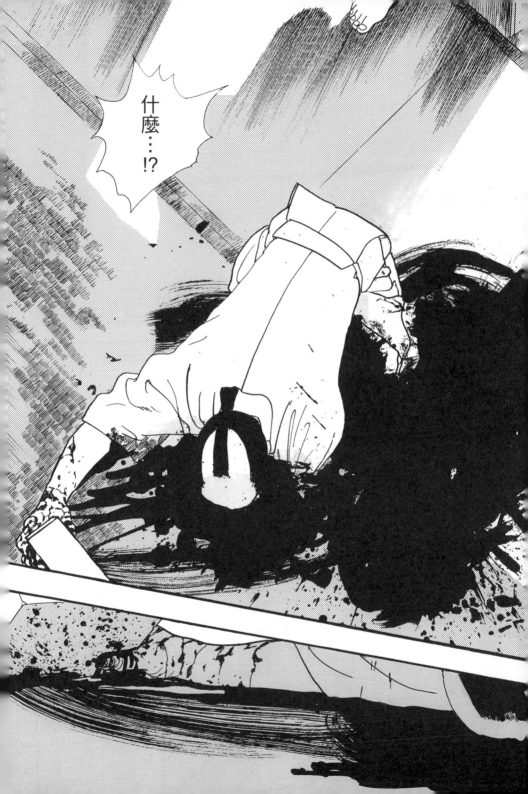

◆ 第二場

切腹～!?

不埒先生麼!?

沒有人介錯，他自己下刀應該很痛苦…… 旁邊還放著枕頭…

枕頭?

枕頭…

枕頭?

啊，《枕中記》麼!?

對，仿照《金金先生榮花夢》…

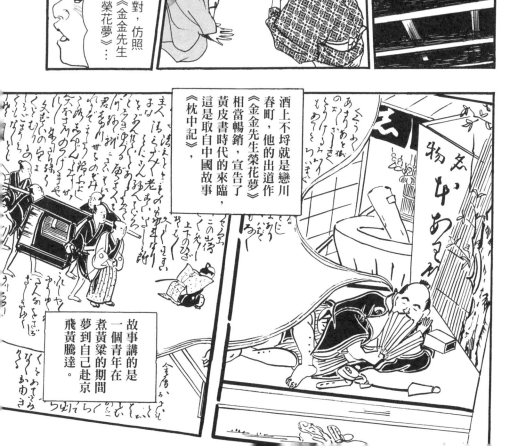

酒上不埒就是戀川春町，他的出道作《金金先生榮花夢》相當暢銷，宣告了黃皮書時代的來臨，這是取自中國故事《枕中記》。

故事講的是一個青年在煮黃粱的期間夢到自己赴京飛黃騰達。

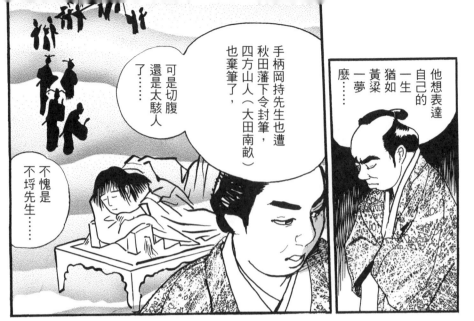

他想表達
自己的
一生
猶如
黃粱
一夢……

手柄岡持先生也遭
秋田藩下令封筆，
四方山人（大田南畝）
也棄筆了，

可是切腹
還是太駭人
了……

不愧是
不埒先生……

其他的
武士作家
多少帶有一些
玩心在創作，
但不埒先生
不同，

他無法棄筆
苟活於世，
他為了區區的
黃皮本賭上了
自己的命啊……

冰水喲～
賣冰水喲～

じぃ～ゎ
じぃぃ～ゎ

*唧～唧～

第二場

喂，到底要去哪？

冰水喲～

這裡。

我進來了哦。

＊唧唧

我說過了吧？他叫伊三次的繪師。

伊三哥，他是猿助爺。

嗯…

？

去伊三哥家潑糞的是叫雷藏的下級演員。

他血氣方剛又難纏，要是再來就不好了。

＊咚咚

反正哥哥也只待個半年左右，就用這裡吧。

猿助是長年在我家工作的爺爺，你不必跟他客氣，

他耳朵不好，腳也不好。

妳是何方神聖？

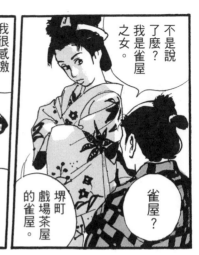

不是說了麼？我是雀屋之女。

雀屋？

堺町戲場茶屋的雀屋。

啊，我帶了好東西來。

但……我很感激妳的好意，

這不是百目蠟燭麼？

我多得是。給你吧，這種東西，這比行燈要亮多了，

不行，妳不過是拿了鋪子裡的東西，憑什麼口氣這麼囂張！！

別再糾纏不清了！我受不了妳！我不管妳是什麼大鋪子的姑娘，

這……別動怒……啊……

是我又幹了傻事……

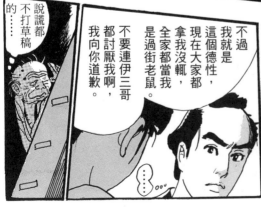

我姊姊·璃葉，招了贅繼承了雀屋，我早晚也會嫁給哪家的年輕公子。

不過我就是這個德性，現在大家都拿我沒輒，全家都當我是過街老鼠。不要連伊三哥都討厭我啊，我向你道歉。

說謊都不打草稿的……

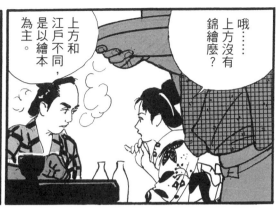

哦……上方沒有錦繪麼？

咦……我還以為江戶有、上方沒有的，只有將軍大人，都是從上方傳進來的吧？

因為什麼玩意上方沒有的，

上方和江戶不同，是以繪本為主。

而且是墨刷，沒有像錦繪這種多色刷的一枚繪。

第二場

上方有合羽摺[129]，但是又與錦繪不同，要比華麗和細膩，絕對是錦繪勝出。

你要在上方出伶人的錦繪麼？

但願可以啊……

你半年後就回去了吧？都談好了。

半年麼……哼。

上方有不錯的人嗎？

……？

不錯的人

只有叫小市的弟子吧。

哦……

……？

是演員。

伊三哥的爹是做什麼的？

我爹娘都過世，也沒有手足。

喂!!

墨香……？

伊三哥的味道……我好喜歡……

……？

◆ 第二場

真服了她！

蠢貨！

妳不要得寸進尺!!

* 搗搗

應該會被當作病死吧。

對。

只可惜不埒先生賭命的行為也不會公諸於世吧。

整個安永、天明年間，把戲作界帶到這個高度的武士作家如今已全數凋零。

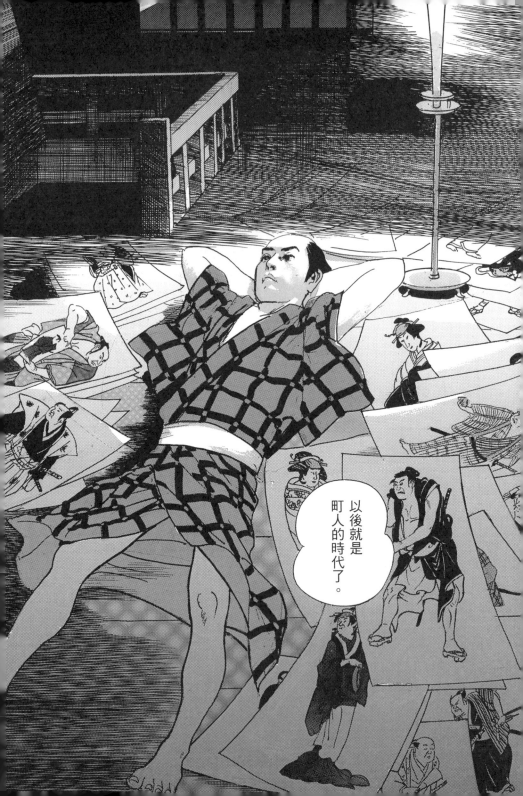

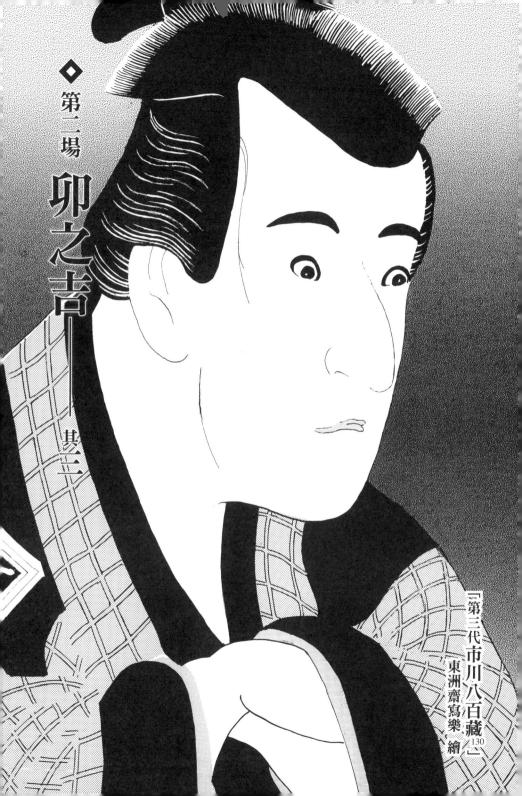

第二場
卯之吉ー

其三

『第三代 市川八百藏』
東洲齋寫樂 繪
130

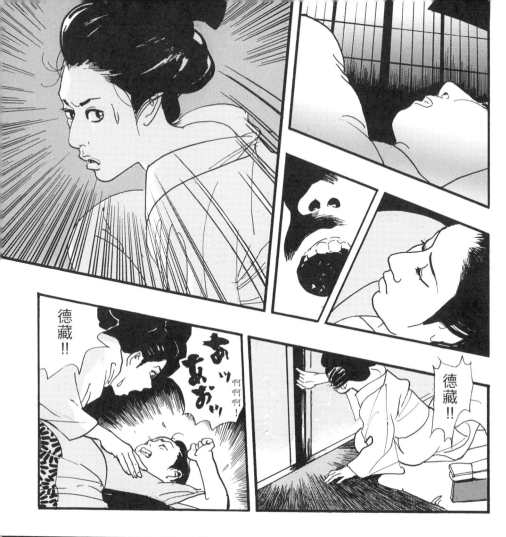

德藏!!

あッ
あおッ
啊啊啊!

德藏!!

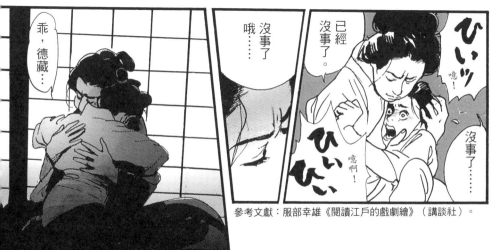

乖,德藏……

沒事了哦……

已經沒事了。

ひいッ
噫!

沒事了……

ひいい
噫啊

參考文獻：服部幸雄《閱讀江戶的戲劇繪》（講談社）。

賣豆腐～

要不要吃甜饅頭啊，伊三哥？

不用客氣喔。

哼！

戲場茶屋的姑娘可以到這種地方打混麼？

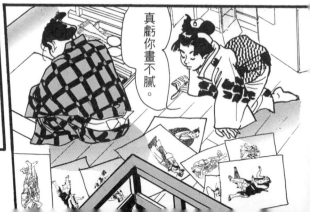

真虧你畫不膩。

弟弟？
妳也有
弟弟啊？

幫我弟弟。

什麼是只有
妳才能做
的事？

我要做
只有我才能
做的事。

所以我
想幫他。

他獨自
肩負著咱們
的「失望」，

可是為什麼
來這裡就是
幫妳弟弟？

什麼
失望？

哇，
混蛋!!

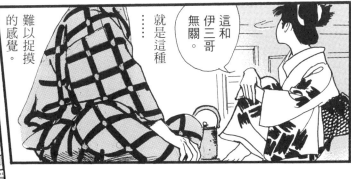

難以捉摸
的感覺。

就是這種
⋯⋯

這和
伊三哥
無關。

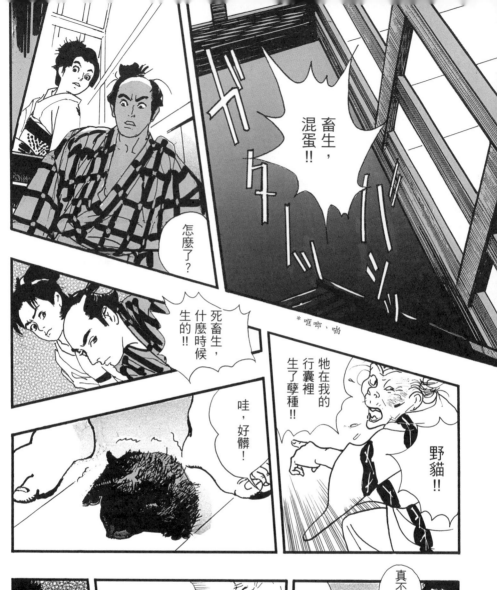

畜生，混蛋!!

怎麼了?

死畜生，什麼時候生的!!

哇，好髒!

牠在我的行囊裡生了孽種!!

野貓!!

* 喔啷、啪

還有一隻，但是死在裡面了。

真不舒服。

……

雙胞胎的倖存者麼…

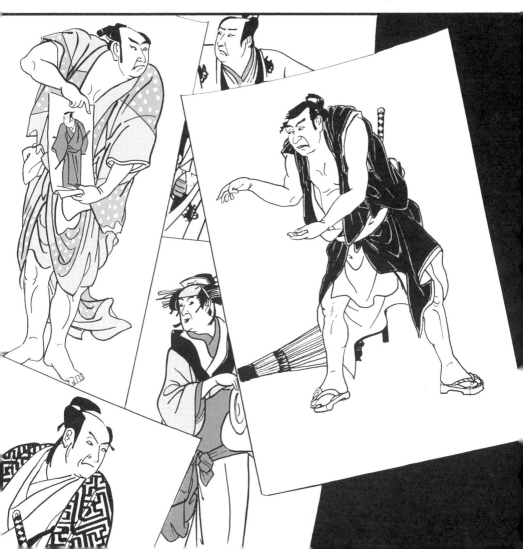

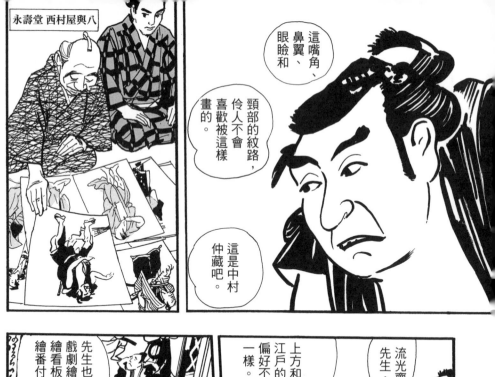

永壽堂 西村屋與八

這嘴角、鼻翼、眼瞼和頸部的紋路，伶人不會喜歡被這樣畫的。

這是中村仲藏吧。

流光齋先生，

上方和江戶的偏好不大一樣。

是。

先生也知道，戲劇繪是從繪看板[131]和繪番付開始的，

這些玩意是用來介紹戲劇本身，伶人的長相不像伶人也無妨。

而且戲服上會畫家紋，人物旁邊也會寫伶人之名，所以看得出是誰。

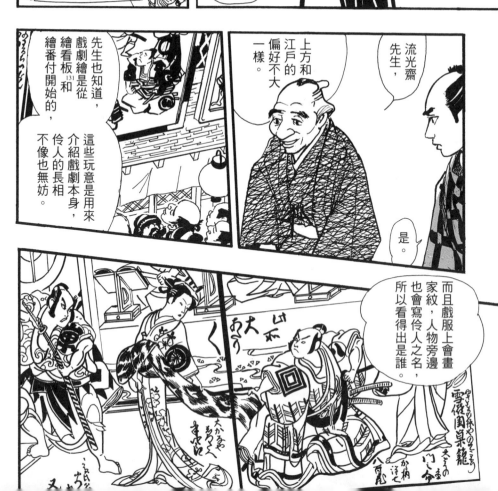

順帶一提，江戶從以前就是由鳥居派繪製所有的看板繪。

中村座、市村座和森田座這三座都是。

就在這時候，劃時代的繪本登場了。

就是這個。

版元是雁金屋。

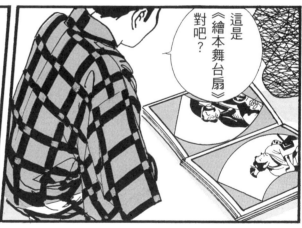

這是《繪本舞台扇》對吧？

先生果然清楚大坂直到二十年前才推出了這一本。

我有這本，我只帶著這本就來江戶了。

雷藏潑糞那次也只有這本……沒事……

這是勝川春章畫的中村仲藏。

不過這當然是二十年前的仲藏。

《繪本舞台扇》
是上方的俳人
東鶴要他畫的…

有什麼
有意思的
玩意麼?

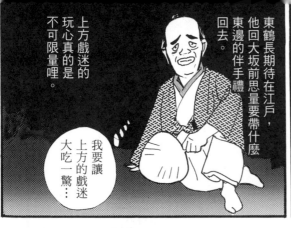

東鶴長期待在江戶,
他回大坂前思量要帶什麼
東邊的伴手禮
回去。

上方戲迷的
玩心真的是
不可限量哩。

我要讓
上方的戲迷
大吃一驚…

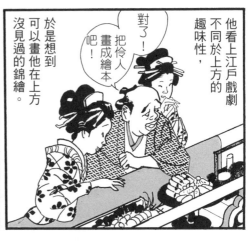

他看上江戶戲劇
不同於上方的
趣味性。

對了!
把伶人
畫成繪本
吧!

於是想到
可以畫他在上方
沒見過的錦繪。

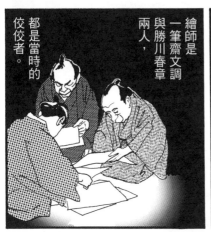

繪師是
一筆齋文調
與勝川春章
兩人,
都是當時的
佼佼者。

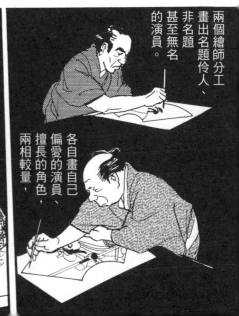

兩個繪師分工
畫出名題伶人、
非名題
甚至無名
的演員。

各自畫自己
偏愛的演員、
擅長的角色,
兩相較量,

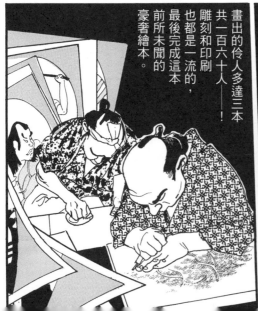

畫出的伶人多達三本
共一百六十人——!
雕刻和印刷
也都是一流的,
最後完成這本
前所未聞的
豪奢繪本。

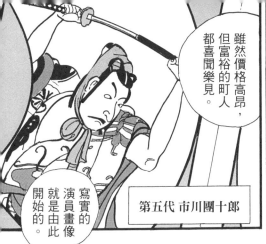

雖然價格高昂，但富裕的町人都喜聞樂見。

第五代 市川團十郎

寫實的演員畫像就是由此開始的。

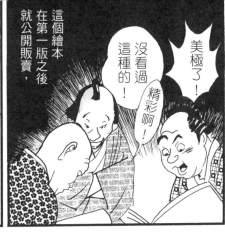

美極了！
沒看過這種的！
精彩啊！

這個繪本在第一版之後就公開販賣，

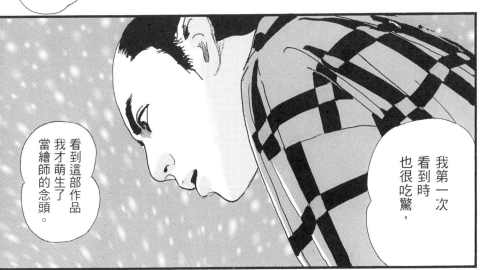

看到這部作品我才萌生了當繪師的念頭。

我第一次看到時也很吃驚，

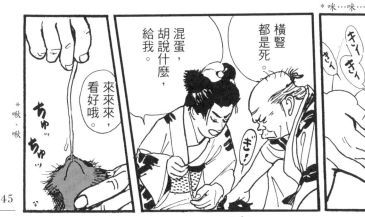

＊啾、啾
ちゅッ
ちゅッ

來來來，看好哦。

混蛋，胡說什麼，給我。

橫豎都是死。

＊咪…咪…

キィ
キィ
キィ

母貓都跑了，沒辦法的。

＊咪！

245

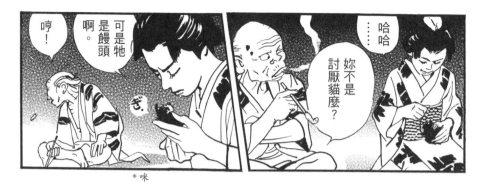

哼！

可是牠是饅頭啊。

……哈哈

妳不是討厭貓麼？

*咪

戲場的一天很早開始，始於明六時（早上六點）。

寬政元年九月某日——

132

*咚——

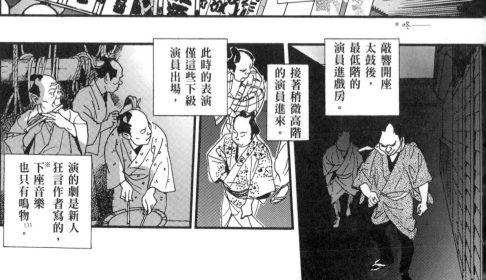

※ 指的是在舞台角落（下座）演奏的音樂。

此時的表演僅這些下級演員出場，

演的劇是新人狂言作者寫的，下座音樂也只有鳴物。

接著稍微高階的演員進來。

敲響開座太鼓後，最低階的演員進戲房。

133

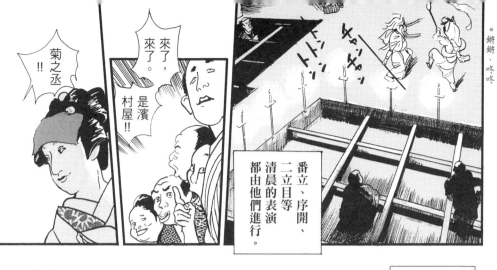

＊鏘鏘、咚咚

菊之丞
!!

來了，來了。

是濱村屋!!

番立、序開、二立目等清晨的表演都由他們進行。

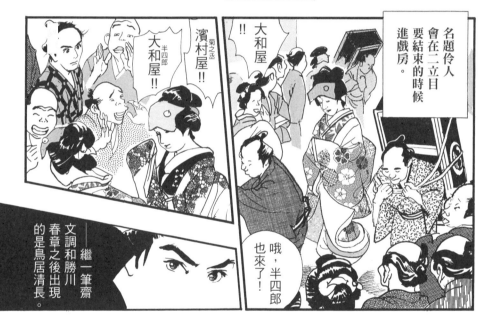

名題伶人會在二立目要結束的時候進戲房。

大和屋

!!

濱村屋!!
菊之丞

大和屋!!
半四郎

哦，半四郎也來了!

——繼一筆齋文調和勝川春章之後出現的是鳥居清長。

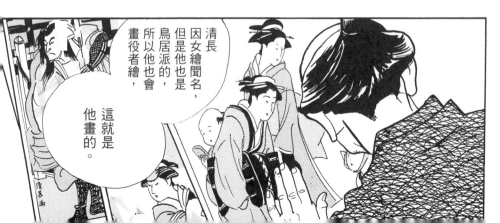

清長因女繪聞名，但是他也是鳥居派的，所以他也會畫役者繪，

這就是他畫的。

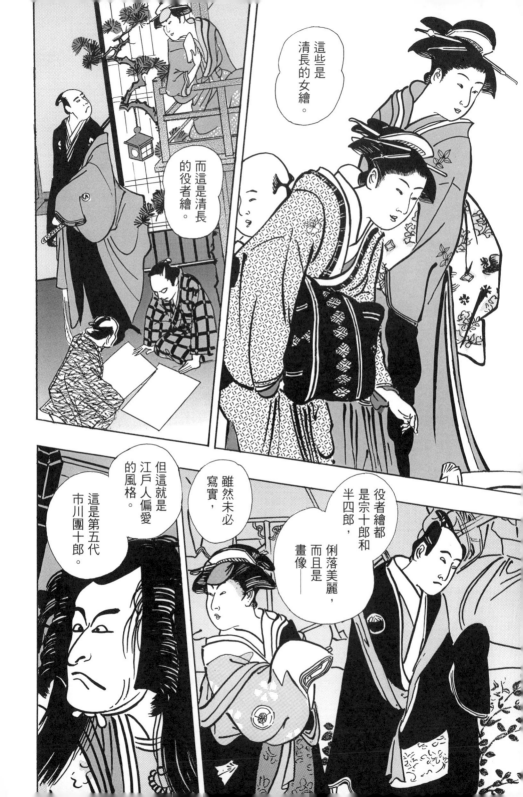

這些是清長的女繪。

而這是清長的役者繪。

役者繪都是宗十郎和半四郎，俐落美麗，而且是畫像——

雖然未必寫實，

但這就是江戶人偏愛的風格。

這是第五代市川團十郎。

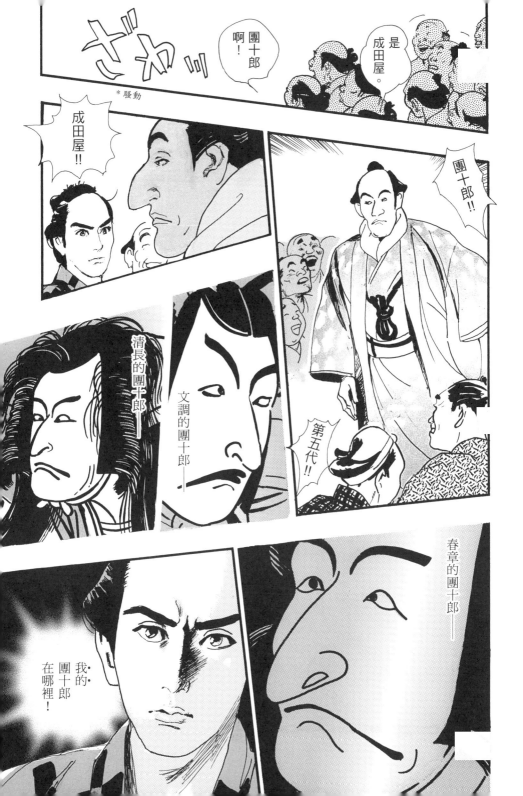

早安。

當家，
早安。

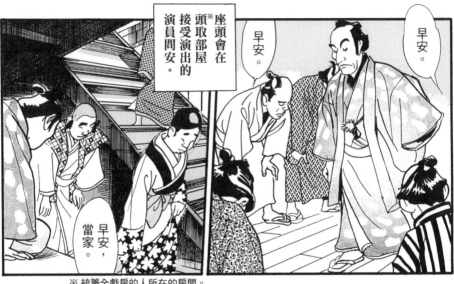

早安。

早安。

早安。

早安，
當家。

座頭會在
※頭取部屋
接受演出的
演員問安。

※ 統籌全戲房的人所在的房間。

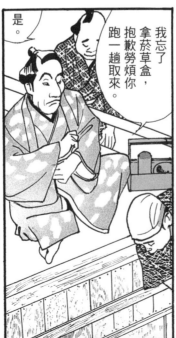

是。

我忘了拿菸草盒，抱歉勞煩你跑一趟取來。

哦！

早安。

不是往那。

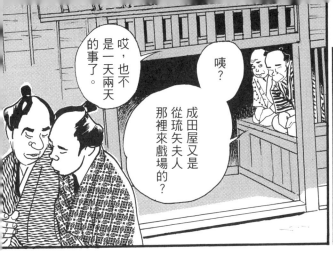

哎，也不是一天兩天的事了。

咦？

成田屋又是從琉矢夫人那裡來戲場的？

哎呀。

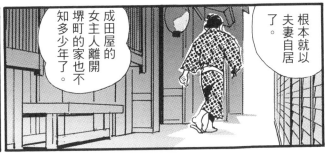

成田屋的女主人離開堺町的家也不知多少年了。

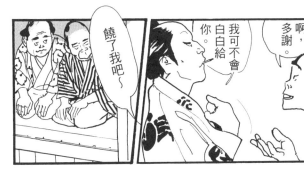

根本就以夫妻自居了。

噔。

饒了我吧～

我可不會白白給你。

啊，多謝。

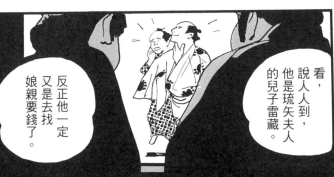

看，說人人到，他是琉矢夫人的兒子雷藏。

反正他一定又是去找娘親要錢了。

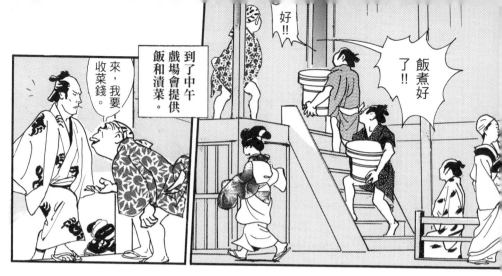

到了中午戲場會提供飯和漬菜。

來，我要收菜錢。

好!!

飯煮好了!!

又是油豆腐和蔥哦。

不然還有「滿座湯」……

今天是鰤魚蘿蔔鰻魚、還是什錦湯麵？

不，是「竹虎」。

嘿嘿……

嘖。

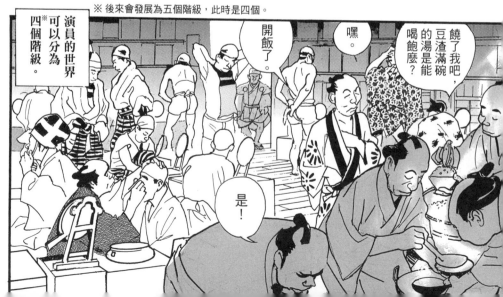

※ 後來會發展為五個階級，此時是四個。

演員的世界可以分為四個階級。

饒了我吧，豆渣滿碗的湯能喝飽麼？

嘿

開飯了。

是!

最底層是「稻荷町」，稱為演員是好聽，其實就是隸屬於戲場，成天都在打雜的下人。

喂，血漿備好了嗎！

好了！

往上還有叫「中通」或「相中」的，他們在三樓睡大通鋪，因此又稱「大部屋」。

相中之上有「相中上分」，他們會扮演與「名題」對戲的角色。

讓開！

*咚咚

他們距「名題」僅一步之遙，但實際上能當上的人很少。

而最高階的演員是「名題」。

他們飾演主角，名字會登上大名題看板，還會被畫成畫像。

座頭坐鎮三樓最深處，旁邊是一排名題的房間。

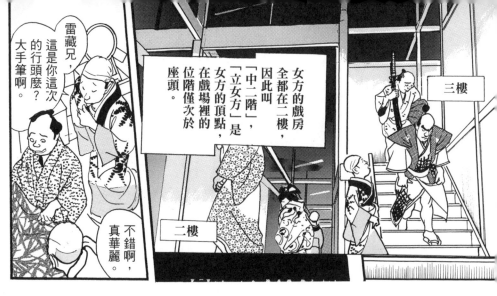

女方的戲房全都在二樓，因此叫「中二階」，「立女方」是女方的頂點，在戲場裡的位階僅次於座頭。

三樓

二樓

雷藏兄，這是你這次的行頭麼？大手筆啊。

不錯啊，真華麗。

相模五郎的戲份多啊，和銀平吵起來又特別搶眼。

真的很搶眼哦。

不是我要說，八百藏的銀平很是黯淡哩。

雷藏！！

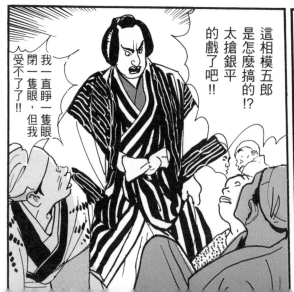

這相模五郎是怎麼搞的！？太搶銀平的戲了吧！！

我一直睜一隻眼閉一隻眼，但我受不了了！！

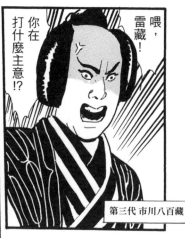

喂，雷藏！你在打什麼主意！？

第三代 市川八百藏

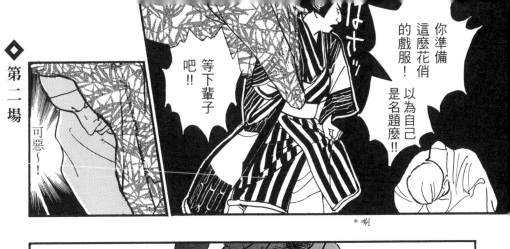

可惡～！

第二場

*啊

你準備這麼花俏的戲服！以為自己是名題麼！！

等下輩子吧！！

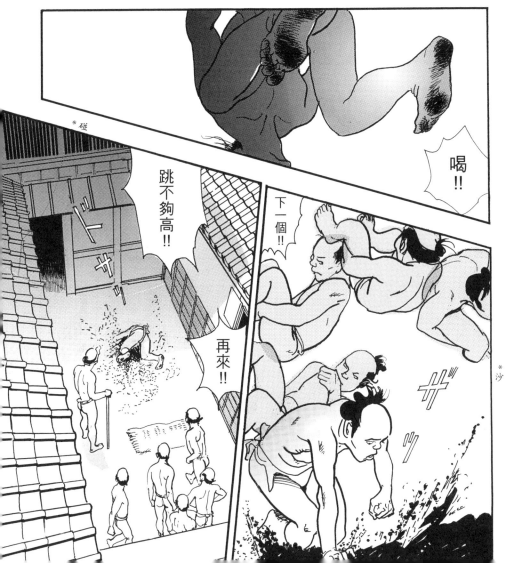

喝！！

下一個！！

跳不夠高！！

再來！！

*沙

*碰

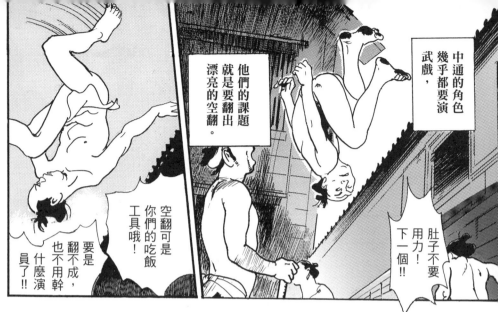

中通的角色幾乎都要演武戲，

他們的課題就是要翻出漂亮的空翻。

空翻可是你們的吃飯工具哦！

要是翻不成，也不用幹什麼演員了！！

肚子不要用力！下一個！！

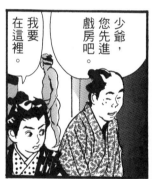

少爺，您先進戲房吧。

我要在這裡。

卯之吉兄，帳房叫你。

好。

早安，少爺。

早安。

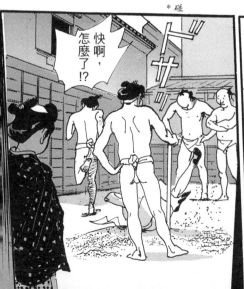

*碰

快啊，怎麼了!?

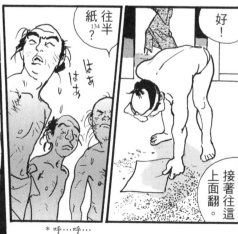

往半紙[134]？

好！

接著往這上面翻。

*呼…呼…

256

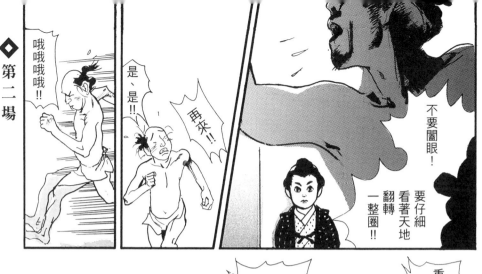

第二場

哦哦哦哦!!

是、是!!

再來!!

不要闔眼!
要仔細看著天地翻轉一整圈!!

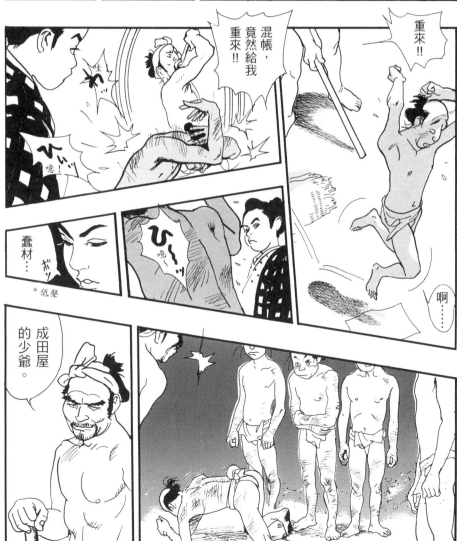

重來!!

混帳,竟然給我重來!!

嘿!噫!

啊……

蠢材……
*低聲

噫~~!

成田屋的少爺。

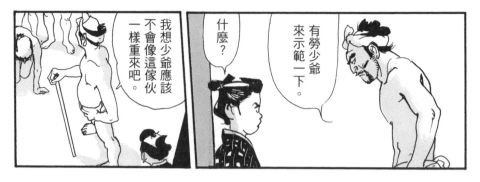

我想少爺應該不會像這傢伙一樣重來吧。

什麼？

有勞少爺來示範一下。

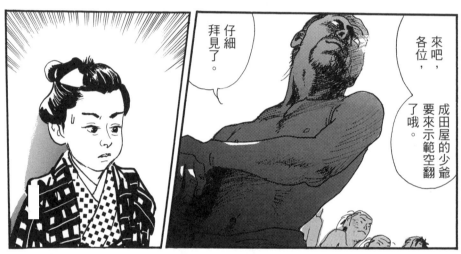

仔細拜見了。

來吧，各位，成田屋的少爺要來示範空翻了哦。

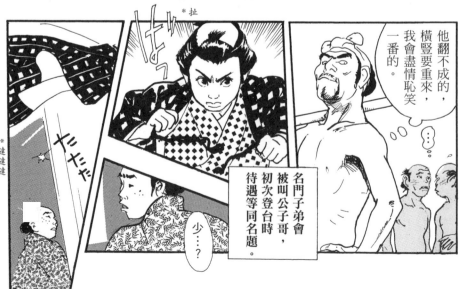

*扯

*�蹣蹣

他翻不成的，橫豎要重來，我會盡情恥笑一番的。

名門子弟會被叫公子哥，初次登台時待遇等同名題。

少⋯⋯？

258

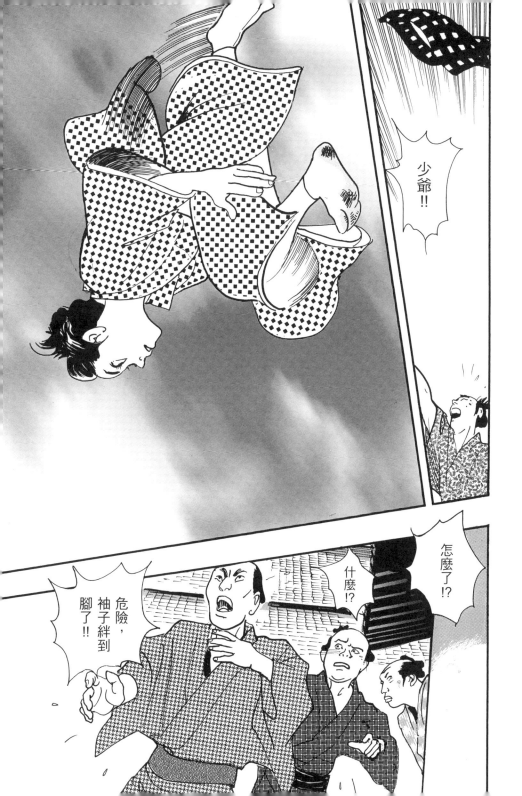

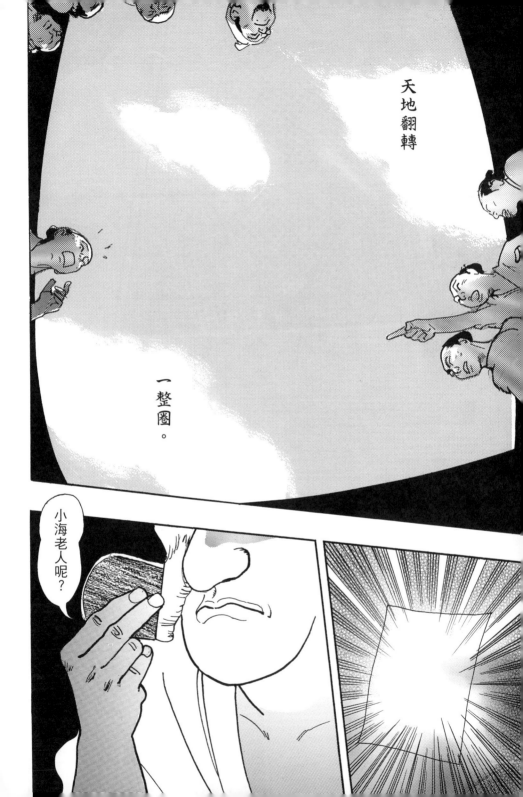

天地翻轉

一整圈。

小海老人呢？

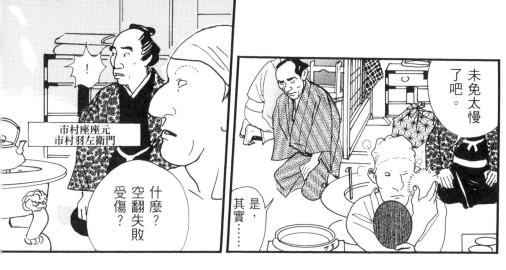

市村座座元
市村羽左衛門

什麼？
空翻失敗
受傷？

未免太慢
了吧。

是，其實……

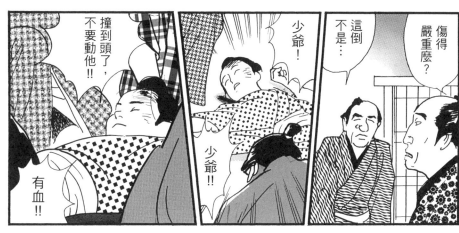

傷得嚴重麼？

這倒不是…

少爺！

少爺!!

撞到頭了，不要動他!!

有血!!

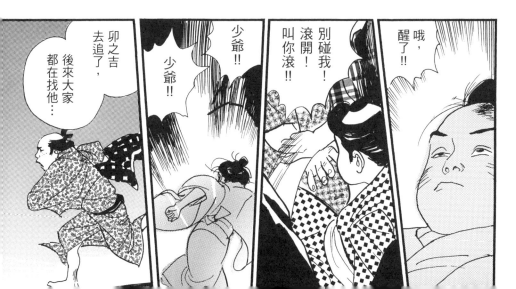

哦，醒了!!

別碰我！滾開！叫你滾!!

少爺!!

少爺！

卯之吉去追了，後來大家都在找他…

真是個麻煩的孩子。

……

既然能動那就沒大礙，不管他了，立刻找代替的童伶。

是。

依他這德性，你說的那事根本不可能。

不，乾脆早一點比較好吧？

小犬實在無法勝任，我可不允許任何有損成田屋名譽的事。

哦……

你彷彿不想讓小海老繼承你啊。

小犬不是那塊料。

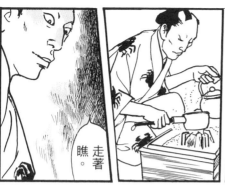

走著瞧。

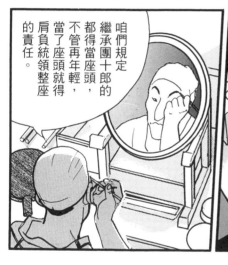

咱們規定繼承團十郎的都得當座頭，不管再年輕，當了座頭就得肩負統領整座的責任。

他舞藝不差，體型雖小，我卻覺得他跳得挺靈活的。

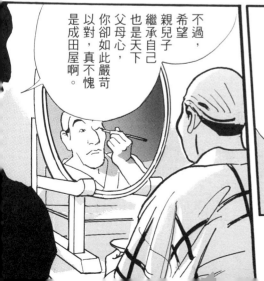

不過，希望親兒子繼承自己也是天下父母心，你卻如此嚴苛以對，真不愧是成田屋啊。

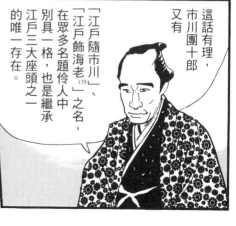

這話有理，市川團十郎又有「江戶隨市川」、「江戶飾海老」之名，在眾多名題伶人中別具一格，也是繼承江戶三大座頭之一的唯一存在。

畢竟小海老遭遇過那種事，

還得要一些時間才能讓他心裡的傷口癒合吧。

座元似乎很器重他啊。

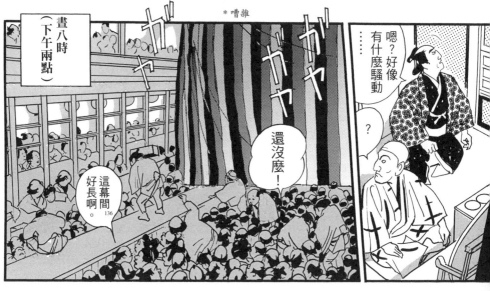

晝八時（下午兩點）

＊嘈雜

還沒麼！

這幕間好長啊。

136

嗯？好像有什麼騷動......

？

戲房那頭好像有什麼騷動。

＊碰

抱歉。

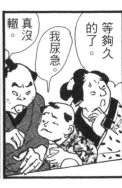

等夠久的了。我尿急。

真沒轍。

264

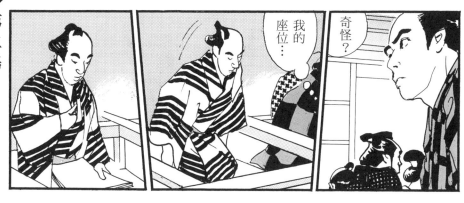

奇怪？

我的座位……

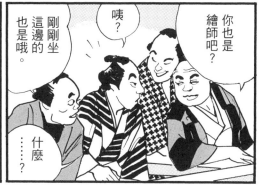

剛剛坐這邊的也是哦。

這邊的也是。

咦？

你也是繪師吧？

……什麼？

這個座位是西村屋的，也就是說他是……

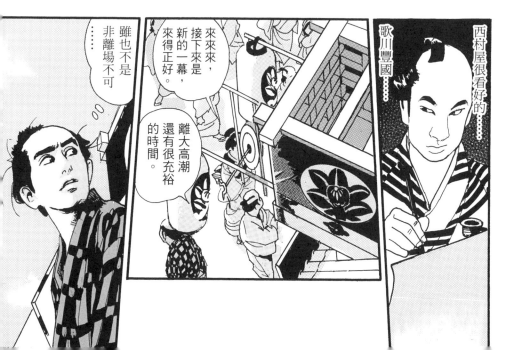

西村屋很看好的……歌川豐國……

來來來，接下來是新的一幕，來得正好。離大高潮還有很充裕的時間。

雖也不是非離場不可……

對了，雀屋是在哪裡？

說是在堺町……

那…

我還是第一次這麼早出來，

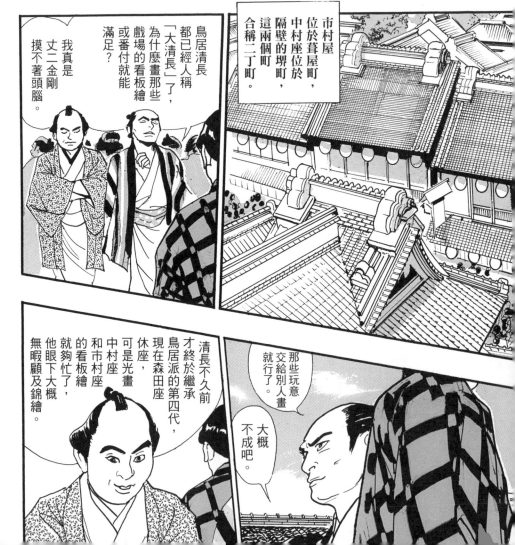

鳥居清長都已經人稱「大清長」了，為什麼畫那些戲場的看板繪或番付就能滿足？

我真是丈二金剛摸不著頭腦。

市村屋位於葺屋町，中村座位於隔壁的堺町，這兩個町合稱二丁町。

那些玩意交給別人畫就行了。

大概不成吧。

清長不久前才終於繼承鳥居派的第四代，現在森田座休座，可是光畫中村座和市村座的看板繪就夠忙了，他眼下大概無暇顧及錦繪。

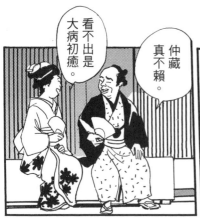

看不出是大病初癒。

仲藏真不賴。

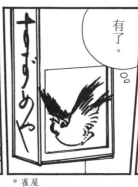

有了。

這裡是中村座的戲房小路……

*雀屋

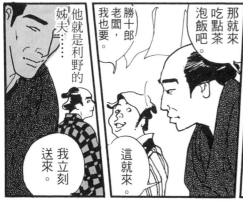

他就是利野的姊夫……

勝十郎老闆，我也要。

那就來吃點茶泡飯吧。

那真是太好了，這個月的仲藏大獲好評哦。

下一幕前還有兩刻鐘。

我立刻送來。

這就來。

大茶屋位於戲場正面，服務上流的觀眾。

三座之中位階最高的是中村座，其大茶屋、小茶屋共計三十間。

像這種大茶屋……

不過我還以為會更大……

小雖小，卻生意興隆。

妳說謊!!

不是我，今天我連見都沒見著。

和泉屋……

看來夫人很喜愛仲藏哩。

呵呵呵!

過來。

那他跑去哪裡了？我以為一定是這裡……

傷得好像不算嚴重，但後來怎麼辦？妳說怎麼辦？人就……

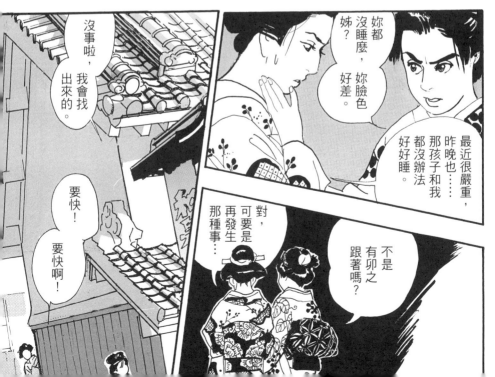

妳都沒睡麼，妳臉色好差，姊？

最近很嚴重，昨晚也……那孩子和我都沒辦法好好睡。

不是有卯之跟著嗎？

對，可要是再發生那種事……

沒事啦，我會找出來的。

要快！

要快啊！

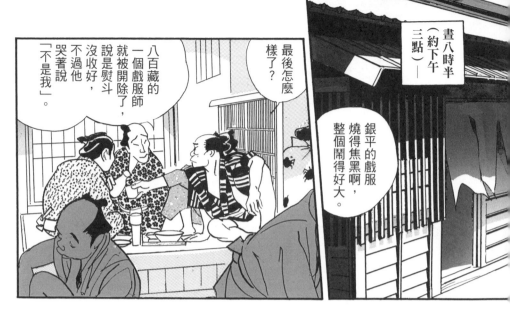

銀平的戲服燒得焦黑啊，整個鬧得好大。

最後怎麼樣了？

八百藏的一個戲服師就被開除了，說是熨斗沒收好，不過他哭著說「不是我」。

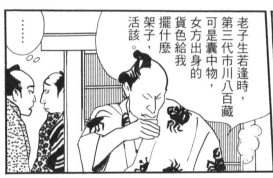

……

老子生若逢時，第三代市川八百藏可是囊中物，女方出身的貨色給我擺什麼架子，活該。

該不會是雷藏兄吧……

啥事。

干我

功力或出身啊，不巧我都沒有啦……

這世界可不全靠出身，還要看功力，功力深就連名題伶人也能當。他可是從稻荷町爬到了大名題，咱們也會……

對啊，你是第二代市川八百藏之子，怎麼沒當上第三代呢？

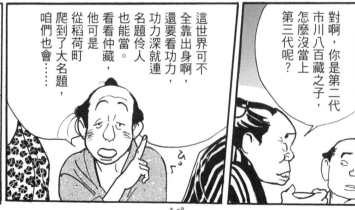

*喝

270

哼，中二階和大部屋亂說什麼！

你們這種貨色再掙扎也就止於中通啦，還說什麼仲藏哩。

你說什麼!?

乾脆鎖定成田屋的位子…

好了，算了。

*什麼？

繼承團十郎？連八百藏都當不了，想當團十郎？

はあ〜

這世上不只看功力和出身，還有一項，

叫做「家家有本難唸的經」。

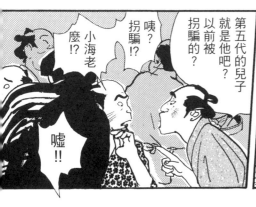

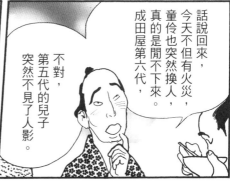

話說回來，今天不但有火災，童伶也突然換人，真的是閒不下來。成田屋第六代

不對，第五代的兒子突然不見了人影。

第五代的兒子就是他吧？以前被拐騙的？

咦？拐騙？小海老麼!?

噓!!

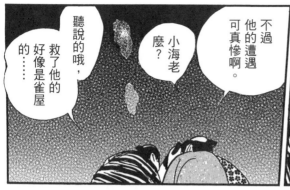

兇手給人砍死了。

不過他的遭遇可真慘啊。

小海老麼？

聽說的哦，救了他的好像是雀屋的……

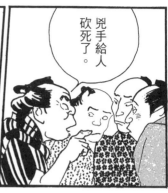

哼，所以……

我說成田屋有祕密啊。

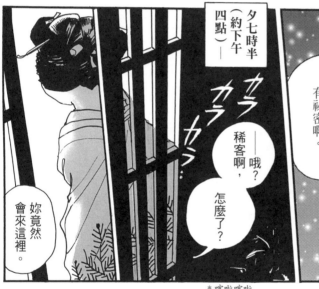

夕七時半（約下午四點）——

カラカラカラ……

——哦？稀客啊，怎麼了？

妳竟然會來這裡。

*嘎啦嘎啦

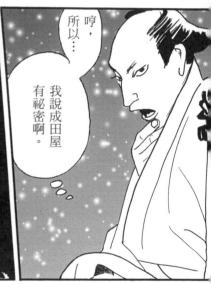

*呼…呼…

妳不必瞞我，算了，進來吧。

德藏麼？他又不見了？

不……

糟了，不是這裡。

ち、

*嘖

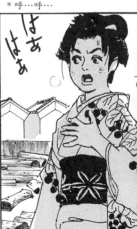

はあはあ

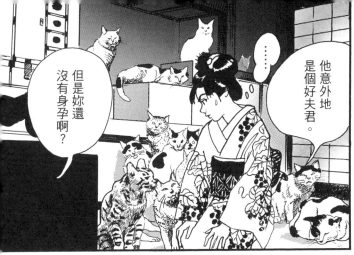

是個好夫君。

他意外地

勝十郎可有好生待妳？

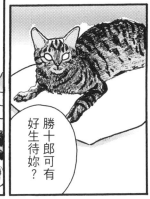

但是妳還沒有身孕啊？

真是的，妳、玖珠和德藏都很難搞，倔得很。

為何咱們家的孩子都一個樣哩？

講得事不關己，到底是誰……

哦！

＊嘀咕

妳說這是娘的錯囉!?

妳真的是這樣想麼!?

……妳的眼睛

……一模一樣

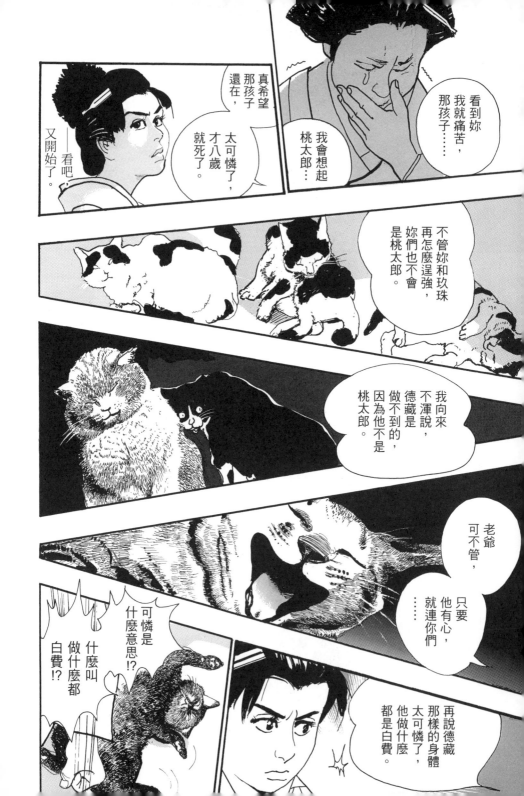

看到妳
我就痛苦，
那孩子……

我會想起
桃太郎…

真希望
那孩子
還在，

太可憐了，
就死了。
才八歲

——看吧，
又開始了。

不管妳和玖珠
再怎麼逞強
妳們也不會
是桃太郎。

我向來
不渾說，
德藏是
做不到的，
因為他不是
桃太郎。

老爺
可不管，

只要
他有心，
……
就連你們

再說德藏
那樣的身體
太可憐了，
他做什麼
都是白費。

可憐是
什麼意思!?
什麼叫
做什麼都
白費!?

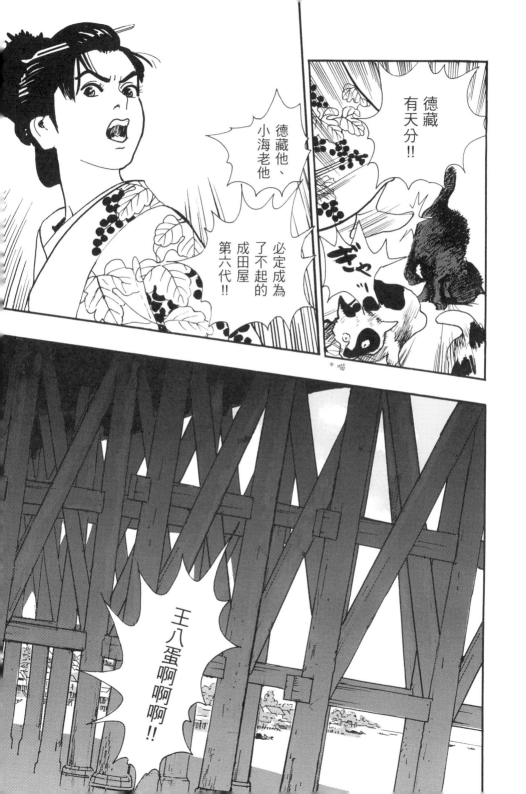

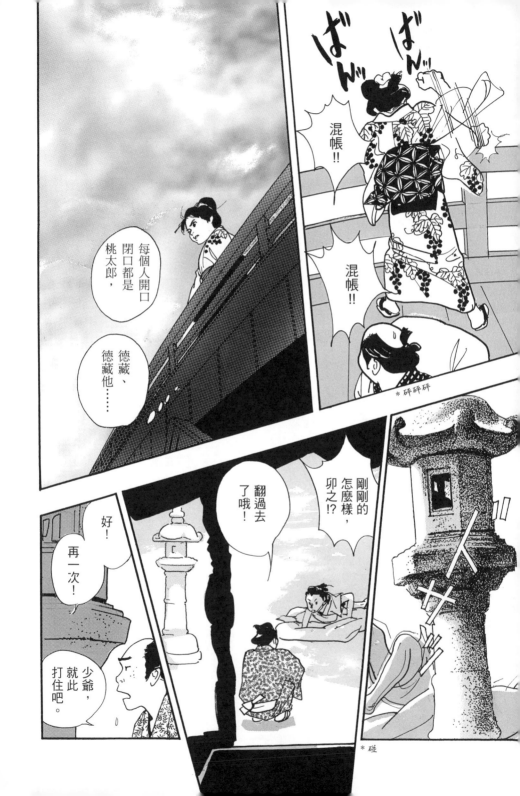

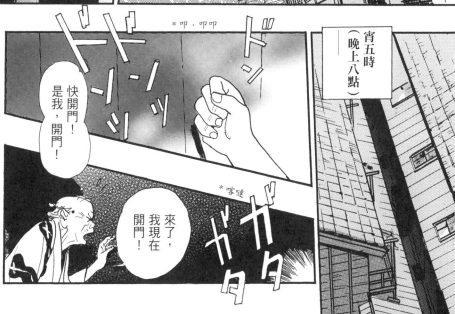

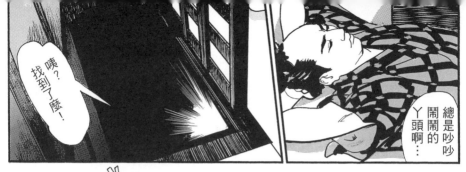

總是吵吵鬧鬧的丫頭啊……

咦？找到了麼！

剛剛有傳話的來……

回來了？反正一定是這樣。

*喀噠喀噠

可惡，混帳！

肚子餓了！

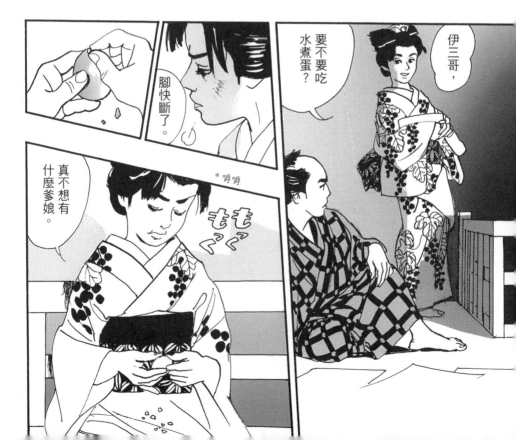

伊三哥，要不要吃水煮蛋？

腳快斷了。

*嚼嚼

真不想有什麼爹娘。

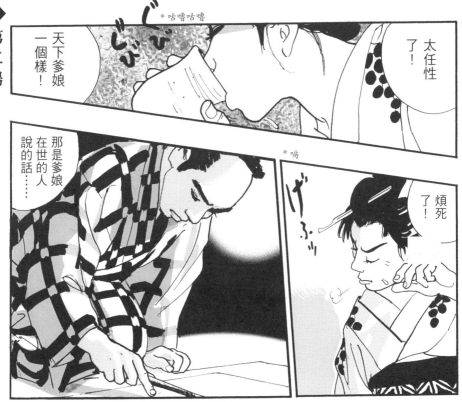

太任性了！

＊咕嚕咕嚕

じゅじゅ

天下爹娘一個樣！

那是爹娘在世的人說的話……

煩死了！

＊嗝

げふッ

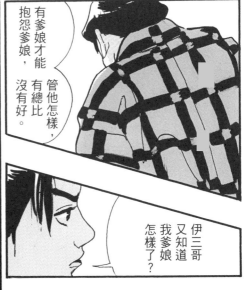

有爹娘才能抱怨爹娘，管他怎樣，有總比沒有好。

伊三哥又知道我爹娘怎樣了？

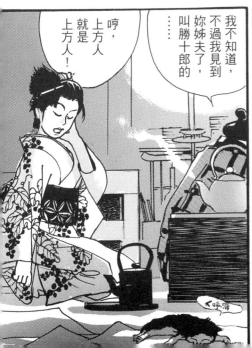

哼，上方人就是上方人！

我不知道，不過我見到妳姊夫了，叫勝十郎的……

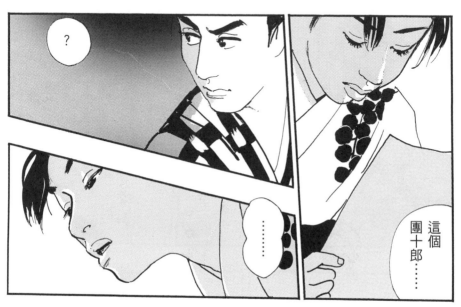

？

……

這個團十郎……

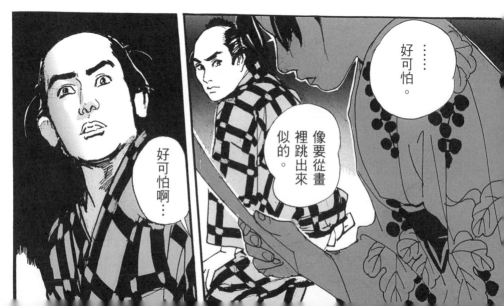

……好可怕。

像要從畫裡跳出來似的。

好可怕啊……

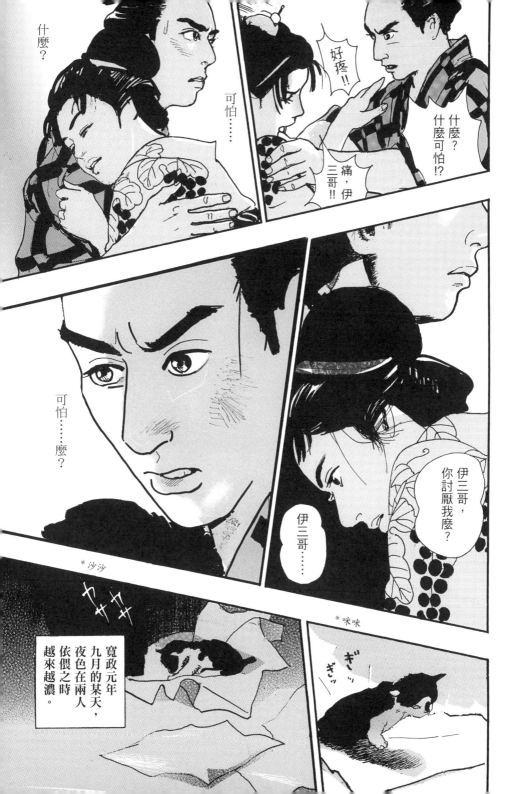

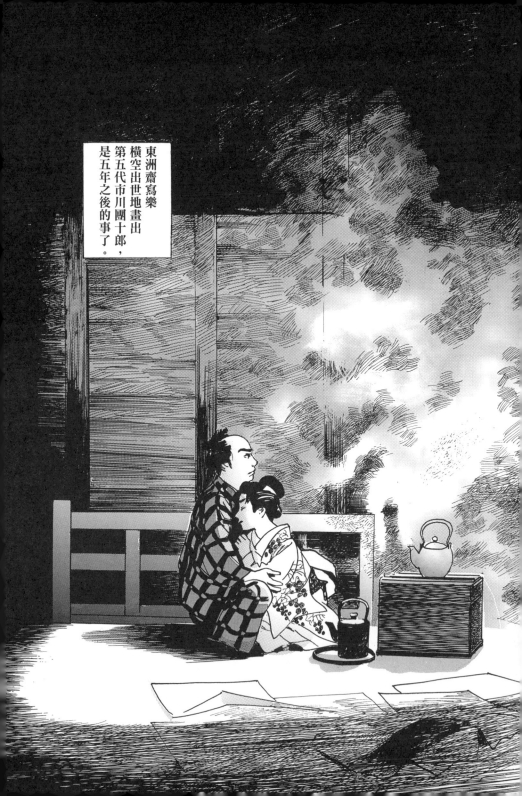

東洲齋寫樂
橫空出世地畫出
第五代市川團十郎，
是五年之後的事了。

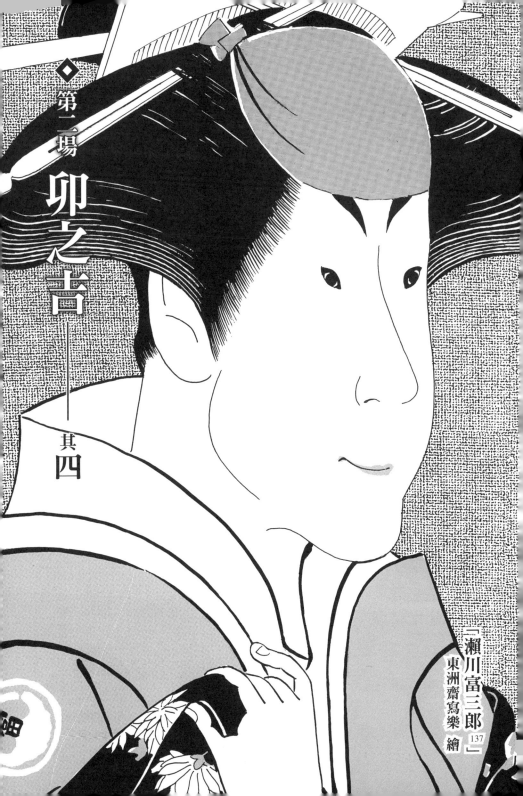

「瀬川富三郎」
東洲齋寫樂 繪

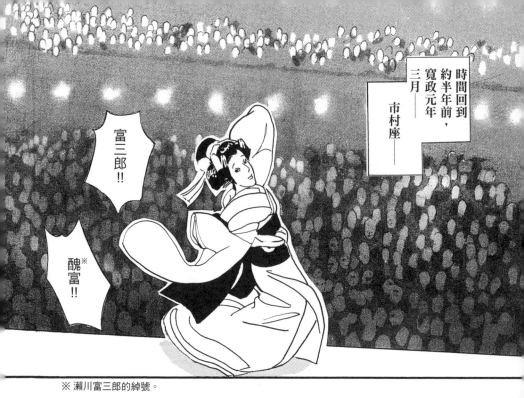

時間回到約半年前，寬政元年三月——市村座——

富三郎!!

醜富※!!

※ 瀨川富三郎的綽號。

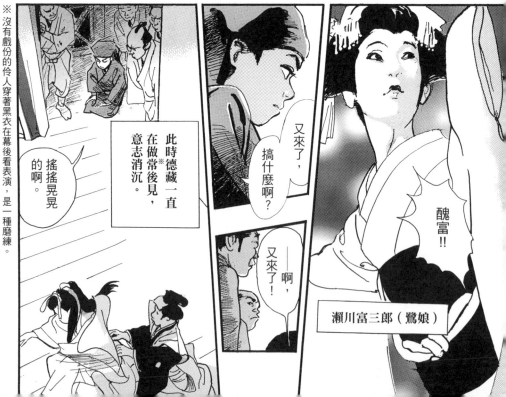

※ 沒有戲份的伶人穿著黑衣在幕後看表演，是一種磨練。

此時德藏一直在做常後見，※意志消沉。

搖搖晃晃的啊。

又來了，搞什麼啊？

——啊，又來了!

醜富!!

瀨川富三郎（鷺娘）

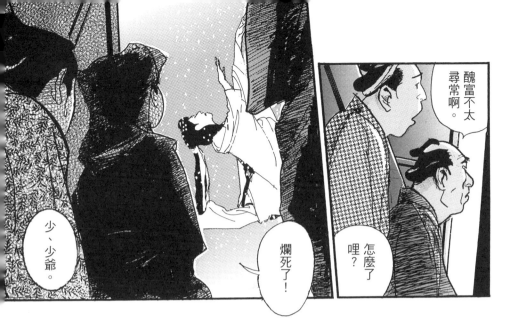

醜富不太尋常啊。

怎麼了哩？

少、少爺。

爛死了！

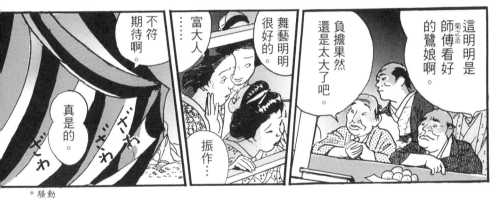

這明明是師傅看好的鷺娘啊。

菊之丞

負擔果然還是太大了吧。

舞藝明明很好的。

富大人……

不符期待啊。

真是的。

振作……

*騷動

*騷動

嗚嗚……

嗚……

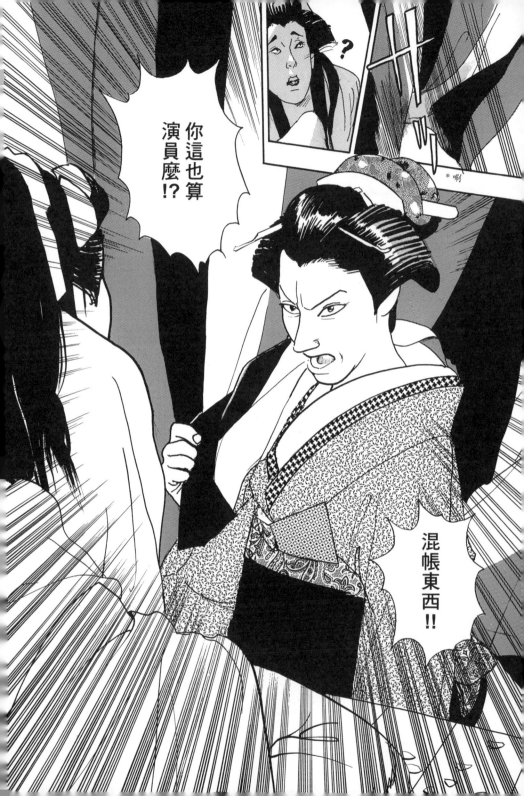

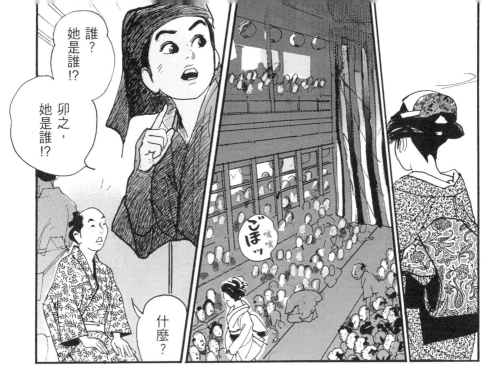

誰?
她是誰!?

卯之,
她是誰!?

什麼?

咳咳
ごほッ

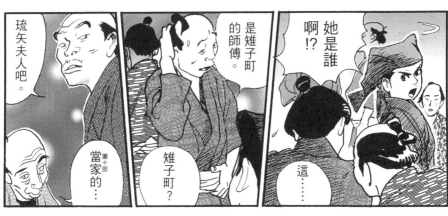

琉矢夫人吧。

是雉子町
的師傅。

她是誰
啊!?

當家的...

雉子町?

這......

*碰碰

她是
市川
團十郎的
情婦琉矢。

ぱんッ
ぱんッ

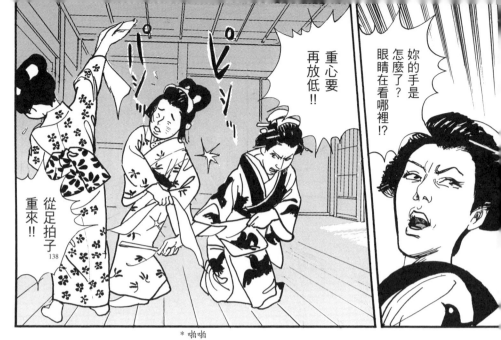

妳的手是怎麼了？眼睛在看哪裡!?

重心要再放低!!

從足拍子重來!!

138

* 啪啪

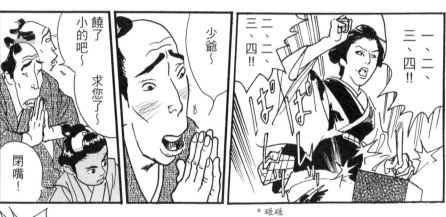

饒了小的吧～求您了～

閉嘴！

少爺～

一、二、三、四、二、三、四!!

* 碰碰

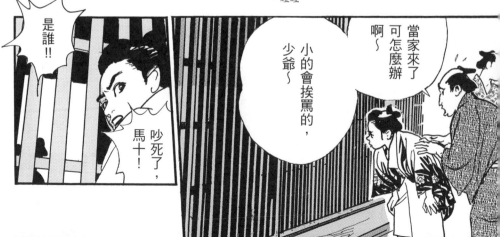

當家來了可怎麼辦啊～

小的會挨罵的，少爺～

是誰!!

吵死了，馬十！

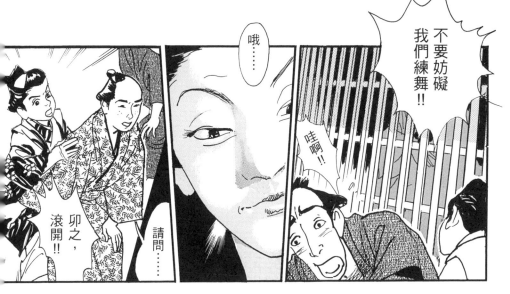
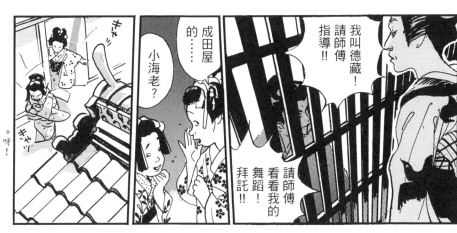
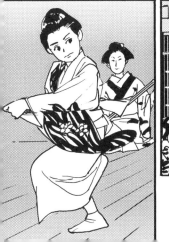

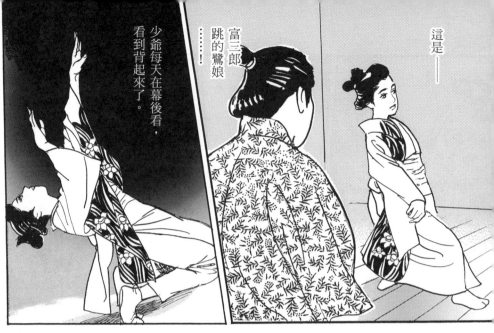

這是——

富三郎
跳的鷺娘
……

少爺每天在幕後看，
看到背起來了。

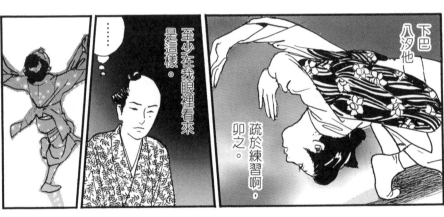

下巴
八夕他

疏於練習啊，
卯之。

至少在我眼裡看來
是這樣。

……

師傅!!

來我們
這裡的
孩子
都沒有
像你那麼
會跳的。

名不
虛傳啊，
成田屋
的少爺。

對。

少爺的師傅應該是成田屋的編舞師百夜師傅吧。

——咦，他說出口了……

拜託師傅，請收弟子為徒!!

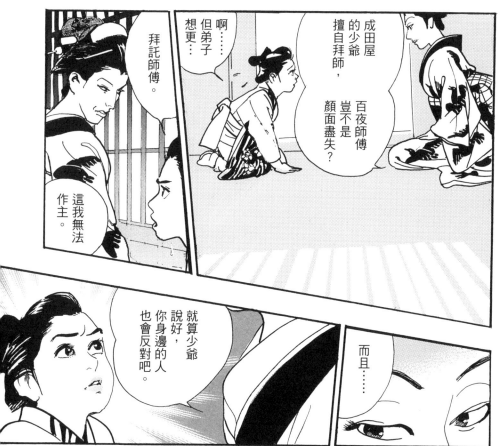

成田屋的少爺擅自拜師，百夜師傅豈不是顏面盡失？

啊……但弟子想更……

拜託師傅。

這我無法作主。

就算少爺說好，你身邊的人也會反對吧。

而且……

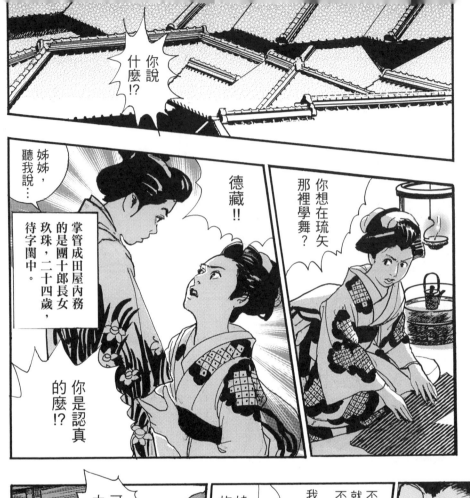

你說什麼!?

姊姊，聽我說…

你想在琉矢那裡學舞？

德藏!!

掌管成田屋內務的是團十郎長女玖珠，二十四歲，待字閨中。

你是認真的麼!?

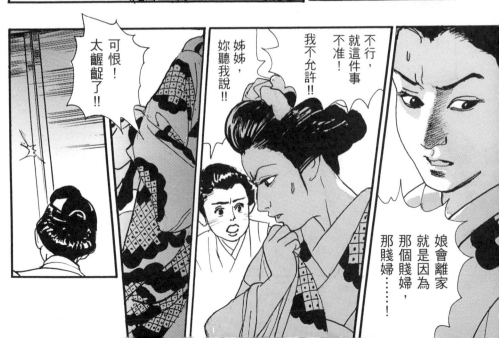

娘會離家就是因為那個賤婦，那賤婦……!

姊姊，妳聽我說!!

不行，就這件事不准!!我不允許!!

可恨！太齷齪了!!

哦？不賴啊，

如果你想去雉子町練舞的話。

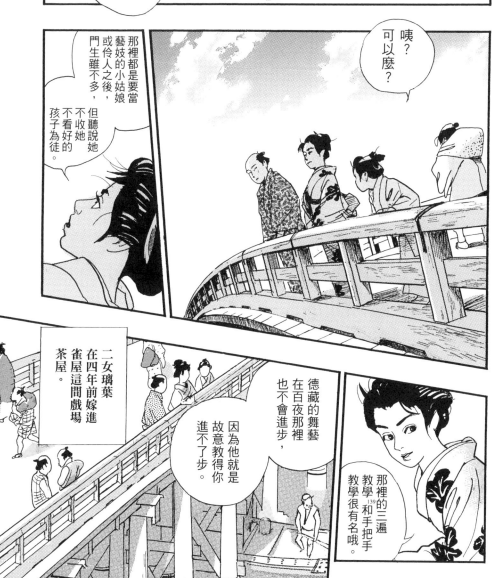

咦？可以麼？

那裡都是要當藝妓的小姑娘或伶人之後，門生雖不多，但聽說她不收她不看好的孩子為徒。

二女璃葉在四年前嫁進雀屋這間戲場茶屋。

德藏的舞藝在百夜那裡也不會進步，

因為他就是故意教得你進不了步。

那裡的三遍教學和手把手教學很有名哦。

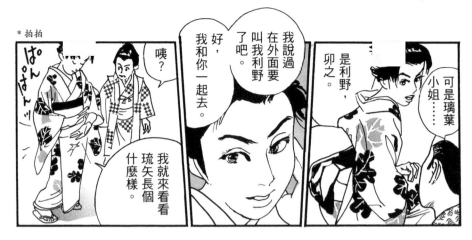

＊拍拍

ばんぱんッ

咦？

好，我和你一起去。

我說過在外面要叫我利野了吧。

我就來看看琉矢長個什麼樣。

是利野，卯之。

可是璃葉小姐⋯⋯

二姊，我好開心！

小事一樁啦。

我有種不好的預感。

⋯⋯

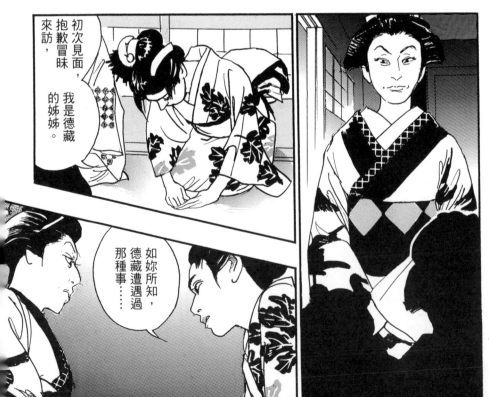

初次見面，抱歉冒昧來訪，我是德藏的姊姊。

如妳所知，德藏遭遇過那種事⋯⋯

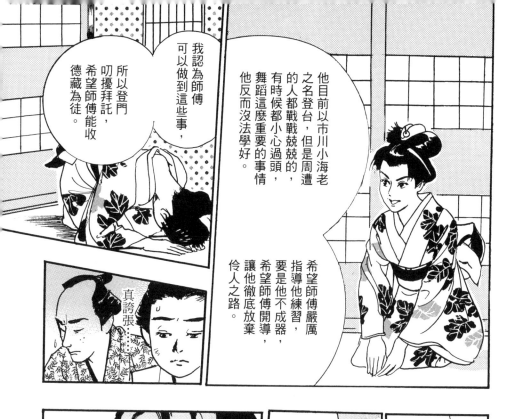

他目前以市川小海老之名登台，但是周遭的人都戰戰兢兢的，有時候都小心過頭，舞蹈這麼重要的事情他反而沒法學好。

希望師傅嚴厲指導他練習，要是他不成器，希望師傅開導，讓他徹底放棄伶人之路。

我認為師傅可以做到這些事，希望師傅能收德藏為徒。

所以登門叨擾拜託，

真誇張……

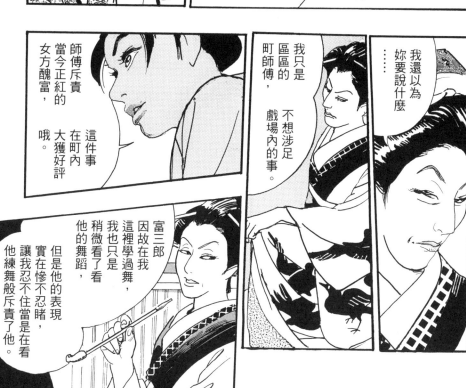

我還以為妳要說什麼……

我只是區區的町師傅，不想涉足戲場內的事。

師傅斥責當今正紅的女方醜富，這件事在町內大獲好評哦。

富三郎因故在我這裡學過舞，我也只是稍微看了看他的舞蹈，但是他的表現實在慘不忍睹，讓我忍不住當是在看他練舞般斥責了他。

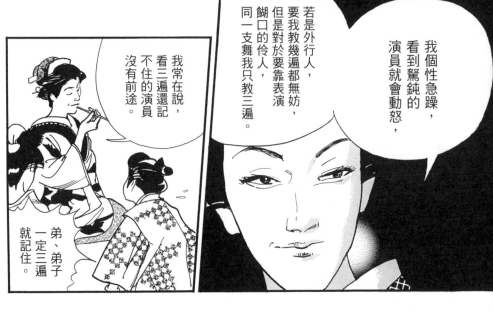

我個性急躁，看到駑鈍的演員就會動怒，

若是外行人，要我教幾遍都無妨，但是對於要靠表演餬口的伶人，同一支舞我只教三遍。

我常在說，看三遍還記不住的演員沒有前途。

弟、弟子一定三遍就記住。

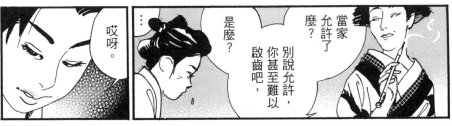

當家允許了麼？

別說允許，你甚至難以啟齒吧，是麼？

…

哎呀。

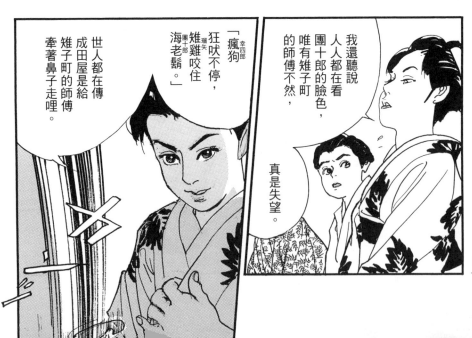

我還聽說人人都在看團十郎的臉色，唯有雄子町的師傅不然，真是失望。

「瘋狗狂吠不停，雄雞咬住海老鬍。」

瑠矢　幸四郎
團十郎

世人都在傳成田屋是給雄子町的師傅牽著鼻子走哩。

妳是什麼意思！

妳說那是在講我和當家麼!?

我敬妳是成田屋的人才靜靜聽妳說的！真是無禮至極!!

你們快回吧!!

嗚……嗚……

這種情況彷彿從某天突然開始的。

好像有什麼騷動，

怎麼了？

什麼！

此話當真!?

在那!!

抱歉，我不小心脫口而出。

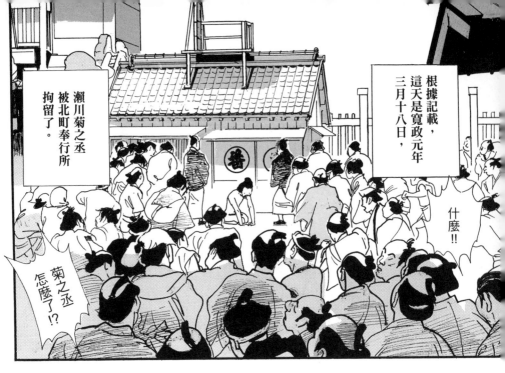

根據記載，這天是寬政元年三月十八日，

瀨川菊之丞被北町奉行所拘留了。

什麼!!

菊之丞怎麼了!?

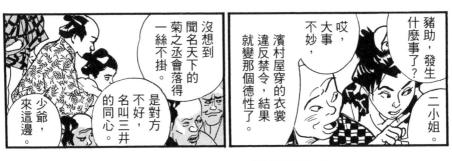

沒想到聞名天下的菊之丞會落得一絲不掛。

是對方不好，名叫三井的同心。

少爺，來這邊。

哎，大事不妙，濱村屋穿的衣裳違反禁令，結果就變那個德性了。

豬助，什麼事?發生什麼事了?

二小姐。

啊，抱歉。

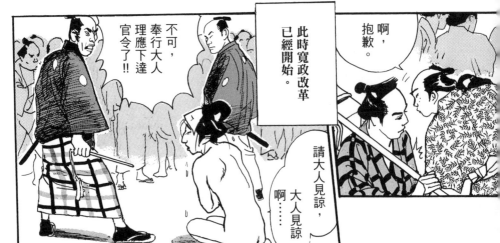

此時寬政改革已經開始。

不可，奉行大人理應下達官令了!!

請大人見諒，大人見諒啊......

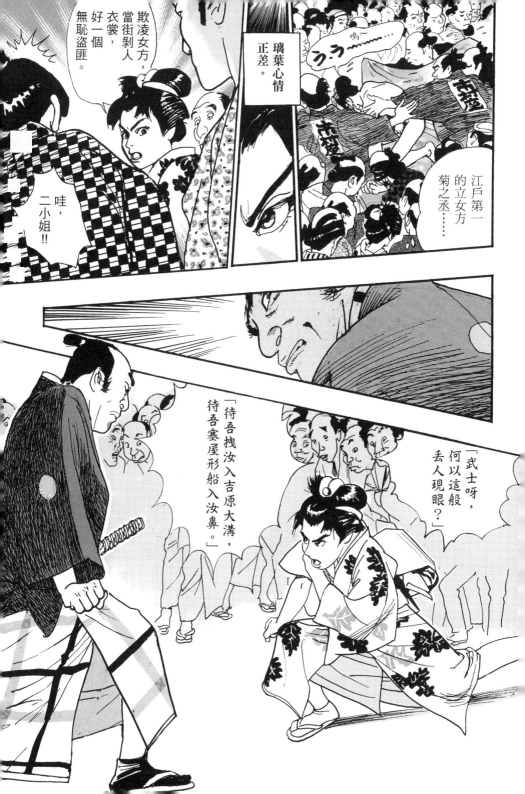

＊喀喀喀

刁婦竟敢
侮辱本官!?

＊喀喀

不過今日
就此落幕!!

狂言才
演到一半，

就此
落幕～!!

今日，

這是伊三次
和璃葉的
初次邂逅。

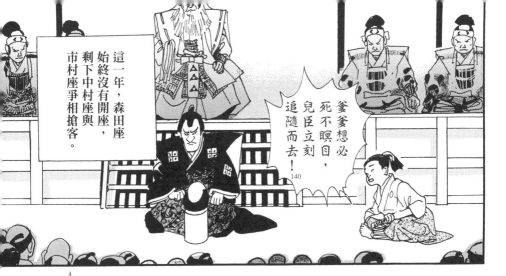

這一年，森田座始終沒有開座，剩下中村座與市村座爭相搶客。

爹爹想必死不瞑目，兒臣立刻追隨而去！

140

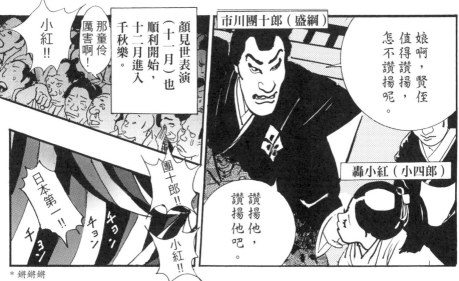

市川團十郎（盛綱）

娘啊，賢侄值得讚揚，怎不讚揚呢。

轟小紅（小四郎）

讚揚他，讚揚他吧。

顏見世表演（十一月）也順利開始，十二月進入千秋樂。

小紅！！

那童伶厲害啊！

小紅！！

團十郎！！

日本第一！！

チョン

チョン

* 鏘鏘鏘

最近團十郎都讓小紅上場哩。

相較之下，小海老沒什麼上場機會，這是怎麼了？

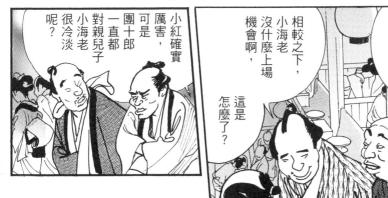

小紅確實厲害，可是團十郎一直都對親兒子小海老很冷淡呢？

301

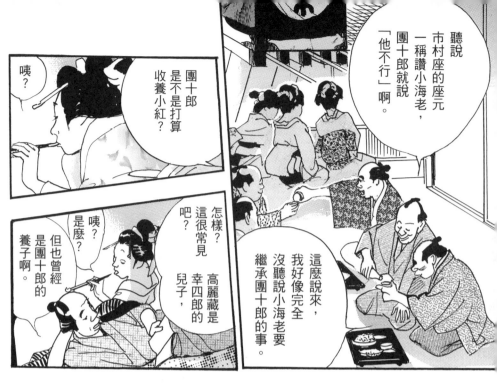

聽說市村座的座元一稱讚小海老，團十郎就說「他不行」啊。

咦？

團十郎是不是打算收養小紅？

這麼說來，我好像完全沒聽說小海老要繼承團十郎的事。

怎樣？這很常見　高麗藏是幸四郎的兒子吧？

咦？是麼？

但也曾經是團十郎的養子啊。

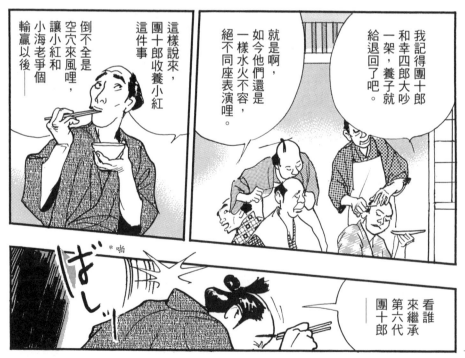

我記得團十郎和幸四郎大吵一架，養子就給退回了吧。

就是啊，如今他們還是一樣水火不容，絕不同座表演哩。

倒不全是空穴來風哩，讓小紅和小海老爭個輸贏以後——

這樣說來，團十郎收養小紅這件事

*啪

看誰來繼承第六代團十郎

302

七早八早不要嘰哩呱啦大聲叫!

好疼!!

這種渾話要是給裡面的人聽到了怎麼辦?

對不住。

而且啊馬十兄,不管別人怎麼說的,第六代一定是少爺。

就是啊!

小紅算哪根蔥,胡說八道。

疼疼疼!!

我回來了。

這、這些我也懂啊,我只是說流言在傳……

我就說你就是個沒腦的蠢貨!

怎麼了,卯之兄?

少爺在裡面麼?

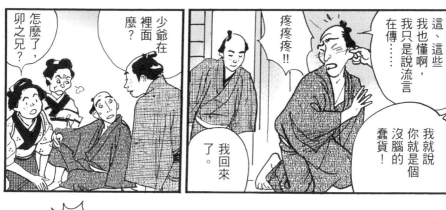

咦!!

我剛剛聽當家說了,這次的仕初式要讓少爺跳哦。

真冷啊，感覺要下雪了。

今年濱村屋一事讓戲場取締更嚴苛，但反倒讓戲劇町的人都極其期待這次的「仕初式」，希望明年又是新的一年。

離元旦只剩四天了，繃緊神經準備啊。

我一定會演好角色！

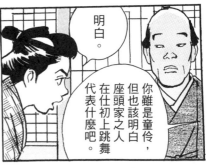

明白。

你雖是童伶，但也該明白座頭家之人在仕初上跳舞代表什麼吧。

咦？除了少爺還挑了小紅啊？

這下可不能輸人了！

遵命。

也千萬拜託師傅了。

304

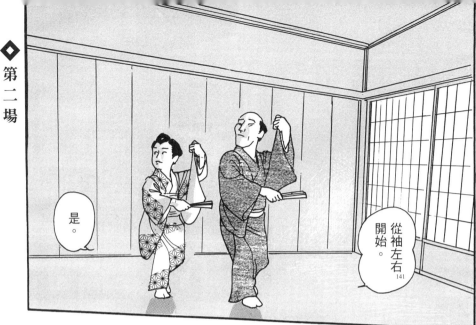

從袖左右開始。
141

是。

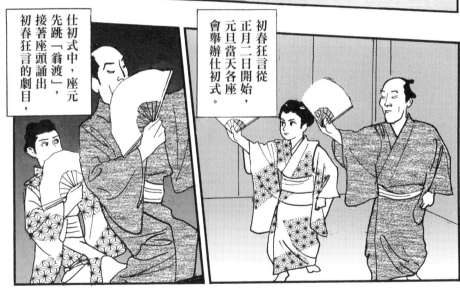

初春狂言從正月二日開始，元旦當天各座會舉辦仕初式。

仕初式中，座元先跳「翁渡」，接著座頭誦出初春狂言的劇目，

是這樣。

不是，這裡是…

少爺狀態是不是不大好？

少爺，稍作歇息吧？

不必。

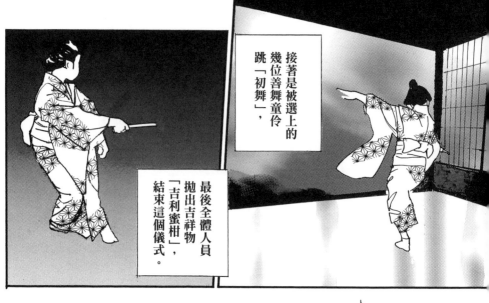

接著是被選上的幾位善舞童伶跳「初舞」，

最後全體人員拋出吉祥物「吉利蜜柑」，結束這個儀式。

明天是除夕，後天就要正式上場了。

少爺怎麼了？

啊‼

卯之兄？

我出去一下。

也在所難免啊…

太想證明自己了麼？

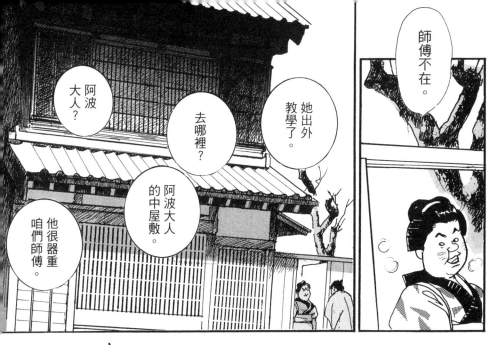

師傅不在。

阿波大人？

去哪裡？

她出外教學了。

阿波大人的中屋敷。

他很器重咱們師傅。

師傅什麼時候回來？

不知道～是差不多要回來了，

但這雪天師傅應該被挽留了吧，不知道何時回來。

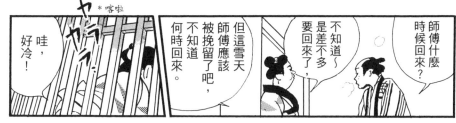

ヤラヤラ
*嚓啦

哇，好冷！

……

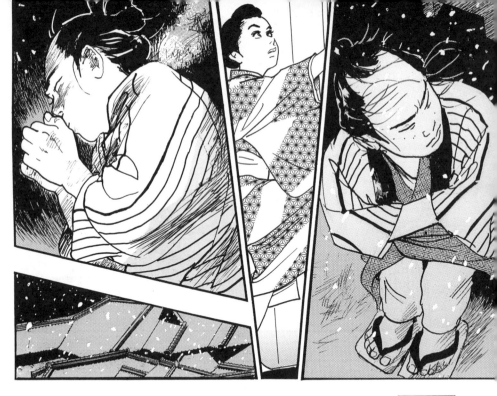

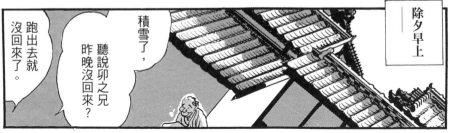

積雪了，聽說卯之兄昨晚沒回來？跑出去就沒回來了。

除夕早上

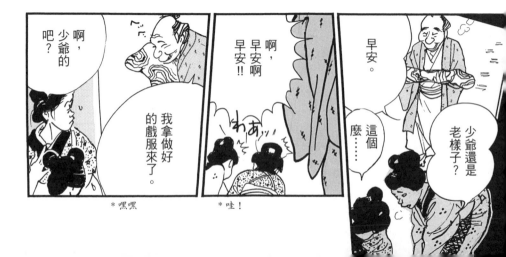

啊，少爺的吧？

我拿做好的戲服來了。

啊，早安啊早安!!

早安。

這個麼……

少爺還是老樣子？

*嘿嘿

*哇!

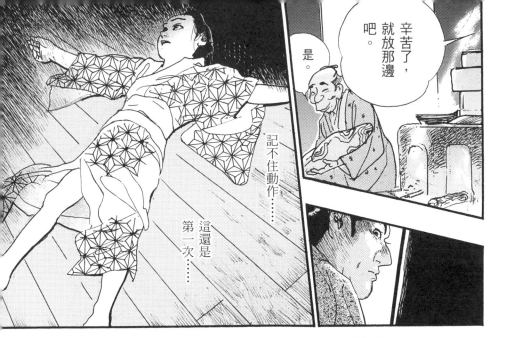

辛苦了，就放放那邊吧。

是。

記不住動作……

這還是第一次……

＊嘿咻嘿咻

エッホ
エッホ

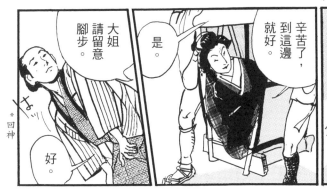

辛苦了，到這邊就好。

是。

大姐請留意腳步。

＊回神

はッ

好。

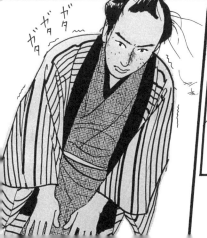

＊哆嗦

ガタ
ガタ
ガタ

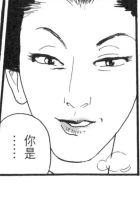

……你是

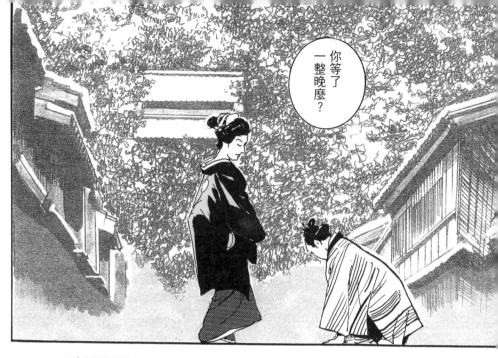

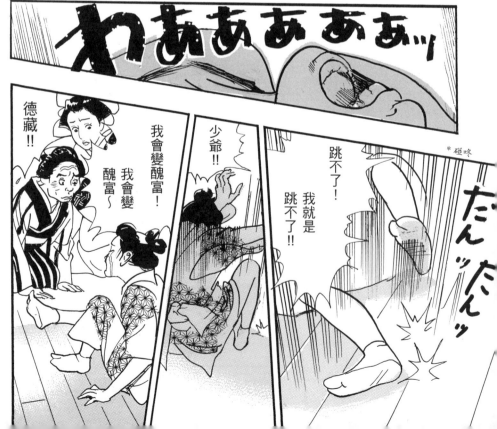

第二場

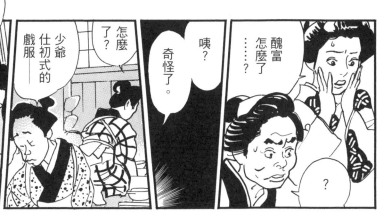

應該是放在這裡吧？

怎麼了？

少爺仕初式的戲服——

奇怪了。

咦？

醜富怎麼……？

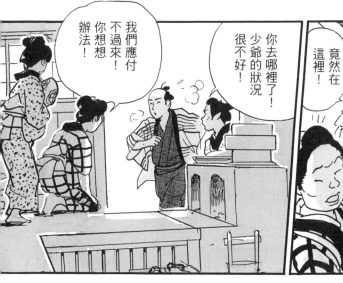

我們應付不過來！你想想辦法！

你去哪裡了！少爺的狀況很不好！

竟然在這裡！

有了！

妳說什麼？皮繃緊一點啊。

啊，卯之兄！

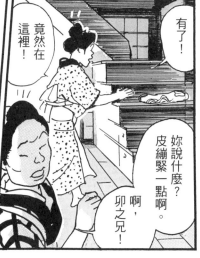

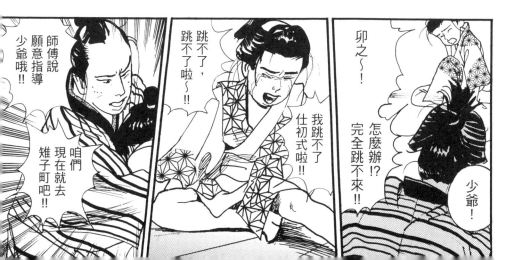

師傅說願意指導少爺哦!!

咱們現在就去雄子町吧!!

跳不了，跳不了了啦～!!

我跳不了仕初式啦!!

卯之～!怎麼辦!?完全跳不來!!

少爺！

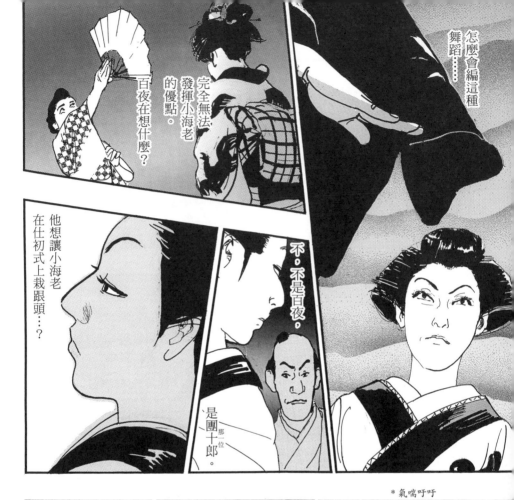

怎麼會編這種舞蹈……

完全無法發揮小海老的優點。

百夜在想什麼？

他想讓小海老在仕初式上栽跟頭……？

不，不是百夜。

是團十郎。那一位

＊氣喘吁吁

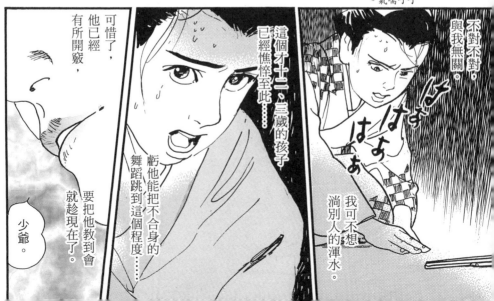

不對不對。與我無關。

我可不想淌別人的渾水。

這個才十二、三歲的孩子已經憔悴至此……

虧他能把不合身的舞蹈跳到這個程度……

可惜了，他已經有所開竅，要把他教到會就趁現在了。

少爺。

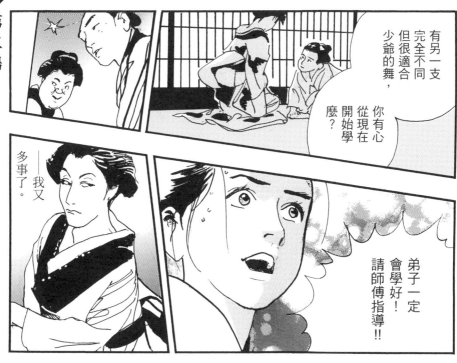

有另一支
完全不同
但很適合
少爺的舞，
你有心
從現在
開始學
麼？

弟子一定
會學好！
請師傅指導！！

——我又
多事了。

※ 三味線師。

我只會
教三遍哦。

是
！！

阿綱！
幫我叫
※地彈來！！

是
！！

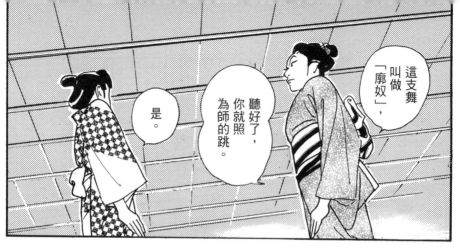

這支舞叫做「廓奴」，

聽好了，你就照為師的跳。

是。

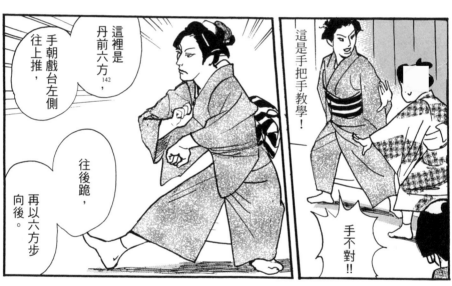

這裡是丹前六方[142]，往上推手朝戲台左側，往後跪，再以六方步向後。

這是手把手教學！

手不對！！

可是……

有卯之吉在，不要緊的。

偏偏是在琉矢那裡……

太慢了！要更快！！

璃葉小姐因故讓二個男子住進猿助的長屋，還二天到晚跑去那裡。

……

哎，脫線了，不好。

璃葉是怎麼了？這種時候她偏偏連個人影都沒有……

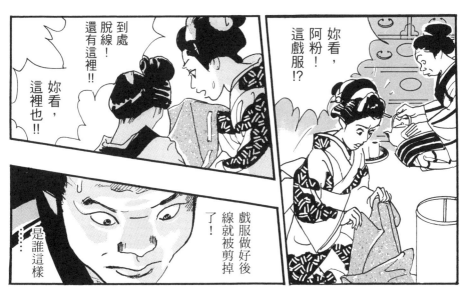

到處脫線！還有這裡!!

妳看，這裡也!!

妳看，阿粉！這戲服!?

……是誰這樣戲服做好後線就被剪掉了。

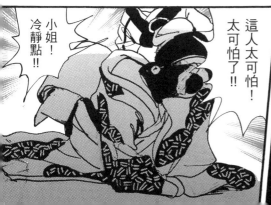

小姐！冷靜點!!

這人太可怕！太可怕了!!

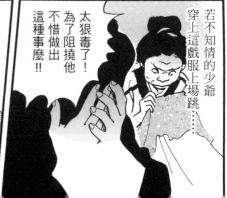

太狠毒了！為了阻撓他不惜做出這種事麼!!

若不知情的少爺穿上這戲服上場跳……

哎呀，又下雪了。

*叩叩叩、叩叩叩

嘿——小的是三河屋！

小的是伊勢屋！

*叩叩

賣扇子～

除夕夜會有許多取債人徹夜奔波以結清各家的賒帳。

小的是取債人！

賣扇子～嘿～扇架～

咦？已經要去扇盒了麼!?

喂喂喂，你會不會太急了啊!?

※ 川柳集，江戶時代的暢銷書。

許多人家會在正月贈送扇子當作新年賀禮，因此元旦一大清早就會有扇販和收購扇盒的販子沿街行走。

143

啊？已經是元旦清晨了啊。

賣扇子～

別說笑了!!

除夕夜的鐘聲都還沒響吧!!

買扇盒～

取債！

賣扇取債聲聲響，聲聲喊得人發慌。

——《誹風柳多留》
※

賣扇子～
買扇盒～

在這裡，
我立刻
就來，
你等等。

雷藏
兄，你可別
跑了哦。

哼，
我才不會
為了區區
二兩逃跑。

娘啊，

不在麼？

腰要多
使力！！

像是在右腳
放下前就要
抬起左腳！！

不行，
這樣不夠
俐落
！！

明天是
仕初式吧，
他在這裡
做什麼…

再快！
更快
！！

パ
パ
パ
ン
ッ

*砰砰砰

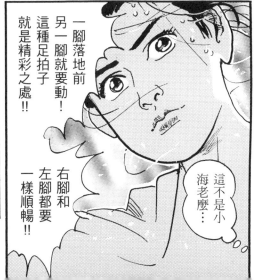

一腳落地前
另一腳就要動！
這種足拍子
就是精彩之處！！

右腳和
左腳都要
一樣順暢
！！

這不是
小海老麼…

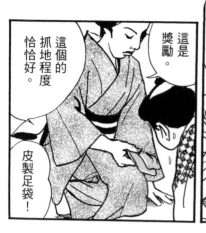

這個程度恰恰好。

這是獎勵。

皮製足袋！

抓地程度恰恰好。

我不會去仕初式，但你要好好努力。

是…

——這樣就好，已經學了六成左右，剩下的等正式上場就會成了，莫忘了你剛剛學的。

はあッ はあッ はあッ

＊呼…呼…

謝謝師傅從頭到尾悉心指導，師傅之恩弟子沒齒……

好了，快回去吧。

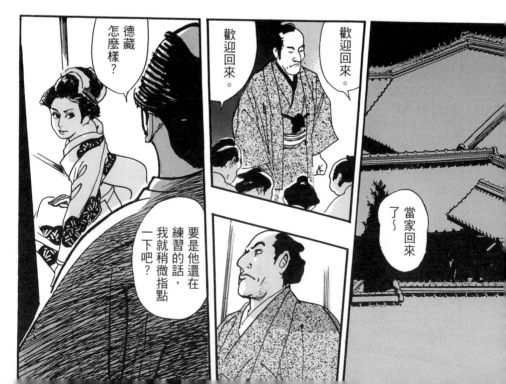

德藏怎麼樣？

歡迎回來。

歡迎回來。

要是他還在練習的話，我就稍微指點一下吧？

當家回來了～

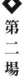

第二場

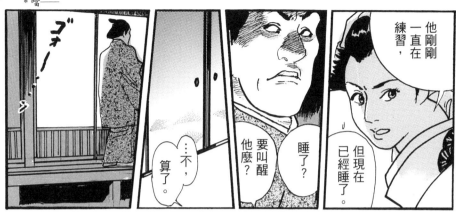

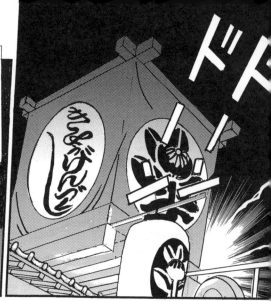

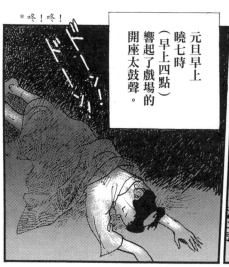

元旦早上
曉七時
（早上四點）
響起了戲場的
開座太鼓聲。

*咚！咚！

*咚咚

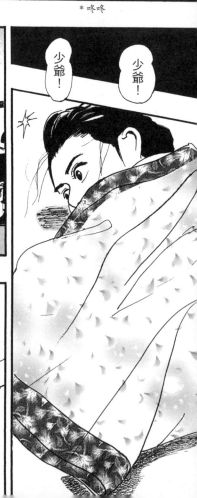

少爺！

少爺！

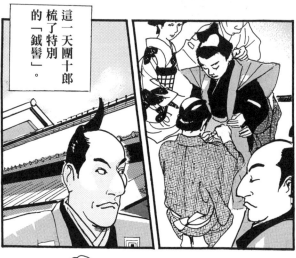

這一天團十郎
梳了特別
的「鉞髻」。

恭賀新禧。

恭賀新禧。

恭賀新禧。

恭賀新禧。

恭賀新禧。

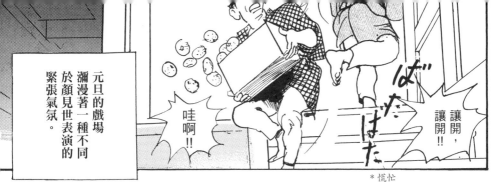

元旦的戲場
瀰漫著一種不同
於顏見世表演的
緊張氣氛。

讓開，
讓開！！

哇啊！！

*慌忙

*咚咚咚

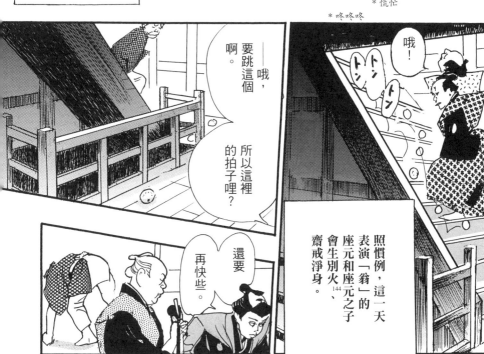

哦！

——哦，要跳這個啊。

所以這裡的拍子哩？

還要再快些。

照慣例，這一天表演「翁」的座元和座元之子會生別火[144]、齋戒淨身。

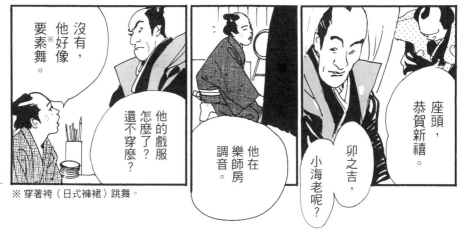

沒有，他好像要素舞※。

他的戲服怎麼了？還不穿麼？

他在樂師房調音。

座頭，恭賀新禧。

卯之吉，小海老呢？

321

※ 穿著袴（日式褲裙）跳舞。

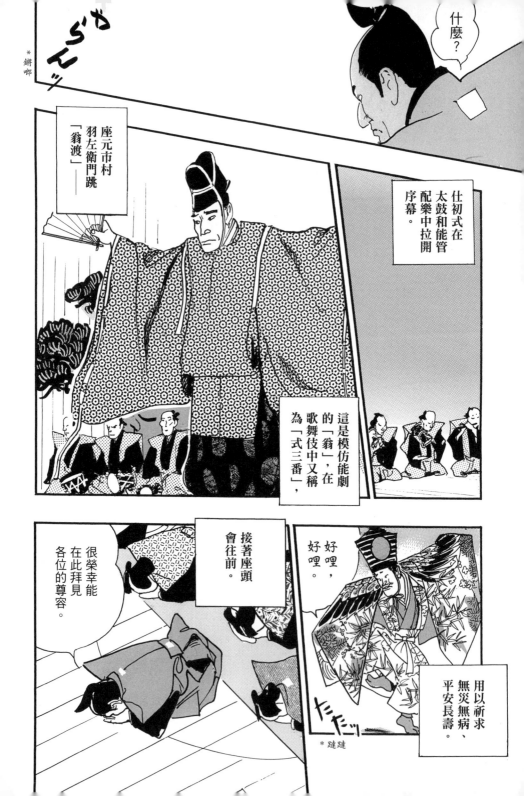

什麼?

*鏘嘟

座元市村
羽左衛門跳
「翁渡」──

仕初式在
太鼓和能管
配樂中拉開
序幕。

這是模仿能劇
的「翁」,在
歌舞伎中又稱
為「式三番」,

接著座頭
會往前

很榮幸能
在此拜見
各位的尊容。

好哩,
好哩。

用以祈求
無災無病、
平安長壽。

*躂躂

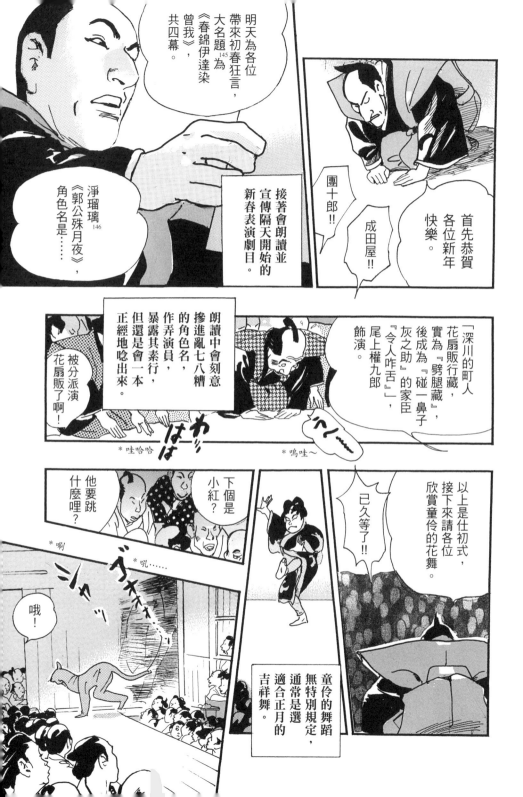

明天為各位帶來初春狂言，大名題[145]為《春錦伊達染曾我》，共四幕。

淨瑠璃[146]《郭公殊月夜》，角色名是……

接著會朗讀並宣傳隔天開始的新春表演劇目。

首先恭賀各位新年快樂。

成田屋!!

團十郎!!

「深川的町人花扇販行藏，實為『劈腿藏』，後成為『碰一鼻子灰之助』的家臣『令人咋舌』，尾上權九郎飾演。

朗讀中會刻意摻進亂七八糟的角色名，作弄演員，暴露其素行，但還是會一本正經地唸出來。

被分派演花扇販了啊!

*哇哈哈

*嗚哇~

以上是仕初式，接下來請各位欣賞童伶的花舞。

已久等了!!

童伶的舞蹈無特別規定，通常是選適合正月的吉祥舞。

下個是小紅？

他要跳什麼哩？

哦!

*唰

*吼……

〜追捕你去拔腿跑。

小紅!!

天波屋!!

跳得真好。

好,幹得好!!

跳得很好!

*呼…呼…

*唰

嘿,我還在發抖。

*呼…呼…

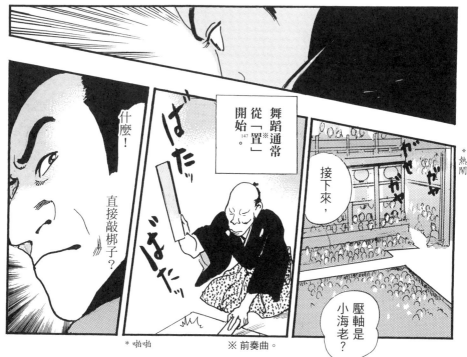

什麼!

直接敲梆子?

舞蹈通常從「置」※開始。

[147]

接下來,

壓軸是小海老?

*熱鬧

*啪啪

※ 前奏曲。

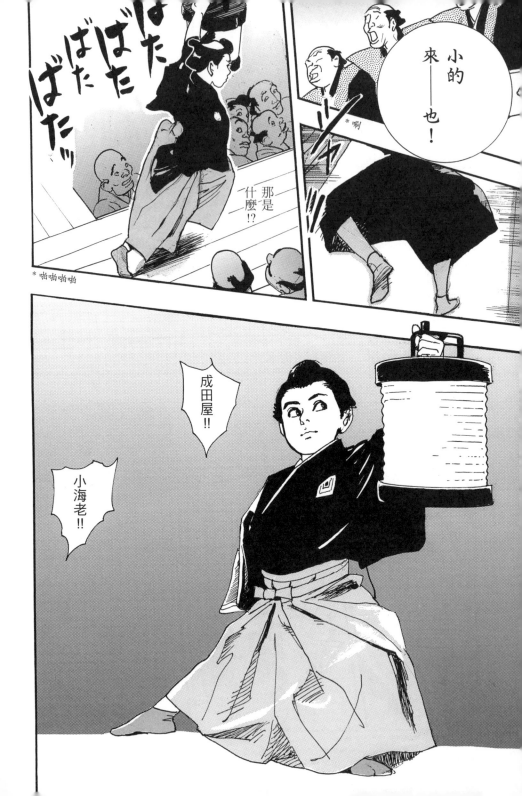

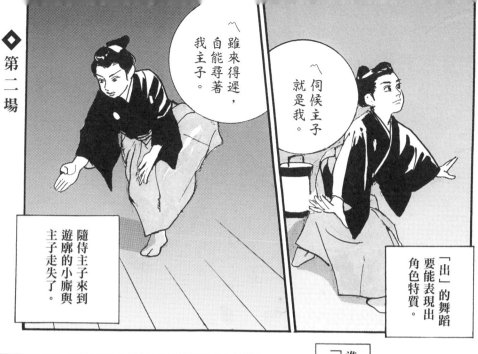
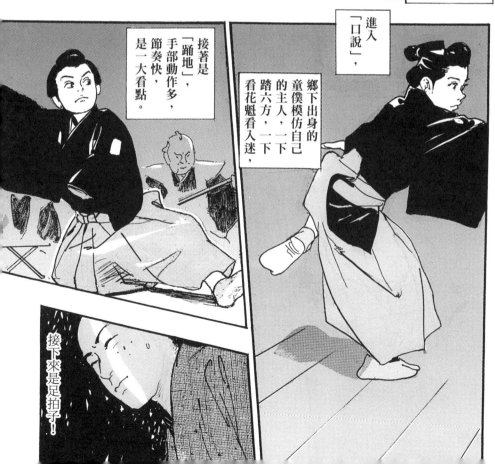

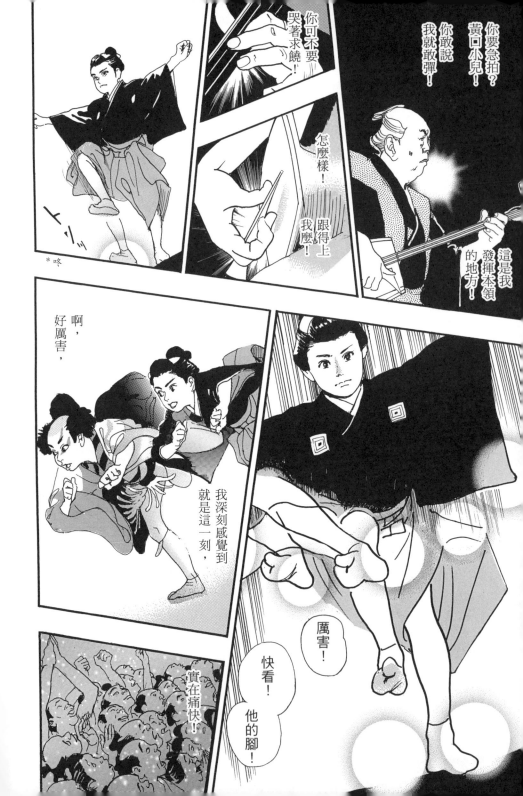

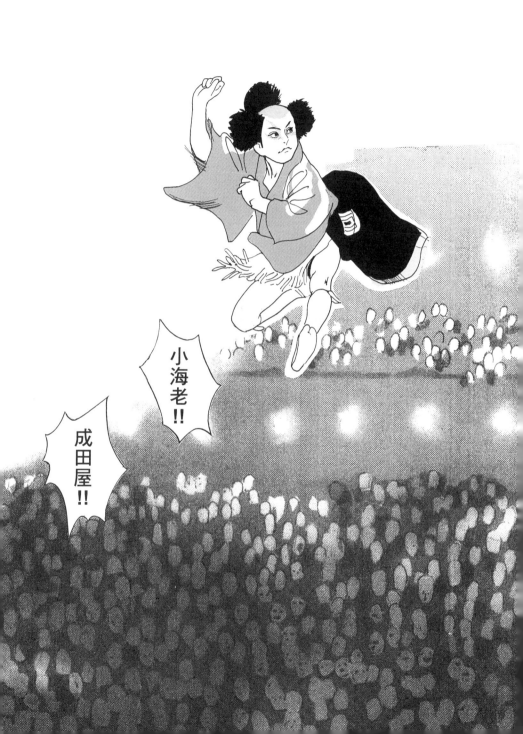

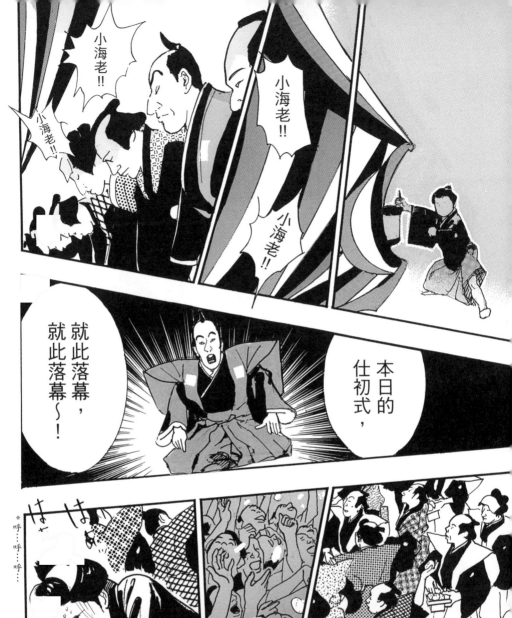

小海老！！

小海老！！

小海老！！

小海老！！

本日的仕初式，

就此落幕，就此落幕～！

*呼…呼…呼…

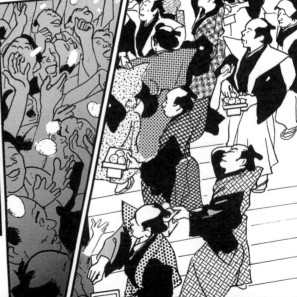

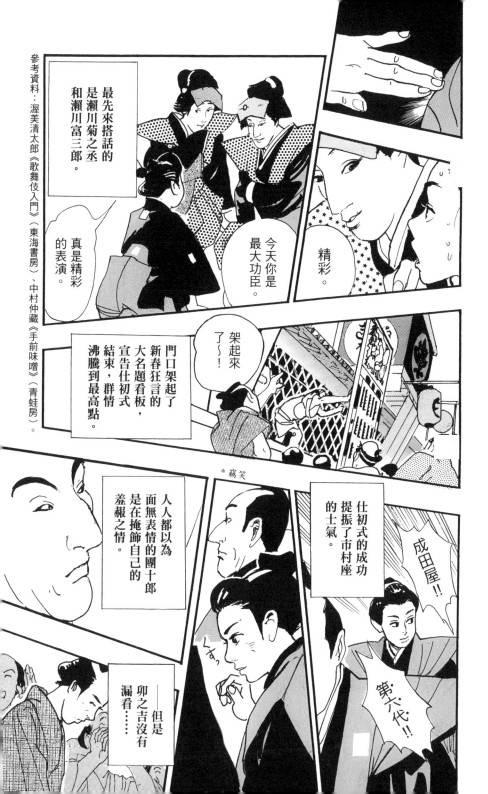

參考資料：渥美清太郎《歌舞伎入門》（東海書房）、中村仲藏《手前味噌》（青蛙房）。

最先來搭話的是瀨川菊之丞和瀨川富三郎。

真是精彩的表演。

今天你是最大功臣。

精彩。

門口架起了新春狂言的大名題看板，宣告仕初式結束，群情沸騰到最高點。

架起來了～！

*竊笑

人人都以為面無表情的團十郎是在掩飾自己的羞赧之情。

仕初式的成功提振了市村座的士氣。

成田屋!!

第六代!!

——但是卯之吉沒有漏看……

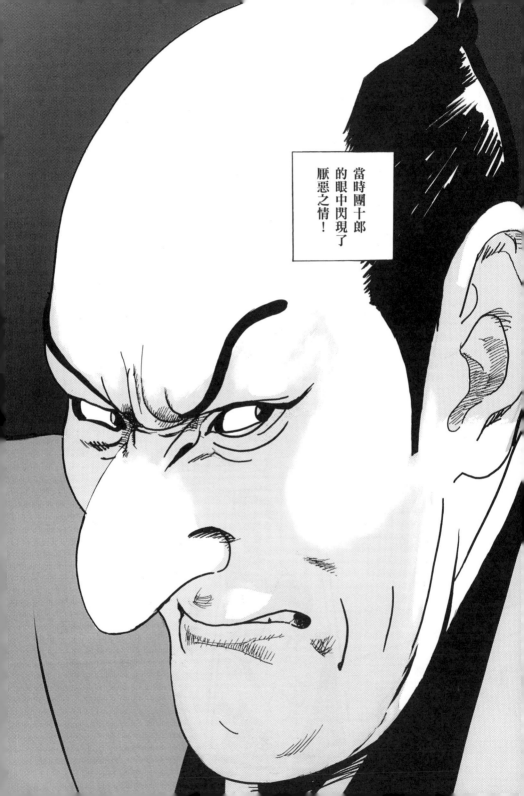

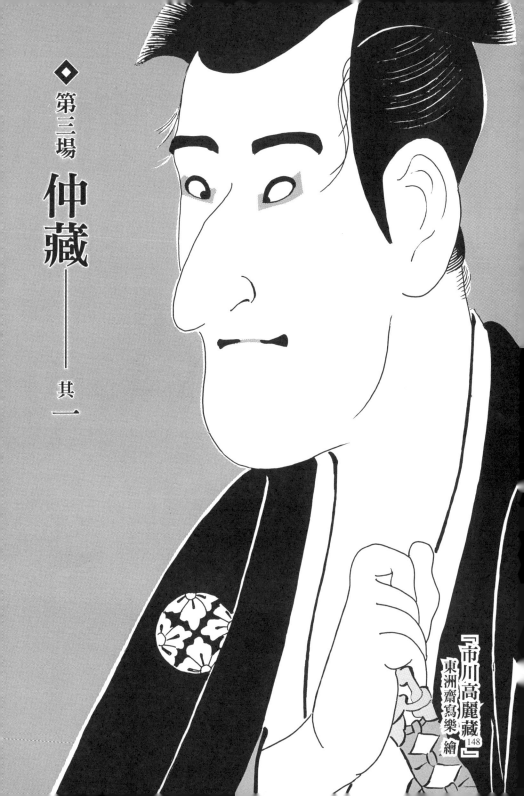

第三場　仲藏——其一

『市川高麗藏』
東洲齋寫樂　繪
148

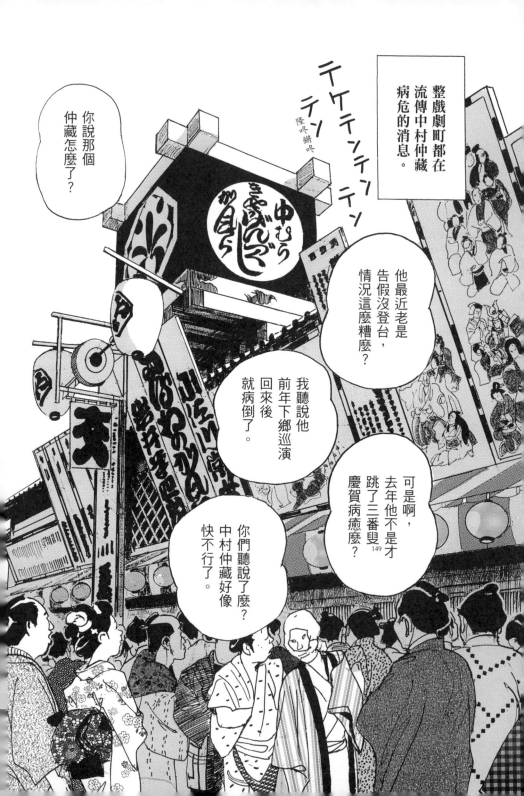

整戲劇町都在流傳中村仲藏病危的消息。

テケテンテンテン

隆咚鏘咚

你說那個仲藏怎麼了？

他最近老是告假沒登台，情況這麼糟麼？

我聽說他前年下鄉巡演回來後就病倒了。

可是啊，去年他不是才跳了三番叟慶賀病癒麼？

你們聽說了麼？中村仲藏好像快不行了。

149

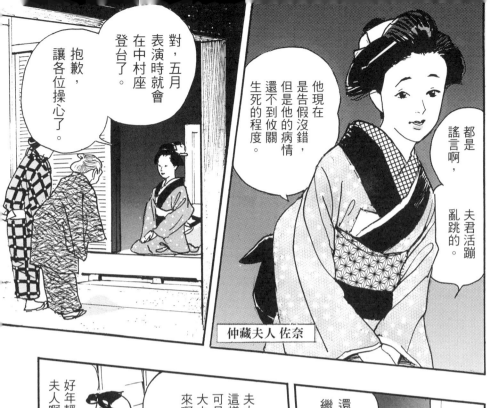

對，五月表演時就會在中村座登台了。

抱歉，讓各位操心了。

他現在是告假沒錯，但是他的病情還不到攸關生死的程度。

都是謠言啊，夫君活蹦亂跳的。

仲藏夫人 佐奈

好年輕的夫人啊。

夫人雖然這樣說，可是聽說大夫天天來啊。

還望各位繼續支持。

哦，是仲藏的養子小十郎和幸四郎的親兒子高麗藏啊。

他前妻過世了，聽說這位是續弦。

沒辦法，今天咱們還是先回去吧，流光齋先生。

剛剛的是錦繪的版元，都不知道是打哪兒聽來的，這一陣子訪客絡繹不絕啊。

娘，剛剛的客人又是爹的戲迷麼？

歡迎回來，辛苦了。

*喀啦

現在有哪位來做客了麼，伯母？玄關有雙很漂亮的鞋。

成田屋的當家剛剛來了，待會要去請安哦。

我爹應該很快就會來了哦。

咦

※ 第四代團十郎。

木場的當家當年年過花甲※在舞台上表現依舊精彩啊。

而我好不容易過了五十大關，就在長吁短嘆了，真是沒出息。

咦？高麗屋也！

不妙啊……

怎麼辦？

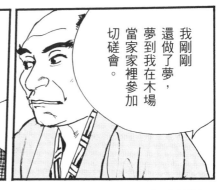

我剛剛還做了夢，夢到我在木場當家家裡參加切磋會。

哎，不都三十年前的事了。

我會想到要怎麼改造定九郎也是多虧有切磋會。

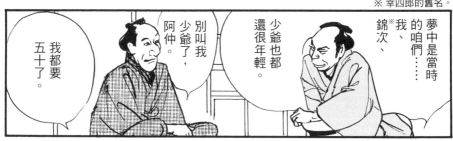

夢中是當時的咱們……我、錦次、※

※ 幸四郎的舊名。

少爺也都還很年輕。

別叫我少爺了，阿仲。

我都要五十了。

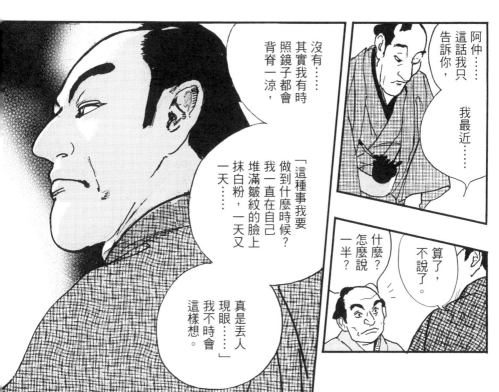

阿仲……這話我只告訴你，我最近……

沒有……其實我有時照鏡子都會背脊一涼，

我一直在自己堆滿皺紋的臉上抹白粉，一天又一天……

「這種事我要做到什麼時候？我不時會現眼……」

真是丟人，我現在不時會這樣想。

什麼？怎麼說？

算了，不說了。

一半……

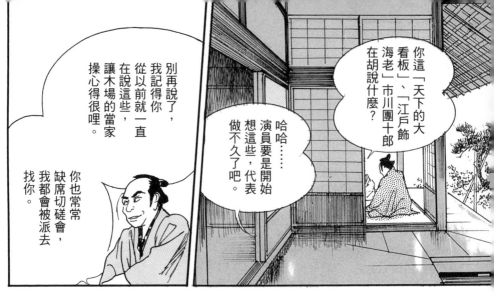

你這「天下的大看板」、「江戶飾海老」市川團十郎在胡說什麼？

哈哈……演員要是開始想這些，代表做不久了吧。

別再說了，我記得你從以前就一直在說這些，在說這些，讓木場的當家操心得很哩。

你也常常缺席切磋會，我都會被派去找你。

木場的家啊？我才不想去我爹家看錦次擺架子。

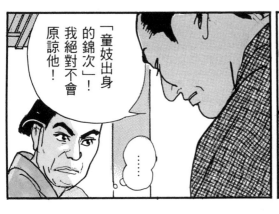

「童妓出身的錦次」！我絕對不會原諒他！

……

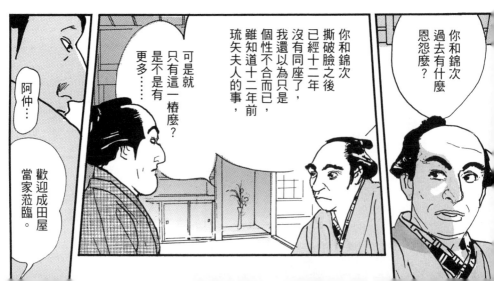

你和錦次過去有什麼恩怨麼？

你和錦次撕破臉之後已經十二年了，我還以為只是個性不合而已，雖知道十二年前琉矢夫人的事，

可是就只有這一樁麼？是不是有更多……

阿仲…歡迎成田屋當家蒞臨。

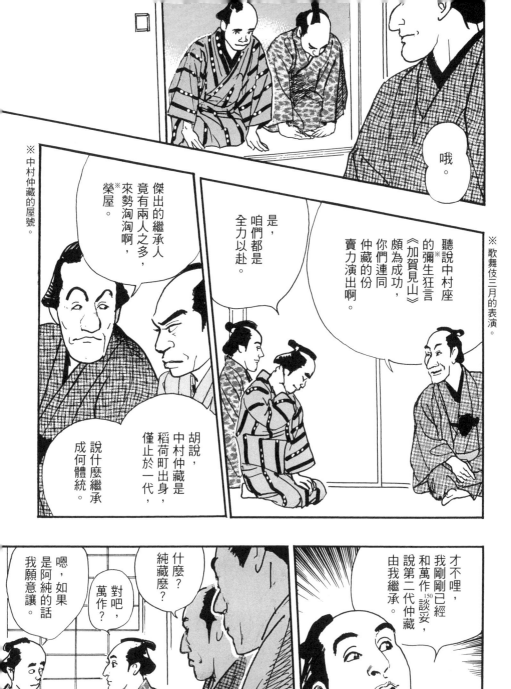

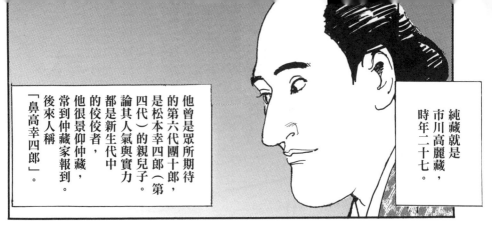

純藏就是市川高麗藏，時年二十七。

他曾是眾所期待的第六代團十郎，是松本幸四郎（第四代）的親兒子。論其人氣與實力都是新生代中的佼佼者，他很景仰仲藏，常到仲藏家報到。後來人稱「鼻高幸四郎」。

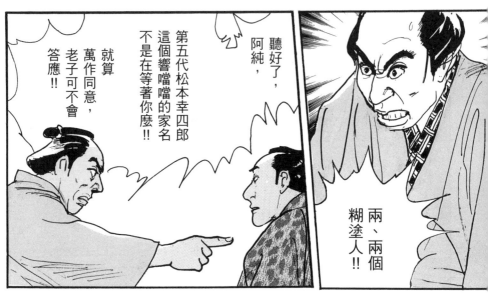

兩、兩個糊塗人!!

聽好了，阿純，第五代松本幸四郎這個響噹噹的家名不是在等著你麼!!

就算萬作同意，老子可不會答應!!

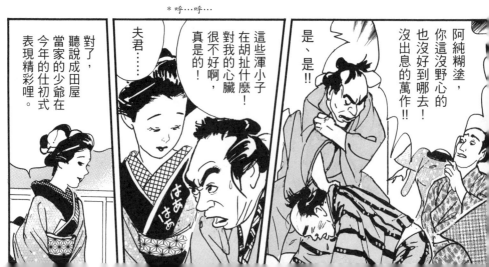

阿純糊塗，你這沒野心的也沒出到哪去！沒出息的萬作!!

是、是!!

這些渾小子在胡扯什麼！對我的心臟很不好啊，真是的！

夫君……

對了，聽說成田屋當家的少爺在今年的仕初式表現精彩哩。

*呼…呼…

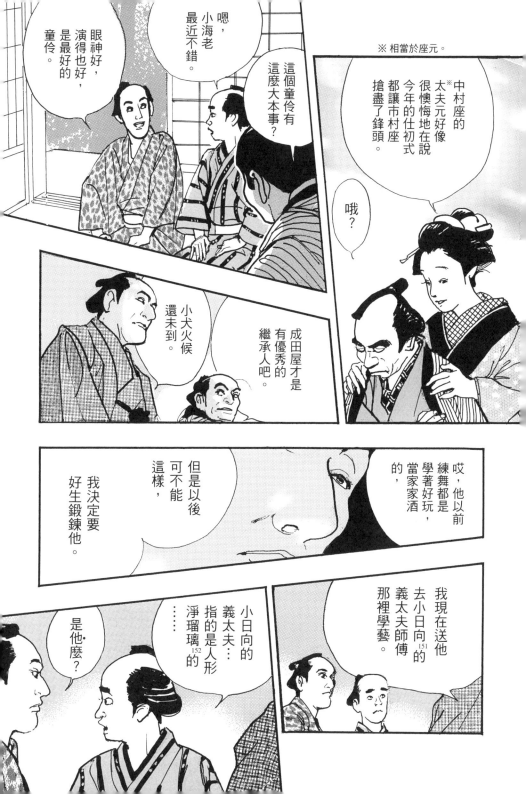

※ 相當於座元。

中村座的太夫元好像很懊悔地在說今年的仕初式都讓市村座搶盡了鋒頭。

哦?

嗯,小海老最近不錯。

眼神好,演得也好,是最好的童伶。

這個童伶有這麼大本事?

小犬火候還未到。

成田屋才是有優秀的繼承人吧。

哎,他以前練舞都是學著好玩的,當家家酒的,

我現在送他去小日向的義太夫師傅[151]那裡學藝。

小日向的義太夫……指的是人形淨瑠璃[152]的

是他麼?

但是以後可不能這樣,我決定要好生鍛鍊他。

聽好了，為師要你拔雜草，仔細看，草中還有鴨兒芹的苗，要小心地拔。

那是鴨兒芹！

不能拔！

小日向的師傅人稱坂太夫——

坂太夫的教學方式是……

哎，他這拔法真令人不安。

他不會在榻榻米上一對一教學，他的寬闊庭院總是綠意盎然，

首先整個早上都在拔草。

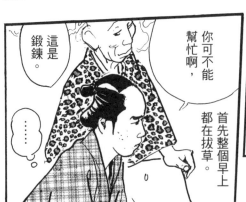

你可不能幫忙啊，這是鍛鍊。

……

342

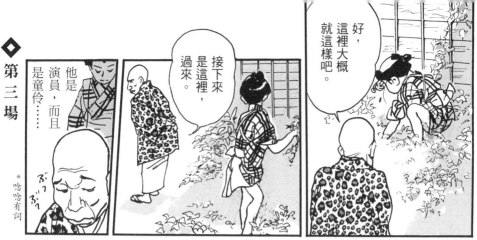

好，這裡大概就這樣吧。

接下來是這裡，過來。

他是演員，而且是童伶……

*嗯嗯有詞

※《菅原傳授手習鑑》的其中一個場景 153。

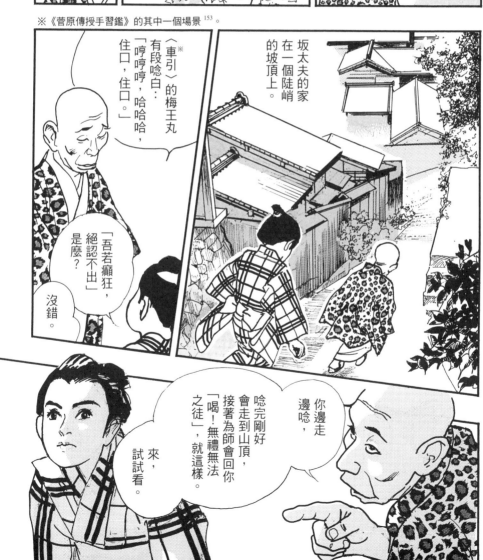

坂太夫的家在一個陡峭的坡頂上。

〈車引〉的梅王丸有段唸白：「哼哼哼，哈哈哈，住口，住口。」
※

「吾若癲狂，絕認不出」是麼？

沒錯。

你邊走邊唸，唸完剛好會走到山頂，接著為師會回你「喝！無禮無法之徒」，就這樣。
來，試試看。

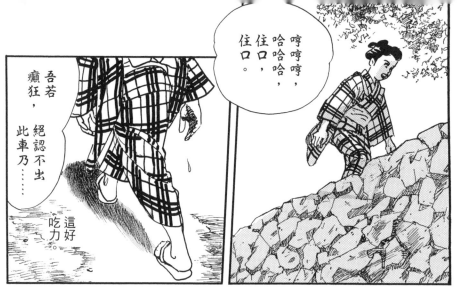

哼哼哼，
吾若癲狂，
絕認不出
此車乃……

這好
吃力。

住口，
住口，
哈哈哈，

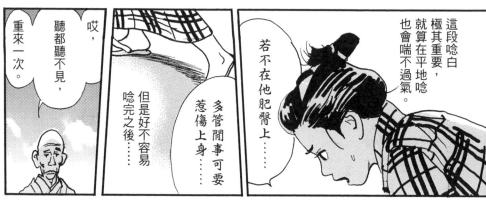

哎，
聽都聽不見，
重來一次。

但是好不容易
唸完之後……

多管閒事可要
惹傷上身……

若不在他肥臀上……

這段唸白
極其重要，
就算在平地唸
也會喘不過氣。

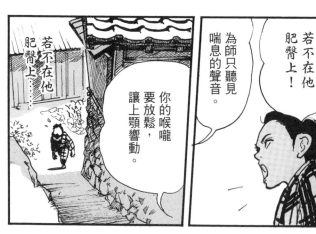

若不在他
肥臀上……

你的喉嚨
要放鬆，
讓上顎響動。

為師只聽見
喘息的聲音。

若不在他
肥臀上！

……

早上拔草，

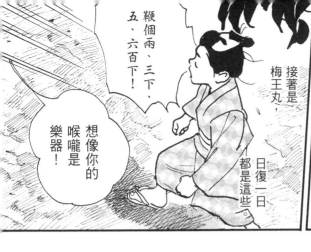

接著是梅王丸，五、六百下！鞭個兩、三下、

想像你的喉嚨是樂器！

日復一日，都是這些。

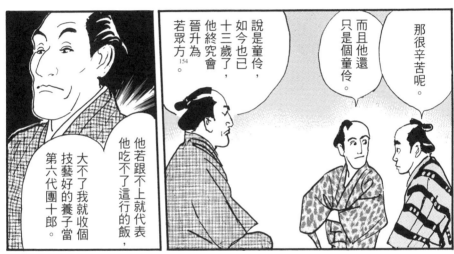

那很辛苦呢。

而且他還只是個童伶。

說是童伶，如今也已十三歲了，他終究會晉升為若眾方。154

他若跟不上就代表他吃不了這行的飯，大不了我就收個技藝好的養子富第六代團十郎。

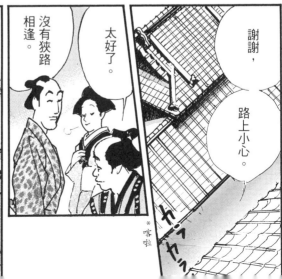

謝謝，路上小心。

太好了。沒有狹路相逢。

*喀啦

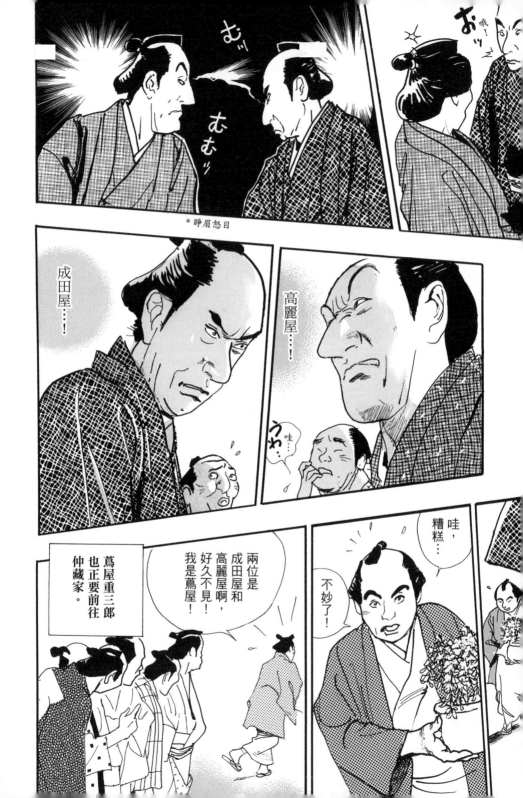

＊睜眉怒目

成田屋……！

高麗屋……！

うわ……！哇……！

む々々

哦！お！

两位是
成田屋和
高麗屋啊，
好久不見！
我是蔦屋！

蔦屋重三郎
也正要前往
仲藏家。

哇，
糟糕……

不妙了！

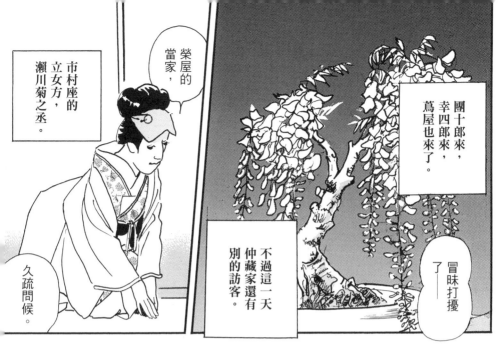

市村座的立女方，瀨川菊之丞。

榮屋的當家，

久疏問候。

團十郎來，幸四郎來，蔦屋也來了。

冒昧打擾了——

不過這一天仲藏家還有別的訪客。

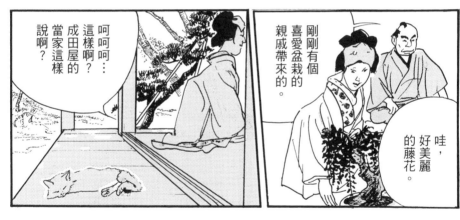

呵呵呵…這樣啊？成田屋的當家這樣說啊？

剛剛有個喜愛盆栽的親戚帶來的。

哇，好美麗的藤花。

立女方本來就擁有僅次於座頭的權力，而且菊之丞無論是人氣或實力都來到巔峰期，他雖然是女方，聲望卻足以凌駕座頭團十郎。

不過當家如傳聞所言，對小海老特別嚴厲呢。

好在當家終於願意用心鍛鍊小海老了。

不知為什麼我一直很在意那孩子，成田屋的當家老是將他閒置於幕後不管，我就一直在想當家究竟在打什麼主意。

是因為出身名門麼？

童伶之中的小紅也不差，不過那孩子擁有一些特別的……

不知道……他是公子哥，我是童妓出身，可是我在他身上感覺到一股相同的味道。

我無法形容，像是卯足全力……

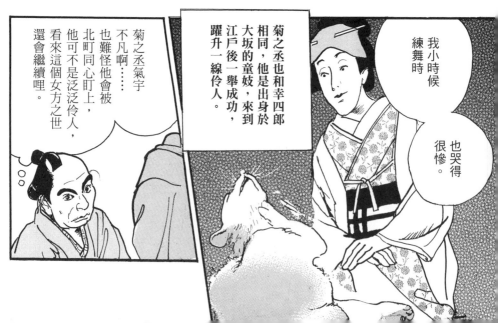

菊之丞也和幸四郎相同，他是出身於大坂的童妓，來到江戶後一舉成功，躍升一線伶人。

我小時候練舞時也哭得很慘。

菊之丞氣宇不凡啊，也難怪他會被北町同心盯上，他可不是泛泛伶人，看來這個女方之世還會繼續哩。

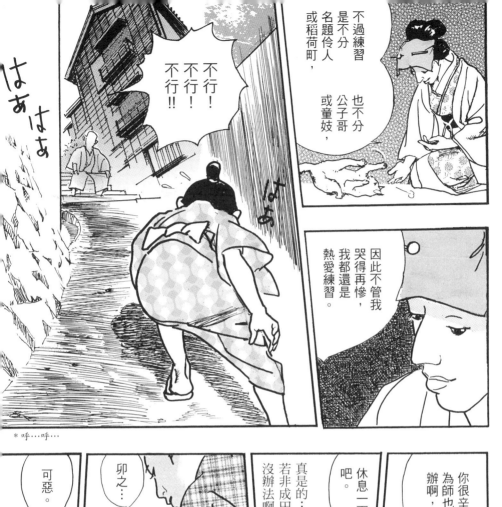

不過練習
也不分
名題伶人
或稻荷町，
是不分
公子哥
或童妓，

因此不管我
哭得再慘，
我都還是
熱愛練習。

不行！
不行！
不行！！

はあはあ

* 呼…呼…

你很辛苦，
為師也難
辦啊。

你任勞任怨地
每天來，為師
是很感佩……

ふーー

* 唉——

休息一下
吧。

真是的……
若非成田屋拜託，
沒辦法啊……

少爺，
擦擦汗
吧。

卯之……

我唔
不好。

可惡。

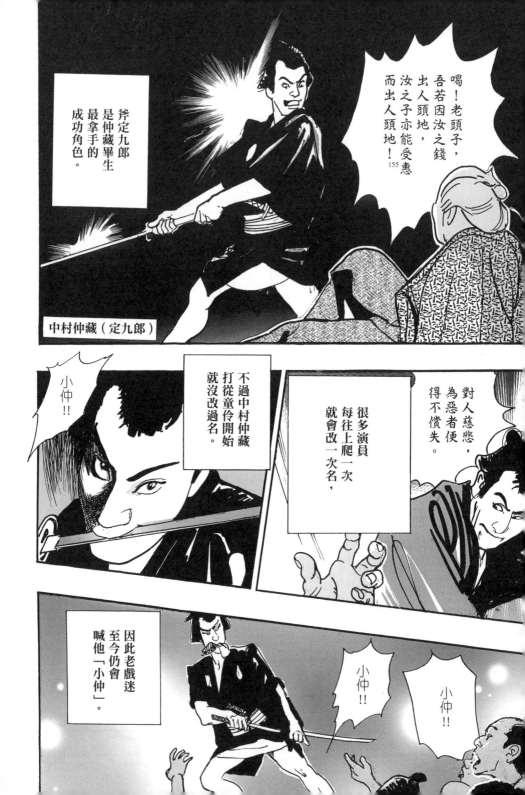

喝！老頭子，吾若因汝之錢出人頭地，汝之子亦能受惠而出人頭地！[155]

斧定九郎是仲藏畢生最拿手的成功角色。

中村仲藏（定九郎）

對人慈悲，為惡者便得不償失。

很多演員每往上爬一次就會改一次名，

不過中村仲藏打從童伶開始就沒改過名。

小仲！！

因此老戲迷至今仍會喊他「小仲」。

小仲！！

小仲！！

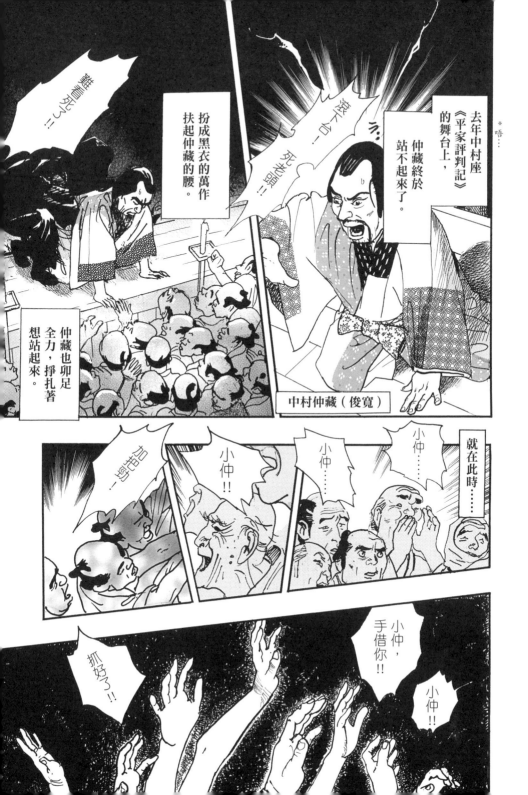

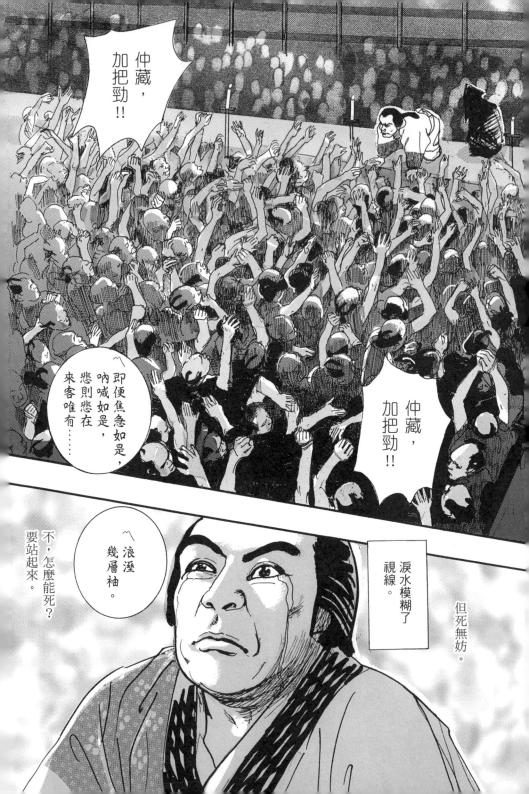

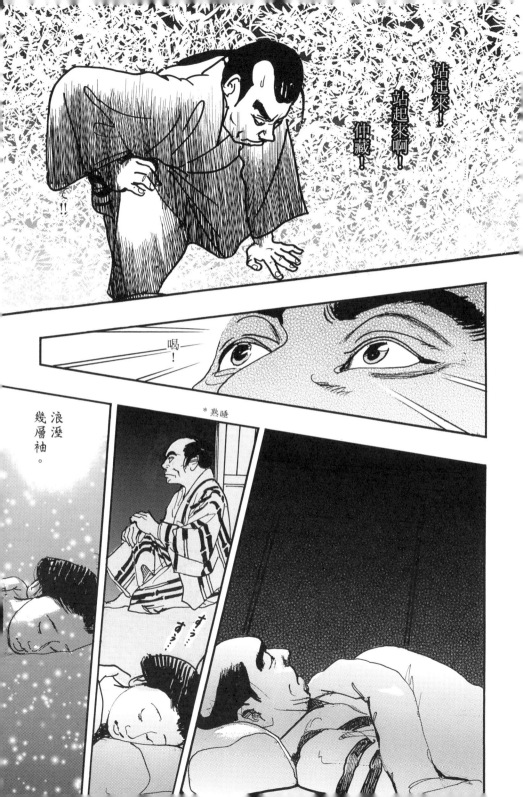

站起來！

站起來啊。

彈藏！

喝──！

*熟睡

浪湮

幾層袖。

連半點也滴不出來麼……

好了，萬作，出不來。

蔦屋來了，我請他稍候。

好。

不要緊的，再加把勁吧，一定可以的。

不好了，連尿都出不來……

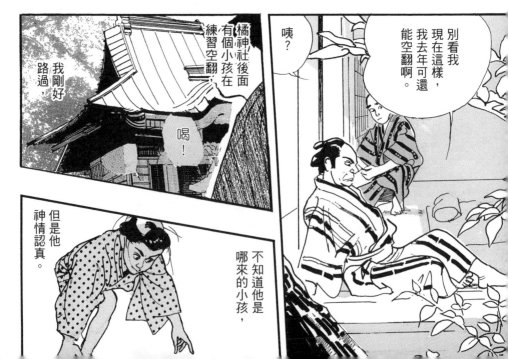

別看我現在這樣，我去年可還能空翻啊。

咦？

橘神社後面有個小孩在練習空翻。

喝！

我剛好路過，

不知道他是哪來的小孩，但是他神情認真。

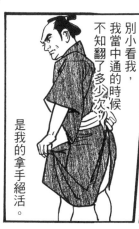

別小看我，
我當中通的時候，
不知翻了多少次，
是我的拿手絕活。

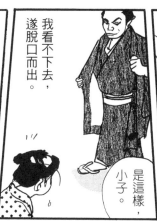

我看不下去，
遂脫口而出。

是這樣，
小子。

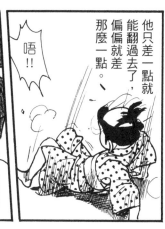

他只差一點就
能翻過去了，
偏偏就差
那麼一點。

唔！！

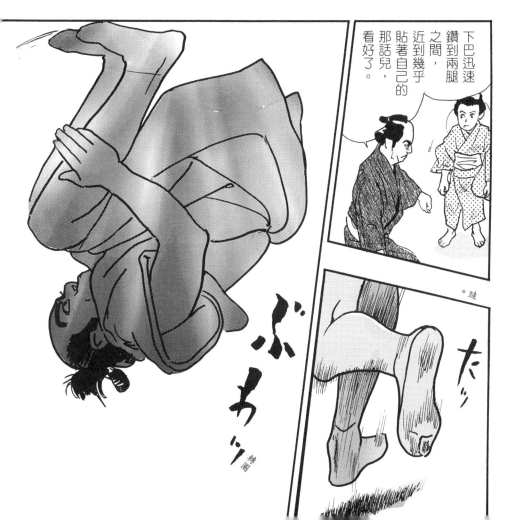

下巴迅速
鑽到兩腿
之間，
近到幾乎
貼著自己的
那話兒，
看好了。

*踵

ぶち

たッ

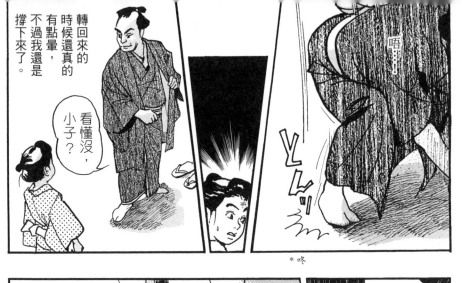

轉回來的時候還真的有點暈，不過我還是撐下來了。

看懂沒，小子？

唔⋯⋯

*咚

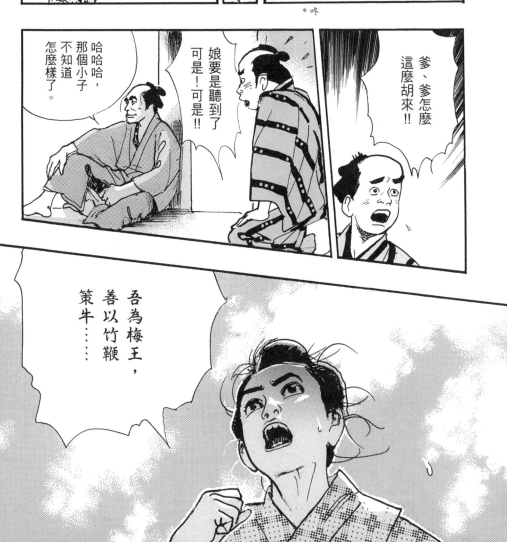

哈哈哈，那個小子不知道怎麼樣了。

娘要是聽到了可是！可是！！

爹、爹怎麼這麼胡來！！

吾為梅王，善以竹鞭策牛⋯⋯

時平公大人，
自恃官高，
養出一身橫肉，
若不在他肥臀上

鞭個兩、三下，
五、六百下，
難平吾心頭恨。

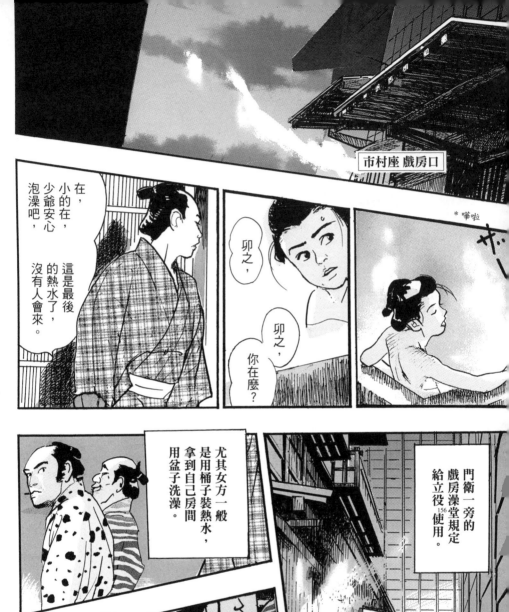

市村座 戲房口

在，小的在，少爺安心泡澡吧，這是最後的熱水了，沒有人會來。

卯之，你在麼？

卯之，

* 嘩啦

門衛一旁的戲房澡堂規定給立役[156]使用。

稻荷町或女方不會來使用。

尤其女方一般是用桶子裝熱水，拿到自己房間用盆子洗澡。

真難得，小海老好像去泡澡了。

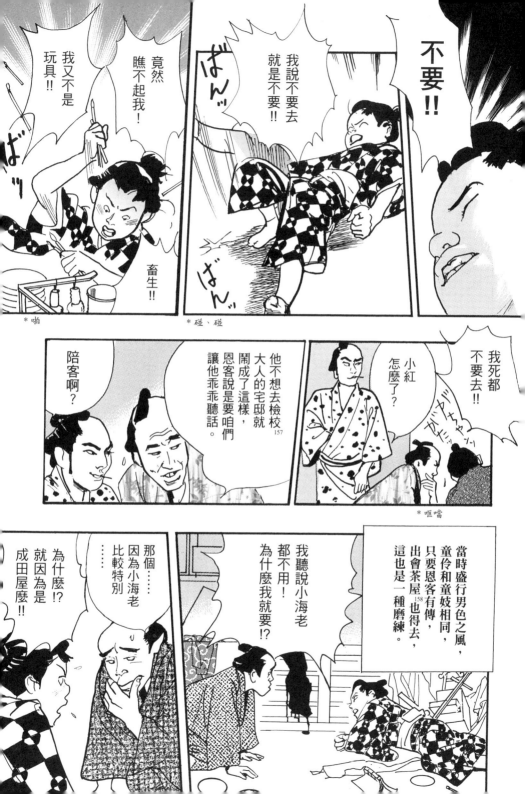

我又不是玩具‼

瞧不起我！

竟然

畜生‼

*啪

我說不要去就是不要‼

ばんッ

ばんッ

不要‼

*碰、碰

他不想去檢校大人的宅邸就鬧成了這樣，恩客說是要咱們讓他乖乖聽話。

陪客啊？

我死都不要去‼

小紅怎麼了？

157

*喔嚕

那個……因為小海老比較特別……

為什麼⁉就因為是成田屋麼‼

我聽說小海老都不用！為什麼我就要⁉

當時盛行男色之風，童伶和童妓相同，只要恩客有傳，出會茶屋[158]也得去，這也是一種磨練。

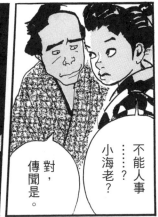

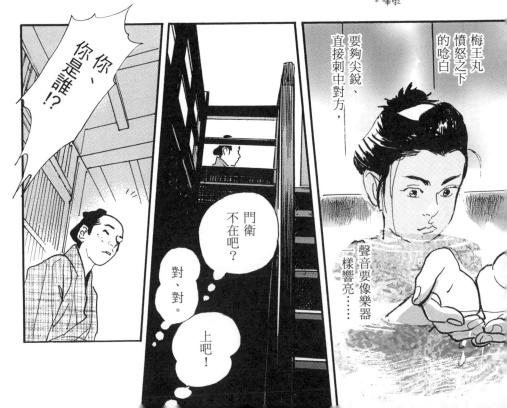

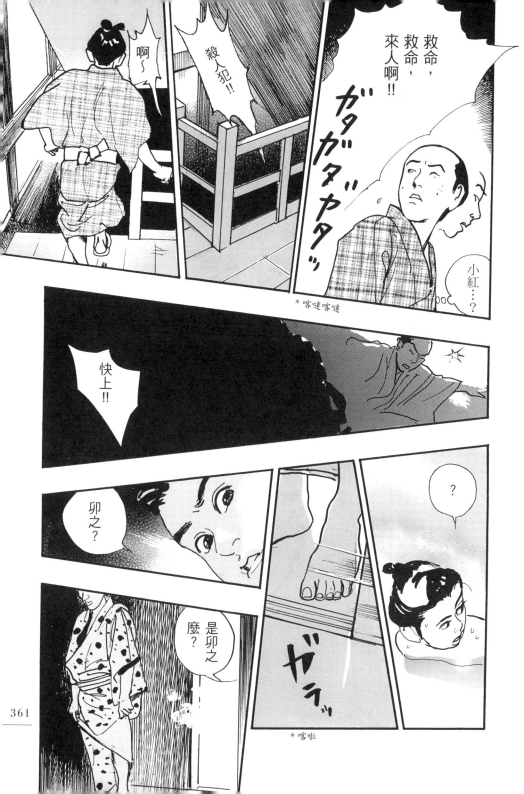

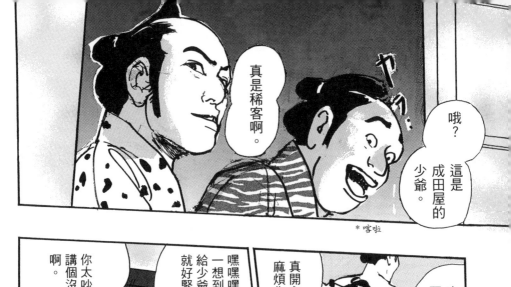

真是稀客啊。

哦？這是成田屋的少爺。

*喀啦

真開心～麻煩你哩。

時間不早了，咱們就一起泡吧。

嘿嘿嘿，一想到要給少爺見到就好緊張啊，

我可是很興奮哩。

你太吵了，講個沒完啊。

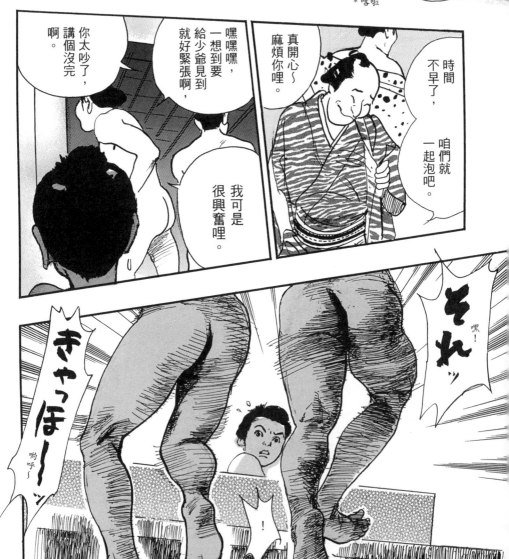

それッ
嘿！

きゃっほー～
喲呼～

！

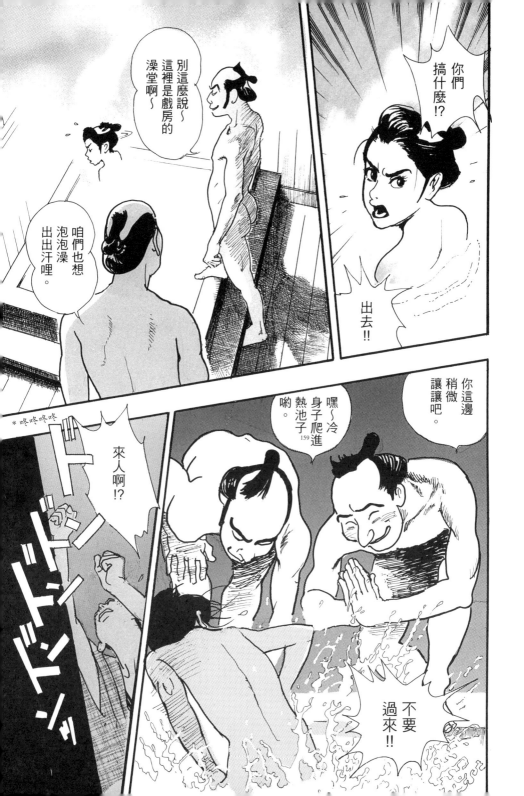

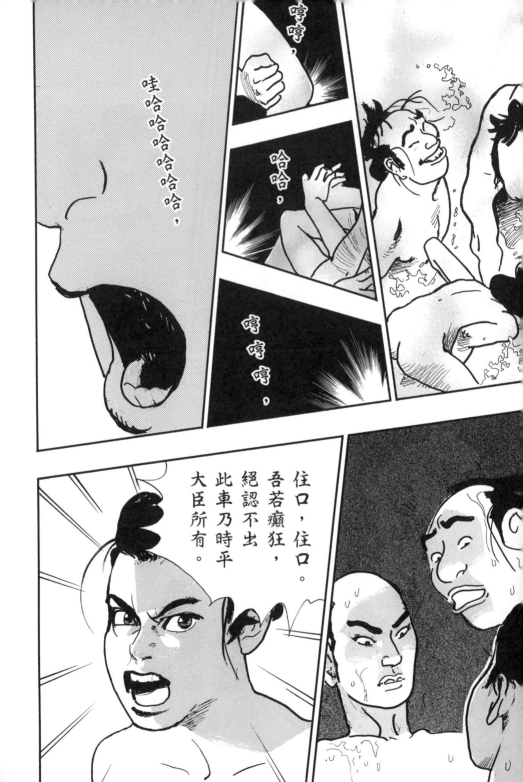

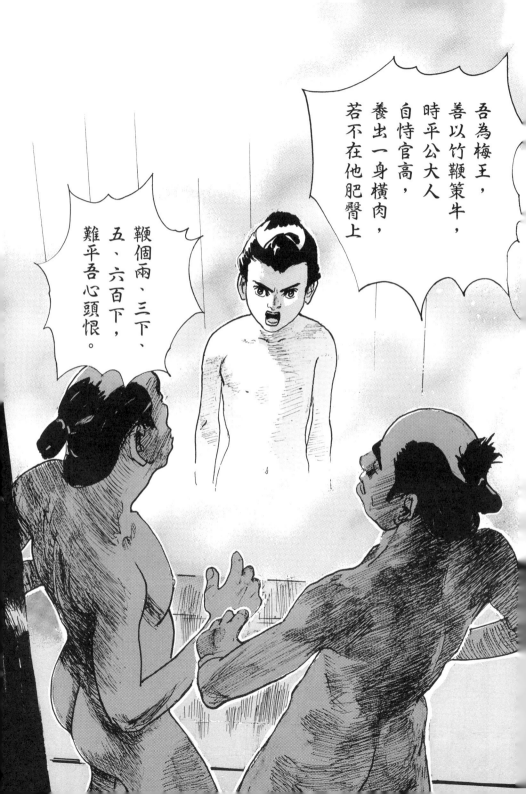

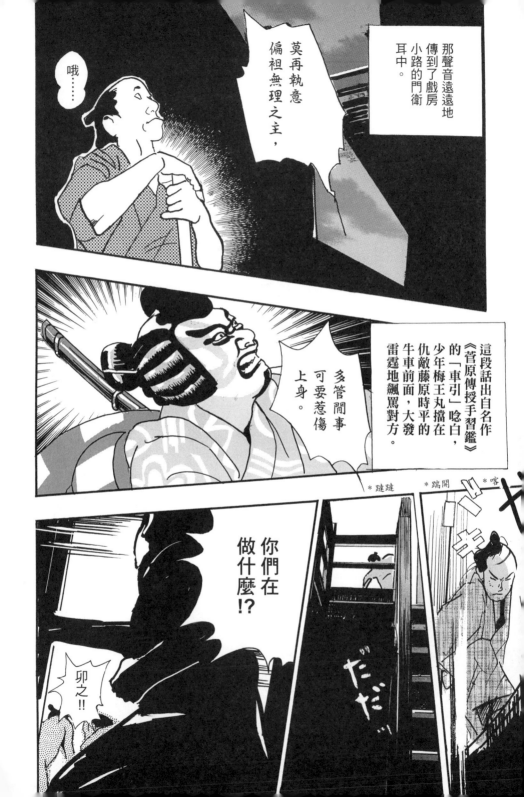

那聲音遠遠地傳到了戲房小路的門衛耳中。

哦……

偏袒無理之主，莫再執意

這段話出自名作《菅原傳授手習鑑》的「車引」唸白，少年梅王丸擋在仇敵藤原時平的牛車前面，大發雷霆地飆罵對方。

多管閒事可要惹傷上身。

*喀 *踹開 *躂躂

你們在做什麼!?

卯之!!

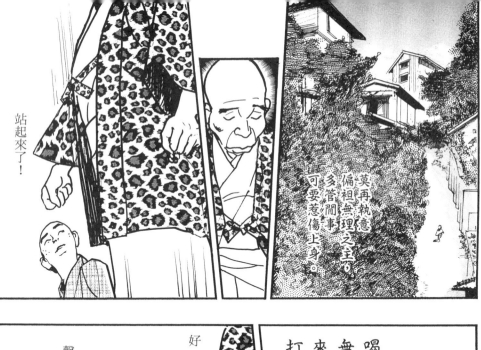

站起來了！

莫再執意偏袒無理之主。多管閒事，可要惹傷上身。

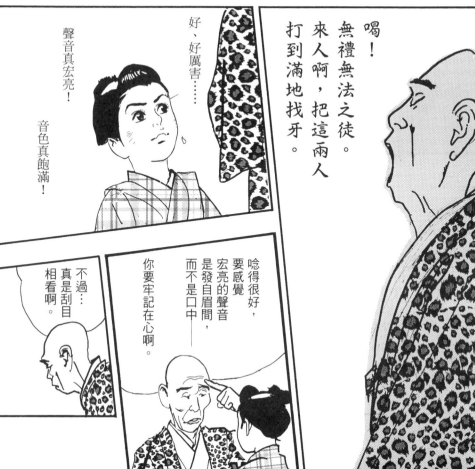

喝！無禮無法之徒。來人啊，把這兩人打到滿地找牙。

好、好厲害……

聲音真宏亮！

音色真飽滿！

唸得很好，要感覺宏亮的聲音是發自眉間，而不是口中——你要牢記在心啊。

不過……真是刮目相看啊。

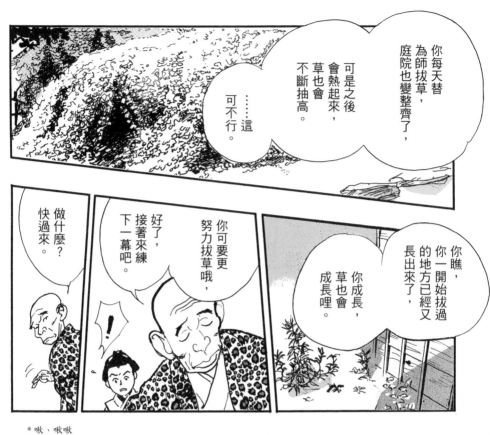

你每天替為師拔草，庭院也變整齊了，

可是之後會熱起來，草也會不斷抽高。

……這可不行。

做什麼？快過來。

好了，接著來練下一幕吧。

你可要更努力拔草哦，

你瞧，你一開始拔過的地方已經又長出來了，

你成長，草也會成長哩。

＊啾、啾啾

きょ
きょ きょ
きょ

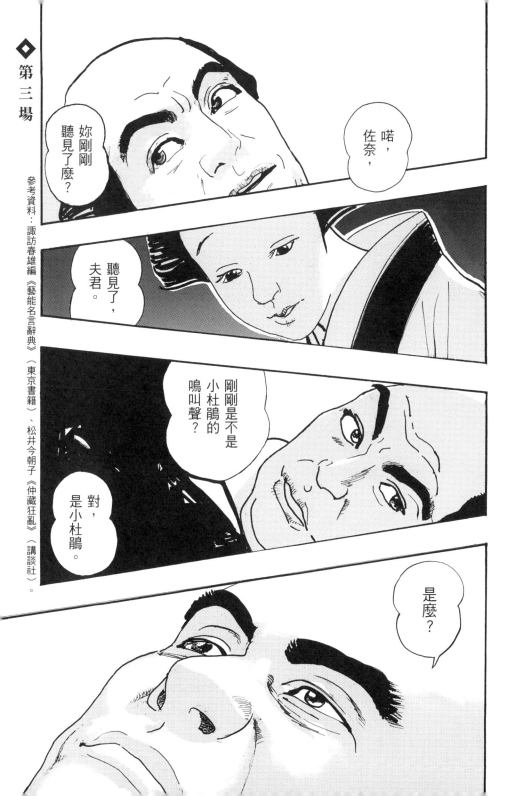

參考資料：諏訪春雄編《藝能名言辭典》（東京書籍）、松井今朝子《仲藏狂亂》（講談社）。

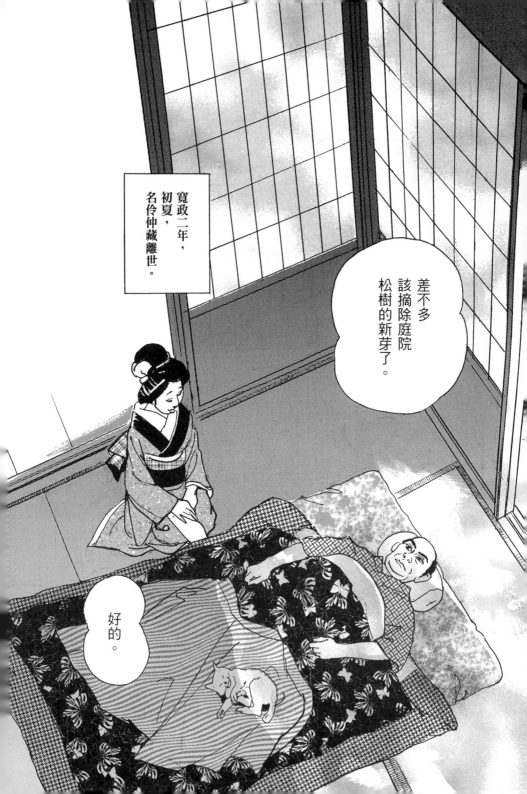

寬政二年，
初夏，
名伶仲藏離世。

差不多
該摘除庭院
松樹的新芽了。

好的。

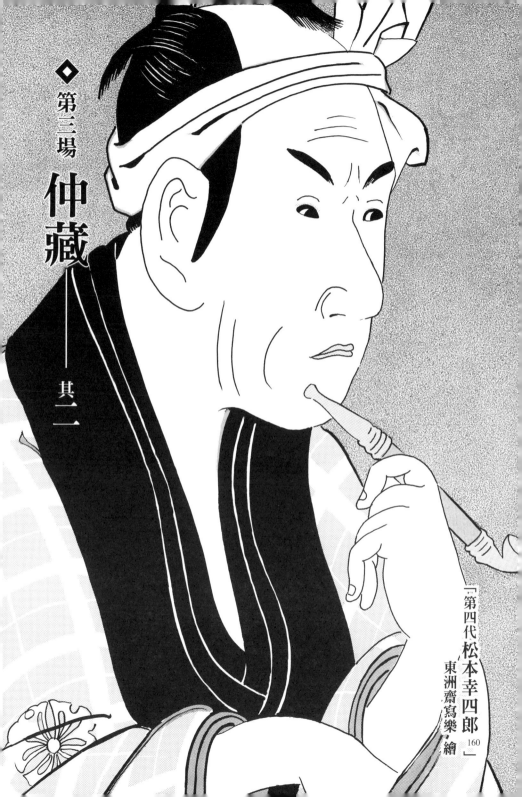

第三場　仲藏――其二

「第四代松本幸四郎」
東洲齋寫樂・繪
160

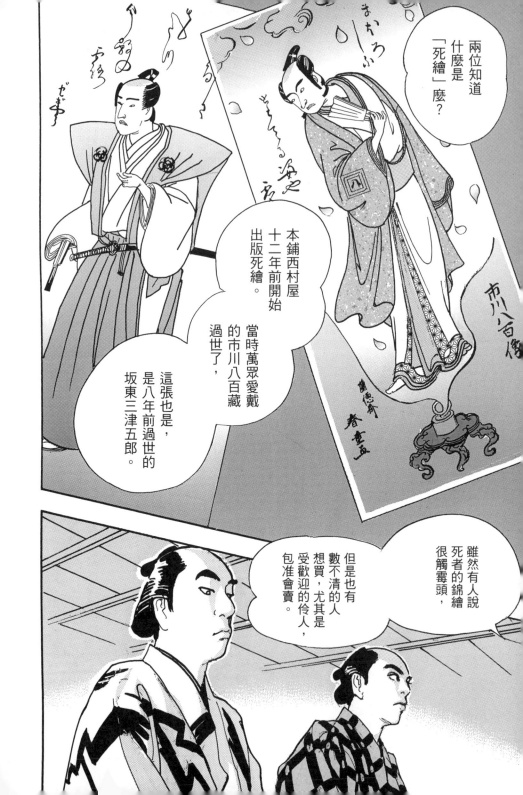

両位知道什麼是「死繪」麼？

本鋪西村屋十二年前開始出版死繪。

當時萬眾愛戴的市川八百藏過世了，

這張也是，是八年前過世的坂東三津五郎。

市川八百藏

勝徳齋
春童畫

雖然有人說死者的錦繪很觸霉頭，

但是也有數不清的人想買，尤其是受歡迎的伶人，包准會賣。

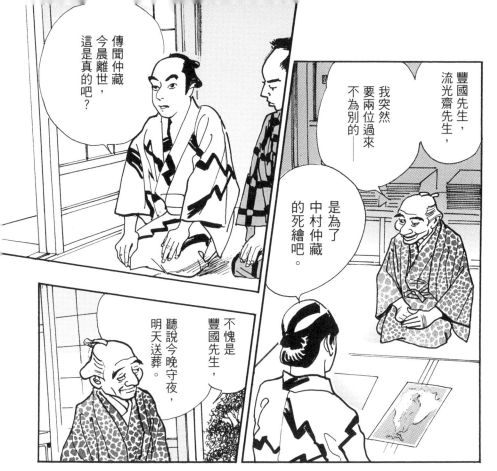

傳聞仲藏今晨離世，這是真的吧？

豐國先生，流光齋先生，我突然要兩位過來不為別的——

是為了中村仲藏的死繪吧。

不愧是豐國先生，聽說今晚守夜，明天送葬。

※ 長約 33 公分，寬約 23 公分的尺寸。

本鋪這次想委託兩位年輕的繪師，立刻開始畫。

尺寸間判，※希望兩位

縱使不可能趕上頭七日，我還是想要盡快推出。

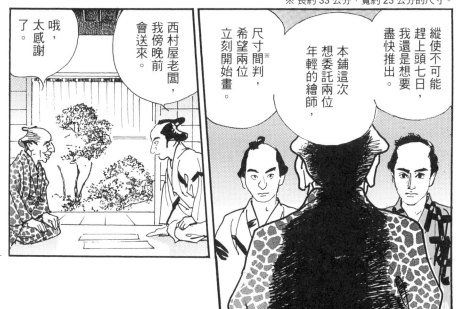

西村屋老闆，我傍晚前會送來。

哦，太感謝了。

373

啊，流光齋先生。

是。

我就先告辭了。

豐國先生，萬事拜託了。

其實鹽長那邊……向我再三叮嚀了先生的事。

仲藏的表演我看過幾次。這樣我就安心了。

我本來想安排你和仲藏見面的，結果也來不及了，怎麼樣？能畫麼？

所以先生就把這次的錦繪當作在江戶的第一份工作吧。

不過先生難得來學畫，不出可惜，

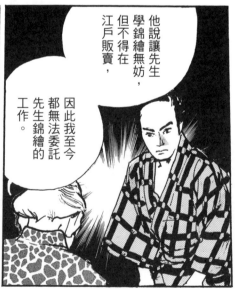

他說讓先生學錦繪無妨，但不得在江戶販賣，因此我至今都無法委託先生錦繪的工作。

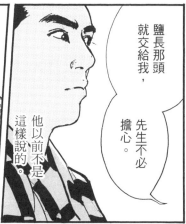

鹽長那頭
就交給我，
先生不必
擔心。

他以前不是
這樣說的。

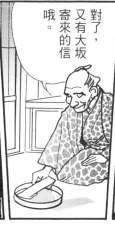

對了，
又有大坂
寄來的信
哦。

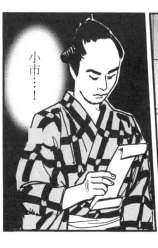

小市…！

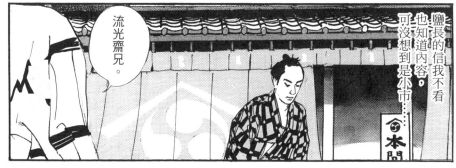

流光齋兄。

鹽長的信我不看
也知道內容。
可沒想到是小市…

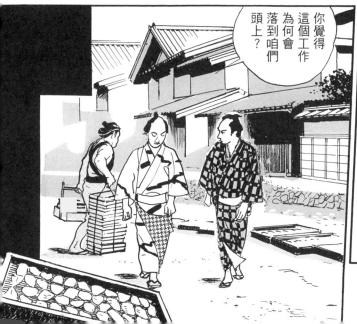

你覺得
這個工作
為何會
落到咱們
頭上？

！

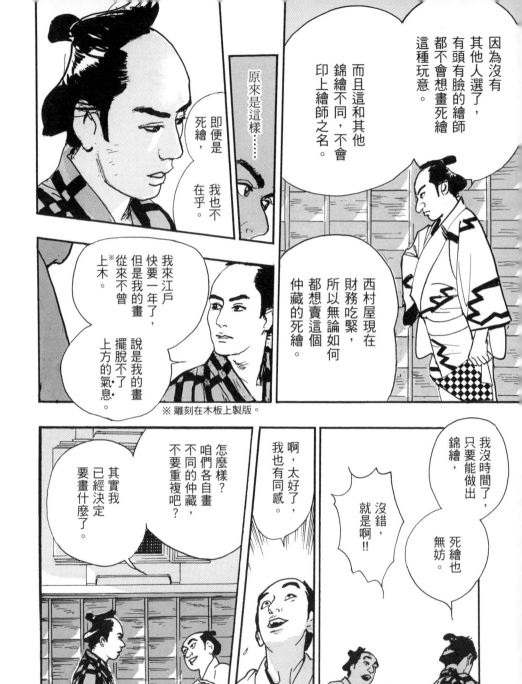

因為沒有其他人選了，有頭有臉的繪師都不會想畫死繪這種玩意。

而且這和其他錦繪不同，不會印上繪師之名。

原來是這樣……

即便是死繪，我也不在乎。

西村屋現在財務吃緊，所以無論如何都想賣這個仲藏的死繪。

我來江戶快要一年了，但是我的畫從來不曾上木。※

說是我的畫擺脫不了上方的氣息。

※雕刻在木板上製版。

我沒時間了，只要能做出錦繪，死繪也無妨。

沒錯，就是啊!!

啊，太好了，我也有同感。

怎麼樣？咱們各自畫不同的仲藏，不要重複吧？

其實我已經決定要畫什麼了。

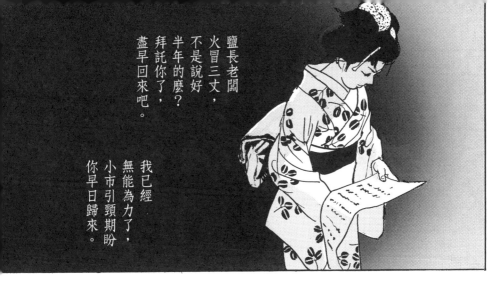

鹽長老闆
火冒三丈
不是說好
半年的麼？
拜託你了，
盡早回來吧。

我已經
無能為力了，
小市引頸期盼
你早日歸來。

字真醜。

* 碰

ぱ
ん

德藏已經
十三了，

我要快。

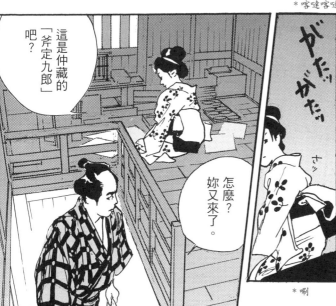

這是仲藏的
「斧定九郎」
吧？

怎麼？
妳又來了。

* 喀噠喀噠

が
た
ッ
が
た
ッ

さッ

* 唰

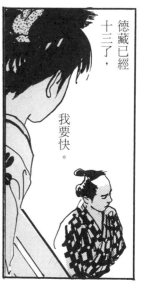

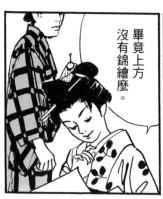

這紙和平常的
不大一樣吧？

這次畫的
會印成
錦繪麼？

畢竟上方
沒有錦繪麼。

還
不
知道。

在江戶
畫錦繪是
伊三哥
的⋯⋯

？

啊，
你做什麼!?

好疼，
疼死了！

我好心
帶鰻魚來
給你啊!!

*喀噠喀噠

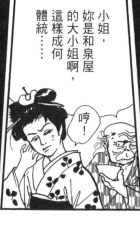
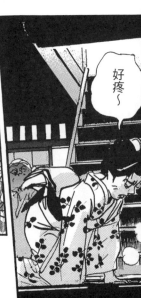

不過第一張
錦繪就畫死繪
真不吉利

總覺得
難以平靜
下來。

小姐，
妳是和泉屋
的大小姐啊，
這樣成何
體統⋯⋯

哼！

好疼～

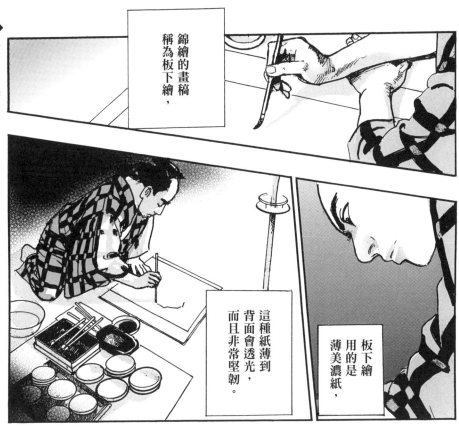

錦繪的畫稿
稱為板下繪，

這種紙薄到
背面會透光，
而且非常堅韌。

板下繪
用的是
薄美濃紙，

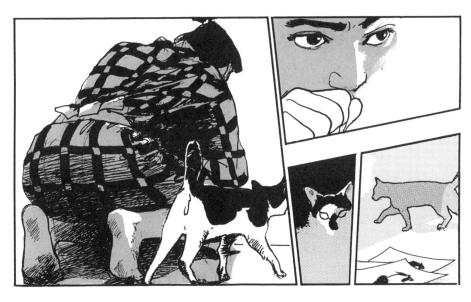

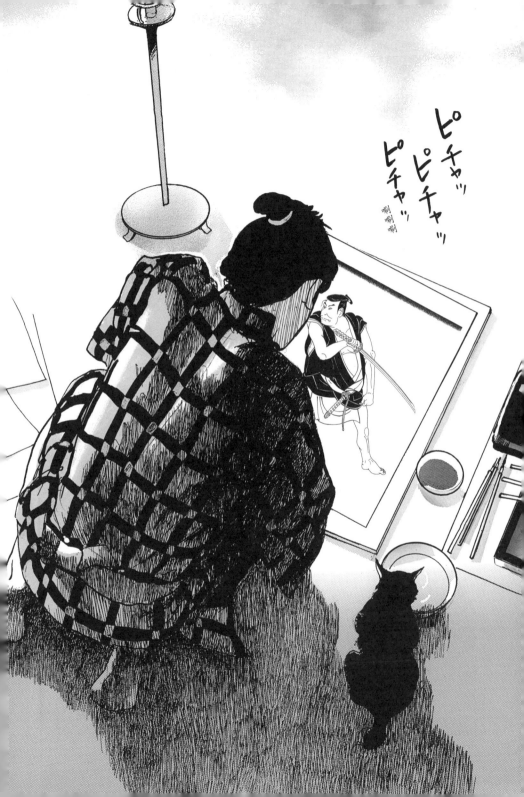

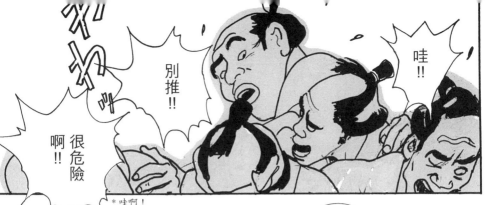

別推！！

哇！！

很危險啊！！

*哇啊！

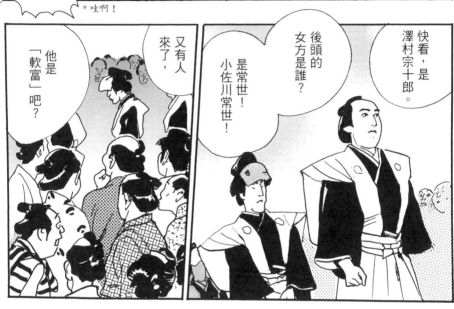

他是「軟富」吧？

又有人來了，

後頭的女方是誰？

是常世！小佐川常世！

快看，是澤村宗十郎。

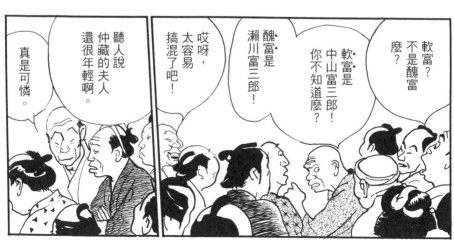

真是可憐。

聽人說仲藏的夫人還很年輕啊。

哎呀，太容易搞混了吧！

醜富是瀨川富三郎！

軟富是中山富三郎！你不知道麼？

軟富？不是醜富麼？

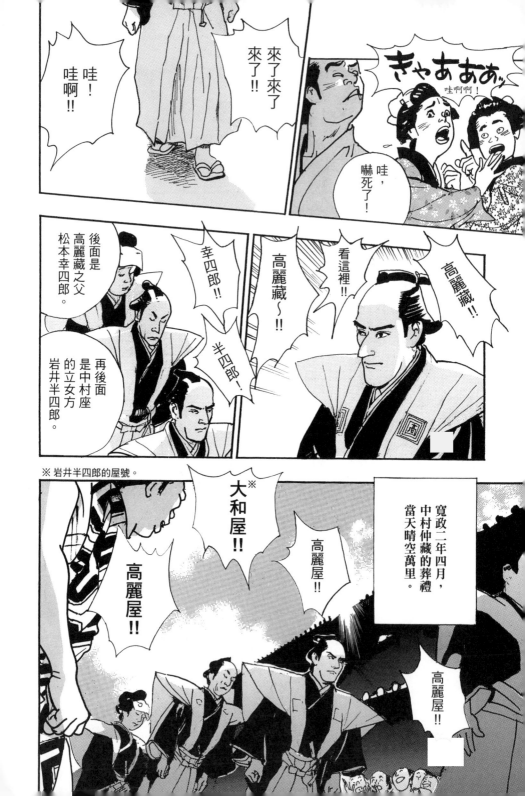

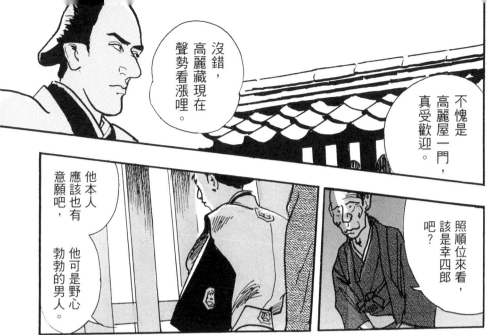

沒錯，高麗藏現在聲勢看漲哩。

不愧是高麗屋一門，真受歡迎。

他本人應該也有意願吧，他可是野心勃勃的男人。

照順位來看，該是幸四郎吧？

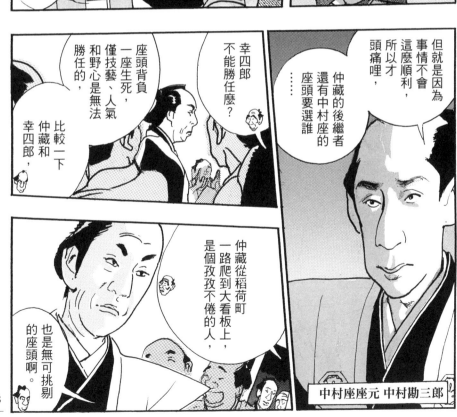

座頭背負一座生死，僅技藝、人氣和野心是無法勝任的，

幸四郎不能勝任麼？

比較一下仲藏和幸四郎，

但就是因為事情不會這麼順利，所以才頭痛哩，

仲藏的後繼者還有中村座的座頭要選誰……

仲藏從稻荷町一路爬到大看板上，是個孜孜不倦的人，

也是無可挑剔的座頭啊。

中村座座元 中村勘三郎

不愧是團十郎，

他的兒子小海老也越來越多人支持了。

就是啊，太夫元。

差不多可以請團十郎來中村座了吧？

團十郎已經在市村座當座頭很久了吧。

不，幸四郎在團十郎底下可不會不吭聲。

他可能會說要帶兒子高麗藏和兄弟半四郎離開，現在讓市村座搶走高麗藏可是中村座的一大損失。

真是的，團十郎和幸四郎究竟為什麼這麼水火不容？

聽說他們前幾天狹路相逢也差點打起來，不成熟到難以置信啊。

既然如此，索性從上方請雛助或仁左衛門等人來當座頭……

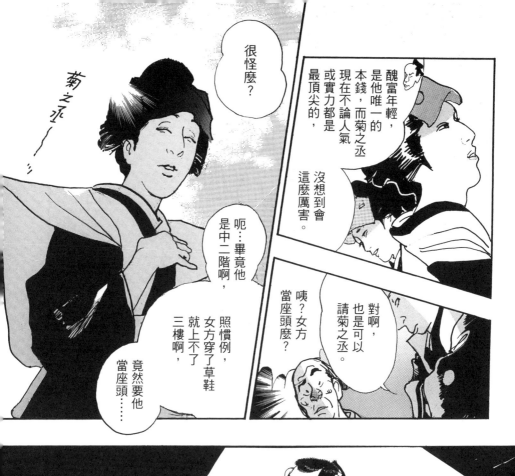

很怪麼?

菊之丞——‼

醜富年輕,是他唯一的本錢,而菊之丞現在不論人氣或實力都是最頂尖的,沒想到會這麼厲害。

呃…畢竟他是中二階啊,照慣例,女方穿了草鞋就上不了三樓啊,竟然要他當座頭……

對啊,也是可以請菊之丞。

咦?女方當座頭麼?

就用這張吧,流光齋先生。

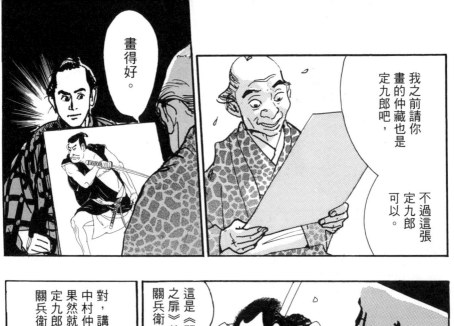

畫得好。

我之前請你畫的仲藏也是定九郎吧，不過這張定九郎可以。

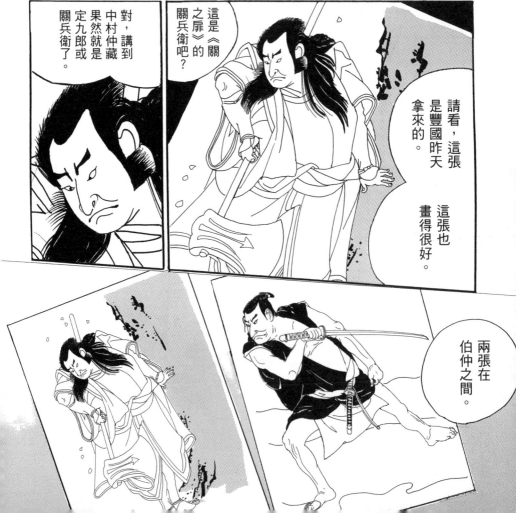

對，講到中村仲藏果然就是定九郎或關兵衛了。

這是《關之扉》的關兵衛吧？

請看，這張是豐國昨天拿來的。　這張也畫得很好

兩張在伯仲之間。

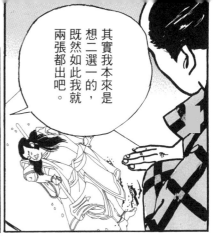

其實我本來是想二選一的，既然如此我就兩張都出吧。

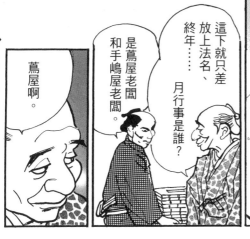

這下就只差放上法名、終年……月行事是誰？

是蔦屋老闆和手嶋屋老闆。

蔦屋啊。

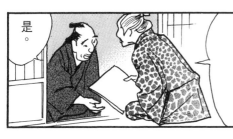

蔦屋老闆是仲藏的親戚，現在應該去參加葬禮了。你去店門口等著，他一回來就立刻請他蓋「極印」。

是。

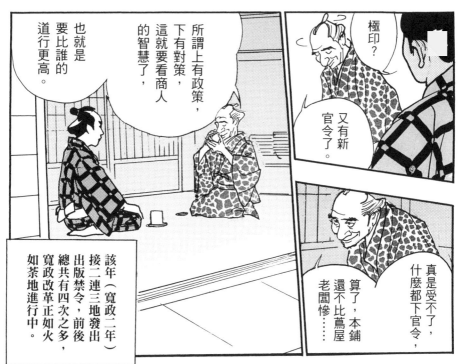

極印？

又有新官令了。

真是受不了，什麼都下官令，算了，本鋪還不比蔦屋老闆慘……

所謂上有政策，下有對策，這就要看商人的智慧了，也就是要比誰的道行更高。

該年（寬政二年）接二連三地發出出版禁令，前後總共有四次之多，寬政改革正如火如荼地進行中。

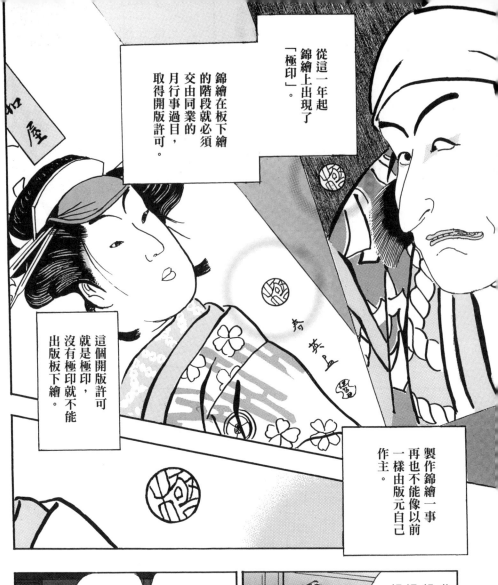

從這一年起錦繪上出現了「極印」。

錦繪在板下繪的階段就必須交由同業的月行事過目，取得開版許可。

這個開版許可就是極印，沒有極印就不能出版板下繪。

製作錦繪一事再也不能像以前一樣由版元自己作主。

哎，好在趕上了，這玩意可慢不得。

多虧佛祖保佑，南無阿彌陀佛……

聽說中途會改搭船哦。

下葬隊伍走到哪裡了哩？

……

390

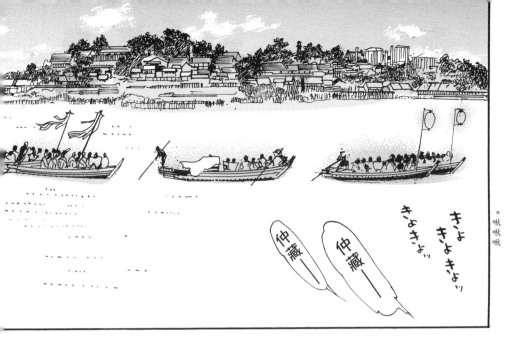

＊啾啾啾

きよきよきよッ
きよきよッ

仲藏ー

仲藏ー

小杜鵑今天
啼得真勤。

蔦屋重三郎

聽說他是聽了
初夏第一聲
啼叫後才
過世的。

是……

真是
太好了。

不過他才
五十五歲啊，
真是遺憾。

……

真的，正是
前程似錦的
時候啊。

……

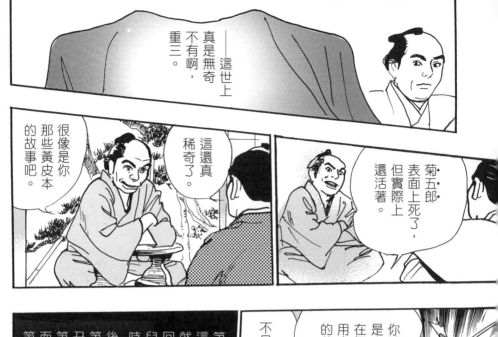

——這世上真是無奇不有啊，重三。

這還真稀奇了。

很像是你那些黃皮本的故事吧。

菊五郎表面上死了，但實際上還活著。

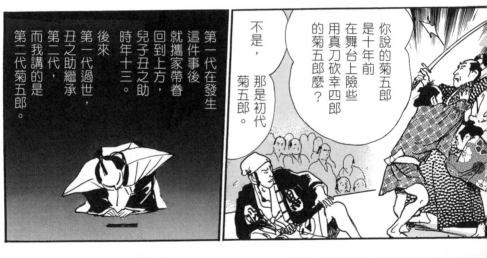

第一代在發生這件事後就攜家帶眷回到上方，兒子丑之助時年十三。

後來第一代過世，丑之助繼承第二代，而我講的是第二代菊五郎。

不是，那是初代菊五郎。

你說的菊五郎是十年前在舞台上險些用真刀砍幸四郎的菊五郎麼？

三年前我在上方見了他，第二代菊五郎已經二十，是個俊秀的若眾方了。他在伶人之中也算得上是難得一見的美男子。

有勞榮屋的當家了。

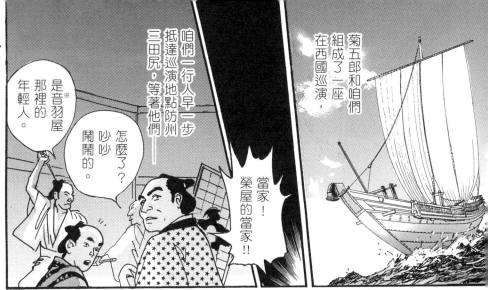

菊五郎和咱們在西國巡演，

當家！榮屋的當家！！

咱們一行人早一步抵達巡演地點防州三田尻，等著他們——

怎麼了？吵吵鬧鬧的。

是音羽屋那裡的年輕人。

※屋上菊五郎的屋號。

沒想到竟然是來通報菊五郎猝死了。

猝死？這是怎麼回事？

不知道，咱們直接在三田尻慶功後回到了江戶，

我聽說是病死，但是一直不清楚詳情。

不過，最近有人在江戶見到菊五郎，竟然是——

哦？

夫君…

濱村屋來探病了。

好。

那我就先告辭了，下次再說。

抱歉了。

菊五郎的故事就這樣戛然而止，仲藏當時到底想說些什麼哩？

歡迎回來。

*啾啾

終於要出女繪了麼？

對，不過還需要經過一些改造。

算了，我待會去找他。

勇先生麼？他還是一樣急性子啊。

你們剛好錯過了，他等了很久。

西村屋？

還有，西村屋從剛剛就在等了。

對了，發光的感覺還不賴吧？

剛剛見到的那種，背景一片模糊——

哦……不愧是西村屋。

仲藏的死繪！他昨天才過世啊！

要極印麼？

對，勞煩了。

真好的板下繪。

可恨的西村屋，竟想發死人財，所以我才不喜歡役者繪。

這個清長風格，豐國畫的吧？年紀輕輕但畫技不錯。

嗯？……還有一張

什麼？這張是誰？

春英？春好？春朗？不對！是誰!?

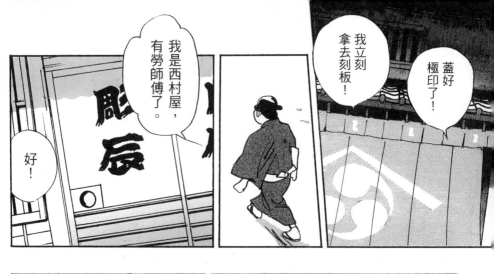

蓋好極印了!

我立刻拿去刻板!

我是西村屋,有勞師傅了。

好!

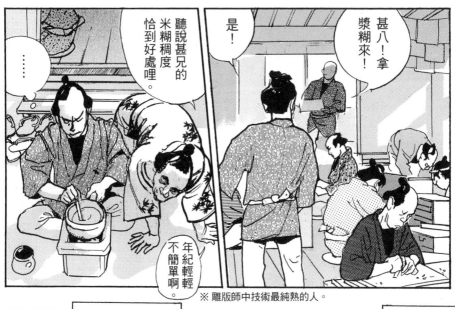

甚八!拿漿糊來!

是!

聽說甚兄的米糊稠度恰到好處哩。

......

年紀輕輕不簡單啊。

※雕版師中技術最純熟的人。

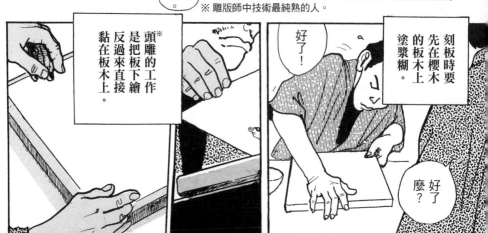

刻板時要先在櫻木的板木上塗漿糊。

好了!

好了麼?

※頭雕的工作是把板下繪反過來直接黏在板木上。

◆

第三場

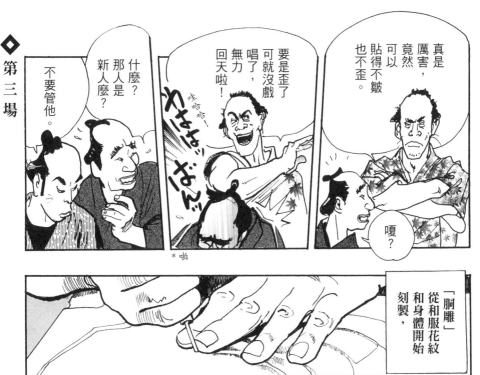

真是厲害，竟然可以貼得不皺也不歪。

嘎？

要是歪了可就沒戲唱了，無力回天啦！

什麼？那人是新人麼？

不要管他。

*啪

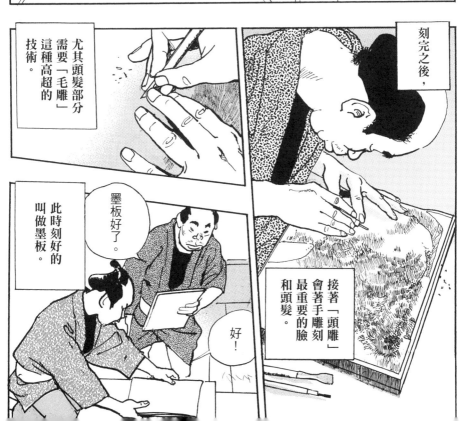

「胴雕」從和服花紋和身體開始刻製，

刻完之後，

接著「頭雕」會著手雕刻最重要的臉和頭髮。

尤其頭髮部分需要這種高超的「毛雕」技術。

墨板好了。

好！

此時刻好的叫做墨板。

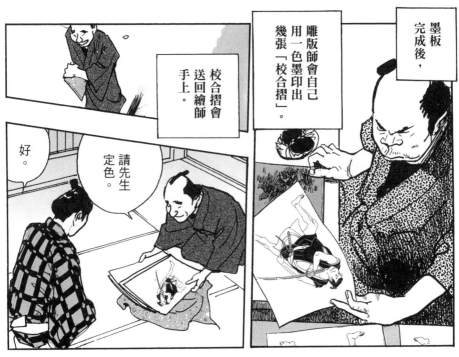

墨板完成後，

雕版師會自己用一色墨印出幾張「校合摺」。

校合摺會送回繪師手上。

請先生定色。

好。

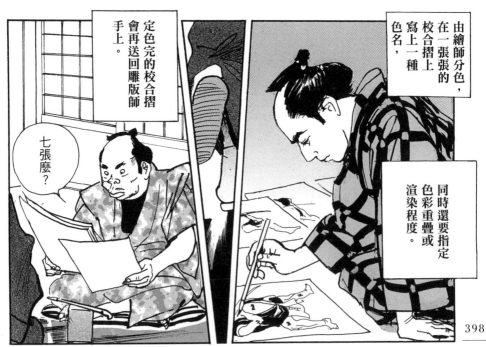

由繪師分色，在一張張的校合摺上寫上一種色名，

同時還要指定色彩重疊或渲染程度。

定色完的校合摺會再送回雕版師手上。

七張麼？

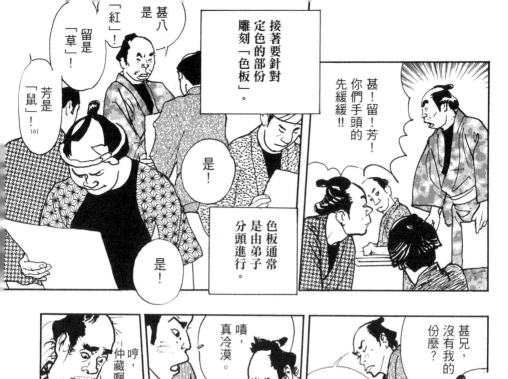

接著要針對
定色的部份
雕刻「色板」。

甚！留！芳！
你們手頭的
先緩緩!!

甚八
是

「紅」！
「草」！
留是
「鼠」！
芳是

是！

色板通常
是由弟子
分頭進行。

是！

哼，
──仲藏啊？
ぼり
ほり

嘖，
真冷漠。

鐵，不要
吃漿糊!!

甚兄，
沒有我的
份麼？

吵死了，
去做你的
義太夫本。

＊彈

色板完成後會
交給摺師印刷。

那位叫三五郎
的摺師，技術
應該沒問題
吧？

是，
我可以
保證。

這是誰畫的？
……我沒見過啊。

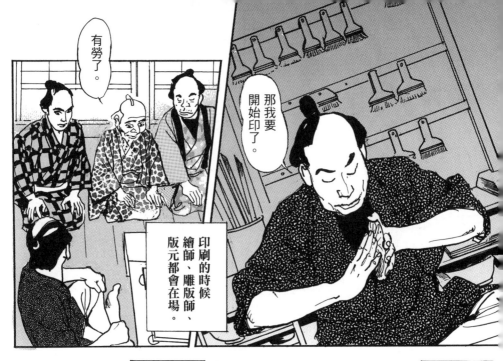

有勞了。

那我要開始印了。

印刷的時候繪師、雕版師、版元都會在場。

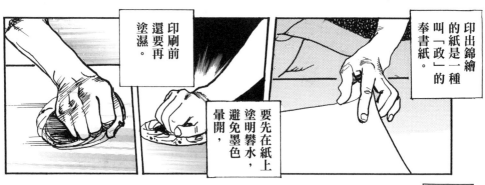

印出錦繪的紙是一種叫「政」的奉書紙。

要先在紙上塗明礬水，避免墨色暈開，

印刷前還要再塗濕。

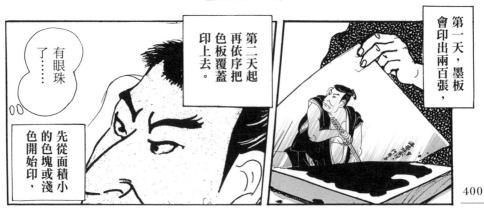

第一天，墨板會印出兩百張，

第二天起再依序把色板覆蓋印上去。

先從面積小的色塊或淺色開始印，

有眼珠了……

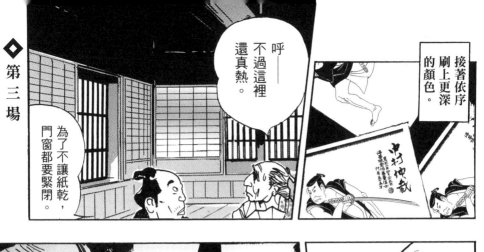

接著依序刷上更深的顏色。

中村地藏

呼——
不過這裡還真熱。

為了不讓紙乾，門窗都要緊閉。

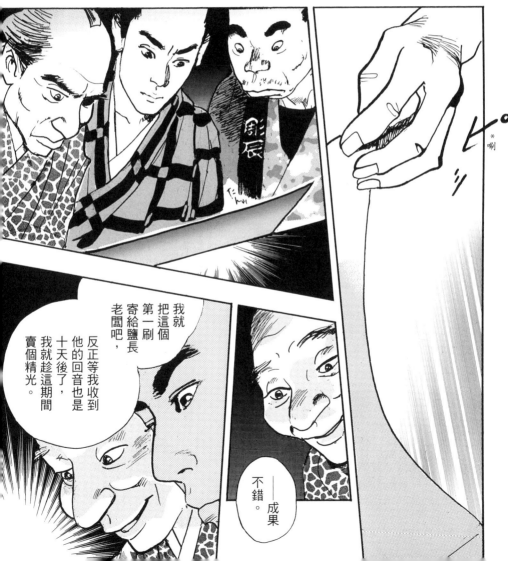

*唰

我就把這個第一刷寄給鹽長老闆吧，

反正等我收到他的回音也是十天後了，我就趁這期間賣個精光。

——成果不錯。

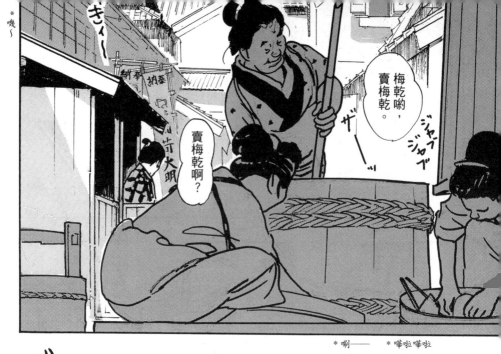

梅乾喲，賣梅乾。

賣梅乾啊？

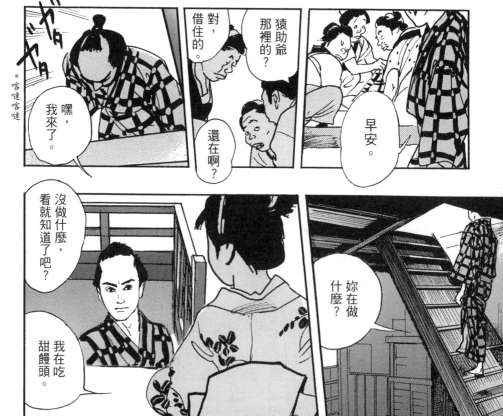

早安。

猿助爺那裡的？

對，借住的。

還在啊？

嘿，我來了。

妳在做什麼？

沒做什麼，看就知道了吧？

我在吃甜饅頭。

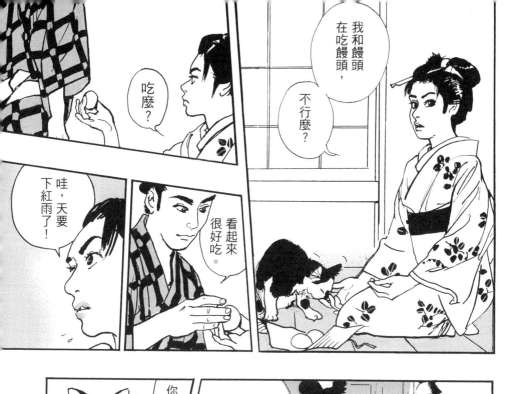

*咪咪

*蹭蹭

*滾來滾去

*快步

我是說，這張定九郎不能用了。

怎…

怎麼一回事!? 西村屋老闆!?

……總之就是

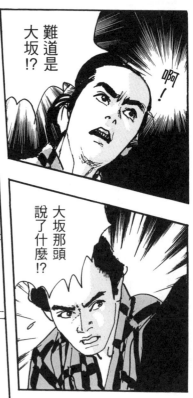

難道是大坂!?

大坂那頭說了什麼!?

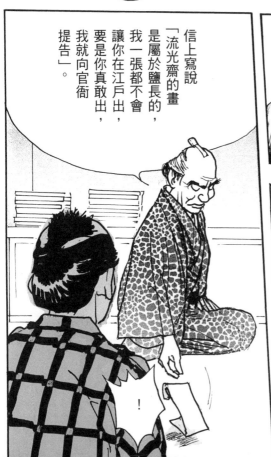

信上寫說「流光齋的畫是屬於鹽長的，我一張都不會讓你在江戶出，要是你真敢出，我就向官衙提告」。

！

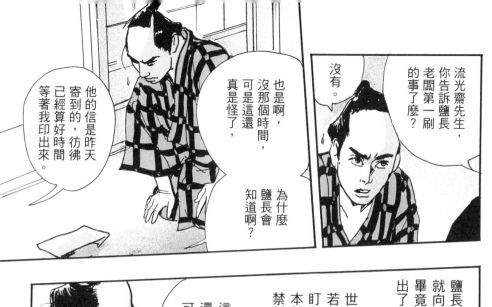

流光齋先生，你告訴鹽長老闆第一刷的事了麼？

沒有。

真是怪了，可是這還沒那個時間，也是啊，為什麼鹽長會知道啊？

他的信是昨天寄到的，彷彿已經算好時間等著我印出來。

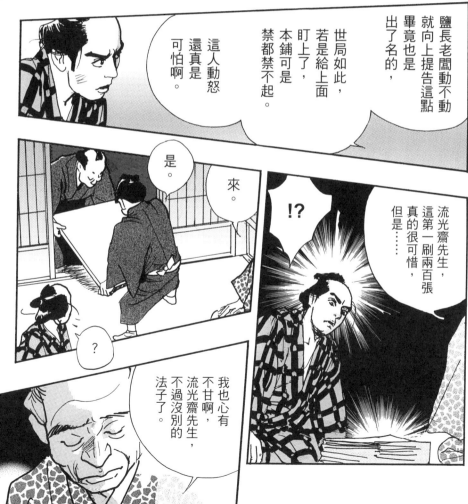

鹽長老闆動不動就向上提告這點，畢竟也是出了名的，

世局如此，若是給上面盯上了，本鋪可是禁都禁不起。

這人動怒還真是可怕啊。

流光齋先生，這第一刷兩百張真的很可惜，但是……

!?

是。

來。

?

我也心有不甘啊，流光齋先生，不過沒別的法子了。

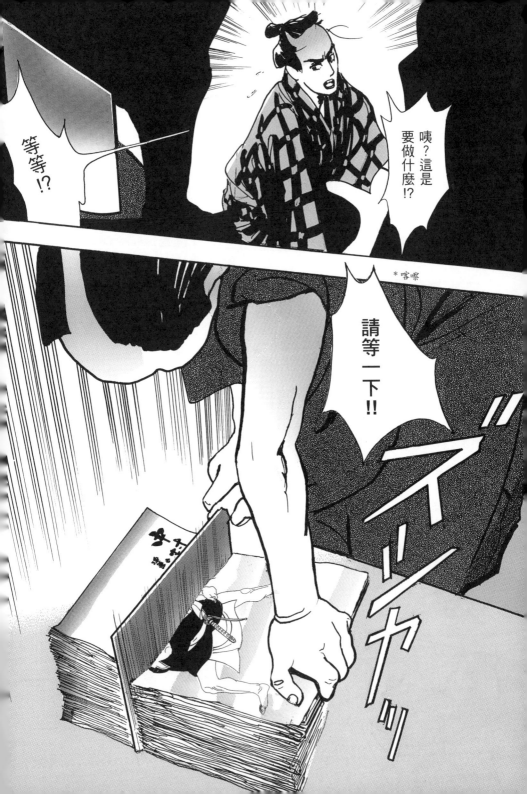

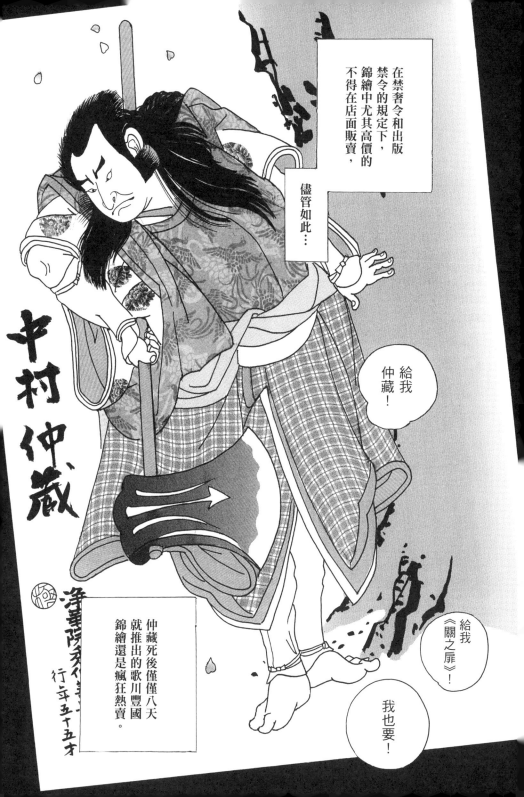

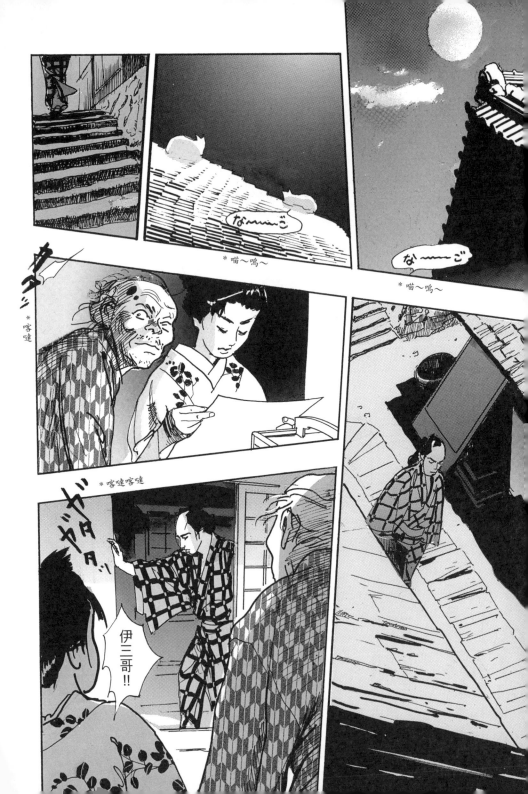

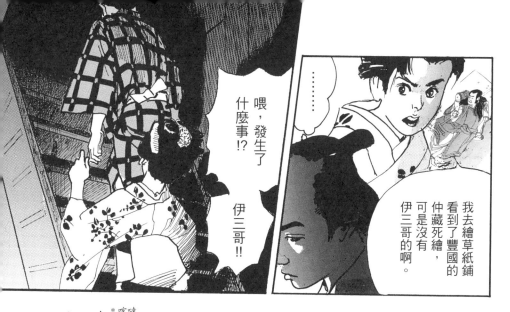

我去繪草紙舖看到了豐國的仲藏死繪，可是沒有伊三哥的啊。

喂，發生了什麼事!?

伊三哥!!

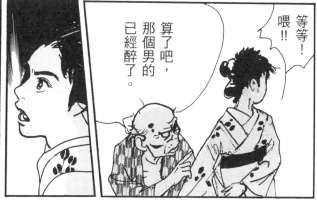

算了吧，那個男的已經醉了。

喂!!

等等!

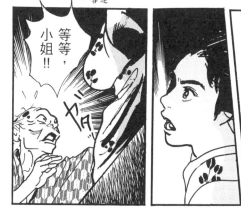

等等，小姐!!

＊喀噠

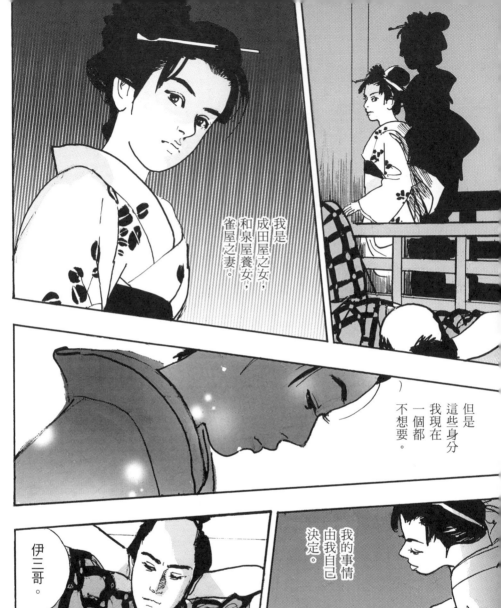

我是成田屋之女，和泉屋養女，雀屋之妻。

但是這些身分我現在一個都不想要。

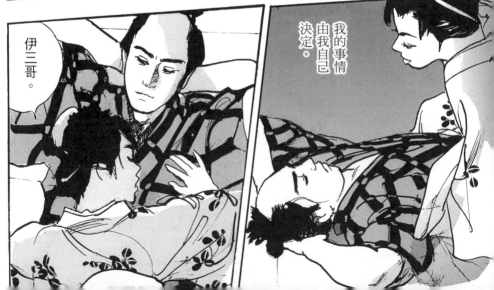

伊三哥。

我的事情由我自己決定。

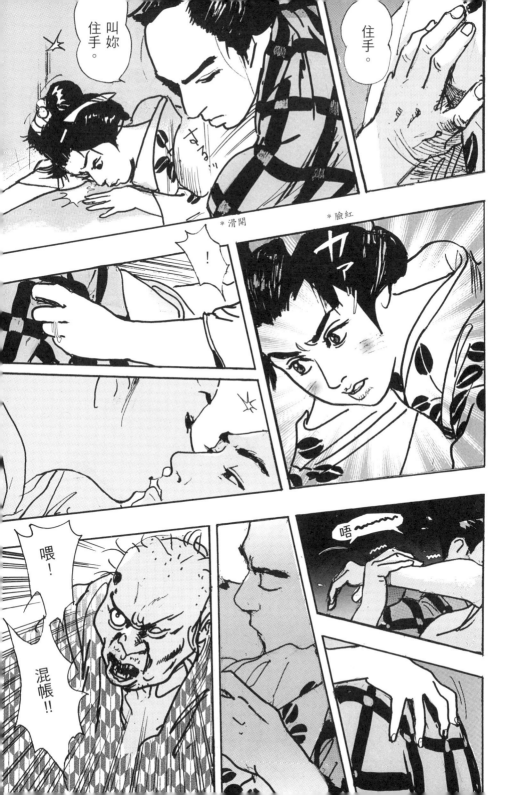

*滑開　　*臉紅

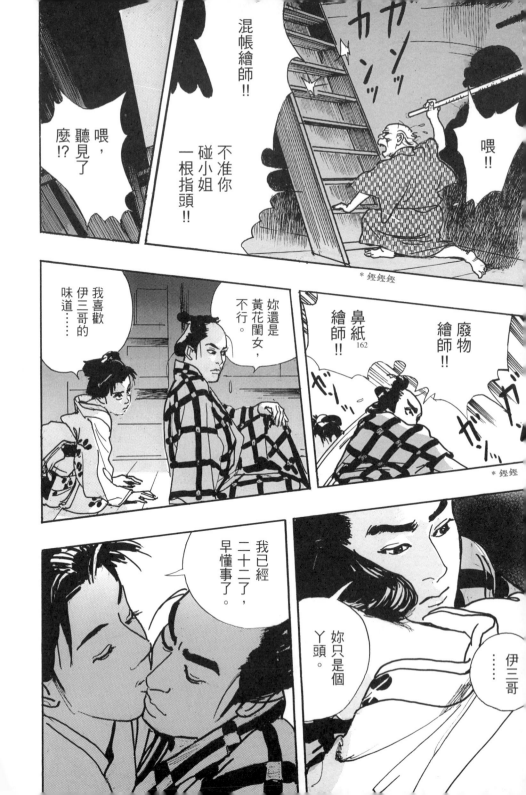

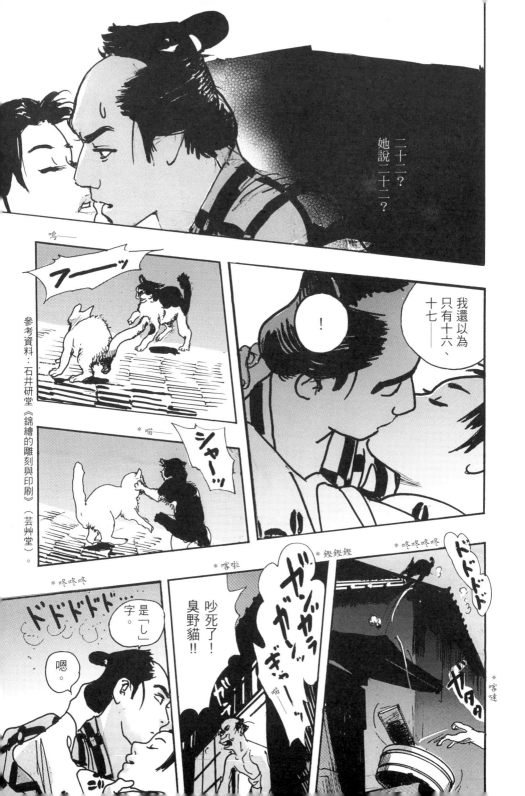

二十二？
她說二十二？

我還以為
只有十六、
十七——

！

參考資料：石井研堂《錦繪的雕刻與印刷》（芸艸堂）。

フーッ

鳴──

＊喵──

シャーッ

嗯。

是「し」字。

ドドドドド…

＊咚咚咚

ゼンガラッガッギャーッ

＊喵

吵死了！
臭野貓！！

＊鏗鏗鏗

＊喀啦

ドドド

＊咚咚咚咚

ヤァ

＊喀噠

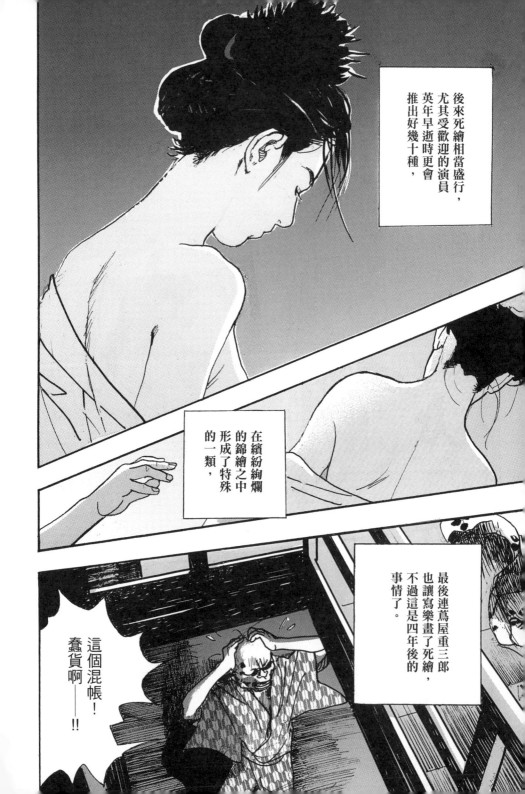

後來死繪相當盛行，尤其受歡迎的演員英年早逝時更會推出好幾十種，

在繽紛絢爛的錦繪之中形成了特殊的一類，

最後連蔦屋重三郎也讓寫樂畫了死繪，不過這是四年後的事情了。

這個混帳！蠢貨啊——！！

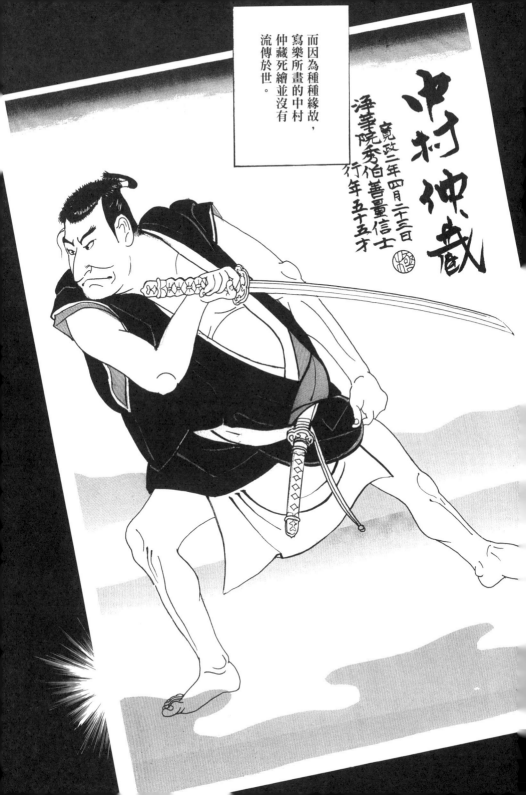

而因為種種緣故，寫樂所畫的中村仲藏死繪並沒有流傳於世。

中村仲藏

寬政二年四月二十三日
淨蓮院秀伯善量信士
行年五十五才

東洲齋寫樂画

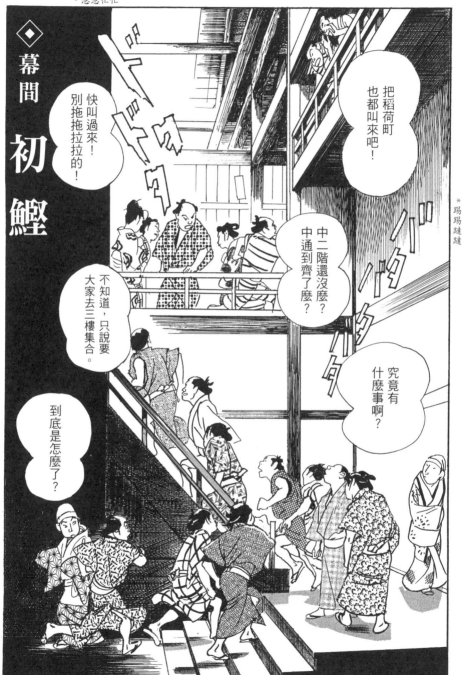

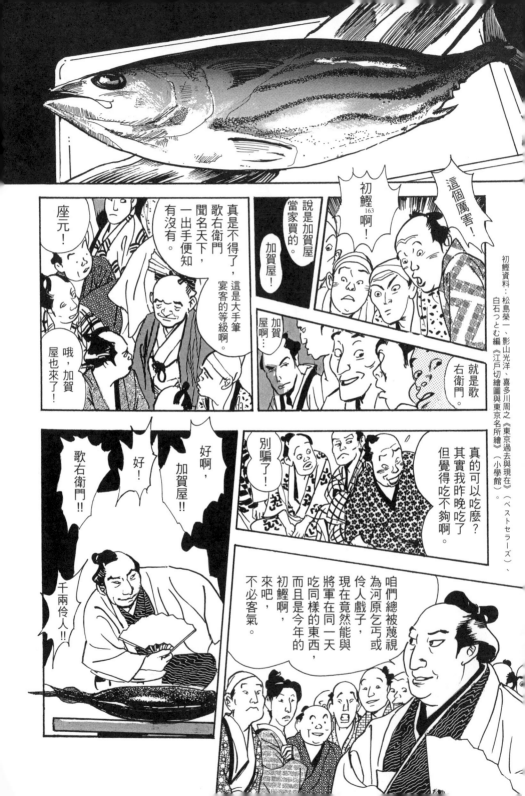

座元！

哦，加賀屋也來了！

真是不得了，歌右衛門聞名天下，一出手便知有沒有。

歌右衛門這是大手筆，宴客的等級啊。

說是加賀屋當家買的。

加賀屋！

加賀屋...

就是歌右衛門。

初鰹[163]啊！

這個厲害！

初鰹資料：松島榮一、影山光洋、喜多川周之《東京過去與現在》（ベストセラーズ）、白石つとむ編《江戶切繪圖與東京名所繪》（小學館）。

好啊，加賀屋！！

好！

歌右衛門！！

千兩伶人！！

別騙了！

真的可以吃麼？其實我昨晚吃了，但覺得吃不夠啊。

咱們總被蔑視為河原乞丐或伶人戲子，現在竟然能與將軍在同一天吃同樣的東西，而且是今年的初鰹啊，來吧，不必客氣。

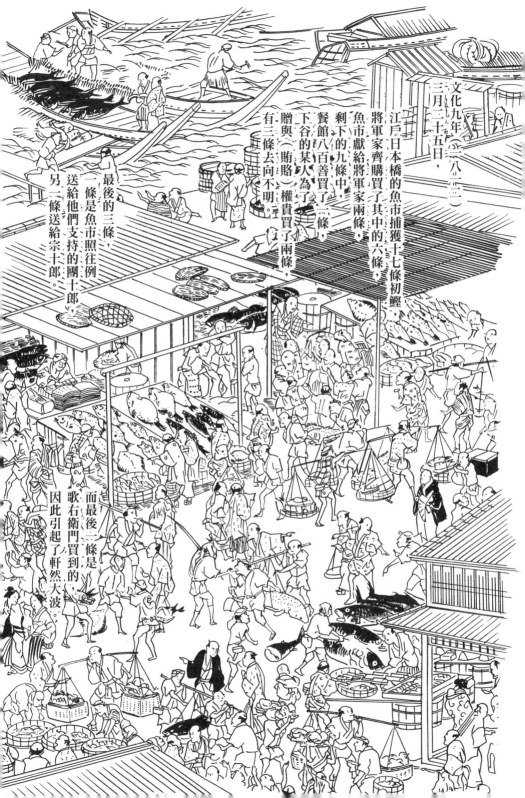

江戶日本橋的魚市捕獲十七條初鰹，將軍家齊購買了其中的六條，魚市獻給將軍家兩條，剩下的九條中，餐館八百善買了一條，下谷的某人為了贈與（賄賂）權貴買了兩條，有三條去向不明。

最後的三條，（一條）是魚市照往例送給他們支持的團十郎，另一條送給宗十郎。

而最後一條是歌右衛門買到的，因此引起了軒然大波。

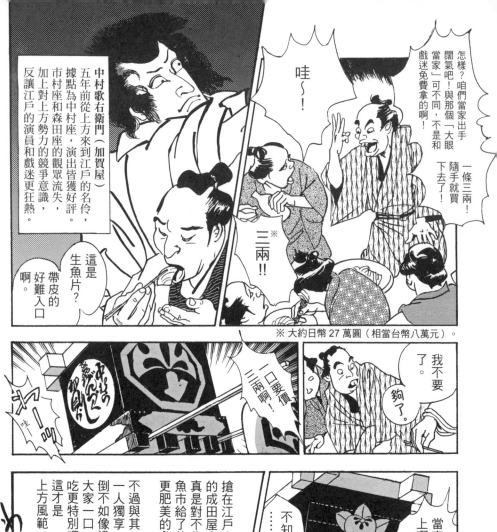

怎樣？咱們當家出手闊氣吧！與那個「大眼當家」可不同，不是和戲迷免費拿的啊！

一條三兩！隨手就買下去了！

哇～！

※三兩!!

中村歌右衛門（加賀屋）

五年前從上方來到江戶的名伶，據點為中村座，演出皆獲好評。市村座和森田座的觀眾流失，加上對上方勢力的競爭意識，反讓江戶的演員和戲迷更狂熱。

這是生魚片？帶皮的好難入口啊。

※ 大約日幣 27 萬圓（相當台幣八萬元）。

一口要價三兩啊！

我不要了。

夠了。

當家呢？上哪去了？

......

不知道

咱們剛剛就分頭去找了......

哼，竟然被上方人搶先！

完全沒頭緒......

搶在江戶土生土長的成田屋之前吃真是對不住，魚市給了他一條更肥美的魚吧？

不過與其一人獨享，倒不如像這樣大家一口一口吃更特別吧，這才是上方風範。

＊哇哈哈哈！

422

成田屋　據說要
剛剛坐　去俎橋
轎子⋯　看藤花。

咦？

不快一點
就麻煩了！

可是當家
不在咱們
也沒轍。

在這裡，
今早從
小田原町
送來了
這麼
大尾的！

※

鰹魚送來
了麼？

※ 位於小田原町一帶的魚河岸（魚市）。

歌右衛門宴請
初鰹的消息轉瞬
就在戲劇町傳開了。

⋯⋯可是

在俎橋
看藤花？

走吧！
帶著魚
過來！

沒想到會
在這種地方
看到！

還配了
辣味噌
小菜！

⋯⋯

哦！
哇哈哈！

──同時間，
在飯田町坂下。

我聽說今天
一早的船載著
初鰹靠岸了⋯

送來的是
平林堂※？
還是鶴喜？

是紀伊國屋※
派人來送的，
說是要謝
我當時
開的藥
見效。
讓他總算能
熬過彌生狂言。

423

※ 兩間都是大型書鋪。　　　※ 宗十郎的屋號。

澤村宗十郎（紀伊國屋）

與市川團十郎、尾上松助
（後來的菊五郎）合稱為
「年輕三福對」，頗受歡迎。

聽說他這個月
演出《姿花
江戶伊達染》
的相撲力士
也很是精彩。

我待會再吃，
《占夢南柯
後記》※優先。

哦？紀伊國屋身體
不適？他不是去年
才在顏見世表演上
繼承了第四代麼？

※ 葛飾北齋畫、曲亭馬琴著的讀本[164]。

……

怎樣啊？你也
來一塊吧？
哎呀不對，
本來就是
你的吧。

口感很像
麻糬啊！

哈，

胡說八道，
魚會壞的。

所以我
就說了啊，
木屐已經脫
下來了吧？

「鏗一聲用桐木屐
接下」的木屐
時候拿在手上的啊？

用桐木屐
接下手裏劍
有什麼不對！

「全介以木屐
接下阿通擲出
的髮簪」[165]，

來，就是
這裡。

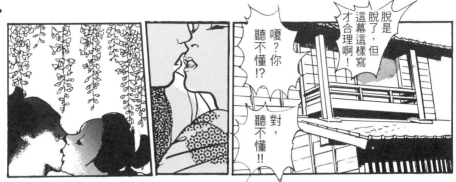

脫是脫了，但這幕這樣寫才合理啊！

嘎？你聽不懂!?

對，聽不懂!!

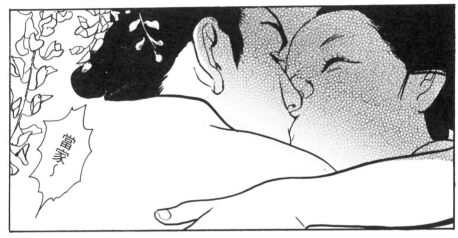

當家～

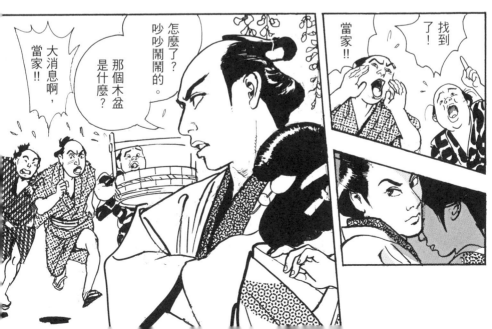

怎麼了？吵吵鬧鬧的。

那個木盆是什麼？

大消息啊，當家!!

當家!!

找到了！

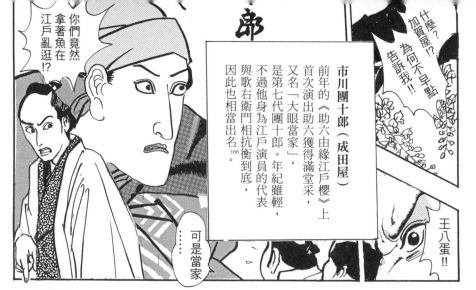

*躂

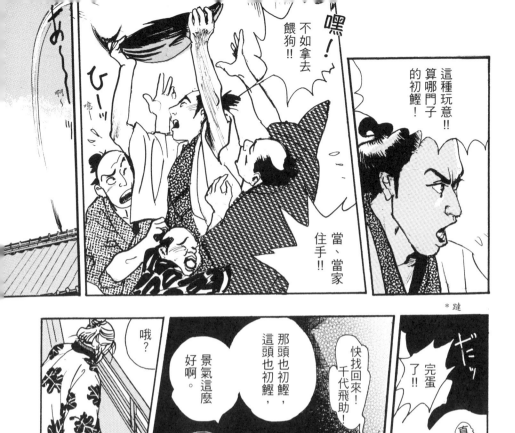

嘿！

不如拿去餵狗！！

這種玩意！！算哪門子的初鰹！

當、當家住手！！

あ〜ッ

ひ〜ッ

嗚ッ！

*鰹

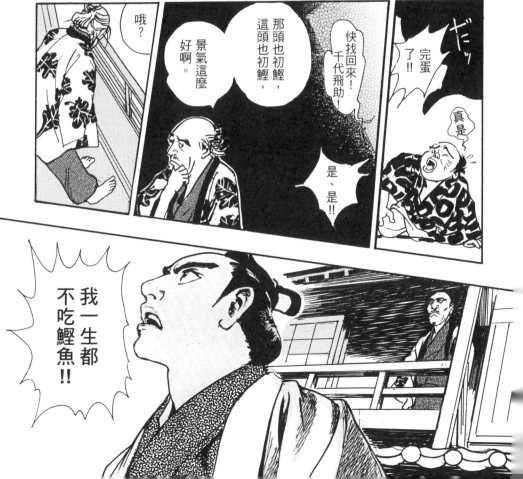

哦？

那頭也初鰹，這頭也初鰹，景氣這麼好啊。

快找回來！千代飛助！

是、是！！

完蛋了！！

真是

ギッ

我一生都不吃鰹魚！！

你說什麼…？

他越長越像了，像他爹寫樂。

那不是成田屋第七代麼？

嗯？

嗯

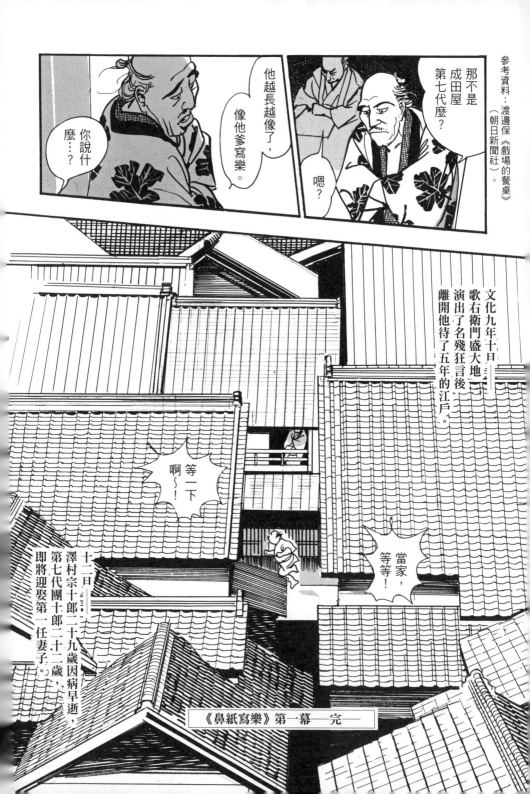

文化九年十月——
歌右衛門盛大地演出了名殘狂言後，離開他待了五年的江戶。

啊～！

等一下！

當家，等等！

十二月——
澤村宗十郎二十九歲因病早逝，第七代團十郎二十二歲，即將迎娶第一任妻子。

《鼻紙寫樂》第一幕—完—

鼻紙寫樂 首次刊載時間

東洲齋寫樂畫

東洲齋寫樂画

鼻紙寫樂

◆作者──一之關圭
◆企劃者──佐藤敏章
◆譯者──陳幼雯
◆執行長──陳蕙慧
◆行銷總監──李逸文
◆行銷企劃──尹子麟、張元慧
◆編輯──陳柔君、徐昉驊
◆裝幀設計──大野鶴子＋Creative·Sano·Japan、霧室
◆排版──簡單瑛設

◆社長──郭重興
◆發行人兼出版總監──曾大福
◆出版者──遠足文化事業股份有限公司
◆地址──231新北市新店區民權路一〇八─二號九樓
◆電話──(02)22181417
◆傳真──(02)22180727
◆電郵──service@bookrep.com.tw
◆法律顧問──華洋法律事務所　蘇文生律師
◆印製──呈靖彩藝有限公司

初版一刷　二〇一九年十二月
初版二刷　二〇二一年十一月
Printed in Taiwan
有著作權　侵害必究

HANAGAMI SHARAKU by ICHINOSEKI Kei
© ICHINOSEKI Kei 2015
All rights reserved.
Original Japanese edition published by SHOGAKUKAN.
Traditional Chinese (in complex characters) translation rights arranged with
SHOGAKUKAN through Bardon-Chinese Media Agency.

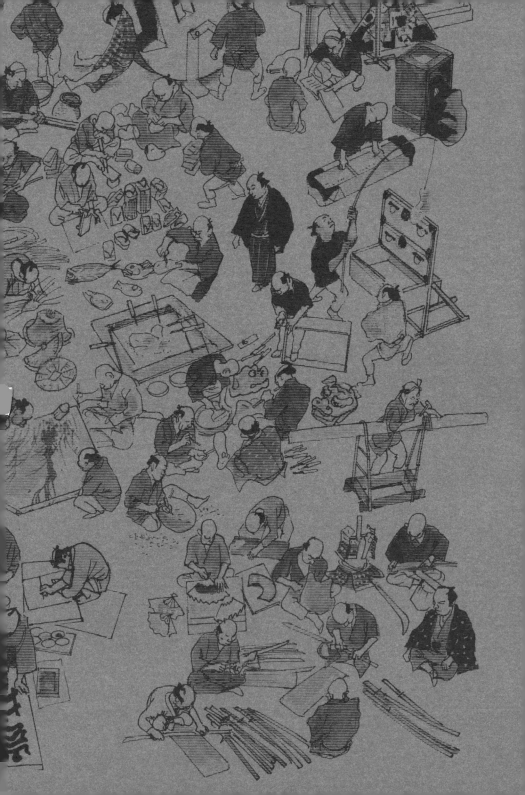